Y FERCH YM MYD Y FALED

Y Ferch ym Myd y Faled

*Delweddau o'r ferch ym maledi'r
ddeunawfed ganrif*

SIWAN M. ROSSER

Cyhoeddwyd ar ran
Pwyllgor Iaith a Llên Bwrdd Gwybodau Celtaidd Prifysgol Cymru

GWASG PRIFYSGOL CYMRU
CAERDYDD
2005

www.cymru.ac.uk/gwasg

Mae cofnod catalogio'r gyfrol hon ar gael gan y Llyfrgell Brydeinig.

ISBN 0-7083-1923-8

Gwnaethpwyd pob ymdrech i ddod o hyd i berchenogion hawlfraint deunydd a ddefnyddir yn y gyfrol hon, a hoffai'r awdur a'r cyhoeddwyr ddiolch i'r sawl a roddodd eu caniatâd i atgynhyrchu deunydd. Yn achos ymholiad dylid cysylltu â'r cyhoeddwyr.

Argraffwyd ym Mhrydain gan Cambridge Printing, Cambridge

I'm rhieni,
John a Rhiannon Rosser

CYNNWYS

Lleolir delweddau rhwng tudalennau 116 a 117

RHAGAIR

Y mae'r gyfrol hon yn seiliedig ar faledi a argraffwyd yn ystod y ddeu-nawfed ganrif. Cyfeirir at faledi unigol, gan amlaf, yn ôl y rhif a nododd J. H. Davies arnynt yn ei lyfryddiaeth *A Bibliography of Welsh Ballads Printed in the Eighteenth Century* (Llundain, 1911). Y mae copïau o'r baledi hyn i'w cael yng nghasgliadau Llyfrgell Genedlaethol Cymru, Llyfrgell y Brifysgol, Bangor a Llyfrgell Salisbury, Prifysgol Caerdydd. Nodir lleoliad pob baled mewn cromfachau yn y troednodiadau. Wrth ddyfynnu, atgyn-hyrchir y testunau yn union fel y maent yn ymddangos yn y ffynonellau gwreiddiol. Pan fo gwallau orgraffyddol yn tywyllu ystyr gair, nodaf ddarlleniad amgen (*darll.*) mewn bachau petryal. Gresyn fod orgraff nifer o'r dyfyniadau mor wallus nes ei bod yn anodd gwahaniaethu weithiau rhwng cyffyrddiad tafodieithol a chamgymeriad cysodi, ond yn sicr y mae yma ddeunydd gwerthfawr i'r sawl sydd am astudio iaith, llythrennedd a llafaredd baledwyr y ddeunawfed ganrif.

Hoffwn ddiolch o galon i bawb a fu o gymorth i mi wrth ymgymryd â'r gwaith ymchwil hwn. Diolch yn arbennig i'm cyfarwyddwr ymchwil yn Aberystwyth, Dr Huw M. Edwards am ysgogi fy niddordeb ym myd y faled ac am ei arweiniad a'i gyngor doeth, ac i'r Athro Sioned Davies a'm cydweithwyr yn Ysgol y Gymraeg, Prifysgol Caerdydd am fod yn gefn i mi. Diolch hefyd i staff Llyfrgell Genedlaethol Cymru, Aberystwyth am eu cymorth parod ac i swyddogion Gwasg Prifysgol Cymru am eu gwaith manwl a gofalus.

Heb os, y mae fy nyled pennaf i'm teulu a ffrindiau am eu cariad a'u cefnogaeth.

BYRFODDAU

BOWB	Davies, J. H., *A Bibliography of Welsh Ballads Printed in the Eighteenth Century* (Llundain, 1911).
Casgliad Bagford	Ebsworth, J. W. (gol.), *The Bagford Ballads: Illustrating the Last Years of the Stuarts*, 2 gyfrol (Hertford, 1878).
Casgliad Bangor	Casgliad Llyfrgell Prifysgol Cymru, Bangor o Faledi Printiedig.
Casgliad Bodleian	Casgliad Baledi Bodleian (Llyfrgell Bodleian, Rhydychen), casgliad electronig: *www.bodley.ox.uk/ballads*.
Casgliad Euing	*The Euing Collection of English Broadside Ballads in the Library of the University of Glasgow* (Glasgow, 1971).
Casgliad Osterley Park	Fawcett, F. B. (gol.), *Broadside Ballads of the Restoration Period: From the Jersey Collection known as the Osterley Park Ballads* (Llundain, 1930).
Casgliad Roxburghe	Chappell, William ac Ebsworth, J. W. (goln), *The Roxburghe Ballads*, 9 cyfrol (Llundain 1871–99).
Casgliad Salisbury	Casgliad Salisbury o Faledi Printiedig yn Llyfrgell Prifysgol Caerdydd.
Cw	Casgliad llawysgrifau Cwrtmawr.
GTE	Foulkes, Isaac, *Gwaith Thomas Edwards* (Lerpwl, 1889).
HB	Parry-Williams, T. H., *Hen Benillion* (3ydd arg., Llandysul, 1965).
LlGC	Casgliad Llyfrgell Genedlaethol Cymru o Faledi Printiedig.
Motif-Index	Thompson, Stith, *Motif-Index of Folk-Literature* (Copenhagen, 1955).
NLW	Casgliad llawysgrifau Llyfrgell Genedlaethol Cymru.

RHAGARWEINIAD

Baledi'r Ddeunawfed Ganrif

O'r dwys i'r digrif, y duwiol i'r masweddus, cynigia'r baledwr sylwadau ar holl rychwant profiadau, coelion, pryderon a gobeithion ei gyfnod. Diddanwr cymdeithas ydyw, crefftwr a chanddo rywbeth i'w ddweud wrthym hyd heddiw am lên gwerin, hanes, diwylliant ac adloniant ei oes. O anwybyddu ei gân y mae'r dasg o adnabod a deall cymhlethdodau'r cymdeithasau a fu yn anos o lawer.

Cerdd i'w chanu ydyw baled ac fe'i trosglwyddid, yn wreiddiol, o genhedlaeth i genhedlaeth ar dafod leferydd. Perthynai iddi symlder mynegiant, themâu cyfarwydd a phatrymau geiriol i gynorthwyo'r cof ac, yn amlach na heb, fe'i cyfansoddwyd gan feirdd anhysbys. Hynodrwydd y faled yw'r cipolwg a rydd ar fywydau trigolion gwledig, tlawd Cymru'r ddeunawfed ganrif: eu hymateb i'w cyflwr materol enbyd, i'r dosbarth llywodraethol, i'r wladwriaeth a'r frenhiniaeth, ac i'w gilydd. Ac nid ar ffurf cywydd nac englyn y dewisodd y beirdd gyflwyno'r syniadau hyn gan amlaf, eithr ar ffurf cerdd rydd i'w chanu ar un o alawon poblogaidd y dydd. A dyna yw'r unig ddiffiniad posibl i'r gair 'baled' yn y ddeunawfed ganrif. Heddiw, cân naratif ydyw ystyr mwyaf cyffredin y gair, ond yn y ddeunawfed ganrif arferid y term 'baled' am ganeuon o bob math, ar bob pwnc dan haul. Yr oedd rhai yn newyddiadurol eu naws ac eraill yn rhamantus, tra bo nifer helaeth, megis y baledi mawl a marwnad, yn adlewyrchu rhai o ddyletswyddau traddodiadol y bardd yng Nghymru. Ond, pa bwnc bynnag y bo, cyflwynid pob baled yn gân rydd, gyfoes ac iddi berthnasedd uniongyrchol i fywydau'r gwrandawyr neu'r darllenwyr.

Yng Nghymru, fel yng ngweddill Ewrop, mabwysiadwyd y faled gan y diwydiant argraffu yn y cyfnod modern cynnar; wedi'r cyfan, dyma ffurf a weddai i'r dim i'r cyfrwng newydd hwnnw gan ei fod yn *genre* y gellid ei ddefnyddio i adrodd stori, i ledaenu newyddion ac i gynnig cynghorion.[1]

[1] Am ragor o fanylion ynghylch hanes y faled yng Nghymru gw. Thomas Parry, *Baledi'r Ddeunawfed Ganrif* (Caerdydd, 1986); Dafydd Owen, *I Fyd y Faled* (Dinbych, 1986).

1

Golygai poblogrwydd y faled, ei chyfoesedd a'r ffaith y gellid ei chyn-hyrchu'n rhad fod yma ddeunydd a fyddai'n gwerthu'n dda. Argraffwyd llyfrynnau bychain yn cynnwys dwy, tair neu ragor o faledi Cymraeg drwy gydol y ddeunawfed ganrif; y baledi hynny a'r hyn sydd ganddynt i'w ddweud am fenywod y cyfnod yw pwnc y gyfrol hon.

At ei gilydd y mae'r deunydd printiedig hwn yn wahanol iawn i faledi'r traddodiad llafar. Yn hytrach na cherddi naratif, gwrthrychol ar fesurau syml, cofiadwy, cerddi gorchestol yw'r rhan fwyaf o faledi printiedig y ddeu-nawfed ganrif a chanddynt batrymau cynganeddol a phlethiadau deheuig tu hwnt. Er i'r baledi ymddangos ar dro yn or-gymhleth a gor-gywrain, rhaid cofio mai caneuon ydoedd baledi'r ddeunawfed ganrif. Yn wir, hyd heddiw, o briodi'r geiriau â'r alawon gwreiddiol daw llyfnder y mynegiant a rhagoriaeth y grefft i'r amlwg drachefn. Ofer yw collfarnu arddull a sŵn y baledi heb eu clywed ar gân.

Dechreuwyd argraffu baledi Cymraeg yng ngweisg Seisnig trefi marchnad y gororau ar droad y ddeunawfed ganrif a lleoliad y gweisg hynny sydd i gyfrif, yn rhannol, am y cysylltiad agos rhwng y faled a gogledd-ddwyrain Cymru. Cafodd y mwyafrif helaeth o'r baledi a drafodir yn y gyfrol hon eu hargraffu naill ai yn un o drefi'r gororau, neu yn un o'r gweisg Cymreig a sefydlwyd yn y gogledd yn ystod ail hanner y ganrif. Rhwng 1776 a 1816 Trefriw oedd y brif ganolfan ar gyfer argraffu baledi yng Nghymru dan law'r argraffwr a'r bardd Dafydd Jones a'i fab Ismael Davies.

O'r gogledd-ddwyrain hefyd yr hanai'r baledwyr amlycaf. Ymddengys enwau adnabyddus, megis Thomas Edwards (Twm o'r Nant, 1739–1810), Huw Jones, Llangwm (1700?–1782), Ellis Roberts o Landdoged (Elis y Cowper, m.1789) a Jonathan Hughes o Langollen (1721–1805), droeon yn y penodau sy'n dilyn, a chyfeirir hefyd at ddegau o faledwyr eraill na wyddys fawr amdanynt eithr eu henwau. Beirdd amatur oedd y rhain, yn ennill eu bywoliaeth yn ffermio, cowpera, cadw siop neu dafarn. Ond yr oedd nifer ohonynt wedi derbyn rhywfaint o hyfforddiant barddol ac wedi datblygu'n gynganeddwyr medrus dan ofal athrawon barddol megis Twm Tai'n Rhos o Gerrigydrudion a Siôn Dafydd Berson, clocsiwr Pentre foelas.[2] Yn ogystal, cysylltir nifer o'u disgyblion â'r anterliwt a diau fod y ddwy ffurf yn bwydo ar boblogrwydd ei gilydd yng ngogledd-ddwyrain Cymru.[3]

[2] Emyr Wyn Jones, *Ymgiprys am y Goron* (Dinbych, 1992), tt. 171–94.

[3] Am hanes yr anterliwt yng Nghymru gw. G. M. Ashton, 'Bywyd a Gwaith Twm o'r Nant a'i Le yn Hanes yr Anterliwt' (traethawd MA, Prifysgol Cymru, Caerdydd, 1944); G. G. Evans, 'Yr Anterliwd Gymraeg' (traethawd MA, Prifysgol Cymru, Bangor, 1938); 'Yr Anterliwt Gymraeg', *Llên Cymru*, 1 (1950–1), 83–96, ac *Elis y Cowper*, Llên y Llenor (Caernarfon, 1995); A. Cynfael Lake (gol.), *Anterliwtiau Huw Jones o Langwm* (Cyhoeddiadau Barddas, 2000).

Yr oedd y bwrlwm masnachol a geid ar y gororau yn cynnig mwy na chyfle i argraffu yn unig: yr oedd yn darparu cyflenwad hwylus o straeon ar gyfer y baledwyr hefyd. Dibynnai'r baledwr ar ddeunydd cyfoes ar gyfer ei faledi, nid newyddion o reidrwydd, ond hanesion rhyfeddol, chwedlau a rhamantau ecsotig. Gyda'r holl fynd a dod ar ororau Cymru, yr oedd y deunydd crai hwnnw ar gael yn rhwydd. Teithiai'r masnachwyr crwydrol a'r porthmyn o Loegr drwy ddyffryn Llangollen i Edeyrnion ac Uwchaled, a thrwy ddyffrynnoedd Clwyd a Chonwy gan gludo eu nwyddau a'u straeon o'r naill fro i'r llall.[4] Daeth y baledwyr Cymraeg o hyd i alawon, mesurau a straeon newydd yn y caneuon a gludai'r masnachwyr crwydrol, ac yn y papurau newyddion, y *chap-books* (llyfrynnau Saesneg rhad) a'r *broadsides* (baledi a argraffwyd ar daflenni).

Y mae nifer o faledi'r ddeunawfed ganrif yn addasiadau o straeon Seisnig neu ryngwladol a dengys hynny mor ddeinamig yw'r berthynas rhwng y baledi Cymraeg a diwylliant poblogaidd Lloegr. Er i'r athro Richard Parry, er enghraifft, gyfieithu hanes Trychineb Bateman a Mary Brockhurst o'r Saesneg i'r Gymraeg,[5] y mae cyfieithiadau, fel y cyfryw, yn gymharol brin. Ail-greu testunau yn seiliedig ar straeon neu themâu cyfarwydd a wnâi'r baledwyr gan amlaf, ac o Loegr y daeth llawer iawn o'r deunydd crai hwnnw. Ond yn hytrach na thanseilio'r diwylliant brodorol, y mae'r berthynas fywiog hon rhwng y Gymraeg a'r Saesneg yn un a rydd egni i'r faled yng Nghymru drwy ei chysylltu â'r traddodiad baledol rhyngwladol. Ledled Ewrop a thu hwnt, llifa motiffau, themâu, naratifau a chwedlau o'r naill wlad i'r llall yn ddiarwybod, bron. Hawlia pob cenedl ei pherchnogaeth drostynt drwy greu amrywiadau a chymathu'r deunydd â phrif ffrwd eu traddodiad brodorol eu hunain. Gwneir hyn yn achos y baledi Cymraeg trwy arfer arddull gynganeddol, symboliaeth draddodiadol a thrwy ail-leoli'r digwyddiadau a ddisgrifir o fewn cwmpas profiad y gynulleidfa Gymreig.

Credir yn gyffredinol fod y faled yn 'ddrych' i gyfnod arbennig gan ei bod yn adlewyrchu'r hyn a ddigwyddai o ddydd i ddydd. Yn wir, gall y baledi gynnig gwybodaeth hanesyddol ddiddorol a phwysig ynglŷn ag arferion a ffasiynau'r cyfnod, rhyfeloedd, damweiniau, llofruddiaethau ac ati. Y mae ynddynt, hefyd, dystiolaeth ddadlennol sy'n cynnig persbectif amgen ar hanes y cyfnod, yn enwedig hanes y ferch. Y mae gwybodaeth ddiddorol, er enghraifft, ar gloriau nifer helaeth o'r llyfrynnau baledol ynglŷn â swyddogaeth merched ym myd cyhoeddus canu baledi yn ystod y ddeunawfed ganrif. Ceir tystiolaeth bod nifer o ferched y cyfnod yn cyfansoddi, argraffu a gwerthu baledi; tystiolaeth sy'n tynnu'n gwbl groes

[4] Parry, *Baledi'r Ddeunawfed Ganrif*, tt. 25–7; Owen, *I Fyd y Faled*, tt. 75–6.
[5] *BOWB*, rhif 16 a 181 (LlGC).

3

i'r rhagdyb cyffredin bod merched cyn yr ugeinfed ganrif yn gaeth i'r sffêr ddomestig. Yn feirdd, argraffwyr, gwerthwyr a datgeiniaid, ymddengys i rai o ferched y ddeunawfed ganrif gyflawni'r un gorchwylion yn union â dynion y cyfnod. Ceir yr enwau sy'n ymddangos yn y baledi a gasglwyd yn llyfryddiaeth J. H. Davies yn Nhabl 1.[6]

Tabl 1

Beirdd	Argraffwyr	Gwerthwyr
Lowri Parry	Elizabeth Adams, Caer	Lowri Parry
Florence Jones		Grace Roberts
Susan Jones o'r Tai Hen		Elin Dafis
Grace Roberts o		Mary Fychan
Fetws-y-Coed		Anne Jones
Alse Williams		Jane Roberts
Rebecca Williams		Ann William
Mrs Wynne o Ragod		
'Merch Ieuangc o		
Brydyddes' (anhysbys)		
'Gwraig Weddw' (anhysbys)		

Nid oes awgrym yn y testunau gan ferched bod unrhyw fath o wrthwynebiad i'w gweithgarwch barddol, nac ychwaith bod yr argraffwyr na'r gwerthwyr yn amharod i hyrwyddo baled ac iddi enw merch. Yn wir, ymddengys i rai ohonynt ennill cryn enwogrwydd. Lluniodd Rhys Ellis y penillion hyn, er enghraifft, i Lowri Parry, y fwyaf toreithiog o'r baledwragedd:

> Drwy serch fy annerch i fynu,
> Att Lowri net lariedd rwy'n gyrru
> Sydd Brydyddes gynnes gu,
> a llais cymwus eioes cymru.

[6] Y mae rhagor o feirdd benywaidd i'w canfod yn y llawysgrifau, fel y dangosodd gwaith arloesol beirniaid llên diweddar: Ceridwen Lloyd-Morgan, 'Ar glawr neu ar lafar: llenyddiaeth a llyfrau merched Cymru o'r bymthegfed ganrif i'r ddeunawfed', *Llên Cymru*, 19 (1996), 70–8; Kathryn Curtis et al., 'Beirdd benywaidd yng Nghymru cyn 1800', *Y Traethodydd*, CXLI (Ionawr 1986), 12–27; Nia Powell, 'Women and strict-metre poetry in Wales', yn Michael Roberts a Simone Clarke (goln), *Women and Gender in Early Modern Wales* (Caerdydd, 2000), tt. 129–58; Cathryn Charnell-White, 'Alis, Catrin a Gwen: tair prydyddes o'r unfed ganrif ar bymtheg. Tair chwaer?', *Dwned*, 5 (1999), 89–104 a 'Barddoniaeth ddefosiynol Catrin ferch Gruffudd ap Hywel', *Dwned*, 7 (2001), 93–120; Nerys Howells, *Gwaith Gwerful Mechain ac Eraill*, Cyfres Beirdd yr Uchelwyr (Aberystwyth, 2001).

Diddanwch a harddwch iw hon,
a chymwus yngh[w]mni prydyddion,
Fel mwsg deniol ymysg dynion,
Handsoma i daw[n] a sangodd don.[7]

Nodwedd arall sy'n awgrymu i'r merched hyn weithredu'n ddiffwdan o fewn y traddodiad baledol yw'r ffaith nad oes i'w canu lais benywaidd amlwg. Nid ceisio tynnu sylw atynt eu hunain fel merched a wna'r baledwragedd hyn, ond arfer yr un dull a'r un meddylfryd â'r baledwyr gwrywaidd. Y maent felly yn cydymffurfio â'r confensiynau baledol disgwyliedig, er i hynny ein hamddifadu rhag clywed am eu profiadau a'u syniadau hwy eu hunain.

Wrth fanylu ar gynnwys y baledi gan ferched gwelir eu bod yn rhychwantu holl amrywiaeth baledi printiedig y ddeunawfed ganrif. Yn 1723 argraffwyd cerdd dduwiol gan Alse Williams,[8] a chafwyd cerdd fawl gan Mrs Wynne o Ragod i William Fychan o Gorsygedol yn 1749.[9] Cyflwynwyd stori rybuddiol gan Lowri Parry yn ei chyfieithiad o hanes dinistr rhyw Miss Wilkins am iddi ddilyn buchedd annuwiol,[10] a chafwyd adroddiad am ddaeargryn yn 1775 yng ngherdd Florence Jones.[11]

Ond er mai dilyn yr un llwybr â'r baledwyr a wna'r baledwragedd gan amlaf, ceir ambell awgrym o'u benyweidd-dra yn eu gwaith. Argraffodd 'Mrs Madams' (gwall am Adams, fe ymddengys) gerdd 'i Wr a Gasaodd ei briod ac aeth cin belled allan o ffordd Duw i hoffi un arall oi gymdogaeth felly torodd ei Wraig o ei chalon ag Briododd ynta yr Ladi'.[12] Yn y penodau sy'n dilyn, dangosir ei fod yn gonfensiwn cyffredin i'r baledwyr gwyno ar ran gwragedd priod neu ferched a fradychwyd gan eu cariadon, ond yn yr achos hwn cawn wybod mai merch yw'r awdur, sef 'Gwraig weddw [heb] ddimar oll yw wneuthur ai Cant'. Y mae'n ddigon posibl mai baledwr gwrywaidd â'i dafod yn ei foch a dorrodd yr enw hwn, ond pe credid mai merch yw'r awdur, gellid dehongli'r pennill clo trawiadol hwn fel mynegiant o rwystredigaeth y faledwraig ynghylch y modd ystrywgar y cafodd y wraig briod dan sylw ei thrin:

Os Daw gofyn hyn yn un lle pwy a ganadd [*darll.* ganodd]
[Y] penilla attebwch drasdai [*darll.* drostai] yn dun
[N]id oedd dim posible imi beidio
gan faint or awen ocdd im trwblio

[7] *BOWB*, rhif 682 (Casgliad Bangor iii, 2), argraffwyd yn 1738.
[8] Ibid., rhif 50 (Casgliad Bangor ii, 34).
[9] Ibid., rhif 667 (Casgliad Bangor i, 16).
[10] Ibid., rhif 708 (Casgliad Bangor xvi, 6).
[11] Ibid., rhif 641 (Casgliad Bangor i, 34).
[12] Casgliad Bangor xv, 4.

> Yn ffailio huno fy hun
> yr oedd y testyn imi yn dost fel hoyl
> ben lydau lidiog ag yn clymmu yn
> fy mhen fel graen wen yn rhowiog
> os oes un dyn o wir ddyn
> [A] welit arnai fai am ganu ir testun
> yn Shwr nid allwn lai.

Yn wir, dengys y pennill uchod yr holl wendidau sy'n rhan annatod o'r faled brintiedig yn y ddeunawfed ganrif – y diwyg aflêr, yr orgraff wallus, y geiriau benthyg – ond y mae yma hefyd egni bywiol wrth iddi ddisgrifio'r rhwystredigaeth a'i symbylodd i gyfansoddi baled. Y mae, hefyd, yn codi nifer o gwestiynau diddorol ynghylch amcan a swyddogaeth y faled. A ddewisodd Elizabeth Adams ei chyhoeddi gan ei bod yn ferch, ac yn cydymdeimlo â neges y gerdd? O bosibl, ond rhaid cydnabod y tebygolrwydd mai cymhelliant economaidd a barodd i Mrs Adams gyhoeddi baled y byddai mynd mawr arni, yn ei thyb hi.

Cerdd arall sy'n amlygu profiad benywaidd yn glir yw cerdd gan Susan Jones o'r Tai Hen, a argraffwyd yn 1764.[13] Galarnad gwraig am ei merch ydyw, ar ffurf ymddiddan rhwng y byw a'r marw. Y mae penillion y fam yn llawn galar a gwewyr, ond pwysleisia'r ferch mai ofer yw wylo dros y meirw a hwythau'n fodlon 'Ynghwmni Angylion gwlad goleini'. Ond er i'r fam ymgysuro yn y gobaith y gwêl ei merch cyn hir, ni all fwrw ymaith ei gofid yn llwyr, ac yn y pennill clo awgrymir mai awdur y gerdd yw'r fam honno:

> Os gofyn neb pwy wnaeth y canu,
> Gwan ei Awan, dwl, difedru;
> Un sydd yn byw mewn Alar,
> Am ei hanwyl eneth aeth i'r Ddaear.

Y mae hi'n arfer cyffredin gan feirdd gwrywaidd y canu rhydd cynnar i wadu eu dawn yn y modd hwn, ac i ddefnyddio'r tag 'Os gofyn neb . . .'. Ond ai confensiwn yn unig sydd wrth wraidd defnydd y brydyddes hon o'r tag? Drwy amau ei gallu barddol y mae'n amlygu mai ysgogiad personol a barodd iddi lunio'r penillion, syniad a atgyfnerthir gan y pwyslais ar ei galar ingol yn y cwpled clo.

13 *BOWB*, rhif 726 (Casgliad Bangor xiii, 5).

Defnyddiodd Alse Williams a Florence Jones yr un ddyfais wrth gloi eu baledi hwythau,[14] dyfais gyffredin yn y canu rhydd cynnar ond un sy'n gymharol brin yn y baledi printiedig. Eto, y mae canran sylweddol o'r baledi gan ferched yn arddel y ddyfais hon. Ai dyfais canu rhydd llafar ydyw, yn hytrach na dyfais y canu printiedig? A lynodd y prydyddesau wrth yr arfer gan ei fod yn rhoi'r cyfle iddynt fynegi mai gwragedd ydynt, er mwyn eu gwahaniaethu oddi wrth y dynion?

Y mae yma faes ymchwil eang a hynod, ond llesteirir unrhyw astudiaeth gan fylchau yn ein gwybodaeth am y merched hyn. Yn wir, ychydig iawn a wyddom am faledwyr, argraffwyr a gwerthwyr y ddeunawfed ganrif, boed fenyw neu wryw. Bywydau'r baledwyr amlycaf, enwocaf yn unig a gofnodwyd yn y llyfrau hanes. Mor gyffrous fyddai dod i adnabod cymeriadau fel Lowri Parry a Mary Fychan a grwydrai gefn gwlad Cymru yn cyfansoddi, gwerthu a datgan y baledi. Nid y ffaith eu bod yn ferched yn unig sydd i gyfrif am eu diffyg hunaniaeth hanesyddol, ond natur eu gwaith. Crwydriaid oedd gwerthwyr a gwerthwragedd baledi'r ddeunawfed ganrif, ac ymddengys iddynt gael eu trin â'r un dirmyg â chardotwyr tlawd.

Disgrifiodd Paula McDowell sut y carcharwyd nifer fawr o werthwragedd neu bedlerwyr Llundain am fegera neu am ganu cerddi gwrthryfelgar yn erbyn y brenin neu'r llywodraeth. Yn wir, dangosodd ei hymchwil mai gwragedd, a hwythau gan amlaf yn hen, anabl neu'n ddall, oedd y mwyafrif helaeth o bedlerwyr a datgeiniaid baledi Llundain o 1678 i 1730.[15] Ni allwn fod yn sicr ai'r gwerthwragedd a fyddai'n datgan y baledi yng Nghymru, ond ymddengys hynny'n debygol iawn, a gallwn dybio mai merched sengl, gan amlaf, a ymgymerai â bywoliaeth grwydrol, dlawd o'r fath.

Canfu Maredudd ap Huw wybodaeth ddiddorol am un gantores faledi ifanc yng nghofnodion Llys y Sesiwn Fawr.[16] Ymddengys i Elizabeth Davies,

[14] Ibid., rhif 50 (Casgliad Bangor ii, 34):

> Os gofyn neb o unfan pwy luniodd hyn o gân,
> Gwraig sy yn chwennych rhoddi rhybuddiô mawr a mân
> Alse Williams ydw ei henw hi rodiodd lawer lle,
> Sy'n deusyf cyd gyfarfod ynganol teyrnas ne.

Ibid., rhif 641 (Casgliad Bangor i, 34):

> Os hola neb trwy'r gwledydd, rhyfedd yw, &c.
> Pwy wnelai'r ganiad newydd, &c.
> Gwraig sy'n anllyth'rennog,
> Heb ddarllen gair na'i 'nabod,
> Trwy nerth a gwir myfyrfod,
> A hi a wnaeth hyn yn barod, &c. &c.

[15] Paula McDowell, *The Women of Grub Street: Press, Politics and Gender in the London Literary Marketplace 1678–1730* (Rhydychen, 1998), t. 58.

[16] Maredudd ap Huw, 'Elizabeth Davies: *"Ballad Singer"'*, *Canu Gwerin*, 24 (2001), 17–19.

ddwy ar bymtheg oed, gael ei chosbi am ladrata dillad yng Nghaerfyrddin yn 1797. Yn natganiad yr erlynwraig, cyflwynir cipolwg ar fywyd ac amgylchiadau'r lladratwraig ifanc: dywed ei bod yn ferch sengl yn hanu'n wreiddiol o Fachynlleth, ond a welwyd ers dwy flynedd yn crwydro Sir Gaerfyrddin yn canu baledi. Fel y noda Maredudd ap Huw, ymddengys o'r dystiolaeth hon 'fod modd i ferched grwydro ymhell o'u plwyfi genedigol i ganu baledi pan oeddynt yn ieuanc iawn, gan ddilyn y ffeiriau yn ôl pob tebyg'.

Yn wahanol i Paula McDowell, awgryma Maredudd ap Huw mai merched ifainc yn unig oedd â'r rhyddid i ennill eu bara ymenyn fel hyn, gan godi'r cwestiwn a allai gwragedd priod gyfrannu at y fasnach faledol yn yr un modd. Yn anffodus, yn wyneb y diffyg gwybodaeth am fywydau beunyddiol merched cyffredin y cyfnod, rhaid bodloni am y tro ar y briwsion blasus hyn i aros pryd.

Ond er mor brin yw'r dystiolaeth a'r manylion, y mae enwau'r merched hyn a'u gweithgarwch ym myd y faled yn amlygu nad oedd merched y ddeunawfed ganrif yn gwbl gaeth i'w dyletswyddau domestig. Yn wir, yn ôl Lawrence Klein, o ganlyniad i dwf y diwydiant argraffu, derbyniodd merched fwy o sylw cyhoeddus nag erioed yn ystod y ddeunawfed ganrif:

It is clear that, in some ways, women had a higher public profile in eighteenth-century England than they had earlier. It is usually admitted that there were more women writing and publishing. The audience of women readers expanded, with an accompanying redirection of reading matter for a female audience. Concomitantly, the representation of women was more common in the culture of print.[17]

Awgryma Klein yma nad rôl gyhoeddus y ferch yn unig a ddatblygodd yn ystod y cyfnod hwn, ond hefyd y modd y'i portreadwyd mewn print. Wrth droi at y portreadau hynny, yr hyn a ddaw i'r amlwg yn syth yw mai ymdrin â chreadigaethau llenyddol a wnawn, nid â disgrifiadau dirweddol. Nid cyflwyno cofnod o brofiadau merched y cyfnod a wneir yma, eithr trafod 'y ferch' fel gwrthrych neu gategori llenyddol.

Felly, er y dystiolaeth ddiddorol am y merched hynny a ymgymerai â'r gwaith o lunio, argraffu a gwerthu baledi, pan edrychwn ar y cymeriadau benywaidd a gyflwynir yn y caneuon ac ar y digwyddiadau a ddisgrifir, rhaid cofio mai dehongli'r byd o'u cwmpas a wnâi'r baledwyr, nid ei adlewyrchu'n union. Y mae galw'r faled yn 'ddrych', felly, yn gorsymleiddio perthynas y faled â'i chymdeithas. Nid ffeithiau a gyflwynir, ond ymateb

[17] Lawrence E. Klein, 'Gender, conversation and the public sphere in early eighteenth-century England', yn J. Still a M. Worton (goln), *Textuality and Sexuality* (Manceinion, 1993), t. 101.

pobl y ddeunawfed ganrif i'w byd, a'u perthynas â'r byd hwnnw. Nid newyddiadura moel a geir ond *genre* llenyddol sy'n dibynnu ar lên gwerin yn fwy na ffeithiau i gyflwyno ei stori. Dehonglir digwyddiadau drwy eu cysylltu â themâu, motiffau a chredoau cyfarwydd. Y mae pob damwain, felly, yn rhybudd gan Dduw, a phob tor-calon yn angheuol. Dawn y baledwr yw creu baled newydd, ffres, er mor gyfarwydd y ddelwedd neu'r neges.

Y mae a wnelo'r gyfrol hon â'r modd y dehonglwyd y rhyw fenywaidd gan faledwyr y ddeunawfed ganrif; nid chwilio am lais y ferch a wneir, ond am y grymoedd cymdeithasol a llenyddol sydd wrth wraidd y delweddau ohoni. Yn y bennod ragarweiniol hon, gan hynny, ystyrir y tri phrif ddylan-wad ar gynnwys a meddylfryd y baledi, sef, credoau gwrthffeminyddol, safonau a moesau y cyfnod; y ffaith mai menter fasnachol oedd cynhyrchu a gwerthu baledi printiedig; a dylanwad arddull ac ieithwedd llenyddiaeth boblogaidd y cyfnod.

Oherwydd natur boblogaidd y *genre* hwn, y mae cyfatebiaethau amlwg i'w gweld rhwng y baledi â chyfryngau poblogaidd eraill a oedd hwythau'n rhan o ddiwylliant gwerin y ddeunawfed ganrif. O ganlyniad, caiff y baledi a drafodir yn y gyfrol hon eu cymharu'n aml ag anterliwtiau, caneuon gwerin, baledi Saesneg, adroddiadau papur newydd a motiffau rhyngwladol. Gwneir hynny, fel arfer, er mwyn dangos tebygrwydd o ran arddull neu gynnwys, ond dro arall gwelir gwahaniaethau amlwg rhwng y *genres*. Un gwahaniaeth o'r fath yw cywair llais y baledwr ei hun. Nid yw cyfan-soddwyr y baledi printiedig yn bodloni ar adrodd y stori'n wrthrychol, fel y gwneir mewn caneuon gwerin neu faledi llafar, traddodiadol. Yn hytrach, y mae'r baledwyr 'proffesiynol' yn gosod eu hunain ar bedestal moesol gan achub ar bob cyfle i arwain, rhybuddio a dylanwadu ar eu cynulleidfaoedd, yn ogystal â'u difyrru.

Y mae'r hyn sydd gan y baledwyr hynny i'w ddweud am ferched yn seiliedig ar storfa o ragfarnau, delweddau ac epithetau a oedd yn rhan fyw o lên gwerin Cymry'r cyfnod. Nid nodweddion neilltuol Gymreig oedd y rhain, ond rhai a berthynai i draddodiad gwrthffeminyddol Ewropeaidd.[18] Clytwaith o themâu amrywiol yn pwysleisio israddoldeb ac eiddilwch y ferch oedd y traddodiad hwn, a deilliai nifer o'r rhagfarnau gwreig-gasaol o'r modd y dehonglid y Beibl a gweithiau Clasurol a chrefyddol y cyfnod cynnar a'r Oesoedd Canol. Er i'r ysgrythurau gyflwyno nifer o bortreadau positif o wragedd rhinweddol ac i'r Testament Newydd bwysleisio mor allweddol oeddynt wrth sefydlu'r Eglwys Fore,[19] coleddu datganiadau

[18] Gw. Alcuin Blamires (gol.), *Woman Defamed and Woman Defended: An Anthology of Medieval Texts* (Rhydychen, 1992); R. H. Bloch, *Medieval Misogyny* (Chicago a Llundain, 1991).

[19] Diarhebion; 12:4; 18:22; 19:14; 31:10–31, yr Efengylau ac Actau 1:14.

negyddol am ferched a wnaethpwyd yn y meddwl poblogaidd yng Nghymru a ledled Ewrop.

Gyda hanes y creu a thwyll Efa, cyflwynwyd i'r byd alegori a fyddai'n rhwystr parhaol i gydraddoldeb rhywiol.[20] Y cysyniad hwn, yn ogystal â datganiadau eraill yn ymwneud â gwendid a rhywioldeb peryglus y ferch a lywodraethai yn ystod yr Oesoedd Canol, a dylanwadodd yn drwm ar feddylfryd y cyfnod modern cynnar yn ogystal. Ys dywed Suzanne Trill yn *Women and Literature in Britain 1500–1700*, cyflwynodd y Beibl: 'the ideological basis for a patriarchal system of social order that defined femininity negatively and justified female subjection and subordination.'[21] Ideoleg a hyrwyddai rôl dyn fel penteulu ac arweinydd cymdeithas oedd ideoleg batriarchaidd yr Oesoedd Canol a'r cyfnod modern cynnar yn y bôn. Swyddogaeth merched oedd cynorthwyo dyn, geni plant a chadw tŷ. Ond yn ogystal â diffinio rôl y ferch, ymgorfforai'r ideoleg hon nifer o ragfarnau negyddol gwrthffeminyddol. O ganlyniad, datblygodd arfogaeth o ddiarhebion a delweddau dirmygus a ymosodai ar y rhyw gyfan, nid unigolion, gan droi 'y ferch' yn wrthrych y gellid taflunio rhagfarnau, pryderon a disgwyliadau dynion arno. Y prif ffaeleddau a gysylltid â'r 'ferch' oedd balchder, ffolineb, siaradusrwydd, twyll a ffalster, a thôn gron awduron y cyfnod, gan gynnwys baledwyr y ddeunawfed ganrif, oedd mai etifedd Efa ddu yw pob merch, ond y gall drwy ddilyn arweiniad dynion geisio achubiaeth gan Dduw, a'i hadfer ei hun o'i chyflwr colledig.

Cafodd y traddodiad hwn ddylanwad ar lenorion a darllenwyr benywaidd, yn ogystal â gwrywaidd. Nid anelwyd testunau gwrthffeminyddol at gynulleidfa wrywaidd yn unig, ac y mae'n amlwg i nifer o weithiau gwreig-gasaol dargedu gwrandawyr a darllenwyr benywaidd. Trwythwyd hwythau yn agweddau ac epithetau llenyddiaeth wreig-gasaol,[22] ac yn eu tro, cyfrannai rhai merched at y traddodiad – er y bu rhai eithriadau nodedig megis Christine de Pisan (1364–*c.*1430) a Gwerful Mechain (*fl.*1462–1500).[23] Ar droad y ddeunawfed ganrif ysgrifennodd y Foneddiges Mary Wortley ifanc, er enghraifft, ddychangerddi maleisus yn erbyn merched, er iddi gwyno'n hallt am y fath gerddi wedi iddi dyfu'n hŷn.[24]

[20] Jane Cartwright, *Y Forwyn Fair, Santesau a Lleianod* (Caerdydd, 1999), tt. 29–37.

[21] Suzanne Trill, 'Religion and the construction of femininity', yn Helen Wilcox (gol.), *Women and Literature in Britain 1500–1700* (Caer-grawnt, 1996), tt. 31–2.

[22] Suzanne W. Hull, *Chaste, Silent and Obedient: English Books for Women 1475–1640* (San Marino, 1982), t. 110.

[23] Blamires, *Woman Defamed and Woman Defended*, tt. 278–302; Howells, *Gwaith Gwerful Mechain ac Eraill*.

[24] F. A. Nussbaum, *The Brink of all We Hate: English Satires on Women 1660–1750* (Kentucky, 1984), tt. 125, 129. Am ei cherddi diweddarach dywed Nussbaum: 'She is remarkable in her open acknowledgment of women's sexuality, her awareness of the double standard, and her sympathy with women's social situation.'

Nid rhagdybiaethau negyddol yn unig a hyrwyddai'r traddodiad hwn. Wrth i rai llenorion ac athronwyr ei ddefnyddio i gyfiawnhau eu hagweddau gwreig-gasaol, aeth eraill ati i amddiffyn y rhyw deg. Yn ystod yr Oesoedd Canol, cynhaliwyd dadleuon ledled Ewrop ynglŷn â statws y ferch, ei hawliau a'i henaid, sef y *querelle des femmes*. Er nad oedd y trafodaethau hyn o reidrwydd yn rhai difrifol, adlewyrchai'r *querelles* chwilfrydedd cynyddol ynglŷn â natur y ferch. Rhaid oedd ei hwynebu a'i diffinio bellach, yn hytrach na bodloni ar ei hanwybyddu a'i hiselhau. Ond câi ei diffinio, unwaith eto, yn ôl confensiynau'r ideoleg batriarchaidd a chanlyniad y dadlau oedd pwysleisio eithafiaeth y cymeriad benywaidd, gan osod pechod Efa benben â daioni Mair.[25]

Yr oedd y rhan fwyaf o lenorion ac athronwyr y ddeunawfed ganrif hefyd yn arddel nifer o'r un syniadau ystrydebol ynglŷn â natur y rhyw deg, ac y mae olion y *querelle des femmes* i'w gweld yn rhai o'r baledi. Yn 1779, er enghraifft, cyhoeddwyd baled gan Ellis Roberts, neu Elis y Cowper, yn ymosod yn chwyrn ar ferched am ledaenu pechod drwy'r byd.[26] Haera mai nodweddion neilltuol fenywaidd yw balchder a phuteindra ac, er mwyn profi mor ddinistriol yw chwant rhywiol merched, rhestra enghreifftiau Beiblaidd a Chlasurol i gefnogi ei safbwynt, enghreifftiau a fyddai'n rhan gyfarwydd iawn o lên gwerin y cyfnod. Yn ôl y baledwr, chwant merched dynion a achosodd y Dilyw, a'u godineb a arweiniodd ferched Lot i hudo eu tad 'i odineb a brâd'. Puteindra a ddinistriodd Elen a Chaerdroea, puteindra hefyd a yrrodd Jesebel i'w diwedd, ac a enynnodd lid Duw ar y Sodomiaid. Ond er mwyn cryfhau'r bregeth ymhellach y mae Elis yn troi ei sylw at y byd presennol, gan ddangos y modd y dial Duw ar falchder merched drwy ysgogi rhyfel rhwng Prydain ac America.

Ceir hefyd faledi sy'n cyflwyno amddiffyniad ar ran y merched, megis cwynfaniad merch 'o Blegid bod merched yn rhy gaeth Tan awdyrdod Meibion a'r meib[i]on yn ei darosdwn yn is, nas g[o]rchymun yr ordeiniodd Dyw' gan Twm o'r Nant a gyhoeddwyd yn 1781.[27] Drwy gymryd arno bersona benywaidd, cwyna'r bardd mai byd 'yslâf' yw byd y ferch a'i bod yn haeddu 'dau mwy o barch' gan ddynion. Wrth gwrs, rhaid cofio bod cerddi amddiffynnol o'r fath hefyd yn adlewyrchu agwedd batriarchaidd ynglŷn â swyddogaeth a phriodweddau menywod; yr oedd hon yn ideoleg a rennid, yn aml iawn, gan ferched a dynion fel ei gilydd. Sylwer, er enghraifft ar y darlun hwn a gyflwyna Twm o'r Nant o'r ferch 'ddelfrydol', yn ôl meddylfryd patriarchaidd yr oes:

[25] Cafwyd dadleuon yng Nghymru hefyd gw. Marged Haycock, 'Merched drwg a merched da: Ieuan Dyfi v. Gwerful Mechain', *Ysgrifau Beirniadol*, 16 (Dinbych, 1990), 97–110.

[26] *BOWB*, rhif 318 (LlGC): 'Yn datgan helynt y Byd presenol fel y mae Merched dynion wedi ymlygru ynddo.'

[27] Ibid., rhif 282 (LlGC).

[N]id rhy siaradus ofudus far,
[Nid] rhy ddistawedd, waeledd war,
[Nid] rhy ddwl, ac nid rhy Ddoeth,
[Ni]d rhy bert, a natur boeth,
[O]nd hardd ganolig, ddiddig ddawn,
[D]ylae ferch fod, wir nod yn iawn.

Ond yn yr un gerdd ceir hefyd ddatganiadau herfeiddiol o blaid y merched wrth i Twm alw, yn y penillion olaf, am degwch a chwarae teg iddynt:

Oh gwelwch feibion ffraethlon ffri,
. . . faint o *yslafiad*, ydem ni,
. . . os, rhaid adde nawr,
Rym ni tan nod, Ufudd-dod fawr,
A chwedi'r Cwbwl, drwbwl drom,
Cawn gogion eirie, a *ffraeue-ffrom*.

Pob dyn synhwyrol gwrol gall,
Mewn gwir di gêl a wêl ei wall,
Os iawn ystyrir adros [*darll.* achos?] dâ,
Mewn harddwych Lun yn iach a chlâ
Fe ddyleu ferched fyth hyd arch,
Gael yn y byd ddau mwy o barch.

Nid yw'r rhelyw o faledi'r ddeunawfed ganrif yn mynd ati i ymosod ar ferched na'u hamddiffyn yn y modd hwn, ond y mae nifer helaeth yn cynnwys rhai o nodweddion y traddodiad gwrthffeminyddol, a'r nodweddion amlycaf yw'r teipiau benywaidd ystrydebol.

Fel y pwysleisiodd Anthony Conran, nid yw llenyddiaeth Gymraeg cyn y cyfnod diweddar yn mynd ati i archwilio teimladau merched, eu pryderon a'u profiadau, ac y mae hynny'n wir am y baledi hwythau.[28] Ond, er y diffyg dyfnder sydd i'r portreadau hyn o ferched, dengys y baledi nad oedd prinder ffigurau benywaidd yn llenyddiaeth boblogaidd y ddeunawfed ganrif. Dywed Jane Aaron nad oedd 'stôr o ffigurau o'r fenyw' yn y diwylliant Cymraeg ac mai 'cyndyn iawn oedd llên Gymraeg cyn 1850 i ddelweddu'r ferch'.[29] Ond o droi at y baledi, gwelwn, mewn gwirionedd, y llenwid y dychymyg poblogaidd gan ddelweddau amrywiol o ferched, ac ymdrin â detholiad ohonynt a wneir yn y penodau a ganlyn.

[28] Anthony Conran, 'The lack of the feminine', *New Welsh Review*, 17 (1992), 28–31.
[29] Jane Aaron, *Pur fel y Dur: Y Gymraes yn Llên Menywod y Bedwaredd Ganrif ar Bymtheg* (Caerdydd, 1998), t. 17.

Ym mhenodau 1 i 4, trafodir y delweddau o ferched ifainc, dibriod gan bendilio, fel y baledwyr gynt, o'r da i'r drygionus. Yn y gyntaf gwelwn ferched diniwed sy'n cael eu twyllo gan ddynion ifainc a'u gadael yn feichiog, yn ogystal â merched annibynnol sy'n llwyddo i wrthsefyll ymdrechion carwriaethol y meibion hudolus. Y mae'r ail bennod yn ymdrin ag arwresau'r baledi rhamant a'u helyntion carwriaethol, tra bo'r drydedd yn cyflwyno'r merched chwantus a'r modd yr arweinia eu hysfa rywiol at ddinistr. Yn y bedwaredd, trown at ferched cwbl wahanol eu natur, sef morwynion sy'n profi gweledigaethau rhyfeddol megis y Bardd Cwsg gynt.

Ymdrin â gwragedd priod a wneir yn y bumed bennod tra bo'r chweched yn trafod baledi ynglŷn â chysylltiad merched â ffasiwn ac yfed te. Yn y ddwy bennod hyn gwelir y ddau eithaf i'r cymeriad benywaidd unwaith eto, yn ôl meddylfryd y beirdd, sef y gwragedd ufudd, ffyddlon ynghyd â'r gwragedd anystywallt, balch ac ofer.

Yn amlwg, y mae'r delweddau hyn yn polareiddio'r gwahaniaeth rhwng merched da a merched drwg. Y mae pob cymeriad benywaidd yn perthyn i un o'r eithafion hyn ac ymddengys fod y priodweddion a dadogir arni yn adlewyrchu pryderon ynglŷn â rhywioldeb y ferch. Y rhinweddau a ddyrchefir yw gonestrwydd, diweirdeb ac ufudd-dod, a'r ffaeleddau a gollfernir yw rhywioldeb afreolus, godineb a balchder. Yr oedd chwant rhywiol y ferch, wrth gwrs, yn beth angenrheidiol i barhad yr hil a bodlondeb rhywiol dynion, ond yr oedd hefyd yn rym yr oedd rhaid ei ddofi o fewn rhwymau priodasol. Fel arall yr oedd perygl iddo arwain at feichiogrwydd a gwarth.[30] Ond hyd yn oed ar ôl i ferched ymrwymo mewn glân briodas, parhâi'r pryderon ynglŷn â'u pŵer rhywiol fel y dengys y lliaws o faledi'n cwyno am wragedd godinebus, twyllodrus a threisgar.

Er mor ystrydebol ydynt, y mae yma doreth o ddelweddau amrywiol, a gwrthgyferbyniol. Canai'r baledwr, yn aml, am anfoesoldeb y ferch drachwantus mewn un faled, cyn cyflwyno morwyn ddiwair, ffyddlon mewn un arall. Er iddo honni yn y naill bod anfoesoldeb yn rhemp ymhlith merched, nid effeithiai hynny ar ei allu i greu arwres rinweddol yn y llall. Nid anghysondeb a barai iddo wneud hynny, ond y ffaith y perthynai pob un o'r delweddau benywaidd gwrthgyferbyniol i is-*genres* gwahanol.

Genre llenyddol ydyw'r faled sy'n ymrannu i nifer o is-*genres* amrywiol, megis rhamant y rhyfelwraig neu hanes cwymp y forwyn. Natur yr is-*genres* hynny a bennai'r math o gymeriad a gyflwynid yn y faled. Yn y rhamant, er enghraifft, cariadferch urddasol, arwrol a geid, ond yn hanesion cwymp y forwyn merched gwantan sy'n beichiogi cyn priodi a ddarlunnid. Nid natur y cymeriad yn unig a oedd ynghlwm â'r is-*genre*,

[30] Gw. Barry Reay, *Popular Cultures in England 1550–1750* (Llundain ac Efrog Newydd, 1998), pennod 1.

ond yr oedd safbwynt y faled tuag at y cymeriadau hynny hefyd yn dibynnu ar y math o faled a genid. Dyna paham y gallai'r baledwr fynegi safbwyntiau gwreig-gasaol ac amddiffynnol am yn ail â'i gilydd.

Yn sicr, yr oedd cynulleidfaoedd y ddeunawfed ganrif yn ymwybodol iawn bod teipiau ac agweddau ystrydebol yn perthyn i bob is-*genre*, ac ymateb i ddisgwyliadau'r cynulleidfaoedd hynny a wnâi'r baledwyr, i raddau, wrth atgynhyrchu yr un *topoi* drosodd a thro. Er enghraifft, oherwydd eu cysylltiad clòs â chân y ffŵl mewn anterliwtiau, disgwyliai'r gynulleidfa glywed y bardd yn herian merched nwydus ifainc mewn cerddi cyngor, ac mewn ymddiddanion rhwng dau ŵr ynghylch priodi disgwylient glywed sylwadau ffraeth ar amrywiol ffaeleddau gwragedd tafodrydd, cwynfanllyd.

Yn ogystal â'r cysylltiad annatod rhwng y delweddau, y safbwyntiau a'r is-*genre*, rheswm arall dros boblogrwydd y delweddau benywaidd hyn oedd bod iddynt swyddogaeth a oedd yn berthnasol i bobl y cyfnod. Nid ailgylchu llenyddol yn unig sydd i gyfrif am barodrwydd y baledwyr i hyrwyddo'r un hen wawdluniau benywaidd ac i feirniadu rhai merched penodol yn hallt. Y mae'r disgrifiadau diddiwedd o ferched yn clebran a ddisgrifir yn y bennod olaf, er enghraifft, yn ddyfais gomig effeithiol, ond y maent hefyd yn adlewyrchu'r un pryder ynglŷn â siaradusrwydd merch ag a wnâi ffrwyn yr ysgowld. Yn ogystal, yn wyneb y cyni economaidd dybryd yn ail hanner y ddeunawfed ganrif, y mae'r cwynion am ferched yn gwastraffu arian ar de a dillad ffasiynol yn fwy na dychan cellweirus, ysgafn. Nid pwysleisio drygioni trachwantus y ferch, ychwaith, yw unig ddiben y cynghorion i ferched ifainc dibriod rhag syrthio i faglau serch. Fel y gwelir yn yr ymdriniaeth â chynghori a chondemnio merched ifainc ym mhennod tri, bodolai rhagfarn gref yn erbyn merched a esgorai ar blant anghyfreithlon oherwydd canlyniadau economaidd cynnal y plant hynny, yn hytrach na goblygiadau moesol eu camwedd rhywiol. Ymddengys nad cynnal traddodiad oedd diben hybu'r un hen ddelweddau a rhagdyb-iaethau ynglŷn â'r rhyw fenywaidd, eithr fe'i cadwyd cyhyd ag yr oedd iddynt arwyddocâd perthnasol.

Nid oedd pob baledwr a phawb yn eu cynulleidfaoedd o anghenraid yn cytuno â'r hyn a ddywedyd am y rhyw fenywaidd. Ond yr oedd eu rhagfarnau yn rhan ddiymwad o ddiwylliant poblogaidd trigolion y ddeu-nawfed ganrif. Clywsant mor aml am bechod Efa ac am ffyddlondeb Swsanna nes bod y cyfeiriad cynilaf atynt yn rymus a dwfn ei arwyddocâd. Dyma eu llên gwerin, a dehonglai'r baledwr bob math o straeon am ferched drwy gyfrwng confensiynau y cyd-destun diwylliannol hwnnw. Rhaid oedd i ferch fod mor ffyddlon â Swsanna neu mor ddiwair â'r weddw Judith er mwyn iddi fyw'n hapus. Yn ddiau, ni all cynulleidfa'r unfed ganrif ar

hugain uniaethu â phob cyfeiriad a geir yn y baledi ac adnabod eu harwyddocâd. Ond, trwy eu darllen a'u canu, cawn gipolwg ar y delweddau a'r credoau sylfaenol a nodweddai foesoldeb Cymry'r ddeunawfed ganrif. Yn ogystal, cawn ein gorfodi i ystyried i ba raddau yr ydym heddiw yn parhau i ymateb i'r bobl o'n hamgylch drwy gyfrwng hen ystrydebau a rhagdybiaethau treuliedig.

Yr oedd baledwyr y ddeunawfed ganrif yn adnabod eu cynulleidfaoedd yn dda, yn gwybod am eu credoau a'u rhagfarnau, eu hiwmor a'u dyheadau. Nid rhyfedd felly i gynifer o'r baledi dyfu'n hynod boblogaidd yn ystod y ddeunawfed ganrif. Gwyddai'r baledwyr gorau beth a apeliai at eu cynulleidfaoedd, ac y mae'n amlwg iddynt ganolbwyntio ar ambell is-*genre* yn arbennig gan fod galw mawr amdanynt. Argraffwyd, er enghraifft, o leiaf ddeugain o ymddiddanion serch a dwsinau o gerddi cyngor. Adlewyrcha lluosogrwydd cerddi o'r fath y ffaith mai menter fasnachol, i raddau helaeth, oedd canu baledi. Rhaid oedd darparu cyflenwad o ddeunydd i ryngu bodd cynulleidfaoedd awchus y ffeiriau a'r marchnadoedd. Yn naturiol, felly, bu i nifer o'r beirdd ailgylchu'r straeon a werthai'n dda.

Yn ogystal â dylanwadu ar bynciau'r cerddi, dylanwadodd y wedd economaidd hon ar rai o'r safbwyntiau a fabwysiadai'r beirdd. Er mwyn denu tyrfa ynghyd a sicrhau gwerthiant da i'w baledi, gwyddai'r beirdd, fel golygyddion papurau *tabloid* heddiw, werth beirniadaeth eithafol, anghytbwys. Yn ogystal, dylanwadai natur fasnachol y *genre* ar safon y baledi a gynhyrchid. Y mae ôl brys ar fynegiant ambell faled oherwydd cymaint oedd y galw am ddeunydd newydd ac y mae safon yr argraffu, fel y gwelwyd yn achos y faled a argraffwyd gan 'Mrs Madams', yn bur wael ar brydiau.

Y mae'n debyg i'r 'gwendidau' hyn ddylanwadu ar y derbyniad a gawsai'r faled gan feirniaid llenyddol y bedwaredd ganrif ar bymtheg a hanner cyntaf yr ugeinfed. Y duedd gyffredinol oedd dibrisio gwerth llenyddol y *genre* oherwydd natur fyrhoedlog eu testunau, ystrydebedd eu delweddau a safon anghyson eu diwyg. Rhoddwyd llawer mwy o fri ar waith neoglasurwyr y ddeunawfed ganrif a chredwyd mai gwerth adloniannol a hanesyddol yn unig oedd i faledi printiedig y cyfnod. Dywedodd J. H. Davies, er enghraifft, yn *A Bibliography of Welsh Ballads Printed in the Eighteenth Century* yn 1911: 'It would be absurd to claim any value for them as pure literature, though some of them would afford pleasure and enjoyment to lovers of the quaint and humorous if they were collected and reprinted.'[31]

Os yw llenyddiaeth bur yn bodoli mewn gwagle ac yn trosgynnu'r canrifoedd, yn glynu at reolau caeth cerdd dafod, yn arddel ieithwedd

[31] *BOWB*, t. xxviii.

urddasol ac yn ymwrthod â'r iaith lafar a geiriau benthyg, yna, yn bendant, nid llenyddiaeth bur mo'r baledi. Ond cynnyrch amser a lle yw llenyddiaeth ac y mae i bob *genre* ei grefft arbennig, unigryw. Onid yw'r cysyniad bod y fath beth â llenyddiaeth bur sy'n rhagori ar lenyddiaeth boblogaidd, werinol bellach wedi darfod amdano? Pa ddiben gwahaniaethu rhyngddynt pan fo pob un yn cyflawni swyddogaeth ddiwylliannol benodol, yn mynegi ymateb dyn i'w fyd ac yn ychwanegu at ein profiad a'n deall-twriaeth ninnau o'r byd hwnnw?

Heb os, cynnyrch y ddeunawfed ganrif ydyw ei baledi. Y maent yn annatod glwm wrth gefndir cymdeithasol a diwylliannol eu cyfnod a rhaid felly eu gwerthfawrogi o fewn y cyd-destun hwnnw. Ystyriwyd eisoes y rhesymau wrth wraidd y delweddau ystrydebol o ferched, safon yr argraffu a pham mae cynifer o faledi'n amrywiadau ar yr un is-*genre*. Yn yr un modd, ni ellir dehongli arddull y baledi mewn gwagle ychwaith.

Dangosodd Thomas Parry ddyled baledi'r ddeunawfed ganrif i ganu rhydd cynganeddol yr ail ganrif ar bymtheg a thynnodd sylw at orchest y baledwyr mwyaf medrus wrth iddynt blethu eu geiriau ynghyd ag alawon poblogaidd y dydd.[32] Nid oedd pob bardd yn gynganeddwr medrus, fodd bynnag, ond ofer yw cwyno am feirdd sâl neu hiraethu am oes aur y traddodiad barddol. Y mae ffaeleddau yn ogystal â chryfderau baledi'r ddeunawfed ganrif, wedi'r cyfan, yn cynnig tystiolaeth bwysig ynglŷn â natur barddoniaeth boblogaidd y cyfnod. Dywedant wrthym ynglŷn ag addysg farddol y ddeunawfed ganrif, chwaeth y cynulleidfaoedd (yn arbennig yng ngogledd Cymru) am glywed caneuon lled-gynganeddol yn hytrach nag awdlau a chywyddau, a phwysau'r farchnad a'i harchwaeth dihysbydd am ganeuon newydd.

Y mae ieithwedd y baledi hefyd yn adlewyrchu eu cyd-destun diwylliannol. Y mae naws gartrefol, agos-atoch yn perthyn i fynegiant y baledwyr gan eu bod yn arddel ymadroddion barddol traddodiadol. Nid gwendid yw'r diffyg gwreiddioldeb hwn, eithr adlewyrcha'r ffaith mai ffurf ar ganu cymdeithasol yw'r faled. Yn hytrach na chofnodi ymateb unigolyn i'w fyd, mynegir math o ymateb torfol drwy gyfrwng *lingua franca* yn seiliedig ar ieithwedd farddol Gymraeg draddodiadol a delweddau gwerinol.

Gall yr iaith fod yn gynnil a chelfydd, megis y cyffelybiaethau rhwng merched a blodau a geir hefyd yn yr hen benillion, ond gall hefyd fod yn fras ac amlwg, megis y llysenwi gwrthffeminyddol a'r delweddau rhywiol. Arddelir idiomau cyffelyb gan fod iddynt symboliaeth gyfarwydd i'r rhai a

[32] Parry, *Baledi'r Ddeunawfed Ganrif*, tt. 111–19, 148–60.

fagwyd ar farddoniaeth werinol,[33] yn ogystal â thrawiadau lled-gynganeddol effeithiol. Fel y sylwodd Nesta Lloyd wrth olygu gwaith Richard Hughes, Cefnllanfair: 'y mae'r bardd fel petai'n ymhyfrydu yn eu cyffredinedd ac yn y ffaith eu bod yn ddelweddau stoc y byddai ei gynulleidfa yn ymateb iddynt oherwydd eu hadnabyddiaeth ohonynt mewn cyd-destunau traddodiadol.'[34]

Y mae baledwyr y ddeunawfed ganrif, fel Richard Hughes o'u blaen, yn troedio'r tir canol hwnnw rhwng barddoniaeth anhysbys y werin, a chynnyrch celfydd beirdd y traddodiad barddol, gan fenthyg yn helaeth gan y ddau. Y mae ieithwedd lafar, ddelweddol a masweddus y baledi yn rhoi iddynt flas y pridd, tra bo'r epithetau serch confensiynol yn adleisio canu'r beirdd proffesiynol gynt. Nid lle ynysig, digyswllt yw'r tir canol hwnnw felly, ond man cyfarfod byrlymus lle y daw dylanwadau gwerinol, llenyddol ac economaidd wyneb yn wyneb â'i gilydd. O dan yr amodau diwylliannol, cymdeithasol ac economaidd hyn y siapiwyd diwylliant poblogaidd y ddeunawfed ganrif, a deunydd crai y gyfrol hon yw *genre* mwyaf poblogaidd y cyfnod, a'i hamcan yw archwilio'r grymoedd a roes lun a lliw i'w ddelweddau benywaidd.

[33] Gweler sylwadau Dianne Dugaw, 'Women and popular culture: gender, cultural dynamics, and popular prints', yn Vivien Jones (gol.), *Women and Literature in Britain 1700–1800* (Caer-grawnt, 2000), t. 263: 'Popular literature, especially in genres meant for performance such as songs and riddles, is full of recurring patterns, familiar turns of narrative, theme, and language; stock characters and images; standard metres and tunes. Convention reflects value and reiterates a community sense of rightness: the bounds of what people generally find familiar, typical, and expected. These genres value innovation less than recognisability.'

[34] Nesta Lloyd, *Ffwtman Hoff* (Cyhoeddiadau Barddas, 1998), t. liii.

1

BALEDI SERCH

'Y merched glân heini'

Er bod delweddau amrywiol o ferched i'w canfod ym maledi'r ddeunawfed ganrif, dengys y beirdd obsesiwn bron ag un cyfnod arbennig ym mywyd merch, sef ei hieuenctid. Ar wahân i rai adroddiadau ynglŷn â damweiniau'n ymwneud â merched ifainc iawn, prin yw'r cyfeiriadau at eu plentyndod. Ond wrth iddynt aeddfedu'n fenywod ifainc, cynyddu a wna diddordeb y beirdd ynddynt. Y maent bellach yn fodau rhywiol, atyniadol a chanddynt y gallu i ysbrydoli llanciau ifainc i'w deisyfu a'u caru.

Serch, wedi'r cyfan, yw un o brif themâu llenyddiaeth draddodiadol a phoblogaidd o bob math, ac nid yw ffurf y faled yn eithriad.[1] Ceir baledi lu yn trafod helyntion carwriaethol meibion a merched ifainc. Wrth gwrs, yr oedd canfod cymar oes a magu plant o fewn terfynau diogel y teulu yn rhan hanfodol o fywyd yn y ddeunawfed ganrif. Gallai merch, o ganlyniad, sicrhau sefydlogrwydd economaidd a chymdeithasol iddi hi ei hun. Y mae'r baledwyr hwythau'n ategu'r gred honno gan iddynt lunio baledi dirif yn rhybuddio merched ynglŷn â pheryglon caru a beichiogi cyn priodi.

Ceir pedwar is-*genre* yn disgrifio helyntion carwriaethol merched sengl, sef hanes cwymp y forwyn, ymddiddanion serch, rhamantau a cherddi cyngor.

Y mae is-*genre* cwymp y forwyn yn adrodd hanes merched ifainc dibriod sy'n cael eu darbwyllo gan lanciau golygus i garu â hwy cyn iddynt briodi. Wrth gwrs, nid oes gan y llanciau yr un bwriad i'w priodi a chaiff enw da'r ferch ei ddinistrio pan ddaw'r garwriaeth i ben, a hithau'n feichiog. Sefyllfa debyg a geir yn yr ymddiddanion serch. Yno, clywn ymdrechion y mab wrth iddo geisio hudo'r ferch i'w wely, ond y mae'r ferch yn y cerddi hyn yn gryfach o lawer ac yn llwyddo i gadw hyd braich rhyngddi a'r carwr brwdfrydig.

Yn y rhamantau, ni cheir y fath wrthdaro rhwng y prif gymeriadau gan eu bod ill dau mewn cariad â'i gilydd. Eu prif dasg, felly, yw gorchfygu'r rhwystrau lu a osodir rhyngddynt gan rieni creulon. Y mae'r cerddi cyngor, ar y llaw arall, yn cynnwys disgrifiadau masweddus wrth i'r beirdd gynnig

[1] James Reeves, *The Idiom of the People* (Llundain, 1958), t. 26.

cynghorion rhybuddiol i ferched ifainc dibriod. Dywedir wrthynt am ddofi eu chwant rhywiol a gochel rhag beichiogi.

Y mae'r pedwar is-*genre* yn gwbl wahanol i'w gilydd o ran ffurf a chynnwys. Cerddi naratif yw'r baledi am gwymp y forwyn a'r rhamantau, deialogau rhwng dau gymeriad ffuglennol yw'r ymddiddanion serch, a thraethiad uniongyrchol gan y bardd yw'r cerddi cyngor. Yn ogystal, y maent oll yn amlygu agweddau gwahanol tuag at ferched ac yn defnyddio delweddau gwahanol i'w disgrifio. Cymeriad gwan a hygoelus yw'r morwynion sy'n cael eu swyno gan y meibion twyllodrus, ac y mae gan y beirdd gryn gydymdeimlad â hwy oherwydd eu bod yn greaduriaid mor eiddil a delicet. Y mae arwresau'r ymddiddanion serch a'r rhamantau, ar y llaw arall, yn ennyn edmygedd y beirdd gan iddynt lwyddo i amddiffyn eu diweirdeb a'u henw da. Ond yn y cerddi cyngor daw holl bryderon y baledwyr ynglŷn â gwendid moesol merched i'r amlwg wrth iddynt eu beirniadu'n hallt am flysio am ryw cyn ymrwymo mewn glân briodas.

Dengys yr is-*genre* amrywiol hyn y modd y dibynna agwedd y baledwr, nid ar ei gredoau personol ei hun, ond ar y math o gerdd y mae yn ei chanu. Gwrthfenywaidd, er enghraifft, yw natur pob cerdd cyngor, eithr rhoir cryn gefnogaeth i ferched yn y rhamantau. Ond er gwaethaf anghysondeb yr agweddau a'r delweddau a gyflwyna'r beirdd, y mae'r baledi'n cyflwyno rhai elfennau sefydlog sy'n cynrychioli credoau cyffredin y cyfnod ynglŷn â merched ifainc. Y gyntaf yw agwedd y beirdd tuag at anniweirdeb. Ni waeth pwy a ysgogodd y garwriaeth, mab hudolus ynteu ferch nwydus, nid oes dyfodol i ferch ifanc sy'n ymroi i serch cyn priodi. Yn ôl meddylfryd y baledwyr, rhaid i ddau gariad ymgadw'n bur nes dydd eu priodas os ydynt am fyw'n ddedwydd gyda'i gilydd.

Yr ail yw'r ffaith bod rhaid i'r merched frwydro'n erbyn eu natur aflan eu hunain yn ogystal â gwrthsefyll ymdrechion carwriaethol llanciau ifainc. Pwysleisia'r baledwyr fod rhaid i ferched oresgyn eu gwendid moesol, cynhenid eu hunain: onid merch, wedi'r cyfan, a gyflwynodd bechod gyntaf i'r byd? Dangosodd Jane Cartwright gryfder athrawiaeth y pechod gwreiddiol yn yr Oesoedd Canol yng Nghymru a'i dylanwad ar agwedd yr Eglwys at ryw, y misglwyf a beichiogi. Dywed i'r pechod gwreiddiol gael ei ystyried 'fel rhyw glefyd gwenerol a oedd yn cael ei drosglwyddo o waed y fam i'r plentyn yn y cyfnod rhwng y weithred o genhedlu'r plentyn a'i eni'.[2] Heintiwyd y ddynoliaeth gyfan gan y gwragedd aflan hyn felly, ac er nad yw llenorion y cyfnod modern cynnar yn condemnio'r merched mewn dull mor ffyrnig â'u rhagflaenwyr, y mae olion y gred i'w gweld mewn gweithiau amrywiol o'r cyfnod sy'n trafod merched a rhyw. Meddylier, er enghraifft am y triban hwn o Forgannwg:

[2] Cartwright, *Y Forwyn Fair, Santesau a Lleianod*, t. 35.

O fewn y byd mae deuryw –
'Yr ystlen deg' a'r gwryw,
A menyw yw mam holl ddrwg y byd
A'r drwg i gyd yw menyw.[3]

Yn yr anterliwtiau rhoddwyd mynegiant dychanol a chwareus i'r credoau hyn, megis yn anterliwt Huw Jones o Langwm, *Histori'r Geiniogwerth Synnwyr*, pan ddywed y Cybydd, Mr Atgas:

Hawdd gan ferched y wlad yma
Sôn am y pechod cynta'
A dweud na b'asen' byth mor sâl
Oni bae afal Efa.

Os blysiodd Efa am dipyn
Yr afal, ddiofal ddeufin,
Mae'r merched hyn, mi gym'raf fy llw,
Eu bod ymron marw am eirin.[4]

Y mae'r baledi hwythau yn llawn awgrymusedd rhywiol o'r fath, ac eithrio'r rhamantau sy'n llawer mwy syber a pharchus eu naws oherwydd natur ddiwair, foneddigaidd y cymeriadau. Yn y baledi eraill, fodd bynnag, y mae gwrthdaro amlwg rhwng awydd y baledwyr i fawrygu glendid a chollfarnu pechod ar y naill law, a'r hwyl sydd i'w gael wrth ymdrybaeddu mewn disgrifiadau masweddus ar y llaw arall. Cyfeirir yn gyson at garu yn yr awyr agored 'yn y llwyn' a 'dan y gwŷdd', a sonnir yn fynych fod merched beichiog wedi 'tripio' neu 'lithro'. Dyma ddelwedd boblogaidd iawn wrth ddisgrifio cyfathrach rywiol a beichiogi, ac y mae'n amlwg yn rhan o *lingua franca* canu gwerin yn gyffredinol. Meddai Jonathan Hughes yn 1752 yn ei 'Cynghorion i Ferched Ifangc':

Os hitia i chwi dripio ne lithro i lawr a chael ych gwnfud am fynnud awr
Altro a wneiff ych gwedd ach gwawr ich nw[y] bûdd dirfawr derfun[5]

Sylwer hefyd ar y pennill hwn o'r faled draddodiadol 'Down by a River Side', sy'n disgrifio merch yn colli ei morwyndod mewn modd cyffelyb:

[3] Tegwyn Jones, *Tribannau Morgannwg* (Llandysul, 1976), rhif 230.
[4] A. C. Lake (gol.), *Anterliwtiau Huw Jones o Langwm* (Cyhoeddiadau Barddas, 2000), t. 146.
[5] *BOWB*, rhif 201 (Casgliad Bangor iv, 5).

The grass was wet and slippery
And both her feet did slide
They both fell down together
Down by the riverside.[6]

Daw'r gwrthdaro rhwng moesoldeb a maswedd y baledwyr i'r amlwg
wrth fanylu ar waith Twm o'r Nant. Gwelsom eisoes iddo ganu baled yn
amddiffyn merched yn angerddol ac argyhoeddiadol, ond wrth gwrs,
llabyddiwyd Twm gan rai o feirniaid llên y bedwaredd ganrif ar bymtheg
am ei bortreadau dilornus o ferched, yn enwedig yn ei anterliwtiau. Er i
nifer ohonynt werthfawrogi athrylith Bardd y Nant, ni allent oddef cywair
rhywiol ei anterliwtiau, nac ychwaith ei sylwadau enllibus am ferched.
Meddai John Evans, er enghraifft, yn 1853:

Nid ydym yn gwybod am ddim mewn unrhyw iaith mor isel, serthus,
trythyll, ac aflan, a rhai o'i wag-chwareuon . . . Siaradai am y rhyw
fenywaidd bob amser yn y dull mwyaf anfoesgar a dirmygus. Difrïai
hwynt oll fel rhywogaeth, heb wneuthur eithriadau, gan eu hystyried yn
annheilwng o'r ymddiried lleiaf. Distrywiai ein crediniaeth yn niweirdeb
pob morwyn, ac ammheuai onestrwydd pob gwraig. Nis gallwn lai nag
ystyried y fath grybwylliadau yn annyoddefol . . . Cawn wên ar ei wyneb
bob amser wrth ddarlunio cwymp y wyryf. Sieryd am y twyllwr hudolus
fel y siaradai gŵr am ei gyfaill.[7]

Ymddengys fod y rhod wedi troi erbyn cyfnod John Evans, a dadlenna ei
eiriau lawer wrthym ynglŷn â dylanwad beirniadaeth y Llyfrau Gleision ar
ferched. Yr hyn a wna yn y dyfyniad hwn yw cyffwrdd â rhai o brif
elfennau'r traddodiad gwrthffeminyddol yn y ddeunawfed ganrif, elfennau
a berthynai i'r diwylliant poblogaidd yn hytrach nag i Fardd y Nant yn
unig. Tanlinella'r modd yr ymdriniwyd â'r rhyw gyfan heb dynnu sylw at
unigolion, a'r modd y rhannwyd pawb yn dda a drwg. Dengys hefyd mor
dderbyniol oedd defnyddio'r forwyn a'r wraig yn gocyn hitio cyfleus (yn
wir, dyna a ddisgwyliai cynulleidfaoedd y faled a'r anterliwt), ac, wrth
gwrs, cyfeiria at yr hwyl a oedd ynghlwm wrth straeon am gwymp y wyryf
a thwyll y wraig.

[6] Reeves, *The Idiom of the People*, t. 106.
[7] John Evans, 'Oriau hamddenol gyda beirdd hen a diweddar Cymru', *Y Traethodydd*,
IX (1853), 273.

Cwymp y Forwyn

Baledi naratif sy'n disgrifio dinistr merched ifainc pan â'r garwriaeth i'r gwellt yw'r rhain. Bwriad *exempla* o'r fath yw rhybuddio merched rhag cael eu hudo gan feibion twyllodrus, yn ogystal â diddanu'r gynulleidfa â thrasiedi dorcalonnus. Perthyn y baledi hyn i is-*genre* traddodiadol y gellir ei olrhain yn ôl i'r Oesoedd Canol. Bryd hynny cenid *chansons de jeune fille*, sef cwynion serch merched ifainc, ffurf a fu'n gyffredin ledled gorllewin Ewrop. Bu'n arbennig o boblogaidd yn Lloegr, fel y dangosodd Götz Schmitz,[8] a chanwyd degau o faledi ar yr un thema yn y cyfnod modern cynnar, megis 'A Lamentable Ballad of the Ladies Fall',[9] 'The Languishing Lady',[10] 'The Forsaken Maiden' a 'The Squire and the Fair Maid'.[11]

Er mai dilyn yr un naratif isorweddol a wna'r baledi hyn, ac mai'r un nodweddion a briodolir i'r cymeriadau, cyflwyna pob baled y thema mewn modd gwahanol. Yn y faled daflennol 'The Oxfordshire Tragedy',[12] hudir merch fonheddig ifanc i golli ei diweirdeb gan lanc diegwyddor. Fe'i gadewir a hithau'n feichiog, ond ofna'r llanc y caiff ei gosbi neu ei rwymo i briodi'r ferch, ac felly fe'i llofruddir ganddo. Y mae'r llanc yn 'The Plymouth Tragedy' yn diflannu pan ddaw i wybod fod ei gariad yn feichiog,[13] ac er i'r arwres gynllwynio i ladd y llanc â chymorth Satan, ni all gyflawni'r weithred ac yn hytrach y mae'n lladd ei hunan. Yn 'The Ruined Virgin',[14] nid arweinia'r garwriaeth at ladd, ond cymaint yw cywilydd y ferch fonheddig am iddi feichiogi nes ei bod yn gadael ei theulu a'i chynefin a rhoi genedigaeth i ddau faban ymhell oddi cartref.

Y mae cyfatebiaeth amlwg rhwng y baledi Saesneg hyn a'r deunydd Cymraeg, a'r brif nodwedd yw cysondeb y portread a gyflwynir o'r forwyn ddrylliedig. Merch ddiwair ond hygoelus a geir bob tro; nid oes yma sôn am chwant rhywiol merched ifainc, eithr pwysleisir eiddilwch eu gwyryfdod, ac mor hawdd y gellir eu twyllo.

Mewn un faled Gymraeg ceir parhad i stori'r 'Ruined Virgin' sy'n adrodd hanes y ferch ar ôl iddi esgor ar y ddau faban.[15] Dychwel y fam ifanc i'w chynefin er mwyn ceisio darbwyllo ei chariad gynt i arddel y plant a'u

[8] Götz Schmitz, *The Fall of Women in Early English Narrative Verse* (Caer-grawnt, 1990).

[9] Andrew Clark (gol.), *Shiburn Ballads* (Rhydychen, 1907), rhif xlix.

[10] Casgliad Osterley Park, rhif 52, t. 132.

[11] Reeves, *The Idiom of the People*, t. 106; James Reeves, *The Everlasting Circle* (Llundain, 1960), tt. 113, 247.

[12] Casgliad Bodleian, Harding B 6 (79).

[13] Ibid., Harding B 2 (58).

[14] Casgliad Osterley Park, rhif 46, t. 119.

[15] *BOWB*, rhif 384 (Casgliad Bangor xx, 8).

cynnal, ond dinistr sy'n eu hwynebu oll. Y mae'r cariad yn ymateb drwy guro'r ddau blentyn i farwolaeth, ond edifarha ar unwaith a'i ladd ei hunan â chyllell. Y mae'r fam yn syrthio'n farw o weld y fath gelanedd.

Y mae'n bosibl mai addasiad o fersiwn Saesneg o hanes 'The Ruined Virgin' yw'r faled Gymraeg hon, ond y mae'r gwahaniaethau amlwg rhyngddynt yn awgrymu mai amrywiad ar yr un teip ydyw yn hytrach nag addasiad uniongyrchol. Y maent yn rhannu'r un stori sylfaenol ond y mae persbectif y ddwy gerdd yn bur wahanol. Naratif trydydd person yw'r faled Gymraeg, tra bo'r ferch ddrylliedig ei hun yn adrodd y stori yn y fersiwn Saesneg. Cymharer, er enghraifft, y dyfyniadau isod o'r ddau fersiwn:

> When I with Child did prove & him had told
> He call'd me twenty Whores, brasen and bold,
> > *I know you not*, says he,
> > *Therefore be gone from me.*
> This prov'd my misery, his love was cold.

> Pan wybu'r gangen wisgi
> I'w bronnau lenwî o laeth,
> Hi redai i ddweud i'w chariad
> Ei phrofiad yn dra ffraeth;
> Y llangc ni fynne 'i gweled,
> Na synied wrth y siâs,
> Heb air o gysur iddi,
> Ond taflu coegni câs.

Ceir, yn ogystal, faledi Cymraeg ar y thema hon sy'n seiliedig ar ffurf boblogaidd yr ymddiddan. Nid yw'r baledi hyn yn cynnwys episodau mor ddramatig ag a ddisgrifiwyd uchod, ond cynigiant ymgom fywiog rhwng y forwyn ddrylliedig a'r carwr anllad.

Mewn un faled o'r fath gan Ellis Roberts,[16] darbwyllir y ferch i garu â'r mab ar yr amod y bydd ef yn ei phriodi 'pan ddelo'r farchnad yn fwy llawn'. Defnyddia'r mab yr esgus na allant fforddio priodi oherwydd yr hinsawdd economaidd presennol, ond datguddia'r ferch ei bod yn feichiog a daw gwir gymeriad ei chariad i'r amlwg:

> Os felly yr ych lliw'r blode,
> Mi wadna fi fy esgidia,
> Cyn cymrai weddill un hên gnaf,
> Pocs arnoch mi âf im siwrne.

[16] Ibid., rhif 434 (Casgliad Bangor vi, 28), 1783.

Honna'r mab mai plentyn hen gnaf, nid ei blentyn ei hun sydd yng nghroth ei gariad, ond myn y ferch mai ei blentyn ef ydyw. Tyr y ferch ei chalon pan glyw ymateb ei chariad a mynega'r bardd yntau ei feirniadaeth ar y mab gan fygwth cosb gyfreithiol arno yng ngharchar Rhuthun yn y pennill olaf:

> Gad iddo'r aflan geryn,
> Am wrthod Mam dy blentyn,
> Am ddiangc rhagddi o fŵth i fŵth,
> Cei letty rhŵth yn *Rhuthun*.

Canodd Dafydd Jones o Benrhyndeudraeth faled gyffelyb yn 1771.[17] Unwaith eto, apelia'r ferch ar y mab i dderbyn ei gyfrifoldeb, ond unwaith eto, fe dry ei gefn arni:

[Merch] Wel, dyma'r gŵyn a gâf, Huw yn fy rhann, &c.
 Ar ôl taro wrth gneccus gnâf, Huw yn fy rhan;
 Nid dena'r dôn oedd ganddo,
 Mewn hyder wrth fy hudo,
 Pôb tegwch oedd mynd rhagddo,
 Rwi'n tybio i hyn fynd heibio, Huw yn fy rhann, &c.

[Mab] Ni hidia i am hynny ddraen, can ffarwel, &c.
 Mi â'n grouwedd hefo'r graen, can ffarwel;
 Dy siawns cymmera attat,
 Wyt ddynes mewn cryn ddwnad,
 A'th bol hŷd at dy lygad,
 Mae'n gwilydd gan i'th gweled, can ffarwel, &c.

Cyflwynid cwynion y merched truenus hyn ar ffurf ymsonau yn ogystal. Yn 1761 disgrifiodd Huw Jones, Llangwm drallod merch ifanc ddibriod wrth iddi geisio magu plentyn anghyfreithlon ar ei phen ei hun,[18] a chafwyd naratif tebyg ar ddechrau'r ganrif, yn 1724 pan ganodd bardd anhysbys am dynged merch feichiog ddibriod:

> Fy ffrins am Cymdeithion a ddigies i'n siwr
> Am safio ar i eirie i einioes i wr.
> Nid oeddwn i'n tybied fod hynny'n ddim drwg
> Y mol i sy'n codi a phawb yn dal gwg . . .

[17] *BOWB*, rhif 235 (Casgliad Bangor iv, 21); ceir enghreifftiau eraill yn rhif 247 (1791) a Chasgliad Bangor ii,15 (1770).
[18] Ibid., rhif 77 (LlGC).

Nid fi ydyw'r gynta rwy'n gwybod yn siwr,
Adawodd i ewyllys yn hollawl i Wr.
Ni bydda chwaith ola mi wn yn y wlad,
Y mol i sy'n codi ni henwai mo'i Dâd.[19]

Sylwer ar y cyfeiriad yn y dyfyniadau blaenorol at y bol yn codi, symbol
amlwg ac effeithiol bid siwr. Er y gwawdio ysgafn a geir uchod ac mewn
nifer o gerddi eraill, gan amlaf, y mae'r beirdd yn cydymdeimlo â'r merched
ifainc a hudwyd i daflu eu gwyryfdod o'r neilltu gan feibion twyllodrus. Y
mae'r modd y portreedir y merched hyn yn ymdebygu i gymeriad stoc y
wyryf ddiniwed a thruenus a frithai lenyddiaeth y ddeunawfed ganrif ledled
Ewrop. Dywed Susan Staves fod gan lenyddiaeth y cyfnod '[a] fascination
with seduced maidens':

> The pathos of the seduced maiden depends upon her being a modest girl
> who strenuously resists invitations to illicit intercourse, yielding only after
> a protracted siege and under otherwise extraordinary circumstances.[20]

Dwyseid y pathos ymhellach pe perthynai'r ferch i'r dosbarth uwch, am y
credid ei bod yn fwy sensitif a synhwyrus na morwynion o'r dosbarthiadau
is. Gellir cymharu hyn â'r holl arwresau bonheddig ym maledi rhamant
Cymraeg y ddeunawfed ganrif. Sonnir yn gyson am drafferthion carwr-
iaethol 'merch i farchog' neu 'ferch fonheddig'. Daw Susan Staves i'r
casgliad mai ymgorfforiad o'r delfryd benywaidd oedd y morwynion hyn;
delfryd, wrth gwrs, a siapwyd gan ideoleg batriarchaidd a ddrwgdybiai
ferched gwybodus a rhywiol:

> More speculatively, I would suggest that seduced maidens were so appealing
> because they embodied precisely those virtues the culture especially prized
> in young women: beauty, simplicity (or ignorance, to call it a harsher
> name), trustfulness and affectionateness.[21]

Amrywiadau ar yr un stori sylfaenol yw'r rhan fwyaf o'r naratifau
hyn, ond dangosodd un o'r baledwyr gryn ddyfeisgarwch wrth gyplysu'r
stori gyffredin honno â beichiogrwydd merch ifanc leol. Daniel Jones o
Riwabon oedd y baledwr hwnnw, a chanodd ei gerdd o bersbectif y ferch
ddrylliedig, yn ôl confensiwn y baledi Saesneg. O ganlyniad, caiff y bardd

[19] Ibid., rhif 52 (Casgliad Bangor ii, 42).
[20] Susan Staves, 'British seduced maidens', *Eighteenth-Century Studies*, 14 (1980–1), 115.
[21] Ibid., 118.

gyfle anarferol yn y Gymraeg i fyfyrio ar y ddeuoliaeth annheg rhwng merched a dynion mewn sefyllfaoedd o'r fath.[22] Cyferbynna ryddid y llanc â chaethiwed y ferch:

> Efe sy'n rhodio a'i draed yn rhŷdd,
> Ar gynnydd gwŷch,
> A minnau'n ddigon llwŷd fy ngwawr,
> Yn awr mewn nŷch
> Yn gorfod magu mhlentyn gwàn,
> Heb gael yn rhwŷdd fawr help i'm rhàn,
> Trwŷ ofal llwŷr hŷd drêf a llàn,
> Anniddan nôd.

Yn ogystal, condemnia ddynion am ymffrostio yn eu hanturiaethau rhywiol:

> Ar ol i'r rogyn dorri ei chwant,
> Un geirda i'r ferch ni ddâw o'i fant,
> Ond dwe'yd fel cafodd hi yngwŷdd cant,
> Mewn mwyniant mall:
> Nid digon gan y cyfryw ûn
> Gadw hynny iddo ei hûn,
> Ond adrodd fwyned oedd y fûn,
> Mewn gwŷn a gwall.

Y mae'r sylwadau cyffredinol hyn yn ymdebygu i'r cwynion a glywid yn y baledi eraill. Ond yng nghynffon y gerdd awgrymir mai digwyddiad cyfoes, nid is-*genre* llenyddol a symbylodd y faled wrth i'r bardd gyfeirio at y llanc a fu'n gyfrifol am feichiogi'r ferch. Er mwyn ei gywilyddio'n gyhoeddus, caiff y llanc hwnnw ei enwi mewn modd sy'n ein hatgoffa o newyddiaduraeth papurau *tabloid* ein hoes ni. Fel hyn y daw'r faled i'w therfyn:

> Fe wnaeth y mwyaf ddrŵg i mi,
> I'm poeni heb ball,
> A chwedi y ffalsiwr aeth ar ffo,
> I ymguddio yn gall;
> Ond bellach mi gyhoedda' i'r bŷd,
> Yr hwn yn glau a'm rhoes mewn glûd,
> Ac a'm gadawodd ynddo o hyd,
> Tan bennyd bwn,
> Un Edward Jones mi a'i henwa, heb wâd
> A'm hudai i wradwydd hîr barhad;

22 Daniel Jones, *Cynulliad Barddorion i Gantorion* (Croesoswallt, 1790), t. 84.

Ni's medda i'm plentyn trwŷ'r holl wlâd,
Un tâd ond hwn.

Er ei bod yn bosibl mai dyfais lenyddol ffug i greu uchafbwynt dramatig yw enwi 'Edward Jones', efallai fod y bardd mewn gwirionedd yn cyfeirio at helynt dilys. Os felly, a ydyw'r baledwr yn canu er mwyn adfer enw da merch yr oedd yn ei hadnabod, neu a ydyw, o bosibl, yn canu ar gais y ferch honno, neu ei theulu? Yr oedd enwi a beirniadu unigolion camweddus yn y modd hwn yn arfer hynafol a chyffredin ymhlith y beirdd; fe'i defnyddid yn aml er mwyn dwyn gwarth ar unrhyw un a dynnai'n groes i'r bardd ei hun. Yn ogystal, y mae'r cywilyddio cyhoeddus hwn yn adleisio'r cyfiawnder poblogaidd a weithredwyd gan ddefodau gwerin y cyfnod. Mewn defodau megis y ceffyl pren neu'r *charivari* câi'r gymdeithas gyfle i leisio ei hanfodlonrwydd ynglŷn ag ymddygiad unigolion, gyda'r bwriad o gadw trefn a chynnal safonau.[23]

Yr oedd cwymp y forwyn yn un o sefyllfaoedd stoc llenyddiaeth boblogaidd y cyfnod. Ond yn ogystal â chynnal confensiwn llenyddol, yr oedd i'r baledi hyn swyddogaeth gyfoes. Gweddai hanes cwymp y forwyn i amcanion moesol y beirdd a thrwy gyfrwng y naratif hwn, gellid cyflwyno rhybuddion ar ffurf stori ddramatig, drasig a bwysleisiai mai dinistr a thorcalon yn unig a ddaw yn sgil ymroi i serch cyn priodi.

Diddorol, fodd bynnag, yw sylwi na chredai sylwebydd arall o'r bedwaredd ganrif ar bymtheg, sef Ioan Pedr, fod y rhybuddion hyn yn rhai dilys. Fel John Evans, ymateb i'r meddylfryd a gododd yn sgil y Llyfrau Gleision a wnâi Ioan Pedr, neu John Peter, gweinidog Annibynnol o'r Bala (1833–77). Dyfynnir o'i draethawd ar Fardd y Nant er mwyn dangos mor sydyn y trengodd poblogrwydd y baledi trasig hyn yn y bedwaredd ganrif ar bymtheg, a hwythau wedi bod yn rhan o'r *repertoire* barddol ers cyhyd:

Yr oedd y dosbarth yma o gerddi yn bur lïosog yn yr oes o'r blaen, a rhaid fod derbyniad mawr iddynt, a darllen mawr arnynt; a gobeithiwn fod eu dylanwad er daioni ar y wlad. Y maent yn awr, fodd bynnag, wedi llwyr golli eu poblogrwydd, a hyderwn fod hynny yn argoel nad oes cymaint o angen amdanynt, ac fod moddion gwell mewn arferiad i buro ein cenedl. Nis gallwn lai nag ofni fod ambell i hen brydydd cwperaidd yn cymeryd mantais ar yr awen, dan esgus cynghori a rhybuddio meibion a merched, i borthi eu chwaeth isel, a'u llygru yn fwy. Anhawdd i ni yn yr oes hon, sydd mor wahanol ei hysbryd, farnu y fath oes ag a oddefai gynnyrchion aflan Sionyn y Prydydd, Hugh o Langwm, Rhys Jones y

[23] Gw. Reay, *Popular Cultures in England 1550–1750*, tt. 155–61, ac Edward Muir, *Ritual in Early Modern Europe* (Caer-grawnt, 2003), tt. 98–104, 135–6.

Blaenau a Llywelyn Ddu o Fôn. Diolchwn fod gwareiddiad a chrefydd wedi ei gwneud yn amhosibl i'r hiliogaeth hono o brydyddion fyw yn ein gwlad.[24]

Ymddiddanion Serch

Canolbwyntia baledi cwymp y forwyn ar y wyryf ddiniwed, nid ar chwant cynhenid merched ifainc. Ond er bod ei diniweidrwydd yn ennyn ein cyd-ymdeimlad, nid yw'n achub y wyryf rhag ei thynged. Mewn gwirionedd, ei naïfrwydd sy'n ei harwain ar gyfeiliorn a chaiff ei darbwyllo'n rhy hawdd i gael cyfathrach rywiol gyda'i chariad cyn ei briodi.

Cyflwyna'r ymddiddanion serch, ar y llaw arall, ddarlun mwy positif o'r ferch ifanc rinweddol. Gwyryfon a welwn yn y baledi hyn hefyd, ond dyma forwynion egwyddorol, diwair sy'n llwyddo i amddiffyn eu purdeb. Fel yn achos y baledi naratif, y mae'r ymddiddanion hyn yn seiliedig ar fformiwla. Cynhelir ymgom rhwng deuddyn ifanc. Ceisia'r llanc ifanc nwydus hudo ei gariadferch i'r llwyn cyn ei phriodi, ond myn y ferch rinweddol gadw ei phurdeb nes cael amod diffuant ganddo. Rhaid bod y fformiwla hon yn llwyddiannus a phoblogaidd dros ben oherwydd ceir dros ddeugain o ymddiddanion cyffelyb yn llyfryddiaeth J. H. Davies.

Ymddengys mai olion o'r *Pastourelles* canoloesol yw'r ymddiddanion hyn. Mewn cerddi naratif o'r fath disgrifia'r bardd y modd y canfu ferch ifanc mewn coedwig ar ei phen ei hun a'i ymdrechion i'w hudo. Weithiau, llwydda'r ferch i'w wrthsefyll gan amddiffyn ei diweirdeb, ond gan amlaf y mab sy'n cael ei ffordd, a'i chymryd, yn aml, yn erbyn ei hewyllys.[25] Yr un yw cefndir isorweddol y baledi hwythau: sonnir yn fynych am gyfarfod 'dan y gwŷdd', a'r un yw bwriad chwantus y llanciau, ond y mae fframwaith y naratif gwreiddiol bellach wedi'i golli, a'r ymddiddan yn unig a erys. Poblogeiddiwyd ymddiddanion Cymraeg o'r fath ar droad yr ail ganrif ar bymtheg gan Richard Hughes, Cefnllanfair,[26] a thyfodd y ffurf i'w hanterth yn y ddeunawfed ganrif. Ond y mae iaith y cerddi hyn, yn enwedig yn nisgwrs y meibion, yn adlewyrchu traddodiad hŷn o ganu. Nid hiwmor amrwd yr anterliwt sydd yma eithr atgof o ieithwedd ac ymarweddiad canu serch cwrtais yr Oesoedd Canol.

Yn y traddodiad hwnnw, gosodwyd y merched ar bedestl anghyraedd-adwy a byddai'r meibion, megis gweision isradd, yn ymbilio am ffafr

[24] Ioan Pedr, 'Y Bardd o'r Nant a'i waith', *Y Traethodydd*, xxix (1875), 224.

[25] D. R. Johnston, 'The erotic poetry of the *Cywyddwyr*', *Cambridge Medieval Celtic Studies*, 22 (Gaeaf 1991), 67.

[26] Gw. Lloyd, *Ffwtman Hoff*.

ganddynt. Perthyn ymddiddanion serch y ddeunawfed ganrif, i raddau, i'r llinach hon o ganu. Megis un o'r trwbadwriaid neu feirdd yr uchelwyr, cwyna'r meibion eu bod yn nychu oherwydd diffyg cariad ac yn dioddef clwyfau angheuol. Y mae'r ferch yn eu poenydio â'i harddwch: 'Dy olygon di da liwgar donn,' / A roes gystuddie a briwie i'm bronn.'[27] Cwyn fynych oedd mai Ciwpid a saethodd at galon y carwr,[28] a dywedir bod cariad fel petai'n caethiwo'r mab: 'Rhoest arnai farîe clyme clo, / Mae rhain im rhŵystro'n rhydd.'[29] Gan na all y mab ddianc rhag ei boen, ei unig dynged, os na chaiff gennad gan y ferch, fydd marwolaeth, *topos* hynafol y canu serch yng Nghymru a thu hwnt, wrth gwrs:[30]

> 'Rydwi f'anwylyd mewn clefyd a chlwy
> O'th achos gwawr hoyw ni byddai byw'n hwy . . .
> [Y] fi a fydd farw yn salw ddydd Sul
> [A]'th dithau gwawr dyfiaid gei glywed y Clul.[31]

Elfen draddodiadol arall a berthyn i'r baledi hyn yw'r modd y delweddir y gariadferch. Gorlwythir y baledi â delweddau ac epithetau traddodiadol i'w dyrchafu a'i delfrydu. Er bod yma rai cyfeiriadau at ei chymeriad, ei glendid a'i harddwch a gaiff y sylw pennaf ac felly atgyfnerthir y gred boblogaidd bod harddwch yn ysgogi cariad. Dywed N. H. Keeble mewn trafodaeth ar hunaniaeth ddiwylliannol merched yr ail ganrif ar bymtheg:

Beauty – of person, manners and dress – hence came to be held in extraordinarily high regard and to enjoy an almost mystical significance. The beauty of a woman is credited with exerting an irresistible and disabling power.[32]

Y mae'r dyfyniad nesaf yn amlygu'r pŵer a feddai merched glandeg dros feibion a'r ormodiaith draddodiadol sy'n nodweddu canu serch Cymraeg:

> Prydferthwch llun a lliw tiriondeb wyneb gwiw,
> am rhoes yn ddiau dan fy nghlwyfau,

[27] *BOWB*, rhif 56 (Casgliad Bangor ii, 48).

[28] Ibid., rhif 658 (Casgliad Bangor ii, 38).

[29] Ibid., rhif 56 (Casgliad Bangor ii, 48).

[30] Y mae'r enghreifftiau o gŵynion serch yn ddirifedi yn nhraddodiad barddol Cymru. E.e., gw. gwaith Dafydd ap Gwilym o'r bedwaredd ganrif ar ddeg, Richard Hughes o'r ail ganrif ar bymtheg a'r Canu Rhydd Cynnar: Thomas Parry (gol.), *Gwaith Dafydd ap Gwilym* (3ydd arg., Caerdydd, 1996), t. 94; Lloyd, *Ffwtman Hoff*, t. 17; D. Lloyd Jenkins, *Cerddi Rhydd Cynnar* (Llandysul, [1932]), tt. 75–82.

[31] *BOWB*, rhif 51 (Casgliad Bangor ii, 39).

[32] N. H. Keeble (gol.), *The Cultural Identity of Seventeenth-Century Women: A Reader* (Llundain, 1994), t. 54.

Im bronnau y mae briw,
ar yr wynna or holl Rianod,
Y rhoddais ormod serch;
Cerais lendid a ffyddlonder,
Tirionder mwynder MERCH.[33]

Cyfeirir at symbolau serch cyfarwydd megis Rebecca, Swsanna a Fenws a chyfunir y delweddau rhyngwladol hyn ag epithetau mwy Cymreig eu naws, megis 'cangen eiddil' neu 'liw'r ewyn'.[34] Cafwyd delweddau tebyg yng ngwaith y Cywyddwyr ac yn y canu rhydd cynnar. Dilyn arfer y canu rhydd hwnnw a wna'r baledwyr, gan mwyaf, gyda'r pwyslais ar bentyrru ansodd-eiriau, patrymau odledig cymhleth a chyffyrddiadau cynganeddol. Ar ei waethaf gall fod yn ganu gwallus, rhyfygus, eithr ar ei orau y mae'n ganu grymus, cyhyrog. Y mae mynegiant y mab yn aml yn grefftus a deheuig, ond gall fynd (yn fwriadol o bosibl) dros ben llestri'n llwyr. Sylwer ar y pennill hwn o faled gan Richard Parry a gyhoeddwyd yn 1714. Gosodwyd y faled ar yr alaw 'Janthee the Lovely', ac y mae'r llinellau hirion aml-gymalog yn llawn gorchest odledig a chynganeddol:

Perl enwog pur luniaidd gnwd gweddaidd gnawd gw[yn]
O ganaid wiw gŷnyrch liw Elyrch ar Lynn;
Ail Damasg Rôs graddol yw'r gruddiau mewn gra[en]
Sy'n goleuo ar eu glennydd ysplenydd oi blaen,
Gwenu gan gwynion 'mae 'nghalon ynghyd,
Wyrth olwg wrth weled bereiddied dy bryd.
Llareiddio lle'r oeddwn ryw forwyn rwy fi,
Yn anhŷ ac yn wyl, i draethu fy chwyl, net anwyl i ti;
Bum yn dy gwmpeini hoff heini mewn Ffair,
Mwyn odfa mynedfaith do ddwywaith neu dair,

[33] *BOWB*, rhif 286(2) (Casgliad Bangor vii, 5).

[34] Ibid., rhif 56 (Casgliad Bangor ii, 48):

Dod ti i mi heini hedd,
Lliw Eira gwyna ei gwedd,
Cyn mynd o'm bŷd i'm Bêdd . . .
Angyles gynes Baenes Byd,
Dod i mi lownfyd lwydd . . .
Ni chana ffarwel clyw iti tra fyddwy byw
Fy ngobaith afiaeth yw, y doi di deuliw'r Dydd
O ddwyed y gwir dan go . . .
Yn rhydd bob dydd byddi di
Godiad Fenws gyda myfi,
Tyrd yn naturiol freiniol fri, lliw lili heini Hâ.

Dadleuodd Nesta Lloyd mai drwy ddefnyddio geirfa a delweddau traddodiadol megis 'deuliw'r ôd' a 'gwen lliw'r manod' y sicrhaodd Richard Hughes Gymreigrwydd ei ganu er gwaethaf y dylanwadau Seisnig arno yn Llundain, *Ffwtman Hoff*, t. lii.

Y Galon oedd gwla ni feiddia yno fi,
Ofyn bun bêr, siwr ammod dan Sêr, nôd tyner i ti.[35]

Ceir, serch hynny, faledi eraill mwy gwerinol eu natur. Er eu bod yn defnyddio'r un epithetau traddodiadol, nid yw'r mesurau mor gymhleth ac y mae'r mynegiant yn symlach. 'Mentra Gwen' yw'r alaw a ddefnyddir fynychaf i ganu'r math hwn o faled gan nad yw'n gofyn am frawddegau meithion ac y mae digon o gyfle i ailadrodd ymadroddion allweddol. Y mae'r beirdd yn manteisio ar y cyfleon hyn er mwyn ategu natur sgyrsiol y baledi. Drwy ddewis cymal arbennig i'w ailadrodd, gellir tadogi safbwynt ar y ddau gymeriad yn yr ymddiddanion, a thanlinellu pwy yn union sy'n siarad. Mewn un faled, tag y mab yw 'Gwyn fy myd', ac fe'i hailadroddir ar ddiwedd y ddwy linell gyntaf a'r llinell olaf, ac ymateb y ferch yn ei phenillion hi yw 'Tewch yn rhodd'.[36]

Yn y baledi gwerinol hyn y ceir yr ymddiddanion mwyaf byrlymus a ffraeth. Ystyrier, er enghraifft, y gerdd anhysbys 'Ymddiddan rhwng gwr ieuangc (M) a'i gariad (F)' a argraffwyd yn Nhrefriw gan Ismael Davies yn 1796. Y mae'r gerdd hon hefyd i'w chanu ar 'Mentra Gwen' a'r tagiau gwrthgyferbyniol ar ei chyfer yw 'tyrd yn nes' a 'sefwch draw'. Dyma'r ddau bennill agoriadol:

> *M*) Fy Nghariad leuad louwedd *tyrd yn nes* &c,
> A'i siarad cymmesuraidd &c,
> Mae f'wllys gwiwddwys gweddol,
> Nêt eneth yn gyttunol,
> Gael siarad yn gysurol,
> Os byddi di fodlonol *tyrd yn nes*,
>
> *F*) Mae'ch parab mewn awch peredd *sefwch draw* &c,
> A gwenieth gryn ddigonedd, &c,
> Mae llawer un o'r meibion,
> A thafod parod purion,
> Yn ddigon ffals i galon,
> Er tecced y madroddion, *sefwch draw*.[37]

Er iddo dderbyn ymateb go sarrug gan y ferch, â'r mab yn ei flaen i geisio ei hudo i'w fynwes drwy fynnu ei bod yn fwy gwerthfawr iddo na holl aur yr India a chyfeiria at yr Apostol Paul a ddywedodd fod cariad perffaith

[35] *BOWB*, rhif 10 (Casgliad Bangor i, 1).

[36] Ibid., rhif 500 (Casgliad Bangor iii, 34).

[37] Ibid., rhif 419 (Casgliad Bangor viii, 1). Defnyddiwyd yr un mesur yn y faled am gwymp y forwyn gan Dafydd Jones o Benrhyndeudraeth gyda'r tagiau 'Huw yn fy rhann' a 'Can ffarwel'.

yn well 'na myrdd o gywaeth'. Ond nid oes dim yn tycio â'r ferch; gwen-
iaith yw'r cyfan yn ei thyb hi. Dywed yn yr wythfed pennill, sy'n ymdebygu
i bennill gwirebol, mai buan yr oera gwres ei serch. Defnyddia ddelwedd
drawiadol y bore cynnes a dry'n brynhawn tymhestlog i gyfleu'r traws-
newid hwnnw:

> *F)* Mae llawer bore gwresog *sefwch draw*, &c,
> Yn troi'n brydnhâwn dryccinog &c,
> Ac felly'ch cariad chwithe,
> Rwy'n meddwl yr un modde,
> A dderfydd ar fyr ddyddie,
> Er tecced ydi'ch geirîe *sefwch draw*.

Saif y ferch yn ddi-syfl yn erbyn ymdrechion y mab i'w chael, ac yn y
pennill olaf y mae'r mab bellach yn sylweddoli bod rhaid iddo roi'r gorau
i'w ymdrechion. Y mae'r sioncrwydd yn diflannu o'i lais wrth i'r tag newid
o'r 'tyrd yn nes' chwareus i'r pruddglwyfus 'calon drom'. Dengys y ddau
bennill sy'n cloi'r gerdd y modd y gwrthgyferbynnir apêl enbyd, angerddol
y mab a synnwyr cyffredin oeraidd y ferch:

> *F)* Mae llawer megis chwithe, *sefwch draw*, &c,
> A garant ar ei geirie &c,
> Er hyn ar ôl priodi,
> A'r byd i'w hanfodloni,
> Eu cellwair fydd yn colli,
> Ni chadwaf mo'ch cwmpeini, *sefwch draw*,

> *M)* Os daeth amode i ymadel *calon drom* &c,
> A pheri i mi roi ffarwel &c,
> Is awyr gwae fi o sywaeth,
> I garu gael magwraeth,
> Na fase nganedigaeth,
> Mawr wylo'n ddydd marwolaeth *calon drom*.

Y mae i bob un o'r ymddiddanion hyn lais rhywiol eglur gan mai amcan
pob llanc yw cael cyfathrach â'r ferch, ond, er hynny, nid oes yma
ddisgrifio rhywiol amlwg. Yn hytrach, ceir delweddau awgrymog, erotig
sydd unwaith eto'n adlewyrchu natur werinol rhai o'r baledi. Dywed un
bardd anhysbys yn 1724:

Os yw dy galon wedi ymroi,
mi geisia roi i ti Gusan,
Rwy'n wyla Dyn fy anwylyd.
Bydd rywiog i mi 'rwan,
Ac eiste i lawr dan gwr Gwrych,
Fy Mun oleuwych lawen,
O wir Gariad Leuad lân,
Mi ro i ti Degan dwgen.[38]

Y mae'r cyfeiriad at y gwrych yn ddigon diamwys gan y cyfeirid yn fynych
mewn canu serch at garu yn yr awyr agored yn enwedig adeg Calan Mai.
Yn y llinell olaf ceir delwedd erotig arall wrth i'r mab, Guto Bengrych,
gynnig tegan i'r ferch, sef Dwgen fwyn Aelddu. Esbonnir yn y pennill nesaf
mai *bag-pipe* yw'r tegan a fydd yn canu 'foesol fiwsig . . . ym Mharlwr
Lodes bêr', a rhaid bod y llinellau hyn yn llawn o awgrymusedd rhywiol,
oherwydd cythruddir Dwgen a dywed:

Dod dy Fiwsig yn dy Gôd,
Ni cheir mo'r Glôd o'th ganlyn,
Nid wy mewn bwriad llygad Llô,
I fynd i'm gwttio a gyttun, [h.y. Gutyn]
I danu Cêr dan Dîn y cae,
Y caeua ymhel ac Arfe gorfedd,
Tan berthi Cnŵd i borthi Cna,
Myfi a 'madawa o'r diwedd.

Pwysleisia ymdrechion aflwyddiannus y meibion hyn y gall merch
ddibriod gynnal a chadw ei phurdeb, er gwaethaf yr awgrym ym maledi
cwymp y forwyn na allai fyth wrthsefyll temtasiwn. Ymateb oeraidd a gaiff
y meibion yn yr ymddiddanion serch, yn bennaf oherwydd na allant ddar-
bwyllo'r merched eu bod o ddifrif. Cwyn y merched yw bod 'mabiaeth
meibion', sef gweniaith ac ysmaldod y llanciau wrth garu, yn rhywbeth i'w
amau a'i ochel; meddai un ferch yn 1723:

'Rydwy'n meddwl Duw fo'n maddau,
Nad yw'ch cur yn ôl eich Geiriau,
Pcth twyllodrus medd rhai Dynion,
Ydyw Gwiniaeth mabiaeth meibion.[39]

Dyma syniad a wyntyllir yn aml yn yr hen benillion hefyd:

[38] *BOWB*, rhif 55 (Casgliad Bangor ii, 45).
[39] Ibid., rhif 658 (Casgliad Bangor ii, 38).

Gochel fab a fyddo'n tyngu
Y mawrion lyfon wrth dy garu;
Pan geiff hwn yn llwyr dy feddwl,
Cilio wna fel haul tan gwmwl.

Geiriau mwyn gan fab a gerais,
Geiriau mwyn gan fab a glywais;
Geiriau mwyn sydd dda dros amser
Ond y fath a siomodd lawer.[40]

Mynega'r penillion hyn syniad sy'n ganolog i'r ymddiddanion serch, sef bod y meibion yn defnyddio iaith i swyno a thwyllo merched. Dyma syniad sy'n gyffredin hefyd mewn baledi Saesneg. Rhybuddir yn fynych rhag 'flatt'ring tongue' y dynion.[41] Mewn baled daflennol o'r enw 'A Serious Discourse Between Two Lovers', dywed y bardd anhysbys:

Young men can swear and lie, but who will believe them?
All goodness they defie, and it ne'r grieves them,
Only to tempt a Maid by their delusion,
Therefore I am afraid 'twill breed confusion.
A Maid had need beware that doth mean honest
Lest she falls in a snare when they do promise:
For they will vow and swear they I'll never leave you,
But when they know your mind, then they'l deceive you.[42]

Credir mai ofer a melfedaidd yw geiriau'r meibion hyn a chwynir yn fynych am eu horiogrwydd ar ôl iddynt briodi. Daw'r pennill Cymraeg hwn o ymddiddan a ganwyd yn 1783, ac y mae'r mesur a'r mynegiant yn amlygu doethineb cynnil yr hen benillion:

Mi glywais ddweudyd fod rhai meibion,
Yn angharedig pan brîodon,
Wedi *altro'r* tafod melfed,
Ai droi fel Cefn y Draenog caled.[43]

Y mae rhai dynion hefyd yn cyfaddef mor wag yw geiriau hudolus meibion a fo'n caru. Yn 1778 canodd Richard Owen y pennill hwn:

[40] *HB*, rhifau 36 a 331; gw. hefyd rifau 35, 40, a 332.
[41] Colm O'Lochlainn, *Irish Street Ballads* (Dulyn, 1956), t. 36.
[42] Casgliad Osterley Park, rhif 76, t. 194.
[43] *BOWB*, rhif 347 (LlGC).

Mi a glywais rai ffylied, yn bostio cael Merched,
Meddalion yn ddylied mae'r Dynged yn Dôst,
Wrth ddweyd aml Eiriau, hyll ofer a Llyfau,
I dwyllo eu Cariadau mae beiau am y bôst.[44]

A chyflwynodd Williams Pantycelyn yntau rybudd i ferched rhag ymroi i eiriau hudolus dynion. Fel hyn yr olrheinia Martha ddyddiau cynnar ei charwriaeth â'i gŵr yn *Ductor Nuptiarum*:

Y pryd hynny efe oedd blodeuyn pob cwmpeini . . . llawn o siarad a tholach oedd ef â'r benywod; eu traddodi, a'u braicheidio, a llygadrythu yn eu hwynebau, a'i lygaid yn chwarae fel sêr ar fore rhewllyd . . . ond yn awr rhyw gorwg oer, digariad, tychanllyd, sych, anserchog i bawb yw . . . ac nid oes gennyf yn awr yn bleser i mi fy hun ond condemno'r bechgyn am eu twyll anghydmarol, a chymaint arall ar ynfydrwydd y merched i wrando arnynt. Och! och! twyll i gyd yw'r meibion yn amser eu carwriaeth; a chnawd ac ynfydrwydd i gyd yw'r merched.[45]

Twyll a ffalster yw prif nodweddion disgwrs gorganmoliaethus y meibion a mynega pob merch ei drwgdybiaeth ohono. Gwrthoda'r merched gael eu hudo gan addewidion annidwyll y meibion, a chanlyniad hyn yw ymddiddanion ffraeth a dramatig rhwng y ddau. Caiff y meibion yn y baledi hyn eu dychanu gan y merched; y maent yn ffyliaid anaeddfed, tanllyd o'u cymharu â'r merched call, cymhedrol. Ond nid dychan yn lladd ar y rhyw wrywaidd yn gyffredinol a geir yma, eithr dychan sy'n perthyn i gonfensiwn llenyddol arbennig. Yn wir, gellir dehongli'r cellwair hwn, nid fel cwyn yn erbyn anlladrwydd meibion, ond fel dyfais lenyddol sy'n dychanu confensiynau'r canu serch. Y mae'r beirdd fel petaent yn chwerthin am ben eu traddodiad eu hunain drwy chwarae â'r syniad mai gwag ac ofer yw arddull y canu hwnnw.

Y mae'n eironig mai confensiynau'r canu serch yw'r prif faen tramgwydd bellach rhwng y mab a gwrthrych ei serch. Hynny yw, amheuir yr arddull flodeuog a berthyn i'r canu cywrain. Y mae'r epithetau hynafol a ddefnyddia'r meibion bellach yn ystrydebol a'u geiriau celfydd yn *blasé*. Llawer gwell fyddai iddynt siarad yn onest o'r galon, heb geisio cymharu eu serch â chlwyf angheuol.

[44] Ibid., rhif 60 (Casgliad Bangor ii, 49).
[45] G. H. Hughes (gol.), *Gweithiau William Williams Pantycelyn*, cyfrol 2 (Caerdydd, 1967), t. 248.

Caiff y meibion eu gwrthod gan nad yw'r merched yn fodlon ymddiried yng nghonfensiynau treuliedig y canu serch,[46] a mynegir hyn yn uniongyrchol yn y pennill hwn gan fardd y cyfeirir ato fel IP. Gofynna'r ferch am ddidwylledd gan y llanc yn hytrach na gwag foliant; hynny yw, y mae hi'n amau ei ganeuon a'i gynghanedd:

> Nid clôd ond bod yn bur,
> Yw'r arfau dorrau r dûr,
> Yn lle brolio dan weneithio,
> Eich bod yn cario cur,
> Ni thal mowredd ar gynghanedd;
> Gyfannedd gennyf fi,
> Mewn naws dynol mi wn nas denais
> Ni cherais ond y chwi.[47]

Cyfeddyf y ferch ei bod yn caru'r mab yn barod; ofer felly yw ei ymdrech i frolio a gwenieithio. Yn yr un modd ni fyn y ferch yn y faled anhysbys nesaf gael ei moli â miloedd o ymadroddion dyrchafol ychwaith:

> Nid wi'n ymorol am gymyreth,
> Tyfiad gwan na'r tafod gweiniaeth,
> Gwell geni or galon un gair gole,
> Na mil ar gân o fawl or gene.[48]

Mewn cân serch a gyfansoddodd Jonathan Hughes i'w gariad, cydnebydd yntau mai arwynebol a hudolus yw'r confensiynau traddodiadol bellach. Gan na pherthyn dyfnder na didwylledd iddynt, dywed na fyn eu defnyddio i gyfarch ei wir gariad. Gwell ganddo fynegi ei deimladau yn uniongyrchol a diffuant:

> Nid oes: gan i na mal na moes,
> I ganu bwrdwn drwy temptasiwn . . .
> Nid â: i'th gyff'lybu i gangen ha,
> Nag i'r planedau, na'r hen dduwiesau,
> Na'r merched gorau,
> Oedd bell mewn doniau da,

[46] Nid yn y baledi y ceir y defnydd eironig cyntaf o'r epithetau serch, fodd bynnag – defnyddiodd Siôn Cent dechnegau'r canu serch yn ei ganu angau, ac awgryma Gilbert Ruddock 'nad yn erbyn y traddodiad moliant uchelwrol yn unig yr oedd [Siôn], ond yn erbyn y canu serch fel y cyfryw hefyd', 'Rhai agweddau ar gywyddau serch y bymthegfed ganrif', yn John Rowlands (gol.), *Dafydd ap Gwilym a Chanu Serch yr Oesoedd Canol* (Caerdydd, 1975), t. 96.

[47] *BOWB*, rhif 286(2) (LlGC).

[48] Ibid., rhif 347 (LlGC).

Hên chwedlau coeg celwyddog,
Llais euog nis llêshâ.[49]

Yn yr ymddiddanion serch, un mab yn unig sy'n llwyddo'n argyhoeddiadol
i brofi ei ddiffuantrwydd. Mewn ymddiddan gan Edward Williams 'o'r
Bettws Gwerfil Gôch' a gyhoeddwyd yn 1719, y mae'r mab, yn ôl y
disgwyl, yn mynd ati i hudo'r ferch drwy gwyno am ei hiraeth clwyfus
amdani.[50] Croeso oeraidd a gaiff, wrth gwrs. Y mae'r ferch, felly, yn mynegi
ei drwgdybiaeth o 'fabiaeth meibion' ac o'r canu serch yn gyffredinol, ond
llwydda'r mab i droi ei meddwl drwy gydnabod mai cellwair yn unig yr
oedd pan alwodd ei gariad yn 'wen leuad o liw'. Drwy gyfaddef hyn gall ei
hargyhoeddi bod ei amcanion yn rhai gonest ac anrhydeddus:

> Na anghoelia, fy nghalon sydd ffyddlon a ffri,
> Nid oeddwn i ond Cellwer Jaith dyner ath di,
> Dy gael di yn wraig iw fy eisie,
> I gadw deddfe Duw,
> A'th garu'n bur fy anwylyd,
> Bob Munud yn fy myw.

O ganlyniad i'r gonestrwydd hwn, derbynia'r ferch ei gynnig:

> *Eich synwyr ach penprud fy anwylyd y wnaeth,*
> Im droi f'meddylie oedd gyne mor gaeth;
> Yn wir eich coelio mi ddo i'ch canlyn
> Cymmerwch dydd yn da,
> Os doi daw Duw a digon,
> Drwy foddion cyfion ca.

Façade yn unig yw'r canu serch felly, ac y mae'r beirdd wedi hen ddeall
hynny, ac yn yr ymddiddanion hyn gwnânt gryn hwyl am ben traddodiad a
fu mor ganolog yn hanes llenyddiaeth Gymraeg ers yr Oesoedd Canol.

Ysgrifennwyd yr ymddiddanion hyn gan amrywiaeth eang o feirdd drwy
gydol y ganrif, ac yn eu plith y brydyddes Lowri Parry. Canodd hi bedwar
ymddiddan sy'n rhoi pŵer ac awdurdod i ferched, yn ôl y dull confensiyn-
ol. Ei henw hi sydd ar un fersiwn o'r faled werinol yn cynnwys y tagiau
'gwyn fy myd' a 'tewch yn rhodd'.[51] Ond wedi astudio'r holl destunau cyffelyb
gan feirdd gwrywaidd, y mae'n amlwg nad rhyw yr awdur sy'n gyfrifol am

[49] Jonathan Hughes, *Bardd a Byrddau* (Amwythig 1778), tt. 313.
[50] *BOWB*, rhif 32 (Casgliad Bangor ii, 11).
[51] Ibid., rhif 500 (Casgliad Bangor iii, 34), enw Lowri Parry sydd ar y fersiwn sydd i'w
gael yn rhif 708 (Casgliad Bangor xvi, 6).

y safbwyntiau benywaidd positif a hyrwyddir yn y cerddi, eithr dilyn confensiwn a wna pob un.

Y mae'n amhosibl gwybod beth oedd barn Lowri Parry ynglŷn â statws y ferch o ddarllen ei gwaith; er bod ei chymeriadau benywaidd yn gwrthsefyll y meibion ac yn amau eu mabiaeth, felly'n union a wna'r cymeriadau benywaidd yn yr ymddiddanion eraill hefyd. Er mor argyhoeddiadol yr ymddengys y pennill clo isod fel datganiad o blaid y merched, rhaid cofio mai yn 1740 y'i cyfansoddwyd a rhaid ystyried dylanwad confensiwn eithaf cyfyngedig yr ymddiddan serch ar y bardd. Argraffwyd y faled ym Modedern dan ofal John Rowland (y mae'r orgraff yn wallus dros ben):

> am hyn pob morwyn cryno sŷn raenio ai dwylo yn rydd
> Cymerwch garhyd [*darll*. gâr hyd] farw am ymgadw dan y Gwydd
> na adewch un ceind blan higin [*darll*. blanhigyn] ffeind drwy dwyll eich
> gwneud yn ffol
> mi gedwais fi ngonestrwydd ffri Gwnewch chithe fel ar fol [*darll*. f'ôl].[52]

Un o gonfensiynau'r ymddiddanion serch oedd annog merched i ochel rhag cael eu hudo 'dan y gwŷdd' a chanwyd degau o faledi cyffelyb yn ffeiriau a marchnadoedd y ddeunawfed ganrif. Ymhlith y beirdd a gyfansoddodd ymddiddanion serch o'r fath yr oedd Iolo Morganwg. Yr un safbwyntiau confensiynol gwrthdrawiadol sydd yn ei gerdd yntau, ond yn sicr y mae mwy o raen ar y mynegiant, fel yr awgryma'r ffaith iddi gael ei chynnwys ym mlodeugerdd Barddas o ganu rhydd y cyfnod.[53]

Bu'r ffurf yn boblogaidd eithriadol yn y bedwaredd ganrif ar bymtheg hefyd, gan nad oedd iddi islais gor-rywiol is-*genres* eraill, megis y baledi am gwymp y forwyn. Un o faledi enwocaf y baledwr Dic Dywyll (Richard Williams) o'r bedwaredd ganrif ar bymtheg oedd yr ymddiddan serch 'Lliw Gwyn Rhosyn yr Haf' a ledaenodd fel tân gwyllt ar lafar ledled Cymru.[54] Yr oedd ymddiddanion o'r fath yn boblogaidd gan eu bod yn dilyn arfer y traddodiad serch cwrtais o fychanu'r mab a dyrchafu'r ferch, a chyflwynir felly ddelwedd bositif o ferch ifanc rinweddol sy'n llwyddo i 'ymgadw'n bur'. A hwythau â'u bryd ar adfer y Gymraes ddrylliedig wedi beirniadaeth lem y Llyfrau Gleision,[55] nid rhyfedd i gynulleidfaoedd oes Fictoria estyn croeso i'r ymddiddanion hyn yn hytrach na naratifau am golli gwyryfdod.

[52] *BOWB*, rhif 479 (Casgliad Bangor iii, 4).

[53] E. G. Millward (gol.), *Blodeugerdd Barddas o Gerddi Rhydd y Ddeunawfed Ganrif* (Llandybïe, 1991), t. 235.

[54] Hefin Jones, 'Cân newydd Bardd y Gwagedd', *Canu Gwerin*, 13 (1990), 38–45.

[55] Aaron, *Pur fel y Dur*.

2

RHAMANTAU

'Gwell cariad mwyn puredd na'r byd a'i anrhydedd'

Is-*genre* arall sy'n olrhain hynt a helynt merched ifainc cyn iddynt briodi yw'r rhamant. Dyma ran greiddiol o unrhyw draddodiad baledol, a diau y byddai baledwyr yn sicr o ddenu tyrfa gyda'r alwad: 'Baled newydd yn rhoddi hanes merch fonheddig a syrthiodd mewn cariad â'i gwas . . .'. Unwaith eto, byddai'r stori a'r cymeriadau yn rhai cyfarwydd, ond drwy amrywio'r manylion a'r troeon trwstan gellid eu cyflwyno fel straeon newydd, gwreiddiol bob tro.

Yn wahanol i'r naratifau am gwymp y forwyn a'r ymddiddanion serch, yn y rhamantau caiff y ferch a'r mab ill dau eu dyrchafu yn arwyr. Ni fychenir y mab ac ni phriodolir i'r ferch ffaeleddau honedig ei rhyw. Eithr yr hyn a geir yn y baledi yw arwyr delfrydol, rhamantaidd. Ystrydebau ydynt, wrth reswm; nid oes yma, yn fwy nag mewn unrhyw faled arall, ddiddordeb yn hunaniaeth yr unigolyn. Ond y maent yn ystrydebau bywiog, gwrol sy'n mentro popeth yn enw cariad.

Un o nodweddion hollbwysig y mwyafrif o'r rhamantau hyn yw statws cymdeithasol y cariadon. Fel arfer, y mae'r mab o gefndir cymdeithasol tlotach na'i gariad a chaiff un ohonynt eu halltudio gan rieni'r ferch er mwyn rhoi'r cyfle iddi ganfod cariad mwy teilwng ohoni. Yr hyn a ddisgrifir yn y baledi, felly, yw carwriaeth ddirgel y ddau arwr, ymateb y rhieni pan ddônt i wybod y gwir, a'r helyntion sy'n dilyn wrth i'r cariadon geisio goresgyn y rhwystrau a osodwyd rhyngddynt. Dau ddiweddglo yn unig sy'n bosibl i faledi o'r fath – priodas ddedwydd neu angau – ac y mae'r tensiwn rhwng y ddau yn ddigon i sicrhau bod sylw'r gynulleidfa wedi'i hoelio ar y baledwr nes iddo daro'r nodyn olaf.

Cysyllta'r rhamantau hyn ein traddodiad baledol brodorol â llên gwerin ryngwladol, ac ynddynt y ceir yr enghreifftiau gorau o fenthyg ac addasu motiffau a themâu. Addasiadau a chyfieithiadau yw nifer ohonynt, megis hanes William a Susan a argraffwyd ddwywaith yn ystod y ddeunawfed ganrif, ac o leiaf ddeunaw o weithiau yn y bedwaredd ganrif ar bymtheg. Y mae'n amlwg mai stori estron ydyw gan ei bod wedi'i lleoli yn Plymouth

a'r Iseldiroedd a cheir ynddi nifer o eiriau benthyg megis *commands*, *Holland* a *glass* yn ogystal â chyffyrddiadau cwbl Gymreig megis 'Lili lân', 'a'r dagrau yn llî'. Ond yn ogystal ag addasu baledi Saesneg penodol i'r Gymraeg, ymdreiddiodd themâu y rhamant i'r baledi brodorol hefyd. Baled gan Thomas Dafydd o Geredigion yw 'Morgan Jones o'r Dolau Gwyrddion', a bu hithau'n boblogaidd tu hwnt yn y ddeunawfed a'r bedwaredd ganrif ar bymtheg, yn ogystal â chyda chantorion gwerin heddiw. Dilyna'r un patrwm â nifer o faledi Cymraeg a Saesneg eraill er ei bod, fe ymddengys, yn disgrifio carwriaeth hanesyddol rhwng Mary Watkin, Dyffryn Llynod, a Morgan Jones.[1] Fel Susan hithau, y mae Mary yn syrthio mewn cariad â bachgen tlawd a chaiff ei gyrru dramor. Aflwyddiannus yw'r ymdrech hon i wahanu'r cariadon; y mae Mary yn dychwelyd i Ddyffryn Llynod yr un mor benderfynol ag erioed i briodi Morgan, tra bo William yn dod o hyd i Susan ar hap a damwain yn yr Iseldiroedd. Llwydda William a Susan i briodi ac ennill ffafr ei rhieni, ond marwolaeth sy'n wynebu'r ddau o Sir Aberteifi.

Stori frodorol yw hanes Mary Watkin a Morgan Jones nad yw'n defnyddio fawr o eiriau benthyg o'r Saesneg, a baled werinol iawn ei naws gydag ailadrodd cyson drwyddi draw. Ond adroddwyd y stori drwy gyfrwng thema gyfarwydd y rhamant. Y mae'r cyfeiriadau at rieni creulon, alltudiaeth a thor-calon angheuol yn elfennau cyffredin sy'n cysylltu llên gwerin y Cymry â llên gwerin ryngwladol a dylid ymfalchïo yn ein cyfraniad at y storfa gyfoethog honno yn ogystal â'n cyfranogiad ohoni.

Y Rhyfelwraig

O fewn is-*genre* y rhamant y mae un teip sy'n llwyddo i gyffroi ein chwilfrydedd mewn modd arbennig hyd heddiw, sef rhamant y rhyfelwraig. Y mae'r rhyfelwraig yn gymeriad sy'n codi ben ac ysgwydd uwchlaw arwresau cyffredin y rhamantau oherwydd y modd y goresgynna'r rhwystrau a osodir rhyngddi a'i chariad, yn ogystal â rhwystrau arferol ei rhyw. Pan ddanfonir ef ymaith, yn hytrach nag aros gartref yn disgwyl iddo ddychwelyd i'w hachub, ymrola'r ferch ifanc hon a'i ddilyn dros y dŵr. Gwrthoda ei rôl oddefol draddodiadol a dengys gryn ddyfeisgarwch a menter wrth ymwisgo fel dyn ac ymuno â chwmnïaeth wrywaidd y llynges.

[1] Crynhowyd hanes y gân gan D. Roy Saer, *Caneuon Llafar Gwlad* (Caerdydd, 1974), t. 68.

Dyma arwres sy'n peri i ni amau ein dirnadaeth o'r modd yr ystyriwyd benyweidd-dra yn y ddeunawfed ganrif. Trafodwyd eisoes y modd y polareiddir y cymeriad benywaidd mewn llenyddiaeth boblogaidd yn gymeriadau ystrydebol da a drwg. Goddefgarwch a gwyleidd-dra yw'r rhinweddau a ddyrchefir, nid menter ac uchelgais; yn wir, darlunnir unrhyw feiddgarwch benywaidd mewn modd negyddol: y merched drygionus sy'n herfeiddiol a phenderfynol fel arfer. Ond yn y rhyfelwraig cyflwynir cymeriad benywaidd sy'n rymus, dewr a beiddgar, yn ogystal â bod yn ddiwair a rhinweddol. Y mae'r bennod hon yn archwilio a yw bodolaeth y rhyfelwraig yn awgrymu nad oedd y rhagfarnau gwrthffeminyddol yn gwbl unplyg a digyfaddawd, a bod lle i arwresau cryfion mewn llenyddiaeth boblogaidd; neu ai cymeriad ystrydebol yw'r rhyfelwraig hithau, yn cydymffurfio ag ideoleg batriarchaidd y cyfnod?

Yn llyfryddiaeth J. H. Davies o faledi, y mae o leiaf chwe thestun yn dilyn hynt a helynt y rhyfelwraig.[2] Er bod y manylion yn amrywio o gerdd i gerdd, yr un yw'r patrwm isorweddol, a'r un yw'r portread o'r arwres fentrus. Buddiol fyddai rhoi amlinelliad o'r stori wreiddiol, a dengys Tabl 2 mor agos y glŷn y testunau wrth batrwm y stori honno.

Syrth yr arwres mewn cariad â llanc, ond gan nad ydynt yn rhannu'r un statws cymdeithasol y maent yn ennyn llid ei thad hi, neu ei dad ef, ac ymyrra ef i wahanu'r cariadon. Anfonir y llanc i'r môr, naill ai i ryfela neu yn farsiant, a thyr yr arwres ei chalon wrth ffarwelio ag ef. Ond yna penderfyna nad oes raid iddynt fod ar wahân, a sylweddola mai'r ffordd orau o ymuno â'i chariad fyddai ymwisgo fel dyn. Twylla'r capten ac ymuna fel gwas neu filwr ar ei long wedi gwisgo fel llanc ifanc. Drwy gyfrwng brwydr neu drychineb ar y môr, unir y cariadon drachefn, a datguddia'r arwres ei benyweidd-dra cyn dychwelyd adref i freichiau agored y rhieni.

[2] *BOWB*, rhif 66: 'Cerdd ynghylch Mâb ei Farsiant a Merch ei Grûdd Tlawd' (LlGC); ibid., rhif 416: 'Hanes merch i Farsiandwr o Loegr, a roes ei ffansi ar Arddwr ei Thad . . .' (Casgliad Bangor viii, 3); ibid., rhif 418: 'Hanes Miss Betty Williams, a'i Charied . . .' (LlGC); ibid., rhif 434: 'Hanes Marsiandwr o New Found Land, yr hwn a roesai ei serch ar ferch i Farchog . . .' (Casgliad Bangor vii, 25); ibid., rhif 443: 'Fel y bu i fâb bonheddig roi ei ffansi ar y forwyn yn erbyn ewyllys ei Dâd . . .' (Casgliad Bangor vii, 7); ibid., rhif 652: 'Ynghylch Merch i Farchog o Sir Gaerfrangon, a Mâb i Hwsmon' (Casgliad Bangor ii, 40).

Tabl 2

Nodweddion cyffredin y naratif	BOWB					
	66	416	418	434	443[3]	652
Carwriaeth anghyfartal	x	x	x	x	x	x
a. merch o safle uwch	–	x	x	x	–	x
b. mab o safle uwch	x	–	–	–	x	–
Carwriaeth ddirgel	x	–	x	–	–	–
Ymyrraeth y tad	x	x	x	–	(x)	x
Anfon y mab i'r môr	x	x	x	x	x	x
Merch yn torri ei chalon	–	x	x	x	–	x
Merch yn ymwisgo fel dyn	x	x	x	x	x	x
a. ymuno fel gwas ar long	x	–	–	–	–	x
b. ymuno fel milwr ar long	–	–	x	x	x	–
Brwydr ar y môr	–	x	–	x	x	x
Llongddrylliad	x	–	storm	–	–	–
Mab yn adnabod y ferch wedi trawswisgo	–	x	–	–	–	x
Merch yn datguddio ei hun	–	–	x	x	x	x
Dychwelyd adref	–	x	x	x	–	x
Tad/rhieni yn eu croesawu	–	x	x	–	–	x
Priodas/diweddglo hapus	–	x	x	x	x	x

Rhaid cofio nad yn y baledi yn unig yr ymddengys y rhyfelwraig yn y Gymraeg. Trawsnewidiodd Ffabian, merch ieuengaf y brenin, ei hun yn rhyfelwraig yn yr anterliwt *Y Brenin Llŷr* o hanner cyntaf y ddeunawfed ganrif,[4] a cheir un cyfeiriad at fotiff y trawswisgo yn y gyfrol *Canu Rhydd Cynnar*, sef cwynfan merch sy'n hiraethu am ei chariad yn Llundain:

mi /a/ dora yngwallt yn gwtta
ag /a/ ro ddillad mab am dana
ag af ar fy nraed /i/ lyndain
i edrych am fy machgen[5]

[3] Ceir copi arall o'r faled hon yn *BOWB*, rhif 748.
[4] Gw. Ffion Jones, 'Pedair Anterliwt Hanes' (traethawd Ph.D., Prifysgol Cymru, Bangor, 1999).
[5] T. H. Parry-Williams, *Canu Rhydd Cynnar* (Caerdydd, 1932), rhif 24.

Er gwaethaf tebygrwydd y straeon, nid oes yr un o'r baledi hyn yn union fel y llall o ran cymeriadau na lleoliadau. Amrywiadau ydynt yn hytrach nag addasiadau. Mewn un faled enwir Betty Williams a Lord Levet ac mewn baledi eraill teithia'r cariadon o Lundain, Sir Gaerwrangon, Lloegr Newydd a Newfoundland i bellafoedd Jamaica, India, Twrci a Sbaen. Dyma enwau ecsotig, cyffrous a fyddai'n gyfarwydd i'r rhai a ddilynai anturiaethau'r llynges Brydeinig drwy gyfrwng baledi newyddiadurol yr oes.

Oherwydd natur ryngwladol y baledi hyn, gellir bod yn eithaf sicr nad yng Nghymru y mae tarddiad stori'r rhyfelwraig. Nid oes yr un gerdd wedi'i lleoli yng Nghymru, ac nid ymdrecha'r un bardd i roi cyd-destun Cymreig i'r digwyddiadau. Er gwaethaf Cymreigrwydd ymddangosiadol yr enw Betty Williams, roedd Betty yn enw ar amryw arwresau yn y baledi Saesneg, megis 'Amorous Betty's Delight',[6] a 'The Seaman's Adieu to his pritty Betty'.[7] Yn Lloegr y mae gwreiddiau rhamant y rhyfelwraig, teip a berthyn i natur ryfelgar y cyfnod modern cynnar a datblygiad llenyddiaeth boblogaidd ar lafar ac mewn print. Benthyg y teip, a chreu eu hamrywiadau eu hunain a wnaeth y beirdd Cymraeg gan brofi mai'r un oedd diddordeb a difyrrwch cynulleidfaoedd yr ochr hon i'r ffin a thu draw.

Yn unol â natur grwydrol is-*genres*, teipiau a motiffau llên gwerin, y mae'r baledi Cymraeg yn llwyddo i sefyll ar eu pennau eu hunain er gwaethaf eu cysylltiadau rhyngwladol. Cyffredinol yw'r cysylltiadau hyn gan amlaf; un gerdd Gymraeg yn unig sy'n ymddangos fel pe bai'n fersiwn uniongyrchol o faled Saesneg. Y mae baled 652 yn debyg iawn i'r 'Constant Lovers of Worcestershire',[8] sef hanes boneddiges sy'n ymuno â llong ryfel fel gwas y meddyg, ac sy'n tendio ar glwyfau ei chariad. Y mae cyfatebiaeth amlwg yn y manylion: Sir Gaerwrangon yw'r lleoliad; caiff y mab ei anfon ymaith yn y gwanwyn; cyfeirir at fis Ebrill a mis Mai; caiff y llanc ei glwyfo yn ei glun a'i ddenu rhywsut gan y ferch yn ei chuddwisg, a mynega hynny wrthi; datguddia'r ferch ei hun a phrynu rhyddid y mab o'r llynges â deg gini; dychwelant ill dau i dŷ ei thad, ac y mae yntau'n gofyn maddeuant am eu gwrthod ac yn derbyn y llanc yn fab iddo gan drefnu eu priodas.

Ni wyddom ddim am awdur y faled Gymraeg hon, sef Dafydd Evans, ond ymddengys nad cyfieithydd mohono oherwydd er mor debyg yw naratif y baledi hyn, y mae'r mynegiant a rhai o'r manylion yn bur wahanol. Y mae'r bardd Cymraeg, er enghraifft yn ymhelaethu mwy ar ymddangosiad a statws yr arwres yn y ddau bennill cyntaf; er mor agos yw'r dyddiadau, nid ydynt wedi'u cyfieithu'n union; nodir ar y fersiwn Cymraeg mai 'Moggy Ladder' yw'r alaw, ond ni nodwyd alaw o gwbl ar y fersiwn Saesneg; ac

[6] Casgliad Roxburghe, cyfrol 3, rhif 124.

[7] Casgliad Bagford, cyfrol 2, rhif 87.

[8] Dianne Dugaw, *Warrior Women and Popular Balladry 1650–1850* (Caer-grawnt, 1989), t. 57.

wrth gloi, pwysleisia'r bardd Cymraeg, yn wahanol i'r bardd Saesneg, pa mor bwysig yw maddeuant, gan mai drwy faddau iddi'n unig y medrai'r marchog adennill ffafr ei ferch.

Nid cyfieithu'n slafaidd o'r Saesneg a wnaeth Dafydd Evans; addasu baled a glywodd yn bur ddiweddar, neu faled hynod o boblogaidd a chyfarwydd a wnaeth, fe ymddengys. Yn sgil hyn, cawn ninnau gipolwg ar y modd y trosglwyddid deunydd llafar o'r naill iaith i'r llall. Fel pob chwedleuwr da, canolbwyntiodd ar gynnwys prif elfennau'r naratif yn hytrach na chyfieithu manion, arferodd ieithwedd naturiol Gymraeg, a cheir yma gyffyrddiadau amlwg o *lingua franca* yn yr epithetau serch. Dyma'r penillion sy'n disgrifio aduniad y cariadon:

On the twenty-third of May,
Then did the Fight begin;
In the Forefront of the Battle,
There stood the Farmer's Son.
Who did a Wound receive,
In the thick part of his Thigh,
In his Veins near his Reins,
There it pierc'd something nigh;

Mai'r Ugeinfed ddiried ddydd,
Bu iddynt brydd gyfarfod,
Lle'r oedd Gelynion blinion blaid,
Ag ammarch rhaid dygymmod:
Yn flaena un or Fyddin faith,
Yr Hwsmon llaith a roeson,
Derbyniodd glwy drwy ben ei glûn,
Nes syrthio or glanddyn tirion.

Then to the Surgeon's care,
He was commanded straight,
The first that he saw there
Was the Surgeon's Mate.
And when that he had seen her,
And view'd her in every part;
Then said he, one like thee,
Once was the Mistress of my Heart;

Tan Law'r Physygwr cyflwr caeth,
Ai ddolur fe aeth iw weled,
Yn Aelod jach iw anwylyd wen,
Ai triniai cyn dirioned:
Dilwgr dôn dy Olygon di,
Sy'n peri i mi dy hoffi,
Un oth liw oedd Eneth lon,
Lle rhoes Ynghalon iddi.

If she be dead, I ne're will wed,
But stay with thee for ever;
And we will love, like a Dove,
And we'll live and die together.
I'll go to thy Commander,
If he'll set thee at large
Ten Guineas I'll surrender,
To purchase thy Discharge;

Myfi ydyw unig Ferch fy Nhâd,
A'th anwyl Gariad tithai,
Nid ei dan berygl Meddyg mwy,
Un munud mwy na minai.
Deg Gini y rodd o'i bodd yn ben,
Y Bwrdd i Gadpen grymus,
Am gael rhyddhâd a rhediad rhwydd,
O'i greulon swydd gwrylus.

Gwnaethpwyd gwaith arloesol i olrhain gwreiddiau, datblygiad a phoblogrwydd motiff y rhyfelwraig yn Lloegr ac America gan Dianne Dugaw yn ei llyfr, *Warrior Women and Popular Balladry 1650–1850*. Ymddengys mai'r rhyfelwraig gyntaf i ymddangos mewn baled oedd Mary Ambree, arwres baled o oes Elisabeth a gyfansoddwyd *c.*1600, ac a enillodd

boblogrwydd aruthrol yn syth gan ysgogi beirdd eraill i ganu am gymeriadau tebyg:

> For the next two and a half centuries, singers and publishers continued to popularize the sword-wielding Mary Ambree, a 'brave bonny lass' who took command of 'thousands three', subdued Britain's enemies, and avenged the slaying of her 'brave Serjeant Major'. By 1700 'Mistress Mary' had been joined by a sizable number of new Female Warriors, heroines of an increasingly conventionalized narrative. With *Mary Ambree* begins the Female Warrior motif in English popular balladry.[9]

Y mae'r baledi Cymraeg at ei gilydd yn dilyn y teip a ddatblygodd yn Lloegr yn yr ail ganrif ar bymtheg gyda cherddi fel 'The Famous Woman Drummer' a 'The Gallant She-Soldier'. Yn y fersiynau hynny, nid marwolaeth y llanc sy'n ysgogi'r arwres, eithr ei deisyfiad i'w ddilyn i'r môr. Parhaodd y cymeriadau hyn i ennyn chwilfrydedd cynulleidfaoedd Seisnig y ddeunawfed ganrif mewn cerddi fel 'Billy and Nancy's Kind Parting' a 'The Valiant Maiden'. Yr hyn a ddaw'n amlwg yw bod y teip hwn o stori mor gyfarwydd i gynulleidfaoedd y cyfnod nes bod cyfeiriadau a ymddengys yn annelwig i ni yn llawn ystyr ac arwyddocâd i'r rhai sy'n gyfarwydd â'r patrwm isorweddol. Gan ddefnyddio methodoleg strwythurol Propp o ddadansoddi straeon gwerin o Rwsia, cysyllta Dianne Dugaw gerddi a ymddengys ar yr wyneb yn idiosyncratig. Wrth drafod 'The Valiant Maiden' sylwa Dugaw nad yw'r *topos* carwriaeth/gwahanu yn amlwg, ond:

> Despite the fact that we are given only the faintest hints of the precipitating courtship and separation *topos*, the ballad unmistakably implies them. Moreover, this implied reference to the type could only have been more unmistakable for the ballad's eighteenth- and nineteenth-century singers and audiences.[10]

A fyddai'r gynulleidfa yng Nghymru yr un mor gyfarwydd â'r *topos* hwn? Er i'r faled Gymraeg gynharaf ar y testun hwn gael ei hargraffu yn 1722, cyfeiriwyd eisoes at ddefnydd posibl cynharach o fotiff y rhyfelwraig yn y canu rhydd cynnar. Y mae'n bur debyg i'w hanes gael ei hadrodd ar lafar ymhell cyn iddi ddatblygu'n arwres y faled brintiedig yng Nghymru.

Er i'r straeon yn ymwneud â'r rhyfelwraig gael eu mewnforio o Loegr, nid yw hynny'n dibrisio'r baledi Cymraeg. Nid cyfieithu'n slafaidd a wnaeth y beirdd Cymraeg, eithr ffurfio eu baledi'n seiliedig ar straeon, ac olion o

[9] Dugaw, *Warrior Women*, t. 32.
[10] Ibid., t. 113.

straeon, a glywid yng Nghymru. Y mae astudio'r cerddi hyn yn fodd i olrhain, nid yn unig y portread o'r rhyfelwraig, ond hefyd y broses ddiddorol o gymhwyso straeon estron i brif ffrwd llenyddiaeth boblogaidd y ddeunawfed ganrif.

Cynrychiola'r baledi, y dramâu[11] a'r anterliwtiau sy'n cynnwys motiff y trawswisgo waddol llenyddol y rhyfelwraig; ond nid bodoli fel cymeriad ffuglennol yn unig a wnâi, eithr y mae iddi hefyd wreiddiau hanesyddol.

Fel y dangosodd Ffion Jones yn ei hymdriniaeth â'r anterliwt *Y Brenin Llŷr*, enillodd dyrnaid o ferched y ddeunawfed ganrif gryn enwogrwydd am eu hanturiaethau rhyfelgar, a hwythau wedi ymwisgo fel dynion. Cyfeiria at ferched megis Deborah Sampson a frwydrodd yn Rhyfel Annibyniaeth America, a Christian Davies a fu'n ymladd ar y cyfandir, a gellid ychwanegu enwau Mary Read, a Mary Ann Talbot at y rhestr.[12] Yr oedd papurau newyddion y cyfnod yn llawn adroddiadau am anturiaethau merched a geisiodd ymrestru â'r fyddin neu'r llynges. Dyma adroddiad o'r *Chester Chronicle*:

Newcastle, December 30. Wednesday last a good-looking girl, about twenty-seven years old, dressed in man's cloaths, applied to Serjeant Miller, the Recruiting Officer here for Frazer's Highland regiment, and desired to be enlisted in that body, which the Serjeant agreed to, and gave her a shilling. Her sex, however, was soon after discovered. She said the cause of this act was a quarrel with her father, whose cloaths she absconded in; and notwithstanding her sex, she would have no objection to go into the army, as she thought the exercise not superior to her abilities. She was, however, discharged.[13]

Yr enwocaf o'r rhyfelwragedd go iawn hyn oedd Hannah Snell a frwydrodd am flynyddoedd yn llynges Lloegr dan yr enw James Gray.[14] Pan ganfuwyd ei bod mewn gwirionedd yn ferch, cydiodd ei stori yn nychymyg y cyhoedd yn Llundain a thu hwnt:

[11] E.e. *Polly*, ail ran *The Beggar's Opera* gan John Gay.

[12] Jones, 'Pedair Anterliwt Hanes', tt. 699–702; *BOWB*, t. xiv; Dugaw, *Warrior Women*, t. 52; W. H. Logan (gol.), *A Pedlar's Pack of Ballads and Songs* (Caeredin, 1869), t. 95.

[13] *Chester Chronicle*, 8 Ionawr 1776.

[14] Am grynodeb o hanes Hannah Snell gw. Jones, 'Pedair Anterliwt Hanes', tt. 699–704. Cyhoeddwyd adroddiadau cyfoes o hanes y rhyfelwragedd: d.e., *The Female Soldier or the Suprising Life and Adventures of Hannah Snell* (Llundain, 1750); d.e., *The Life and Adventures of Mrs Christian Davies, Commonly Call'd Mother Ross* (Llundain, 1740); d.e., *The Life and Extraordinary Adventures of Susanna Cope: The British Female Soldier* (Banbury, 1810?); Deborah Sampson, *The Female Review* (Dedham, 1797); Mary Anne Talbot, 'The intrepid female or suprising life and adventures of Mary Anne Talbot, otherwise John Taylor', *Kirkby's Wonderful and Scientific Museum*, cyfrol 2 (Llundain, 1804).

Arriving in London, and being there recognised by a married sister, her story became known, and she acquired such a degree of popularity as to obtain an engagement as a singer at the Royalty Theatre, Well-close Square, where she appeared in the character of Bill Bobstay, a sailor, and in that of Firelock, a soldier, in which she went through the manual and platoon exercises in a masterly style.[15]

Felly, yr oedd y rhyfelwraig yn gymeriad cyfarwydd ar lefel lenyddol a hanesyddol, ac yn sicr yr oedd campau merched megis Hannah Snell yn gwneud motiff y trawswisgo yn fwy credadwy i bobl y ddeunawfed ganrif. Amlyga hyn y berthynas gilyddol, gymhleth rhwng baledi a'r byd go iawn wrth i'r myth gyfateb i'r realiti, ac fel arall – ffenomen a drafodir ymhellach cyn diwedd y bennod hon.

<p style="text-align:center">***</p>

Fel y naratif isorweddol, erys cymeriad y rhyfelwraig yn gyson ym mhob baled. Y mae'n gymeriad cryf, beiddgar, ond eto'n ymgorfforiad o'r delfryd benywaidd: cyfuniad ydyw o ddiweirdeb morwynol ac arwriaeth ddynol. Tra bo'r mwyafrif helaeth o faledi'n disgrifio merched mewn ieithwedd wedi'i britho gan ragfarnau gwrthffeminyddol, dyma gymeriad sy'n llwyddo i drosgynnu ffiniau ei rhyw drwy filwrio yn erbyn confensiwn.

Disgrifia Dianne Dugaw y cyfuniad hwn o'r arwrol a'r benywaidd fel: 'a congruence of both Mars and Venus.'[16] Y mae ar y naill law yn wrthrych serch sy'n cydymffurfio â'r ddelwedd draddodiadol o gariadferch ffyddlon, ddiwair; ond ar y llaw arall wrth fentro i'r llynges ac i faes y gad, amlyga ddyfeisgarwch ac arwriaeth annodweddiadol o'i rhyw. Drwy gyflawni'r weithred ymarferol o ymwisgo fel dyn, cymer arni briodweddau gwrywaidd ac ymryddha o afael y rhagfarnau cyffredin yn erbyn y ferch.

Edrychwn yn gyntaf ar wedd fenywaidd y rhyfelwraig gan ystyried i ba raddau y cydymffurfia â'r ddelwedd gyffredin o'r ferch a welir ym maledi'r ddeunawfed ganrif. Fel y merched eraill, ni roddir i'r arwres nodweddion unigolyddol amlwg. Diffinnir hi bob amser yn ôl ei statws cymdeithasol, ac fel y crybwyllwyd eisoes, y mae, gan amlaf, o dras fonheddig tra bo'i chariad o statws is. Mewn un faled, disgrifir magwraeth ddysgedig a dillad crand y foneddiges ifanc:

[15] Logan, *A Pedlar's Pack*, tt. 95–6.
[16] Dugaw, *Warrior Women*, t. 35.

Fy ngwîsg i gyd a ydoedd o *aur* ac *arian* gwych,
Am bâth nid oedd yn y teirgwlad,
O edrychiad yn y Drŷch.[17]

Dro arall, dywedir ei bod yn 'fun dyner', ac yn aeres 'gweddedd o bryd',
hynny yw, y mae'n ferch ddelfrydol:

Yn byw mewn gonestrwydd,
Yn ofon yr Arglwydd,
Yn llawn Trugarogrwydd fun ufudd ei nod.[18]

Un gerdd yn unig sy'n adrodd hanes merch dlawd a mab i farsiant, ac ni
ddisgrifir pryd a gwedd y ferch honno o gwbl. Ei thlodi yn unig a bwysleisir,
a hynny, efallai, oherwydd na chyfrid y ferch hon yn arwres garwriaethol
gan ei bod o statws isradd, priodwedd sy'n tynnu'n groes i draddodiad canu
serch cwrtais.

Yn ogystal, arfera'r beirdd iaith gyffredin y canu serch Cymraeg wrth
ddisgrifio gwedd fenywaidd, gariadus y rhyfelwraig uchelwrol. Gelwir yr
arwres yn 'wen-gorph lliw'r Eira',[19] 'lliw'r grisial',[20] y 'Dduwies Beunes
bêr', a dyma bennill o fawl i ferch i farchog:

Dau Rosyn deg a roesai Duw,
T[r]wy ei dwyrudd wiw i darddu,
Nid oedd *Rebeccah* gryfa ei grâs,
Ond Morwyn addas iddi,[21]

Y mae *lingua franca* o'r fath nid yn unig yn Cymreigio'r testunau, ond yn
cysylltu'r rhyfelwraig â'r portread confensiynol o arwres y canu serch yn
nychymyg y gwrandawr a'r darllenydd. Crea'r delweddau hyn ferch o hardd-
wch a diweirdeb dilwgr, a phortreedir y cariad sydd rhyngddi a'r llanc yn
berthynas lân, bur a gymhellir gan wir gariad, nid ymelwa ariannol. Dyma
ddisgrifiad o berthynas ddelfrydol merch i farsiandwr a garddwr:

A hi roes i Ffansi heb gelu'n ei gwlad,
Ar hyfryd fwyneiddiwr sef garddwr ei Thad,
Roedd gwreiddin carwriaeth'n ddwybleth'n tyfu
Rhwng y ddeuddyn hynny yn 'nynnu fel tân

[17] *BOWB*, rhif 418.
[18] Ibid., rhif 416.
[19] Ibid.
[20] Ibid., rhif 443.
[21] Ibid., rhif 652.

'Doedd undyn atteba i wen-gorph lliw'r Eira,
O lendid ffyddlondra ffyddlona ffydd lân,
Roedd pûr caredigrwydd
Diniweydrwydd trâ odieth
A phûr Garedigaeth yn berffaith yn bûr,
Roedd Troell ei naturiaeth
Ac olwyn gwybodaeth
Yn gweithio carwriaeth ai doraeth fel dûr.[22]

Er gwaethaf dyfnder eu cariad, ni all yr arwres a'i chymar orchfygu'r ffactorau cymdeithasol sy'n eu cadw ar wahân.[23] Yn fuan wedi i'r cariad hwn wreiddio, rhwygir y cariadon ar wahân, ac ymateb cyntaf yr arwres, gan amlaf, yw beichio crio. Unwaith eto, gwelir yma adlais o ieithwedd y canu serch gan fod tor-calon yn *topos* confensiynol yn y canu hwnnw, er mai'r llanc, fel arfer, yw'r dioddefwr. Dywedir bod un arwres yn gaeth i'w gwely am chwe mis yn dioddef poenau serch, yn llythrennol y tro hwn: 'Yn gorwedd yn waeledd tra saledd yn siŵr' (416).

Fodd bynnag, yn lle dioddef yn dawel, ymrola'r ferch hon yn erbyn ei thynged, a daw nodweddion beiddgar, penderfynol y rhyfelwraig i'r amlwg am y tro cyntaf. Cyn iddi ei thrawsffurfio ei hun yn ddyn ifanc hyd yn oed, dengys y rhyfelwraig nad gwrthrych serch segur, goddefol ydyw. Nid eiddilwch a nodwedda ei hunaniaeth fenywaidd, eithr cymer y rhyfelwraig ran weithredol yn yr ymdrech i adfer ei charwriaeth. Wedi iddi sychu'r dagrau ymaith, â ati i frwydro yn erbyn pob anhawster er mwyn ailymuno â'i chariad, er ei fod ef wedi derbyn ei dynged yn stoicaidd.

Gweithred bositif gyntaf yr arwres yw gwrthryfela yn erbyn ewyllys ei rhieni. Gwrthoda ddilyn gorchymyn ei thad, ac er bod hynny'n groes i'r Deg Gorchymyn, ni feirniedir ei hymddygiad gan y beirdd gan mai arwydd ydyw o ddewrder yr arwres a'i ffyddlondeb i'w chariad. Cyfiawnheir y gwrthryfela gan fod y rhieni yn rhwystro gwir gariad, ys dywed Ffion Jones: 'Byrdwn neges y baledi hyn, bron yn ddieithriad, yw nad oes ddiben yn y byd i oedolion geisio rheoli a gwyro llwybr cariad rhwng dau ifanc.'[24] Y mae gwrthryfela o'r fath yn erbyn rhieni ymwthgar neu greulon yn fotiff cyffredin mewn llenyddiaeth boblogaidd, wrth i arwresau llên gwerin ddianc o afael llysfamau neu dadau creulon, ac y mae nifer o faledi yn ymdrin â'r motiff, fel y gwelwyd yn achos baledi Morgan Jones a William a Susan. Ond y mae'n debyg i'r thema ddatblygu a thyfu'n fwyfwy poblogaidd yn

[22] Ibid., rhif 416.
[23] Y mae'n amlwg bod rhwystrau cymdeithasol yn un o gonglfeini rhamantau gwerin fel y dengys y motiffau llên gwerin hyn a restrwyd gan Stith Thompson, *Motif-Index*: T91 Unequals in Love; T121 Unequal Marriage.
[24] Jones, 'Pedair Anterliwt Hanes', t. 712.

ystod y ddeunawfed ganrif. Ys dywed Tom Cheesman am faledi'r Almaen yn yr un cyfnod:

> The repetoire had long featured tales of disobedient daughters who resist, with violence or at least blasphemous curses, the match their parents have arranged for them. These were tailored for parental use in domestic discipline. Now a quite new phenomenon appears: ballad 'reports' of inter-generational conflict in the context of betrothal, often tied to distinctions of *Strand* (social status) . . . They argue on the one hand that children owe obedience to parents, but on the other hand that parents owe respect to their children's heartfelt desires. Reports of disastrous attempts to interfere in the course of true love, culminating in multiple murders and suicides, began to appear in the 1700s, and over the following centuries no themes were more constantly re-elaborated in shocking balladry than the bloody wedding, the murdered sweetheart, the forbidden match and so forth.[25]

Er nad yw llofruddiaeth yn rhan o ramant y rhyfelwraig, yn sicr yr un yw'r ymwybyddiaeth o hawl plant i wrthwynebu ewyllys eu rhieni mewn achosion carwriaethol. Ceir yr un motiff mewn baledi Saesneg hefyd, megis 'The Unkind Parents'.[26]

Mewn un faled Gymraeg prioda'r cariadfab â'r arwres yn ddiarwybod i'w rhieni hi cyn iddo gael ei alw i'r môr.[27] Wedi iddo ei gadael, ceisia'r rhieni ddarbwyllo'r ferch i briodi mab i Ddug, tipyn o fachiad i ferch i farchog, ond gwrthoda hi bob cynnig o gyfoeth a bri er gwaethaf pender-fyniad ei rhieni:

> Gwnawn eich *Matchio* cyn y boreu,
> Ac os gwnewch yn ol anerchiad,
> Cewch yn *Ddutches* uchel alwad.

Nid oes modd iddynt dynnu meddwl y ferch oddi ar ei phriod, y marsiant:

> Nid oes na dur na heyrn nag arfau,
> [A] eill ei torri hwy hyd angau,
> Myfi ai rhoes o fodd fy nghalon,
> [I] ddyn sy ymhell dros donnau dyfnion.

[25] Tom Cheesman, *The Shocking Ballad Picture Show: German Popular Literature and Cultural History* (Rhydychen a Providence, 1994), t. 37.

[26] Casgliad Osterley Park, rhif 9.

[27] *BOWB*, rhif 434.

Y mae'r cariadfab yntau'n herio ymrwymiad a ffyddlondeb yr arwres iddo mewn rhai baledi. Sylwer, er enghraifft, ar ddeialog ym maled 66 rhwng yr arwres a'i chariad cyn iddynt gael eu gwahanu. Er i'r ferch, a hithau yn ei gwisg a'i hosgo benywaidd fynnu ei ddilyn i'r môr, gesyd y llanc brawf ar ei phenderfyniad a'i hystyfnigrwydd gan hawlio ei bod hi, fel merch, yn rhy ddelicet i ymuno â llong ryfel:

> Nage nage f'Anwylyd gweddus,
> Mae'r Môr i ti yn rhŷ enbydus;
> Peth rhy Anffit i ti ei ddioddef,
> Am hynny Beti aros gartref.

Y mae'n amlwg bod yr ymdrech hon i ddwyn perswâd ar y ferch yn un o gonfensiynau baledi'r rhyfelwraig. Ceir yr un math o ymddiddan ym maledi Saesneg cyfnod yr Adferiad, megis 'Constance and Anthony'[28] a 'The Mariner's Misfortune'.[29] Dyma, er enghraifft, ymateb yr arwres pan ddywed y llanc iddo gael ei orfodi i fynd i'r môr yn 'The Mariner's Misfortune':

> She replyed, if she dyed,
> to the Main with him she'd go.
> Quoth he, my Dear, I greatly fear,
> hardship thou canst not undergo.

Aflwyddiannus yw ymdrechion y llanc i gael y ferch i aros gartref yn y baledi Cymraeg a Saesneg fel ei gilydd, ac erys y rhyfelwraig yn benderfynol:

> Pwy lawenydd pwy hyfrydwch,
> Ond bod bob Dydd a Nôs mewn tristwch
> Ac onid wyt yn gwadu 'nghwmni,
> Mi a'th ganlyna tra fwy'n gallu.[30]

Dyma apêl deimladwy sy'n llwyddo i ddarbwyllo'r llanc y gallai'r ferch wynebu caledi bywyd ar y môr oherwydd i'w serch roi iddi'r argyhoeddiad a'r ffydd angenrheidiol. Gwelwn yma enghraifft o gryfder gwedd fenywaidd y rhyfelwraig wrth iddi gymryd yr awenau a milwrio yn erbyn ei thynged fel merch.

Ond er gwaethaf ei hystyfnigrwydd, ei ffyddlondeb a'i diweirdeb, ni all arwres yr un faled lwyddo i newid ei thynged a dwyn perswâd ar ei rhieni i dderbyn ei pherthynas â'r llanc, na darbwyllo'r llanc ei hun i aros gartref.

[28] Casgliad Euing, rhif 8, t. 9.
[29] Casgliad Bagford, cyfrol 2, t. 80.
[30] *BOWB*, rhif 66.

Rhaid iddi weithredu mewn modd mwy radical er mwyn cael ei ffordd ei hun, ac yma gwelwn y rhyfelwraig yn diosg ei dillad benywaidd, yn llythrenn-ol, gan ymwisgo fel dyn a chymryd arni hunaniaeth wrywaidd.

Y mae gwisgo lifrai gyfystyr â rhyddid i'r rhyfelwraig; yn ymarferol, ni allai deithio ar fwrdd llong ryfel fel merch, a thrwy ddiosg ei phriod-weddau benywaidd gall archwilio'r byd rhyfelgar, gwrywaidd, ac ymryddhau o'r cyfyngiadau a orfodir ar ferched gan y gymdeithas batriarchaidd, fel y nododd Ffion Jones.[31] Cam anorfod, felly, yw ymwisgo fel dyn – canlyniad anochel uchelgais y rhyfelwraig i ddilyn ei chariad – ond er mor gyffrous yw'r datblygiad hwn, ni chaiff y weithred o drawswisgo fawr o sylw gan y baledwyr Cymraeg. Motiff yn unig yw'r trawswisgo, gweithred bragmat-aidd ar ran y ferch, nid canolbwynt nac uchafbwynt y stori. Dyma, er enghraifft, sut y disgrifir trawswisgiad merch i farchog:

> Hi dorrai 'i Gwallt mewn deall da,
> Fel himpin gwyna ag Aned,
> Mewn dillad Gwr hi a'i twyllai i gyd,
> Ac aeth ar hyd i gerdded.[32]

Fel yma yr edrydd Betty Williams hanes ei thrawsffurfiad:

> I'r Strŷd yr eis i rodio tan geisio mendio'm lliw
> A dillad mâb a brynais pan gefais gyfle gwiw.[33]

Drwy altro gwisg ac ymddangosiad yn unig, derbynnir y syniad y gallai'r ferch dwyllo pawb yn llwyddiannus i gredu mai dyn ydyw, syniad a at-gyfnerthwyd, wrth gwrs, gan hanesion am Hannah Snell a'i thebyg. Dyma ddisgrifiad arall o'r trawswisgo:

> Gwas ei Thâd a yrre ar gyfwr,
> At ryw Impin ffêind o Daeliwr,
> [I] brynnu iddi *Siwt* o Felfed,
> Yn Lasiau aur o hyd i wared.
>
> Gwisga ei gwisg mewn harddwych drwsiad,
> Yn un or meibion glana a weled,
> [O] Blâs ei Thâd bu gorfod 'madael,
> [G]efn y nos a myn'd ar drafael.[34]

[31] Jones, 'Pedair Anterliwt Hanes', t. 704.
[32] *BOWB*, rhif 652.
[33] Ibid., rhif 418.
[34] Ibid., rhif 434.

Er mor gryno yw'r dyfyniad uchod, dyma'r disgrifiad mwyaf estynedig o'r trawswisgo yn y baledi, ac un sy'n pwysleisio gwychder gwisg a glendid y rhyfelwraig. Er ei hymddangosiad gwrywaidd, yn ei glendid a'i harddwch y mae adlais o hyd o'i benyweidd-dra atyniadol sy'n atgoffa'r gynulleidfa ac yn porthi'r hiwmor.[35] Ond isod ceir disgrifiad mwy comig, o faled arall, sy'n chwarae ag amwysedd rhywiol y rhyfelwraig wrth iddi gynnig eillio ei gruddiau er mwyn ymddangos fel llanc ifanc:

> Mi gropia 'ngwallt mi Eillia n'gruddiau
> Mi wisga ddillad, Morwr finau,
> Mi ach canllyna'r ffordd yr eloch,
> Yn serfing man mi Dendia arnoch.[36]

Yn yr un modd ag y mae'r rhyfelwraig yn cymryd arni nodweddion gwrywaidd, y mae'r llanciau hwythau yn gallu ymddwyn mewn modd benywaidd. Dyma nodwedd arall o'r baledi Saesneg, a ddisgrifir fel hyn gan Dianne Dugaw:

> Like the Female Warrior herself, the men of the ballads act in ways that cross over customary boundaries of gender coding, engaging in such 'feminine' activities as weeping, fainting, and even nursing the heroine.[37]

Y mae'r marsiandwr yn syrthio 'Dan wylo'n brudd' ar derfyn baled 434, llewyga'r llanc ym maled 418 o ganfod mai ei gariad yw un o'r morwyr, a rhaid i'r arwres sychu dagrau ei chariad ymaith ym maled 443. Y mae'r disgrifiadau hyn yn effeithiau comig a fyddai'n eglur i'r gynulleidfa ond y maent hefyd yn adlewyrchu confensiynau serch cwrtais lle gwelid y mab, gan amlaf, yn dioddef pan wrthodid ef gan eilun ei serch.

Wedi iddi drawswisgo, rhaid i'r arwres a'i chariad orchfygu nifer o anawsterau cyn ailuno. Y maent eisoes wedi ymwrthod â llwgrwobrwyon rhieni a chariadon eraill, ond yn awr wynebant brofion mwy ymarferol a chorfforol, profion sy'n cyfateb i'r anawsterau a berthyn i draddodiad y rhamantau a straeon llên gwerin. Anodd yw meddwl am ramant chwedlonol nad yw'n gorfodi'r llanc i brofi cymaint ei serch a'i ffyddlondeb at y gariadferch. Gan amlaf, y darpar dad-yng-nghyfraith, megis Ysbaddaden Bencawr, sy'n gosod tasgau i'r llanc eu cyflawni, y 'suitor tests' yn ôl

[35] Gw. ibid., rhif 66:

> Hi wiscai Ddillad mâb am Deni,
> Ai Dwylaw gwynion fel y Lili
> Mewn trwysiad gweddus hi 'mddangose
> Yn lana o'r meibion oll yn unlle.

[36] Ibid., rhif 66.
[37] Dugaw, *Warrior Women*, t. 159.

mynegai Stith Thompson.[38] Nid oes yn y baledi hyn dasgau fel y cyfryw, eithr ymddygiad y cariadon, eu ffyddlondeb a'u gwroldeb, sy'n profi eu serch.

Wrth fentro i'r môr ac i ryfel y mae'r arwres yn peryglu ei bywyd er mwyn ei chariad. Er bod y môr yn cynrychioli cyffro canfod tiroedd a chyfoeth newydd, byddai cynulleidfa'r baledi hefyd yn ymwybodol iawn o'i beryglon, wrth i ryfeloedd cyson a thywydd garw fygwth pob mordaith. Cysylltid y môr felly â chaledi, ac yr oedd alltudiaeth y llanc, a phenderfyniad yr arwres i'w ddilyn yn sicr o ennyn cydymdeimlad ac edmygedd y gwrandawyr.

Ac yntau'n gorfod brwydro am ei einioes, y mae'r llanc, fel yr arwres, hefyd yn ymgorffori'r delfryd arwrol rhamantaidd. Yn achlysurol rhaid iddo ddefnyddio ei gryfder corfforol i brofi ei ymlyniad at yr arwres, megis drwy ymladd yn wrol yn ei henw. Mewn un faled Saesneg nofia'r llanc o long a oedd yn suddo â'i gariad yn llythrennol ar ei gefn. Dro arall wyneba boen a dioddefaint, megis pan garcharwyd ef gan dad ei gariad am saith wythnos gan dderbyn wyth owns o fara a pheint o ddŵr yn unig y dydd.[39] Yna ymddangosodd o flaen ei well a'i yrru i'r *Man of War* am fod mor ddigywilydd â chynnal perthynas â merch fonheddig. Ond fel arfer, ymddygiad y llanc yn hytrach na'i weithredoedd yw'r catalydd sy'n ei ailuno â'i gariad, gan mai ei hiraeth a'i gwynfan amdani sy'n profi mor ddwfn yw ei serch.

A hithau yn awr wedi ymwisgo fel llanc ifanc, ymddygiad gwrywaidd, arwrol sy'n nodweddu cymeriad y rhyfelwraig yn y rhan hon o'r stori. Yn y cerddi Saesneg byddai'r arwres yn cymryd rhan flaenllaw mewn brwydrau, yn lladd ac yn ysbeilio – gweithredoedd cwbl groes i'r delfryd benywaidd tawel, ufudd, wrth gwrs. Fel y gwelwyd eisoes, proto-teip y rhyfelwraig lenyddol oedd Mary Ambree a aeth i ryfel er mwyn dial llofruddiaeth ei chariad. Arweiniodd luoedd i faes y gad yn ei gwisg wrywaidd, ac wedi iddi ddatguddio mai merch ydoedd, mynnodd gadw'n ffyddlon i'w chariad marw a gwrthod ymdrechion bonheddwr i'w chael yn wraig iddo.

Fodd bynnag, nid yw'r baledwyr Cymraeg yn ymhelaethu yn yr un modd ar gampau milwrol yr arwres. Ymuna'r rhyfelwraig â'r *Man of War* ym maledi 416, 418 a 434 a chaiff ei hun ynghanol brwydr. Ym maled 416, dywed i'r llynges Brydeinig frwydro am saith awr a hanner yn erbyn y Ffrancwyr cyn i'r gelyn eu cymryd yn garcharorion a'r Sbaenwyr sy'n eu carcharu yn maled 418. Llwyddiannus yw criw'r *Man of War* yn erbyn y gelyn dienw ym maled 434, er iddynt ymladd brwydr waedlyd:

> Dwy awr neu dair buon yn *ystayo*,
> Ar Bwlets gleision oedd yn *Ffleio*,

[38] *Motif-Index*: H310.
[39] *BOWB*, rhif 416.

Nes lladd ein gwyr yn g[elan]eddau,
Ar gwaed yn llifo dros ein 'esgidiau.[40]

Ond sylwer nad oes un cyfeiriad yn y disgrifiadau hyn at y rhyfelwraig ei
hun yn ymladd, er i hynny gael ei awgrymu gan ei bod yn bresennol yn
ystod y brwydrau. Ni ddisgrifir ychwaith ei sgiliau fel arweinydd, eto y
mae'n amlwg iddi arwain dynion gan mai capten llong ydyw ym maled
443. Yn y ddwy faled arall, 66 a 652, nid oes disgrifiadau arwrol o'r ferch o
gwbl gan mai fel gwas yr ymunodd â'r llong, amrywiad confensiynol ar y
naratif yn Lloegr yn ôl Dugaw.[41] Eithriad arall i'r brwydro yw'r ffaith mai
storm neu longddrylliad, yn hytrach na rhyfel, yw'r prif ddigwyddiad ar y
môr, fel yn achos baledi 66 a 418, ac yn y baledi Saesneg 'Constance and
Anthony'[42] a 'The Mariner's Misfortune'.[43]

Ni chyflwynir yr un darlun o'r rhyfelwraig yn brwydro yn y baledi
Cymraeg. Ni cheir ychwaith ddisgrifiadau o'r rhyfelwragedd yn yfed nac
yn ysmygu fel yr oedd yn gyffredin yn y baledi yr ochr draw i'r ffin.[44] Yn ôl
Dugaw, rhan o ddirywiad motiff y rhyfelwraig oedd i'r arwresau golli eu
gwedd wrywaidd, ryfelgar:

> Unlike the sturdy women of the earlier ballads – the bellicose 'Mary
> Ambree,' the matter-of-fact and assertive 'Constance,' the jocular 'Female
> Drummer,' the resourceful 'Valiant Virgin' – later Female Warriors make
> their way into the battlefield and aboard ship somehow in spite of their
> retiring sensibilities and delicate bodies.[45]

Ond cyfeirio at faledi'r bedwaredd ganrif ar bymtheg a wna Dugaw yma;
dywed i ryfelwragedd y ddeunawfed ganrif gadw eu nodweddion gwrywaidd.
Byddent yn arddangos dewrder a chryfder mewn brwydr, yn ogystal â
phenderfyniad a herfeiddiwch yn wyneb y rhwystrau a osodid rhyngddynt
hwy a'u cariadon. Er enghraifft, yn y gyfrol o farddoniaeth *Songs Compleat*
a gyhoeddwyd yn Llundain yn 1719, ceir y faled 'The Woman Warrior'
sy'n adrodd hanes merch a ymladdodd ym mrwydr Corc, ac a fu farw o'i
chlwyfau.[46] Hanes tebyg a geir yn y faled 'Wounded Nancy's Return'[47] a
argraffwyd *c.*1780. Argraffwyd y baledi Cymraeg rhwng 1722 a 1799 ond
ni ddengys y faled gynharaf, hyd yn oed, ddim o'r nodweddion rhyfelgar, a

[40] Ibid., rhif 434.
[41] Dugaw, *Warrior Women*, t. 95.
[42] Casgliad Euing, rhif 8, t. 9.
[43] Casgliad Bagford, cyfrol 2, rhif 80.
[44] Dugaw, *Warrior Women*, t. 137.
[45] Ibid., t. 68.
[46] Ibid., t. 113.
[47] Logan, *A Pedlar's Pack*, t. 97.

dylid cofio y gallai'r baledi hyn fod yn hŷn o lawer na'u dyddiad cyhoeddi.[48] Gellir dadlau, felly, i'r dirywiad a wêl Dugaw yn maledi'r bedwaredd ganrif ar bymtheg ddigwydd yng Nghymru ganrif ynghynt.

Pam nad yw'r baledi Cymraeg yn crybwyll milwriaeth y rhyfelwraig? Ai *topos* a aeth ar goll yn y trosglwyddo ydyw, neu a gafodd ei hepgor yn fwriadol yn yr amrywiadau Cymraeg? Gan fod y *topos* yn rhan mor amlwg o'r baledi cyfredol yn Lloegr, a bod y cysylltiadau rhwng y traddodiad baledol Cymraeg a Saesneg mor agos, rhaid ystyried bod rheswm amgenach na hap a damwain wrth wraidd ei absenoldeb yn y Gymraeg. Efallai fod ymataliad y baledwyr yn awgrymu nad oedd clywed am ferched yn ymladd ac yn ymddwyn fel dynion at ddant y gynulleidfa Gymraeg. Ond y mae'n fwy tebygol mai'r rheswm pennaf am absenoldeb y *topos* hwn oedd nad gwrhydri milwrol y rhyfelwraig sy'n ennill iddi fri yn y baledi Cymraeg, ond ei chariad a'i ffyddlondeb at y llanc. Sylwer hefyd nad oes disgrifiadau ychwaith o'r llanc yn brwydro; cariad, nid milwriaeth, sy'n ysgogi holl weithredoedd y prif gymeriadau.

Myn Dianne Dugaw fod anrhydedd, yn ogystal â chariad, yn thema ganolog ym maledi'r rhyfelwragedd yn Lloegr, gan fod eu hymddygiad ar y môr yn wrol a dewr. Ond nid yw'r anrhydedd hwn i'w weld yn y baledi Cymraeg. Cariad a ffyddlondeb, yn hytrach na chariad ac anrhydedd, yw prif themâu'r baledi hyn. Er bod yma bortread o ferch feiddgar, ddewr, rhinweddau cariad ffyddlon a glodforir, nid dewrder milwrol. Unwaith eto, fel y trawswisgo, nodwedd o'r naratif yn unig, a honno'n un ddigon annelwig, yw rôl yr arwres mewn rhyfel. Nid oes rhaid iddi brofi ei serch drwy ymladd yn ddewr, eithr ei ffyddlondeb sydd bwysicaf.

Y ffyddlondeb hwnnw sy'n ailuno'r cariadon, ac yn eu rhyddhau o gaethiwed y llong ryfel neu garchar. Yn wir, gellir dadlau bod rhyddid yn un arall o themâu amlycaf y baledi. Y mae nifer o episodau yn ymwneud â chaethiwed, sy'n cael ei ddilyn yn y pen draw gan ryddid. Caiff y rhyfelwraig ei chaethiwo gan ei rhyw a chan dŷ ei thad cyn iddi newid ei rhyw a dianc o'i chartref. Trawswisgo yw ei dihangfa, felly; elfen, fel y gwelwyd eisoes, sy'n rhoi'r gallu i'r arwres gymryd arni hunaniaeth wrywaidd.

Caethiwed arall a ddaw i ran yr arwres a'i chariad yw rhyfel. Ar ôl ymrestru y maent yn gaeth i'w dyletswyddau milwrol, ac ar ôl iddynt ailuno a phrofi eu ffyddlondeb i'w gilydd caiff y ddau eu gadael yn rhydd. Mewn un gerdd, y mae'r arwres yn llythrennol yn prynu rhyddid ei chariad, a thro arall cânt ill dau eu caethiwo gan y gelyn. Ym maled 416 carcharwyd yr arwres wedi i lynges Ffrengig orchfygu ei llong, a phwy a ganfu yn y carchar ond ei chariad, y garddwr.

48 *BOWB*, rhifau 66: 1722; 416: 1797; 418: 1799; 434: 1792; 443: 1786; 652: 1723.

Y glanddyn pan welodd,
Ai adwaenodd hi ar dyniad,
Fe ymlanwodd a chariad Dyrchafiad gwych oedd
Roedd arnynt Lawenydd
er bod mewn carcharydd,
Yn dyfod ar gynydd heb gerydd ar goedd.[49]

Er ei bod mewn dillad mab, y mae'r garddwr yn adnabod ei gariad yn syth ac yn fuan wedi hynny cânt ganiatâd i ddychwelyd adref. Y mae'n amlwg mai gwobrwyo ffyddlondeb y cariadon yw diben eu rhyddhau o'u hualau yn yr enghreifftiau hyn.

Ar ôl dioddef treialon ar y môr, boed storm neu ryfel, daw motiff y dadorchuddio i ddad-wneud y trawswisgo cynharach ac i adfer gwir wedd fenywaidd yr arwres. Y patrwm arferol yw i'r ferch ei dadorchuddio ei hun ar ôl clywed ei chariad yn hiraethu amdani. Er enghraifft, dyma gŵyn y llanc ac ymateb y ferch ym maled 434:

Am *New found land* yr wyf yn cwyn[o],
Er pan ddaethym oddi yno,
Am ferch *Lord Levet* cla yw fy nghalon,
Hi ydyw f'anwyl briod ffyddlon.

Fy *Nghwnsel* mwyn ni fedrai gadw,
Y fi yw'r Ferch sy'n addo'r enw . . .[50]

Nid y cariadfab yn unig a dwyllir gan wisg wrywaidd ei gariad, wrth reswm, ac ymddengys iddi hi a'i chyd-arwresau osod her i'r cysyniadau traddodiadol ynglŷn â rhywioldeb; her sy'n rhan bwysig o ddoniolwch y baledi. Er ei bod yn ymddangos fel dyn, gallai'r rhyfelwraig ddenu dynion a merched fel ei gilydd. Y mae'r enghraifft uchod yn ddigon diniwed gan mai adnabod ei gariad a wna'r llanc, ond y mae atyniad rhywiol y rhyfelwraig yn fotiff amlycach yn y baledi Saesneg. Nid oedd yn anarferol i ferched a dynion gymryd ffansi at yr arwres yn y baledi hynny. Dyma ferch a geisiodd, wedi'r cyfan, drawsffurfio ei hymddangosiad, ei hymddygiad a'i rhywioldeb, a chan hynny perai i ferched a dynion arddangos, yn ddiarwybod efallai, deimladau hoyw tuag ati.[51]

[49] Ibid., rhif 416.
[50] Ibid., rhif 434.
[51] Am drafodaeth bellach gw. Julie Wheelwright, *Amazons and Military Maids* (Llundain, 1990), tt. 53–90.

Fodd bynnag, fel yn achos arwriaeth y rhyfelwraig, olion yn unig o'r motiff hwn sydd i'w gweld yn y baledi Cymraeg. Nid yw'r mwyafrif o faledi Lloegr o'r ddeunawfed ganrif ychwaith mor fasweddus â'r baledi cynharach, er bod rhai, megis 'The Maid's Resolution to Follow her Love', yn dal i amlygu'r cymhlethdod rhywiol wrth i'r llanc a'r rhyfelwraig gydorwedd. Un faled Gymraeg yn unig sy'n disgrifio'r atyniad rhwng y ddau gariad tra bo'r ferch yn dal yn ei chuddwisg. Trafodwyd y faled hon yn gynharach yn y bennod (t. 44) a dyfynnir yno'r adran pan dendia'r arwres (sydd wedi ymwisgo fel gwas y meddyg) glwyfau ei chariad, ac yntau heb syniad pwy ydyw. Wrth daro golwg drosti, sylwa fod y gwas yn ei atgoffa o'i gariad gynt, a dywed fod hynny yn 'peri i mi dy hoffi'.

Ymateb disymwth y gwas yw datguddio mai ef, neu yn hytrach hi, yn wir yw'r cariad, felly nid arhosir yn hir gyda'r amryfusedd rhywiol. Ond o sylwi ar yr amrywiad Saesneg (eto ar t. 44) gwelir bod y gwas unwaith eto yn dwyn ei gariad i gof y llanc, ac fe â un cam ymhellach a mynegi yr arhosa gyda'r gwas hwn am byth, os yw ei hen gariad bellach yn farw: 'And we will love, like a Dove, / And we'll live and die together'. Y mae'r mynegiant yn ddiniwed iawn; awgrym yn unig a geir fod atyniad rhywiol rhwng y ddau. Nid oes yma ychwaith ddarluniau herfeiddiol o ferched yn canlyn a chusanu'r rhyfelwraig fel a geir ym maledi cynharach Lloegr, ac felly nid yw rhamantau Cymraeg na Saesneg yn y ddeunawfed ganrif yn herio dealltwriaeth y gynulleidfa o hunaniaeth a rhywioldeb. Gall yr arwres groesi ffiniau rhyw, ond ni fyn y baledwyr archwilio goblygiadau hynny yn gyflawn, eithr dim ond ei awgrymu.

Wedi iddi ei thrawsffurfio ei hun yn ferch drachefn, dychwela'r arwres i fro ei mebyd er mwyn gofyn bendith ei rhieni, ac adleisia'r datblygiad hwn thema boblogaidd y mab afradlon. Dyma thema gyffredin ledled gorllewin Ewrop yn y cyfnod modern cynnar wrth i fwyfwy o lanciau deithio'r byd. Ond tanseilio awdurdod y rhieni a wnâi'r llanciau hyn, yn hytrach na'i atgyfnerthu:

> unprecedented numbers of young people (mainly males) of the lower and middle classes became able to escape parental authority . . . fathers entirely ceased to command symbolic authority as representatives of absolute power sanctioned by tradition.[52]

Nid plant afradlon yn dychwelyd adref i gyfaddef eu pechodau a derbyn maddeuant yw arwyr baledi'r cyfnod hwn felly. Nid ydynt wedi newid nac adfer eu buchedd ac y maent mor benderfynol ag erioed o fod gyda'i gilydd a chynnal y berthynas garwriaethol a fu mor wrthun i'w rhieni ar y dechrau.

[52] Cheesman, *The Shocking Ballad Picture Show*, tt. 95–6.

Yn hytrach, y rhieni, a thad yr arwres gan amlaf, sy'n meirioli a newid ei agwedd at y garwriaeth. Ym maledi 416, 418 a 652, y mae tad yr arwres yn trefnu a bendithio ei phriodas â'r llanc gan iddo sylweddoli y byddai'n colli ei ferch eilwaith pe gwrthwynebai'r garwriaeth am yr eildro. Y mae hyn yn tanlinellu'r penderfyniad a berthyn i gymeriad y rhyfelwraig, y mae ei hystyfnigrwydd a'i ffyddlondeb yn ennill edmygedd ei thad, yn y pen draw.

Dyma groeso'r tad i'w ferch a'i chariad ym maled 652, lle'r esbonia pam y newidiodd ei feddwl am y garwriaeth:

> Os ces un olwg diddrwg dôn,
> Ar dy Wy[n]eb tirion di etto;
> Mi a'i galwa n Fâb os daeth yn ôl,
> Mae iw benpryd grassol groeso.

Ac felly y ceidw y tad ei afael ar ei ferch. Dyma'r pennill olaf:

> Fe wnaeth briodas urddas jach
> Trwy bur gyfeddach fuddiol,
> A Neithior fawr a wnaeth fe iw ferch,
> Trwy serch da annerch dynol,
> Yn uchel Swydd yn rhwydd fe i rhodd,
> A thyna'r modd iw meddu,
> Ei Stat ai Aeres gynes gu,
> I'r goreu fu hi iw garu.

Ceir un diweddglo anghyffredin pan ddychwela'r cariadon i ofyn bendith tad yr arwres ym maled 416. Yn lle derbyn y croeso arferol, gesyd y tad un prawf olaf ar y berthynas wrth iddo fygwth lladd ei ferch â chleddyf. Fel hyn y dehonglodd Ffion Jones yr episod rhyfedd hwn:

Ymddengys yn gyntaf fod y fendith am gymryd tro sinistr yn y faled hon: mae'r rhieni'n ei rhoi, ond mae'r tad, wedyn, yn dynwared osgo'r fendith lle gesyd y rhiant ei law uwch ben ei blentyn, drwy godi ei gleddyf 'Uwch ben y lan Eneth', a'i bygwth gyda'i 'diweddiad'. Mae'r fendith a roddwyd gan y rhieni 'oi gwirfodd' yn ymddangos fel pe bai'n symbol o'u ffarwél i'w merch eu hunain, cyn i'r tad ei llofruddio, ei gwadu fel creadures angenfilaidd, estron iddynt hwy. Yn y goleuni hwn, mae 'bendith' yn gyfnewidiad anhyblyg, sydd wedi methu â derbyn datblygiad y ferch o gyflwr plentyn ufudd i gyflwr oedolyn ag iddi ei dyheadau a'i hanghenion ei hun. Mae diffiniad y rhieni o 'fendith' yn haearnaidd, ac o anghenraid, yn ddiffygiol o'r herwydd. Er gwaetha'r bygythiad hwn, mae'r ferch yn driw i'w chariad, ac yn datgan nad yw'n prisio dim ar ei bywyd hebddo . . . Mae grym ei chariad hi tuag at y llanc yn darbwyllo'r tad i'w charu hithau

ei hun. Nid yw anufudd-dod yn ystyriaeth mwyach, a daw'r fendith anghonfensiynol hon – y ferch â'i phen o dan gleddyf ei thad – yn symbol trawsffurfiedig o adsefydlu perthynas rhwng y patriarch a'r genhedlaeth sydd i'w olynu.[53]

Er y tro annisgwyl hwn yn y gynffon, yn y pen draw yr arwres a'r llanc sy'n fuddugoliaethus, gan iddynt brofi i'w rhieni mor ffôl oedd ceisio rhwystro y gwir gariad sydd rhyngddynt. Y rhieni, nid eu plant, sy'n syrthio ar eu bai, ac ymddengys i wrthryfel yr arwres yn eu herbyn fod yn gyfiawn a llwyddiannus.

A hithau'n ôl yn ei chartref, wedi llwyddo yn ei hymgais i briodi ei chariad ffyddlon, ailafaela'r arwres yn gadarn yn ei rôl fenywaidd, draddodiadol. Gan ei bod bellach wedi'i huno â'i chariad a chan nad oes dim i'w hysgogi i ymwisgo fel dyn a theithio'r byd, cymerwn yn ganiataol fod y rhyfelwraig ynddi wedi diflannu am byth. Ni fydd yn herio'r drefn eilwaith, gan fod y drefn honno wedi ystwytho rhywfaint gan dderbyn ei pherthynas â'r llanc tlawd. Dywed Ffion Jones:

Patriarchaeth newydd yw hon, sy'n derbyn gwaed newydd i mewn i'r hen deulu. Hyd yn oed os atgynhyrchu patrwm cymdeithasol cenhedlaeth to hŷn y rhieni a wneir yn y diwedd . . . mae moment y 'fendith' yn ddathliad o lwyddiant y genhedlaeth iau i orfodi newid.[54]

Y mae yma ddeuoliaeth amlwg – er i'r genhedlaeth iau orfodi newid ar y drefn, y maent hwy bellach yn rhan o'r drefn batriarchaidd honno. Nid oes dim i awgrymu na fydd yr arwres yn ddim amgen na gwraig ffyddlon a fydd yn cydymffurfio â'r ddelwedd draddodiadol fenywaidd.

Er iddi ennill rhyddid fel rhyfelwraig pan ymwisga drachefn fel merch, dychwela'n ufudd a bodlon at gaethiwed diogel ei bywyd benywaidd. Nid rhyfelwraig ydyw bellach; er i'r baledi hyn ddathlu buddugoliaeth ymddangosiadol i'r ferch, buddugoliaeth batriarchaidd sydd o dan yr wyneb. Efallai fod neges gynnil yma i ferched y cyfnod fodloni ar eu byd gan nad oes lle iddynt, fel merched, yn y byd gwrywaidd caled, rhyfelgar sydd ohoni.

Y mae'r mwyafrif o'r baledwyr Cymraeg, a'r baledwyr Saesneg oll, yn cau pen y mwdwl ar y stori mewn modd cryno a diwastraff, drwy ddisgrifio glân briodas y cariadon a phwysleisio trawsffurfiad y rhyfelwraig yn wraig fodlon. Dyma ddiweddglo nodweddiadol dwy faled Saesneg:

[53] Jones, 'Pedair Anterliwt Hanes', tt. 720–1.
[54] Ibid., t. 726.

> Young lovers all a pattern take,
> When you a solemn contract make,
> Stand to the same what'er betide,
> As did this faithful loving bride.[55] (*c.*1791)
>
> Now all you young lads, likewise maidens,
> You plainly see what love will do;
> For the honest heart and constant
> What will woman not go through?
> Nancy braved all storms and dangers,
> Boldly venturing life and limb,
> To cheer her true love by her presence,
> And shed her influence over him.[56] (*c.*1780)

Fodd bynnag, y mae dwy o'r baledi Cymraeg yn fwy amlwg ddidactig na'r lleill, wrth i helynt y rhyfelwraig gael ei droi'n foeswers ar gyfer y gynull-eidfa. Pan ddryllir y llong a gludai'r cariadon adref ym maled 66, rhydd y bardd ddarlun inni o'r gweiddi a'r wylofain a fu dros y meirw a'r arswyd a deimlwyd oherwydd sydynrwydd y drallod. Fodd bynnag, diangen yw'r pryder hwn yn nhyb y bardd. Dylem, yn hytrach, roi ein ffydd yn Nuw gan fod ei ragluniaeth ef yn ffafrio'r rhai sy'n cadw at ei orchymyn, sef ffyddlon-deb a chariad yn yr achos hwn. Hynny yw, caiff y cariadon eu hachub oherwydd eu ffyddlondeb i'w gilydd ac, felly, i Dduw. Dyma'r ddau bennill sy'n cloi'r faled honno:

> Ni a ddylem gredu bawb yn helaeth
> Fod llaw Dduw a'i fawr Ragluniaeth,
> Yn dal i fynu y ddau ar unwaith
> A hwn oedd Awdwr cariad perffaith.
>
> Felly pob Gŵr Jeuaingc hefyd,
> Sy a'i serch yn olau ar ei anwylyd:
> Bydded ffyddlon iddi hyd farw,
> A Duw yn mhob perygl eill eu cadw.

Cariad perffaith a ffyddlondeb yw'r priodweddau a ddyrchefir yma, ac ym maled 416 defnyddir yr ymadrodd 'gwreiddin cariad' i gyfleu'r un syniad. Yn gynharach yn y gerdd, llwydda'r ddeuddyn ifanc i ddarbwyllo tad y ferch mai diffuant yw eu teimladau. Ni all y tad rwystro'r gwir gariad hwnnw, a phwysleisir yn y pennill clo mai cariad o'r fath yw gwobr a rhinwedd

[55] Dugaw, *Warrior Women*, t. 99.
[56] Logan, *A Pedlar's Pack*, t. 100.

pennaf dyn ar y ddaear, a phechod felly fyddai ei dorri ac yntau wedi gwreiddio:

> Lle bo gwreiddin cariad mewn tyniad cytun,
> Pwy ddichon eu rhwystro,
> Mae'n Llwyddo ymhob llun . . .
> Lle bo gwreiddin cariad yn dyfod ar dyniad,
> Fe fyn ei dderbyniad er gwaethed ei gwyn
> Pob perchen plant tirion,
> Trwy union ddyrchafiad,
> Na thorwch moi bwriad os cariad fydd ben,
> Gwell cariad mwyn puredd nar byd ai Anrhydedd,
> Dewiswn ô'n unwedd drwy amynedd AMEN.

Er bod moesoli yn un o nodweddion confensiynol y faled brintiedig ym mhob iaith, y mae'r baledwyr Cymraeg yma'n dangos mwy o barodrwydd i'w gynnwys o fewn cyd-destun stori gwbl seciwlar a rhamantus. Gŵyr y baledwr nad diddanu ei gynulleidfa yw unig bwrpas cerdd na'i brif ddyletswydd yntau fel bardd, gan fod barddoniaeth yn beth mwy ystyrlon na hynny. Gall cerdd effeithio ar unigolyn, gall beri iddo oedi am ennyd i ystyried ei gyflwr ei hunan a'r byd o'i amgylch; gan hynny, ni chyll y baledwr ei gyfle i droi ei stori antur yn foeswers rymus.

Ar ôl manylu ar y portread a rydd y beirdd Cymraeg i ni o'r rhyfelwraig, rhaid gofyn a yw'r term hwnnw yn un addas i'w disgrifio ai peidio. Ni cheir disgrifiadau dramatig ohoni'n rhyfela yn y testunau, ond er hynny, y maent yn gefndir i'r naratif. Er na ddisgrifir yr arwres yn ymladd, dywedir iddi fod ynghanol brwydr a thybir, felly, iddi gyflawni ei dyletswyddau arwrol.

Yn hytrach na manylu ar y brwydro, caiff cryfder yr arwres ei ddisgrifio drwy ddulliau eraill gan y baledwyr Cymraeg. Y mae'r pwyslais ar ei phenderfyniad, ei beiddgarwch a'i hystyfnigrwydd; nid protestio a wna yn erbyn caethiwed ei rhyw, ond manteisio ar gyfle, drwy dwyll a chyfrwystra, i gael ei ffordd ei hun. Ac er bod twyll yn un o'r priodweddau gwrthffeminyddol cyffredin, ni chaiff ei gyflwyno fel ffaeledd cynhenid fenywaidd yn y baledi hyn, eithr arwydd o fenter yr arwres ydyw. Y mae'r trawswisgo yn symbol o ddyfeisgarwch yr arwres; nodwedd, mewn gwirionedd, y disgwyliwn i ideoleg batriarchaidd baledwyr y ddeunawfed ganrif ei gwrthod. Ond yn groes i hynny, ni ddioddefa'r arwres unrhyw gosb am iddi herio'r drefn, eithr yn hytrach, daw iddi hapusrwydd. Nid yw'r baledwyr yn beirniadu trawswisgo na throsgynnu rhyw oherwydd bod eu bryd hwy ar lunio diweddglo

hapus i helynt y rhyfelwraig. Gwobrwyir y merched beiddgar gan mai stori serch yw hon yn y bôn, a rhaid felly wrth ddiweddglo rhamantus, hapus.

Wedi ystyried nodweddion sefydlog y baledi naratif hyn, trafodir yn awr ddwy enghraifft benodol. Dengys hyn yr amrywiaeth sy'n bosibl o fewn fformat cyffredin rhamant y rhyfelwraig yn ogystal â'r gyfatebiaeth rhwng y deunydd a geir yn y baledi hyn a thestunau traddodiadol eraill. Dyma deitl hirfaith baled 443:

> Y gynta, fel y bu i fâb bonheddig roi ei ffansi ar y forwyn yn erbyn ewyllys ei Dâd, hi yn Dlawd ac yntau yn gyfoethog, ai Dad yn i anfon ir Life Guard; yntau yn rhoi Cadwyn Aur am ei gwddf cyn cychwyn. Hithe yn myned ir Mor mewn dillad Mab. Yntau yn ei Shipio ei hun ar Long yn myned i New England, cyfarfu a Thwrc Prifatir, fe au cymerwyd yn Garcharorion, mae'n cael ei ffansio gan Ferch y brenhin hwnnw ac yn addo ei phriodi a chael ei Long ai wŷr yn rhydd, ac yn myned i 'Spaen; Mae yn taro wrth ei hên Gariad mewn Tafarn Wîn dan enw Cadpen Llong, ar ym-ddiddan fu rhyngthyn. [57]

(Alaw: Frence March)

Heb os, y mae'r faled hon yn cyd-fynd â'r patrwm confensiynol: a) car-wriaeth anghyfartal; b) ymyrraeth rhieni; c) gwahanu'r cariadon; ch) y llanc yn profi ei ddewrder a'i ffyddlondeb i'w gariad; d) trawswisgiad y ferch; dd) datguddiad y ferch; e) diweddglo hapus. Fodd bynnag, gan mai'r llanc sy'n adrodd y stori, ei bersbectif ef sydd amlycaf. Ni welwn felly y ferch yn torri ei chalon nac yn ymwisgo fel dyn. Yn hytrach, elfennau cefndirol ydynt, yn rhan o'r chwarae oddi ar y llwyfan. Drwy ddilyn hynt a helynt y llanc, cawn yma felly amrywiad cyffrous ar thema gyfarwydd, yn gym-ysgedd o'r hen a'r newydd.

Helbulus, wrth reswm, yw'r garwriaeth ac y mae'r llanc yn cyfarfod â'i gariad ar fore teg mewn dolydd tawel er mwyn mynegi'r newydd drwg ynglŷn â'u gwahaniad anochel. Rhaid mai elfen gonfensiynol yn y naratif yw'r cyfarfod hwn, gan y ceir yr un disgrifiad ym maled 66. Yn y faled honno, rhydd y llanc gadwyn aur, neu *chain*, werth dau gant o ginis, am wddw ei gariadferch ag arni chwe thro. Unwaith eto, ymddengys cadwyn debyg ym maled 434, sef 'Cadwyn o aur a naw o gloie' a rydd y llanc i'r ferch wrth iddynt wahanu.

[57] *BOWB*, rhif 443 (Casgliad Bangor vii, 7).

Y mae i'r gadwyn fwy o arwyddocâd na bod yn symbol serch yn unig. Pan fo'r llanc yn hiraethu amdani, cofia fel yr oedd gwddw'r '*Charmin* lliw'r grisial' tan glo, a'r gadwyn, yn y pen draw, yw'r cyfrwng a ddefnyddia'r arwres i'w datgelu ei hunan i'r llanc pan ddatgan: 'Yn awr cymer galon fe ddarfu'th holl dryblon, / Y fi ydi'r Ferch sy' yn gwisgo'r *Chain*.' '*Identification by necklace*' yw'r enw a rydd Stith Thompson ar y motiff hwn,[58] ac yn ogystal â bod yn fotiff cyffredin mewn straeon gwerin,[59] ymddengys y motiff mewn amryw o faledi Saesneg nad ydynt yn ymwneud â'r rhyfel-wraig. Yn 'The Broken Token'[60] dychwela morwr adref wedi blynyddoedd ar y môr, ond nid yw'r gariadferch yn ei adnabod, a myn weld yr anrheg a roddodd iddo saith mlynedd ynghynt:

> If you are my young and single sailor
> Show me the token which I give you,
> For seven years makes an alteration
> Since my true love have been gone from me.
>
> He put his hand into his pocket,
> His fingers both long and small,
> He says, Here's the ring that we broke between us.
> Soon as she saw it, down she fell.

Y mae enghreifftiau o gyfnewid anrhegion yn lluosog iawn yn y baledi Saesneg. Er enghraifft, wedi i'w thad guddio llythyrau ei chariad oddi wrthi, yn 'The Young-Woman's Answer to her Former Sweet-Heart', sura'r ferch at y llanc a chynigia ddychwelyd y gadwyn aur a roes iddi cyn mynd i'r môr.[61] Yn 'The Spanish Lady's Love',[62] amrywiad ar yr enwog 'Young Bateman', y mae'r Sbaenes hithau yn rhoi ei chadwyn a'i breichledau ymaith oherwydd bod calon ei chariad bellach yn perthyn i un arall:

> Commend me to that gallant Lady,
> bear to her this chain of gold,
> With these bracelets for a token,
> grieving that I was so bold;
> All my jewels in like sort
> take those with thee,
> For they are fitting for thy Wife,
> but not for me.

[58] *Motif-Index*: H92.
[59] Stith Thompson ac Anti Arne, *The Types of Folktale* (Helsinki, 1928), teip 870.
[60] Reeves, *The Everlasting Circle*, t. 64.
[61] Casgliad Osterley Park, rhif 29, t. 75.
[62] Ibid., rhif 84, t. 219.

Dyma fotiff rhyngwladol felly, ond fe ymddengys mai yn y Gymraeg y mae'r unig enghraifft o gyfuno motiff '*identification by necklace*' gyda motiff y rhyfelwraig. Nid oes enghraifft gyfatebol yn y baledi Saesneg nac yn ymdriniaeth Dianne Dugaw. Ni ellir cymryd yn ganiataol mai bardd o Gymro a wnaeth y cysylltiad gwreiddiol, ond y mae bodolaeth y motiff yn dystiolaeth o gyfraniad llên gwerin ryngwladol i'r traddodiad llenyddol Cymraeg.

Ceir episod annibynnol arall yn y faled hon (sydd hefyd yn ymddangos yn gwbl ddieithr i stori gonfensiynol y rhyfelwraig), sef episod merch brenin Twrci. Caiff y llanc ei garcharu gan frenin Twrci, ond syrth y dywysoges mewn cariad ag ef a'i ryddhau ar yr amod ei fod yn dychwelyd ymhen deufis i'w phriodi. Nid yw'r llanc, wrth gwrs, yn bwriadu dychwelyd: 'Yn awr canffarwel fo i Ferch brenhin Twrci, / Nid wy'n meddwl byth ddych-welyd yn ôl.' Y mae baledi eraill yn y Gymraeg sy'n olrhain yr episod hwn yn llawn ac yn ei ffurf wreiddiol, sef baledi 265, 485 a 463. Yn y stori honno rhyddheir y llanc ar yr amod y byddent yn ailgyfarfod ymhen saith mlynedd er mwyn priodi. Ond anghofia'r mab ei addewid, ac ar ddiwrnod neithior ei briodas i un arall, ymddengys y dywysoges a gwrthoda'r mab ei ddarpar-wraig a phriodi'r dywysoges.

Addasiad neu gyfieithiad o 'Young Bateman' neu 'Young Beichan' yw'r baledi hyn yn ôl J. H. Davies yn ei ragymadrodd i'w lyfryddiaeth, sef fersiwn Saesneg ar stori'r 'Saracen Princess' a oedd yn boblogaidd ledled Ewrop.[63] Sylwer hefyd fod 'The Spanish Lady's Love' y cyfeirir ati uchod hefyd yn amrywiad ar stori merch brenin Twrci, a chanddi felly ddau gysylltiad â'r faled dan sylw.

Bu integreiddio'r episod hwn yn rhan o stori'r rhyfelwraig yn ddatblygiad arwyddocaol, ond o ystyried natur ryngwladol y faled, unwaith eto y mae'n annhebygol mai Cymro a fu'n gyfrifol am y cyfuno. Y mae lleol-iadau'r faled yn America a Thwrci yn dangos mai stori ecsotig ydyw na pherthyn i Gymru, ac y mae iaith y faled yn awgrymu mai addasiad neu gyfieithiad ydyw. Sylwer mai'r argraffydd, Ismael Davies, a osododd y geiriau benthyg mewn teip italig:

> Digwyddodd inni *returnio* y mhen daufis adre
> I fewn i drê PORTIN deirawr cyn dydd
> Y gwynt oedd yn groes an daliodd i *rangio*,
> Nes inni gyfarfod a *Thwrc Privateer*,
> Bu raid i ni daro yn galed mewn *Batel*,
> Nes oedd hi deirawr ar ol codi haul,

[63] W. Entwistle, *European Balladry* (Rhydychen, 1939), tt. 182, 331; *Motif-Index*: T91.6.4.1 Sultan's Daughter in Love with Captured Knight.

> Fe laddwyd ein gwyr fe gollwyd ein Cadpen,
> Bu raid i ni *loario* i lawr ein *broad Sail*.[64]

Ceir yma fwy o eiriau benthyg o lawer nag sydd yn y baledi eraill, a cheir rhai ymadroddion sy'n gymysgfa ddiddorol o'r ddwy iaith, megis '*Charmin* lliw'r grisial' a 'chwe tro o *Chain*'. Er hyn, y mae'r gystrawen yn llifo'n naturiol mewn cwpledi fel:

> Ar foreu têg cyfarfum i am cariad,
> Ar ddolydd tawel lle tecca'n y frô . . .

> Mi wisgwn am dana yn galawnt dros ben,
> Am gwallt yn fodrwye o gwmpas fy mhen.

Y mae hanes diddorol ac annelwig i'r enw '*Charmin* lliw'r grisial', fodd bynnag. Ymddengys i'r bardd ei ddefnyddio yn enw personol ar y ferch, a hynny oherwydd mai amrywiad ydyw ar yr enw *Charming Lucretia*. Nid oes gan yr arwres hon ddim yn gyffredin â'r Lucretia ddiwair a dreisiwyd yn y chwedl Rufeinig, ond fe ymddengys ei henw Saesneg yn llawn mewn dau gopi o'r faled Gymraeg hon a argraffwyd yn y bedwaredd ganrif ar bymtheg.[65] Efallai i'r bardd o'r ddeunawfed ganrif Gymreigio'r enw estron, ond gan mor agos yw'r gyfatebiaeth gytseiniol rhwng *Lucretia* a 'lliw'r grisial', y mae'n ddigon posibl i'r bardd gamglywed yr enw wrth wrando ar fersiwn Saesneg o'r un faled.

Er i ddefnydd mor helaeth o eiriau benthyg ag a geir yn y faled hon ennyn dirmyg nifer o feirniaid llên tuag at y faled, y maent yn arwyddion pwysig o darddiad tebygol y straeon hyn. Dyma faled ddiddorol a difyr sy'n profi mor eang oedd rhwydi llenyddiaeth boblogaidd y ddeunawfed ganrif; ceir ynddi gymysgedd o fotiffau rhyngwladol, lleoliadau ecsotig ac ymadroddion Seisnig nad ydynt yn llethu'n ormodol ar y mynegiant.

Dyma deitl yr ail faled dan sylw:

Hanes Miss Betty Williams, a'i Charied, fel y buant mewn peryg bywyd ar y môr o eisio lluniaeth, o herwydd fod y cwbl wedi darfod. [66]

(Alaw: Bryniau'r Iwerddon)

Dyma faled arall sy'n cyflawni holl anghenion confensiynol naratif y rhyfel-wraig, ac sydd hefyd yn cynnwys episod dieithr, sef episod y canibaliaid. Yr arwres sy'n adrodd y gerdd gyfan, ac er nad yw'r persona benywaidd yn

[64] *BOWB*, rhif 443 (Casgliad Bangor vii, 7).
[65] Casgliad Bangor xxi, 76; xxii, 29.
[66] *BOWB*, rhif 418 (LlGC).

profi mai merch yw awdur baled o'r fath, y mae'n bosibl mai merch a fyddai'n perfformio'r faled. Ond byddai perfformiad gan ddyn yn dyfnhau hiwmor y faled, yn arbennig wrth ddatgan y pennill cyntaf:

> POB *Llanc* a *Lodes* dirion yn union dowch yn nês,
> Gwrandewch ar hyn o ganiad, er gwir wellad ar eich llês,
> Merch oeddwn i *Farsiandwr*,
> Mi eis i gyflwr gwan,
> O achos caru glanddyn,
> Anffortyn ddaeth i'm rhan.

Y mae i'r faled hon naws chwareus, ddireidus. Dywed Betty ei bod yn cael ei chyfri'n foneddiges 'l[â]n ragorol . . . / Am bath nid oedd yn un lle o lendid ac o liw'. Cafodd sylw gan feibion i farchogion lawer, ond gwas ifanc tlawd sy'n cipio ei chalon:

> Hwn ydoedd flode'r meibion yn 18 union oed,
> Ni fu moi fath am burder ddidrymder ar ddau droed.

Wrth gwrs, pan ddaw'r tad i wybod ei bod yn canlyn â'i was caiff ef ei yrru 'Ar gefn y moroedd mawrion ir India', ac y mae cellwair ysgafn i'w glywed yn y disgrifiadau canlynol o dor-calon enbyd Betty:

> Bum 12 Mîs yn gorwedd,
> Yn bruddedd iawn fy mron,
> Gan feddwl bob munudun,
> Am gwmni'r llengcyn llon,
> Yn disgwyl mynd ir gweryd bob munud trwm yw'r modd
> O gariad Impin gwisgi
> Mewn cledi a phoen am clôdd.

Yn ôl y disgwyl, goresgynna'r arwres yr hiraeth hwn drwy ei thrawsffurfio ei hunan yn llanc ifanc. Ond nid ei serch tuag at ei chariad sy'n ei chymell yn uniongyrchol i forio, eithr ei hawydd i deithio'r byd:

> Pan ddois i fedru codi rôl bod mewn cledi clir
> Mi rois fy mryd ar rodio neu deithio amryw dir . . .

Felly caiff Betty afael ar ddillad mab ac ymuna â *Man of War*. Y digwyddiad nesaf yw carchariad yr arwres a'i chyd-longwyr, ond ychydig iawn o sylw a gaiff yr hanes hwnnw. Anodd felly yw canfod arwyddocâd yr episod fel y mae yn y testun, ond rhaid ei fod o bwys i'r stori wreiddiol. Soniwyd

eisoes mai prawf ar ffyddlondeb y cariadon yw eu carchariad, a bod eu rhyddid yn wobr am eu teyrngarwch i'w gilydd. Olion y motiff hwnnw yn unig sydd i'w gweld yn y testun dan sylw, ond y mae'r faled hon o bosibl yn dangos y modd y datblygodd ac y dirywiodd stori'r rhyfelwraig wrth deithio o un wlad i un arall, ac o'r naill faledwr i'r llall.

Rhyddheir Betty cyn hir, er nad oes golwg o'i chariadfab, ond daw anffawd arall i'w rhan pan gollir cannoedd o bobl mewn storm ar y môr. Yn y penillion hyn amlygir eto duedd y baledi at ormodiaith a melodrama chwerthinllyd wrth ddisgrifio'r byw yn ymborthi ar gyrff y meirw:

> Nid oedd ond dêg o chwechant,
> Trwy fwyniant oll yn fyw,
> Mae hyn yn dost iw feddwl, fe ŵyr yr anwyl Dduw
> Heb feddu bwyd na diod,
> Ond darfod ddiar ein traed,
> A bwytta cyrph y meirwon,
> Yn union yn eu gwaed!

Nid oes amheuaeth y byddai disgrifio o'r fath yn wrthun ac eto wrth fodd cynulleidfa a chwenychai glywed straeon arswydus a gwaedlyd. Dirywia'r sefyllfa ar fwrdd y llong ymhellach, ac wedi iddynt ymborthi ar y corff marw olaf rhaid tynnu *lots*, neu fwrw coelbren er mwyn penderfynu pa forwr druan 'gae farw i gadw'r lleill yn fyw'. Adlais digon direidus o hanes Jona sydd yma; pan gododd Duw wynt nerthol ar y môr am i Jona wrthod ufudd-hau i'w orchymyn, taflodd y morwyr eu heiddo i'r môr a bwrw coelbren er mwyn canfod drygioni pwy a achosodd y storm. 'Felly bwriasant goelbren, a syrthiodd y coelbren ar Jona ... Yna cymerasant Jona a'i daflu i'r môr, a llonyddodd y môr o'i gynnwrf.'[67]

Ond yn wahanol i'r stori Feiblaidd, y mae'r episod canibalaidd hwn yn llawn hiwmor bwriadol.[68] Syrth y *Lots* ar yr arwres – 'I farw bwriwyd fi'– a daw'r cogydd, neu'r 'cwg' ati 'im strippio am mwrdro yr un modd'. Ond wrth i Betty dynnu amdani, edrycha'r cogydd yn synn arni 'gan weiddi ow f'anwylyd, Mi safia'ch bywyd chi'. Sylweddola'r cogydd mai ei gariad sy'n cuddio o dan ddillad y morwr ifanc a chynigia farw yn ei lle:

> Fe ddwedodd wrth y *Captain*,
> Dowch gwnewch fy niben î,
> I farw rwyfi'n barod yn hynod drosti hî,

[67] Llyfr Jona, 1.

[68] Ceir baledi eraill yn trafod canibaliaeth yn sgil llongddrylliad, gw. Bedwyr Lewis Jones, 'Canibaliaeth ar y moroedd', *Y Casglwr*, 24 (1984), 10–11.

Ond yna clywir sŵn *'canaan* o ryw fan' sy'n dynodi bod llong gerllaw, a chaiff y cogydd, ei gariad a gweddill y cwmni eu hachub gan *Privateer* o Lundain. Y mae'r bardd, yn ymwybodol ai peidio, yn chwarae ag un o gonfensiynau'r naratif isorweddol yma, oherwydd yn rhith cogydd y byddai'r rhyfelwraig yn cuddio ar long mewn rhai fersiynau o'r stori, megis y faled Saesneg 'Constance and Anthony'. Llwydda'r llanc, yn ogystal, i gyflawni un o brofion serch y stori gonfensiynol drwy arddangos arwriaeth a ffyddlondeb anrhydeddus a gwobrwyir ei ymddygiad gan y Capten, symbol o awdurdod, sy'n sylweddoli bod achubiaeth gerllaw.

Daw'r stori i ben wrth i'r cariadon ddychwelyd i dŷ tad yr arwres, sef un arall o elfennau confensiynol y stori. Caiff y cariadon eu huno, yn ôl y disgwyl, mewn glân briodas, ac yn y pennill olaf pwysleisir diffuantrwydd eu serch, sef prif thema isorweddol y cerddi Cymraeg:

> Fe'n clymwyd gyda ein gilydd
> Mewn hylwydd foddeu hael,
> Yn lanweth wir galonau mewn modde gore mael
> Cawn bellach fyw trwy gariad,
> Dda synied yn ddi-sen,
> Fe unwyd ein dwy galon,
> Mewn moddion hardd Amen.

Canfu Dafydd Owen gopi o'r faled hon a argraffwyd yn y bedwaredd ganrif ar bymtheg, a heblaw am ambell newid orgraffyddol, ac absenoldeb dau bennill, y mae'r faled honno yn cyfateb yn union i'r faled a argraffwyd yn y ddeunawfed ganrif.[69] Dyma a ddywed Dafydd Owen am ei gwreiddiau: 'Awgrymwyd nad yw'r faled hon ond fersiwn Cymraeg o'r hanes am Polly Peachum yn ceisio'i Macheath dewr yn India'r Gorllewin, stori'r "Beggar's Opera" gan John Gay (1685–1732).'[70]

Y mae'n wir i Polly ymwisgo fel dyn a hwylio'r moroedd er mwyn ceisio ei chariad, a oedd wedi ymrithio fel môr leidr, ond stori Polly, dilyniant cymharol amhoblogaidd y Beggar's Opera, oedd honno. Yn ogystal, cwbl wahanol yw naratif Polly a 'Hanes Miss Betty Williams', felly nid fersiwn o'r naill yw'r llall. Rhannu'r un motiff yn unig a wnânt, motiff a oedd eisoes yn boblogaidd cyn i John Gay ei ddefnyddio i'w ddibenion dychanol.[71]

<center>***</center>

[69] Casgliad Bangor, xxxii, 34 (argraffwyd gan L. E. Jones yng Nghaernarfon); y mae rhif 35 hefyd yn gopi o'r un faled.

[70] Dafydd Owen, 'Y Faled yng Nghymru' (traethawd M.Phil., Prifysgol Cymru, Bangor, 1989).

[71] Yn wir, mor finiog oedd y dychan hwnnw nes i'r opera gael ei gwahardd rhag cael ei pherfformio am yn agos i hanner can mlynedd wedi i Gay ei gyfansoddi yn 1728.

Creu amrywiadau ar deip cyfarwydd a wnaeth baledwyr y ddeunawfed ganrif wrth ymdrin â rhamant y rhyfelwraig, ac wedi dadansoddi'r modd yr adeiladwyd ar y fframwaith isorweddol, rhaid edrych ar y rhesymau pam y mabwysiadwyd y stori hon gan y baledwyr Cymraeg yn y lle cyntaf.

Fel y soniwyd yn y rhagarweiniad, cymhelliad economaidd, yn aml, a ysgogai'r baledwyr i gyfansoddi cerdd ac y mae canfod cymaint o amrywiadau ar y teip hwn o ramant yn arwydd clir fod hon yn stori a werthai'n dda. Âi'r baledwyr ati i gynhyrchu'r amrywiadau naill ai er mwyn elwa ar lwyddiant y baledi cynharach Cymraeg, neu oherwydd eu bod yn ymwybodol o boblogrwydd a lluosogrwydd y testunau cyfatebol yn Lloegr. Gresyn na wyddom pwy a ganodd y baledi hyn, oherwydd dau enw yn unig sydd ar gael, sef John Williams (416) a Dafydd Evans (652). Enwau anghyfarwydd yw'r rhain, ac er bod nifer o gerddi wedi mynd ar goll, bid sicr, y mae'n syndod nad yw enwau rhai o'r baledwyr mwy adnabyddus wrth fôn un o'r cerddi. Fodd bynnag, y mae tystiolaeth bod o leiaf un ohonynt yn gyfarwydd â motiff y trawswisgo oherwydd cyfeiria Ellis Roberts, y cowper, ato yn un o'i anterliwtiau, sef *Argulus*. Yno, dilyna'r ferch ei chariad:

> mi a ymeth ag ymwysga
> siwt o ddillad mab am dana
> ag at y llong gyfeiria os gwiw
> yn enw duw gorycha[72]

Y mae bodolaeth y rhyfelwraig mewn baledi ac anterliwtiau yn awgrymu'n gryf bod y gynulleidfa Gymraeg yn hoff o glywed am ei hanturiaethau, ond a ellir cynnig sylwadau ynglŷn â'u hymateb i'r arwres anghonfensiynol hon? A ryfeddent at y straeon hyn, neu a allent eu derbyn fel fersiynau ffantasïol ar hanesion go iawn? Gan nad oes cofnod ar gael yn disgrifio ymateb y cynulleidfaoedd cyfoes ni ellir cynnig mwy na damcaniaethau, ond wrth edrych ar hanesion rhyfelwragedd o gig a gwaed a hanes trawswisgo yn y cyfnod, gellir awgrymu beth a fyddai agwedd y cynulleidfaoedd at y testunau dan sylw.

Fel y gwelwyd ar ddechrau'r bennod, nid oedd y ffenomen o ferch yn ymwisgo fel dyn ac yn ymuno â'r fyddin neu'r llynges mor anghyfarwydd â hynny yn y ddeunawfed ganrif. Nid oedd yn anghyffredin ychwaith i ferched ddewis byw fel dynion er cyfleustra. Yn 1773 ymddangosodd yr adroddiad hwn yn y *Shrewsbury Chronicle*:

On Tuesday last, a person aged about sixty, having had the misfortune, by a fall, to fracture the thigh bone, was admitted into our infirmary. – This

[72] Jones, 'Pedair Anterliwt Hanes', t. 708.

person was dressed in man's apparel, but the surgeon being particularly careful in examining into the nature of the accident, to his great surprize found his patient to be a FEMALE. – The account she gives of herself, is, that about twenty years ago she being employed as a tumbler to one Green, a mountback, she found it convenient to dress in man's clothes, and finding the breeches to be more agreeable than a multiplicity of petti-coats, she continued that dress ever since.[73]

Ond yr oedd trawswisgo o'r fath yn weithred anfoesol; yn y Beibl rhyb-uddiwyd yn erbyn yr arfer,[74] ac yn y cyfnod modern cynnar cafwyd dad-leuon tanbaid ar y pwnc, megis y dadleuon mewn pamffledi o'r 1620au ynglŷn â gwisg a rhyw: *Hic Mulier; or, the Man-Woman*.[75] Yr oedd y diw-ygwyr Protestannaidd yn yr unfed ganrif ar bymtheg a'r ail ar bymtheg yn hallt eu condemniad o'r arfer 'annaturiol' hwn:

Contemporary moralists knew exactly what was wrong and fumed at unnatural and outlandish violations of costume. If it was unsettling, in an age of ambitious self-fashioning, that people used clothing to misrepresent their social status, it was downright disturbing if they misrepresented their gender by dress.[76]

Ond pylodd y dadleuon hyn erbyn cyfnod yr Adferiad, ac er i rai traws-wisgwyr gael eu herlyn yn y llysoedd eglwysig, prin iawn yw'r dystiolaeth hanesyddol am gosbi trawswisgo yn y ddeunawfed ganrif; erbyn hynny, ymddengys iddo gael ei gyfrif yn drosedd cymharol ddibwys.

O fwrw golwg dros adroddiadau'r papurau newydd, yr hanesion am ryfelwragedd go iawn, a'r deunydd llenyddol, gwelir mai chwilfrydedd yn hytrach na beirniadaeth a ddenai'r merched hyn yn ystod y ddeunawfed ganrif. Er i bobl y cyfnod glywed am ferched o'r fath bob hyn a hyn, yr oeddynt yn dal yn gymeriadau digon anghyffredin i feddu ar ryw natur ddirgel, atyniadol. Ys dywed Dianne Dugaw, cyflyrai'r rhyfelwraig ddych-ymyg cynulleidfaoedd y cyfnod:

these metamorphosing powers of dress haunted the eighteenth-century imagination . . . The popularity of the Female Warrior ballads coincides –

[73] *Shrewsbury Chronicle*, 17 Gorffennaf 1773.
[74] Deuteronomium 22:5: 'Nid yw gwraig i wisgo dillad dyn, na dyn i wisgo dillad gwraig; oherwydd y mae pob un sy'n gwneud hyn yn ffiaidd gan yr Arglwydd dy Dduw.'
[75] Dugaw, *Warrior Women*, tt. 163–89.
[76] David Cressy, 'Gender trouble and cross-dressing in Early Modern England', *Journal of British Studies*, 35 (1996), 442.

and surely not by accident – with this cultural preoccupation with disguise, performance, and potential discrepancy between appearance and reality.[77]

Awgryma Dianne Dugaw mai diddordeb pobl y cyfnod mewn cudd-wisgoedd a *masquarades* sydd i gyfrif am boblogrwydd y rhyfelwraig, ac efallai fod hynny'n wir am y dosbarthiadau uwch a fynychai ddawnsfeydd *carnivalesque* y ddeunawfed ganrif. Yr oedd trawswisgo hefyd yn rhan o fotiff cyffredin y byd a'i ben i lawr a oedd yn gymaint rhan o lenyddiaeth ac ideoleg y cyfnod modern cynnar.[78] Ymddengys fod gan y bobl gyffredin hwythau, sef prif gynulleidfa darged y baledwyr, ddiddordeb mewn traws-wisgwyr, ond am resymau gwahanol. Yr oedd trawswisgo yn rhan gyff-redin o nifer o ddefodau gwerin y cyfnod (er mai dynion gan amlaf a wisgai fel gwragedd),[79] a'i ddiben oedd mynegi anfodlonrwydd cymdeithasol, gan amlaf. Yr oedd trawswisgo, wrth gwrs, hefyd yn elfen anhepgor o ddramâu ac anterliwtiau y ddeunawfed ganrif ac fe ymddengys fod pobl y cyfnod yn fodlon derbyn, o fewn ffiniau defodol a llenyddol o leiaf, ei bod yn bosibl gwyrdroi a chwarae â hunaniaeth rywiol unigolyn.

Derbyniai'r bobl y gallai merch drosgynnu ffiniau ei rhyw, i raddau, drwy drawswisgo, oherwydd nid oedd y cysyniad mai gwaith domestig, 'ysgafn' yn unig a weddai i ferch wedi llawn ddatblygu. Yr oedd merched a dynion, yn ymarferol, yn rhannu nifer o'r un dyletswyddau ac ymgymerai merched y dosbarthiadau is â gwaith corfforol a ystyrir yn wrywaidd erbyn heddiw. Gwnâi nifer o ferched Cymru waith o'r fath ar y ffermydd ac yn y gweith-feydd mwyn a glo, ac ar ben hynny rhaid oedd cyflawni'r dyletswyddau yn y cartref.[80] Iddynt hwy, nid oedd caledi'r fyddin mor wahanol â hynny i'w bywydau beunyddiol: 'working-class women . . . found the shift from physically-demanding farm and domestic labour to the rigours of army life quite unproblematic.'[81] Nid oedd angen dychymyg gwyllt i dderbyn y syniad y gallai merch fyw fel milwr neu forwr, felly; nid oedd clywed am ferched yn mentro y tu allan i'w plwyfi ychwaith yn anghyffredin, oherwydd ymfudai nifer fawr o ferched, o Gymru'n arbennig, i ddilyn gwaith tymhorol adeg y cynhaeaf yn ne Lloegr.[82]

Nid oedd y rhaniad rhwng merched a dynion ar lefel gymdeithasol ychwaith mor eglur. Yr oedd merched hwythau yn marchogaeth, hela,

[77] Dugaw, *Warrior Women*, t. 132.

[78] Dyma'r cysyniad a roes deitl i gyfrol Christopher Hill, *The World Turned Upside Down: Radical Ideas During the English Revolution* (Harmondsworth, 1975).

[79] Reay, *Popular Culture*, tt. 151–3, 166–7.

[80] David Howell, *The Rural Poor in Eighteenth-Century Wales* (Caerdydd, 2000), tt. 79, 145.

[81] Wheelwright, *Amazons and Military Maids*, t. 19.

[82] Howell, *The Rural Poor*, tt. 84–5.

saethu, chwarae criced, rhwyfo, cwffio, hynny yw, yn cymryd rhan yn chwaraeon 'gwrywaidd' y cyfnod.[83] Gwelwyd hwy hefyd yn y dafarn yn yfed ac yn gamblo,[84] a dangosent agweddau treisgar ar rai achlysuron hefyd. Meddylier, er enghraifft, am barodrwydd Jemima Niclas a merched Abergwaun i ymarfogi yn erbyn y Ffrancwyr yn 1797, ac ymddengys hefyd i ferched Castell-nedd ddymuno gwneud yr un peth yn 1803. Anfonwyd llythyr ganddynt at Viscount Sidmouth yn gofyn am ganiatâd i'w hamddiffyn eu hunain yn erbyn glaniad posibl o du Ffrainc, y mae'n debyg oherwydd bod llawer o ddynion yr ardal eisoes yn ymladd dramor. Deisyfent arfau:

> to defend ourselves as well as the weaker women and children amongst us. There are in this town about 200 women who have been used to hard labour all the days of their lives such as working in coal-pits, on the high roads, tilling the ground, etc. If you would grant us arms, that is light pikes . . . we do assure you that we could in a short time learn our exercise.[85]

Ond ni chaniatawyd iddynt ymarfogi. Yn ogystal â'r dystiolaeth empirig hon ynglŷn â gallu merched i ymgymryd â gwaith a dyletswyddau gwrywaidd, yr oedd stori'r rhyfelwraig yn apelio at y gynulleidfa gyfoes gan fod gwisg, ar un lefel, yn diffinio rhyw yn y cyfnod hwn. Fel y soniwyd eisoes, ar lwyfannau dramâu ac anterliwtiau, yr oedd y gynulleidfa'n gyfarwydd â dehongli rhyw y cymeriadau yn ôl eu gwisg. Dynion, neu fechgyn ifainc, a chwaraeai rannau benywaidd – a hynny oherwydd cyfraith gwlad yn oes Elisabeth. Ar ben hynny, yr oedd yn gyffredin i gymeriadau'r dramâu hwythau drawswisgo, megis cynifer o gymeriadau benywaidd Shakespeare, fel Viola a Portia. Y mae trawswisgo hefyd yn elfen gyffredin mewn chwedlau llên gwerin.[86] Cynrychiolid realiti gan ymddangosiad; mewn dramâu, anterliwtiau a defodau gwerin yr oedd y gynulleidfa'n barod i dderbyn bod ymddangosiad allanol cymeriad yn adlewyrchu ei gymeriad mewnol. Dyna paham y medrai'r rhyfelwraig drawsffurfio'n ddyn drwy altro ei gwisg yn unig.

Ymddengys hefyd nad ar lefel lenyddol yn unig y derbyniwyd y trawsffurfio hwn, oherwydd allanolion gwisg oedd y brif ffordd o ddiffinio natur unigolyn yn y cyfnod hwn. Ys dywed Julie Wheelwright:

> In a period when sexual difference and social status were so highly encoded in clothing, audiences easily accepted the desire for such changes of

[83] Dugaw, *Warrior Women*, t. 125.
[84] Howell, *The Rural Poor*, t. 139.
[85] Wheelwright, *Amazons and Military Maids*, tt. 8–9.
[86] *Motif-Index*: 881A The Abandoned Bride Disguised as a Man; 884B The Girl as Soldier.

identity . . . Divisions between the sexes and social strata were considered so great that a change of costume could affect a remarkable transformation.[87]

Pwysleisia Rudolf Dekker a Lotte van de Pol hwythau fod gwahaniaeth eglur yn bodoli rhwng y rhywiau, a bod modd trosgynnu'r gwahaniaeth hwnnw oherwydd: 'the strictness of the differentiation between the genders at the time. A sailor, in trousers, smoking a pipe, with short and loose hair, would not easily be thought of as anything but a man.'[88]

Felly ar y naill law, yn eu gwaith yr oedd y rhywiau'n gymharol agos at ei gilydd yn y cyfnod modern cynnar, ond ar y llaw arall yr oedd rhaniadau clir yn eu cadw ar wahân. Fel y gwelwyd eisoes, priodolid nodweddion arbennig i'r rhyw fenywaidd, ac yr oedd ideoleg y cyfnod yn pwysleisio'n gyson drwy lenyddiaeth a chrefydd bod hanfod natur gwryw a benyw yn gynhenid wahanol. Un symbol amlwg o'r gwahaniaeth hwn oedd gwisg, ond yr hyn a ddengys y rhyfelwraig i ni yw bod cymaint o gysyniadau ynglŷn â rhyw ynghlwm wrth wisg nes bod modd trosgynnu rhyw yr unigolyn drwy fabwysiadu gwisg y rhyw arall. Yn yr un modd, fe allai dyn cyffredin dwyllo pobl i feddwl ei fod yn fonheddwr drwy wneud fawr mwy nag ymwisgo mewn gwisg ysblennydd briodol.

Wrth i'r rhywiau, a'r dosbarthiadau cymdeithasol gael eu gwthio fwyfwy ar wahân yn y bedwaredd ganrif ar bymtheg, lleihau a wnaeth parodrwydd y bobl i gredu hanesion am ryfelwragedd. Collodd y rhyfelwraig ei hygrededd wrth i'r byd modern ddechrau diffinio rhyw yn beth sefydlog, a chyda'r pwyslais ar unigolyddiaeth a hunaniaeth ni allai'r twyll fod mor llwyddiannus. Er i ddynion wisgo fel merched yn ystod helyntion Beca, dim ond cuddio eu hwynebau a wnaethant, nid eu rhyw. Datblygodd y syniad mai yn y sffêr breifat, ddomestig y dylai'r wraig drigo, a hyrwyddwyd y gred mai rhyw eiddil, heddychlon oedd y rhyw fenywaidd. Amhosibl felly oedd credu y gallai merch ymladd fel dyn, er i nifer o ferched barhau i wneud hynny yn rhai o ryfeloedd mwyaf nodedig y cyfnod modern, megis Rhyfel Cartref America a'r Rhyfel Byd Cyntaf.[89] Ymddangosai'r rhyfelwragedd diweddarach hyn yn fwy gwrthun na'u chwiorydd hŷn gan iddynt dynnu'n groes i ddelfryd cymharol newydd yr angel ufudd, wylaidd yn y cartref, ac ni roddwyd iddynt gydnabyddiaeth swyddogol am eu hymdrechion milwrol, yn enwedig o ganol y bedwaredd ganrif ar bymtheg ymlaen:

A dramatic rewriting of history subsequently took place. In addition to women's long and diverse performance as auxiliaries within the military,

[87] Wheelwright, *Amazons and Military Maids*, tt. 25–6.

[88] Rudolf M. Dekker a Lotte C. van de Pol, *The Tradition of Female Transvestism in Early Modern Europe* (Llundain, 1989), t. 23.

[89] Gw. Wheelwright, *Amazons and Military Maids*, am hanes rhai o'r merched hyn.

the female soldiers and sailors were erased from the record or reduced to the occasional footnote. The female soldiers who were hailed as heroines, albeit exceptions a century earlier, became portrayed as amusing freaks of nature and their stories examples of 'coarseness and triviality'.[90]

Daliwyd ati i ganu baledi am y rhyfelwragedd, ac ymddengys i faledi Cymraeg y ddeunawfed ganrif amdanynt gael eu hadargraffu droeon yn y bedwaredd ganrif ar bymtheg.[91] Fodd bynnag, fel yr awgrymwyd ynghynt, dirywio a wnaeth rhyfelgarwch yr arwres yn gyffredinol yn y straeon Saesneg ac Americanaidd, cyn iddi ddiflannu'n llwyr tua diwedd y ganrif.

Cyn cloi'r bennod hon dychwelir at yr hyn a gynrychiolai'r rhyfelwraig ym meddyliau cynulleidfa'r ddeunawfed ganrif yng Nghymru. Awgrymwyd yn y dadleuon uchod ei bod yn gymeriad credadwy, ond a oedd i'r darlun Cymraeg ohoni unrhyw arwyddocâd arbennig?

Dengys y baledi y gallai'r merched chwarae â'r ffiniau rhywiol a hynny heb niweidio eu hygrededd benywaidd. Er ei bod yn ymwisgo fel dyn ac yn ymladd fel milwr, nid yw'r rhyfelwraig yn ceisio herio'r drefn a phrofi bod merched yr un mor gymwys â dynion i fentro a rhyfela. Wedi'r cyfan, ni roddir fawr o sylw i'r trawswisgo ei hun, a llai fyth i'r arwres fel milwr yn brwydro. Yr hyn a gaiff sylw pennaf y beirdd, yn hytrach, yw natur feiddgar, her-feiddiol yr arwres wrth iddi wrthryfela yn erbyn ewyllys ei rhieni, a'r modd y dychwela i ailsefydlu'r ddelwedd fenywaidd ddelfrydol ar ddiwedd y stori.

Cadarnhau stereoteipiau rhywiol a wna'r rhyfelwraig, mewn gwirionedd, yn hytrach na'u herio. Y mae pob un o'r baledwyr Cymraeg yn ymwrthod rhag disgrifio'r arwres yn rhyfela, ac y mae pob un o'r rhyfelwragedd yn ddigon parod i ddiosg eu priodweddau gwrywaidd er mwyn priodi eu cariadon. Pe bai'r rhyfelwraig am fygwth y drefn batriarchaidd o ddifrif, byddai rhaid i'w gwrywdod fod yn rhan amlycach o'i natur gynhenid. Hynny yw, rhaid fyddai ei dangos yn ymddwyn mewn ffordd *an*fenywaidd, ac yn gwrthod ei rôl draddodiadol fel cariad, gwraig a mam. Fel yr ym-ddengys yn y baledi, merch sy'n dynwared bod yn wryw dros dro yw'r rhyfelwraig, ac felly nid yw'n bygwth dirnadaeth y gynulleidfa gyfoes o'r gwahaniaeth rhwng gwryw a benyw.

Mewn achosion o drawswisgo go iawn, yr oedd ymddygiad ac ym-arweddiad gwrywaidd gan ferched yn destun mwy problematig. Ys dywed Rudolf Dekker a Lotte van de Pol:

In spite of the popularity of the theme, reactions to real-life transvestism were fundamentally negative. It was forbidden in the Bible, and it also

[90] Ibid., t. 18.

[91] Hanes Betty/Betsy Williams: 16 argraffiad; Hanes y marsiant o Newfoundland a merch i farchog: 11; Charming Lucretia: 1; Hanes merch i farchog a garddwr ei thad: 1.

confused the social order and threatened the hierarchy of the sexes; ambiguity on the matter of gender presumably made people ill at ease.[92]

Gan hynny, tueddai'r straeon am y trawswisgwyr go iawn ganolbwyntio ar eu harwriaeth a'u rhywioldeb diamwys, megis yr adroddiad papur newydd hwn o 1797 sy'n tynnu sylw at statws priodasol a dewrder y drawswisgwraig: 'By a letter received from the husband of the woman who fought on board the Director, it appears that she will be entitled to prize money for her brave conduct . . . The female heroine's name is Wilson.'[93] Y mae'r baledi Cymraeg, fel y testunau Saesneg cyfatebol, yn brawf o'r berthynas gilyddol a geir weithiau rhwng hanes a ffuglen. Er bod hanesion am ryfelwragedd go iawn yn bwydo'r diddordeb yn y rhyfelwraig ffuglennol ac yn cyfrannu at ei hygrededd, fersiwn rhamantus, yn cydymffurfio â rhagdybiaethau'r gymdeithas batriarchaidd a geir yn y baledi. Y mae'r amheuon a godir gan Hannah Snell a'i thebyg ynglŷn â'r delweddau traddodiadol o fenyweidd-dra a gwrywdod yn cael eu hanwybyddu yn y straeon ffuglennol. Tra bo arwresau'r baledi'n dychwelyd yn fodlon i'w bywydau benywaidd, cawsai'r rhyfelwragedd go iawn gryn drafferthion wedi iddynt ymadael â'r fyddin neu'r llynges. Hanes trist iawn sydd i nifer o'r merched hyn wrth iddynt lafurio i'w cynnal eu hunain yn ariannol ac i ymdopi â'u bywydau fel merched.

Dangosodd Christian Davies, er enghraifft, amharodrwydd i ymgymryd â'i rôl fenywaidd er iddi ddarganfod ei chariad, Richard, a'i briodi yn y fyddin. Mynnodd ddal ati i fyw fel milwr ac ni chysgodd â Richard nes diwedd y rhyfel, rhag iddi feichiogi a gorfod rhoi'r gorau i ymladd. Hanes truenus sydd i Hannah Snell wedi iddi adael y llynges oherwydd, er iddi fwynhau enwogrwydd dros dro ar lwyfannau Llundain, aeth yn orffwyll a bu yn Ysbyty Bedlam, Llundain am dair blynedd olaf ei bywyd. Er gwaethaf y dystiolaeth am gryfder corfforol merched a gallu milwrol rhai ohonynt, nid oedd ideoleg batriarchaidd y cyfnod yn fodlon derbyn y posibilrwydd bod rhai merched yn dymuno byw fel dynion, ac efallai i hynny yrru rhai o'r rhyfelwragedd go iawn i gyrion cymdeithas. Yn wir, erys nifer o gwestiynau sylfaenol ynglŷn â rôl a swyddogaeth menywod a dynion hyd heddiw, a cheir dadleuon o hyd a ddylid anfon merched i faes y gad ai peidio.

Ateb cymdeithas y ddeunawfed ganrif i'r cwestiynau hyn ynglŷn â natur gynhenid y rhywiau oedd troi'r rhyfelwraig yn ffigur llenyddol rhamantus a delfrydol, yn ymgorfforiad o rinweddau benywaidd pan fo'n gwisgo dillad merch, a rhinweddau gwrywaidd pan fo'n gwisgo'r clos. Er bod rhywfaint o orgyffwrdd rhwng y ddau gyflwr, y maent at ei gilydd yn cael eu cadw ar wahân gan wisg, ac er bod y rhyfelwraig ffuglennol yn denu chwilfrydedd a

[92] Dekker a van de Pol, *The Tradition of Female Transvestism in Early Modern Europe*, tt. 100–1.

[93] *Salopian Journal, and, Courier of Wales*, 15 Tachwedd 1797.

rhyfeddod, oherwydd y rhaniad pendant hwnnw rhwng gwryw a benyw, nid yw'n bygwth nac yn gwyrdroi'r cysyniad o berthynas y rhywiau â'i gilydd.

Yn hytrach na chwyldroi cysyniadau rhywiol, yr hyn a gynigia rhamant y rhyfelwraig yw diddanwch cyffrous sy'n archwilio posibiliadau amgen i ferched y cyfnod. Dengys yr arwresau y gall y byd morwrol a rhyfelgar fod yn agored i ferched hwythau, er bod gofyn cryn fenter a beiddgarwch i lwyddo yn yr un modd â Betty Williams neu Hannah Snell. Efallai i'r baledi gynnig rhyw fath o ryddhad i'r gwrandawyr benywaidd, ond gan i'r straeon gael eu llunio am gymeriadau o'r dosbarth uwch, ac oherwydd mai sefyllfa druenus eithafol sy'n arwain at y trawswisgo, nid yw'r baledi'n annog y gwrandawyr hynny i efelychu campau eu harwres. Nid merch gyffredin sy'n dymuno teithio'r byd yw'r rhyfelwraig ffuglennol, ond merch wedi cyrraedd pen ei thennyn yn ei hymgais i briodi ei chariad. Y mae'r arwres honno'n perthyn i fyd sy'n ddigon pell o fyd y merched cyffredin i gynnig iddynt ysbrydoliaeth heb eu cymell yn uniongyrchol i'w dilyn i faes y frwydr.

Arwres gyffrous, herfeiddiol yw'r rhyfelwraig ond er iddi herio'r cysyniad o fenyweidd-dra, yn y pen draw nid yw'n tanseilio'r delfryd o'r wraig ufudd, fodlon. Cariad, diweirdeb a ffyddlondeb yw ei phrif rinweddau, nid milwr-iaeth a dewrder. Dofwyd ei chymeriad lliwgar gan gonfensiynau'r rhamant a rhagdybiaethau ynglŷn â rôl y ferch yng nghymdeithas y ddeunawfed ganrif.

3

CYNGHORI A CHONDEMNIO

'Ac eto fyth ac eto, mae'n llithro hon a'r llall'

Yn yr ymddiddanion serch a'r rhamantau, gwrthrychau rhinweddol, boed ddiniwed neu herfeiddiol, yw'r merched. Cynllun y naratif is-orweddol, traddodiadol sydd yn gyrru'r baledi yn eu blaenau, yn hytrach na diddordeb neilltuol yn natur y cymeriadau. Ond yn y baledi a drafodir yn y bennod hon, natur merched, nid helyntion amdanynt, sy'n hawlio'r llwyfan. Ac wrth i'r baledwyr grynhoi eu sylw oll ar ferched, daw'r rhagfarn-au hynafol i'r wyneb drachefn. Nid cariadon ffyddlon na morwynion diniwed a ddisgrifir, eithr bodau rhywiol ifainc yr oedd rhaid eu dofi a'u rheoli.

Cerddi Cyngor

Yn y baledi hyn y ceir y disgrifiadau mwyaf amrwd o rywioldeb merched ifainc, ac y mae hynny, i raddau helaeth, o ganlyniad i'w cysylltiad clòs â'r anterliwt. Un o hanfodion traddodiadol yr anterliwt oedd cân y ffŵl yn erbyn anlladrwydd rhywiol, ac yn ei ffurf fwyaf masweddus, disgrifid cyfathrach rywiol yn ddiamwys heb sôn o gwbl am foesoldeb nac amddiffyn diweirdeb.

Wrth i'r ddeunawfed ganrif fynd rhagddi, fodd bynnag, ymbarchusodd yr anterliwt, a dofodd natur y cynghorion serch.[1] Yn ogystal, ysgarodd y caneuon hynny oddi wrth yr anterliwt i raddau helaeth ac argraffwyd degau ohonynt ar ffurf baledi annibynnol trwy gydol ail hanner y ddeu-nawfed ganrif. Ond er i'r ddolen gydiol rhwng yr anterliwt a'r cynghorion wanychu, y mae olion yr hen berthynas i'w gweld yn rhai o'r baledi o hyd. Cyfeiria nifer o faledwyr at eu caneuon fel 'cyngor ffŵl' ac y mae naws rhai o'r cerddi hyn hefyd yn bradychu eu cefndir anterliwtaidd, yn enwedig y pwyslais ar ddisgrifio rhywioldeb a nwyd pobl ifainc, a merched yn arbennig. Sylwer ar y disgrifiad delweddol hwn gan Twm o'r Nant sy'n awgrymu mai chwant sy'n rheoli pob merch ifanc:

[1] A. Cynfael Lake, 'Puro'r anterliwt', *Taliesin*, 84 (Chwefror/Mawrth, 1994), 30–9.

'Ac eto fyth ac eto, mae'n llithro hon a'r llall'

Pob cangen rygyngog sy'n rhywiog ar hynt
Ai chanol yn eîddil ai gwegil îr gwynt,
Fel *Llong* dan ei hwyliau, ai thalcen ar ei thop,
Ai thrwsiad yn gyhoedd, fel silffoedd y siop . . .[2]
Mae cyflwr Ieuenctid natur,
Fel môr o Wydr maith,[3]
Gan ymchwydd tonnau rhyfyg,
Yn llithrig ag yn llaith;
Mawr yw'r gwaith ymyrru a gwŷn;
[Ni] all merch ond ymroddi,
A llwyr doddi yn llaw'r dŷn.[4]

Delweddir cyfathrach rywiol gan y beirdd hyn yn aml drwy gyfrwng symbolau o fyd natur.[5] Un ffordd o ddisgrifio merch lac ei moesau, er enghraifft, oedd honni ei bod yn cynnig gwerthu 'rhos y berth'. Yn yr anterliwt *Histori'r Geiniogwerth Synnwyr* gan Huw Jones o Langwm, gresyna Mr Atgas na chadwodd Nansi 'ros y berth' yn ddiogel a cheir yr un ddelwedd yn y pennill hwn gan Jonathan Hughes:

Y llangciau hoenus nwyfus, nerth
O's gwelwch fursen swgen serth,
Am osod allan wâr ar werth,
A rhos y berth, i Borthmon,
A'i gogwydd at y clawdd yn drwm,
A'm gymryd codwm bodlon,
Gochelwch rhedwch rhag ei rhwyd,
Yn hon fe dagwyd digon.[6]

Awgryma'r delweddau gwerinol hyn gysylltiad rhwng pechod a natur, a bod merch yn annatod glwm i'w natur bechadurus. Dyma ddisgrifiad ffiaidd Huw Jones o lygredigaeth merch sy'n gwyrdroi symboliaeth gyfarwydd yr ardd flodau, delweddau a ddadansoddwyd yn rhugl gan E. G. Millward:[7]

[2] Cf. Ellis Wynne, *Gweledigaethau'r Bardd Cwsg*, gol. Patrick J. Donovan a Gwyn Thomas (Llandysul, 1998), t. 13: 'Gwelwn aml goegen gorniog fel llong ar lawn hwyl, yn rhodio megis mewn ffrâm, a chryn siop pedler o'i chwmpas, ac wrth ei chlustiau werth tyddyn da o berlau . . .'.

[3] Cf. Williams Pantycelyn, *Caniadau, y Rhai Sydd ar y Môr o Wydr* (1762).

[4] *BOWB*, rhif 475 (Casgliad Salisbury, WG35.1.475).

[5] E. G. Millward, 'Delweddau'r canu gwerin', *Canu Gwerin*, 3 (1980), 11–21.

[6] Hughes, *Bardd a Byrddau*, t. 305.

[7] Millward, 'Delweddau'r canu gwerin', 16.

Mae yn eich corphun un llysewyn,
A fag anffortyn dygyn daith;
Sef gwraidd godineb gwedi danu,
Mae eisie ei chwnnu i fynu yn faith;
Mae dail ffolineb yn i'ch wyneb,
Yn lle ffyddlondeb undeb iawn . . .
Fy nghyngor ichwi meinir wisgi,
Ydi dofi a chodi'r chwyn;
A hau pereiddiach lysie purach
Yn lle rhyw afiach sothach syn.[8]

Meddyginiaethau tebyg a gynigiodd Jonathan Hughes yn ei gyngor ef i ferched, sef 'Cerdd Cyffuriau a Ffisigwriaeth i'r Merched', lle y cynigia 'lysiau' meddyginiaethol a fydd yn arbed y merched rhag anlladrwydd:

Llysiau teimlad a dail galarnad
O winllan profiad, cais mewn pryd,
Gan fenyw fwynedd, sy am chwarae'r llynedd,
Eleni'n glafedd yn y glud.
Pwys o 'styriaeth oddi wrth drwblaeth,
Blinder mamaeth, odiaeth yw,
A'ch ceidw'n gryno rhag bolchwyddo,
Ac wyneb lwydo'n cario cyw.[9]

Y mae'r ensyniadau a wna'r beirdd yn y cerddi cyngor yn rhai gwreig-gasaol eithafol, ond rhaid cofio ym mha gyd-destun y cyflwynwyd hwy i gynulleidfa'r dydd. Hyd yn oed pe na pherffurmid y gerdd fel rhan o anterliwt, gwyddai'r gynulleidfa am berthynas y ddwy ffurf, gan ddeall mai estyniad ar hiwmor yr anterliwt oedd y faled. Disgwylid ymosodiadau ffraeth ar ferched a chyfeiriadau direidus at ryw, felly. Rhoddai'r anterliwt, a hefyd y baledi a berthynai iddi, drwydded i wreig-gasineb.

Ond yn ogystal â'r ymdrybaeddu rhywiol a gwreig-gasaol, y mae i'r baledi hyn swyddogaeth gynghorol. Er mai tywyll a direidus fyddai'r cyngor a gynigid mewn anterliwtiau cynnar, erbyn ail hanner y ddeunawfed ganrif perthyn mwy o ddifrifoldeb i'r baledi. Prif fyrdwn y baledi yw rhybuddio merched dibriod rhag beichiogi, a gwneir hynny drwy bwysleisio'r dynged

[8] *BOWB*, rhif 686 (Casgliad Salisbury, WG31.1.686).
[9] Millward (gol.), *Blodeugerdd Barddas o Gerddi Rhydd y Ddeunawfed Ganrif*, t. 204. Yn llawysgrif *NLW* 9, t. 544 ceir cerdd anhysbys debyg yn disgrifio 'Deisyfiad gwr ifangc am gael Physygwriaeth gan i gariad'. Sonnir am 'ddail trugaredd' a 'blodau purdeb', ond y mae'n amlwg mai canmol y ferch am ei harddwch a'i glendid a wna'r bardd hwn, nid cwyno am ei hafradlondeb fel a wnaeth Huw Jones a Jonathan Hughes.

druenus a wynebai famau sengl. Adlewyrchai'r neges honno bryder cymdeithas y ddeunawfed ganrif ynglŷn â bastardiaeth, camwedd a roddai bwysau, nid ar foesoldeb y gymdeithas yn unig, ond ar ei heconomi hefyd. Yn y baledi hyn, cynhelir y syniad cyffredin mai ar ferched y mae'r cyfrifoldeb i 'ymgadw'n bur', a bod rhaid iddynt ymryddhau o'u drygioni cynhenid drwy ymwrthod â 'mabiaeth meibion'.

Moesoldeb unplyg a gyflwynir yn y baledi cyngor: yr oedd geni a magu plentyn siawns yn bechod. Ond i ba raddau oedd y moesoldeb hwnnw yn adlewyrchu realiti'r sefyllfa yng Nghymru'r ddeunawfed ganrif? Dengys gwaith ymchwil ar y cyfnod modern cynnar y ganwyd miloedd o blant anghyfreithlon ym Mhrydain,[10] ac oherwydd hynny y mae sawl hanesydd, megis Alan MacFarlane, wedi awgrymu nad oedd bastardiaeth yn bechod mor anfaddeuol â hynny:

> A brief survey of seventeenth-century English sources tends to give the impression that bastardy, though its ascription might be libellous, was not greatly disapproved of, as long as the child was maintained . . . It seems quite likely that sympathy with the plight of the mother and general tolerance of bastardy as a frailty, but not a sin, continued at least until the nineteenth century.[11]

Sylwer ar y geiriau allweddol y byddid yn goddef plentyn siawns 'as long as the child was maintained'. Hynny yw, pe bai uned y teulu yn cynnal y fam a'r plentyn, ni fyddai'r pechod cynddrwg, ond pe byddai plentyn anghyfreithlon, a'i fam o bosibl, yn mynd ar ofyn y plwyf gan effeithio ar yr economi leol, byddid yn ennyn gelyniaeth ac erledigaeth y gymdeithas. Yn 1790, er enghraifft, ymddangosodd Elizabeth Ellis, merch ddibriod a oedd yn enedigol o Dreuddyn, o flaen Llys y Sesiwn Fawr ar y cyhuddiad canlynol: 'Abandoning her new born female bastard child with intent to burden the inhabitants of Llangollen, having given birth to her at Llanarmon-yn-Iâl.' Er i'r achos gael ei ddileu yn y pen draw, dengys pa mor bell yr oedd y bobl leol, dan arweiniad yr erlynydd Samuel Griffiths, warden eglwys Llangollen, yn fodlon erlid unrhyw un a âi ar ofyn y plwyf. Yn amlwg, ni fynnai'r gymdeithas roi o'i hadnoddau prin i gynnal y rhai a

[10] Peter C. Hoffer a N. E. H. Hull, *Murdering Mothers: Infanticide in England and New England 1558–1803* (Efrog Newydd, 1984), t. 145: llofruddiwyd tua 5 y cant o fabanod anghyfreithlon o 1558 i 1803.

[11] Alan MacFarlane, 'Illegitimacy and illegitimates in English history', yn P. Laslett, K. Oosterveen a R. M. Smith (goln), *Bastardy and its Comparative History* (Llundain, 1980), tt. 75–6.

âi'n groes i'w rheolau crefyddol a moesol, a chosbid tadau yn ogystal â mamau a geisiai esgeuluso talu am gynnal eu plant.[12]

Ar y llaw arall, yr oedd y gymdeithas yn fodlon goddef plant siawns a gynhaliwyd gan eu teuluoedd, ac yn wir, yr oeddynt yn rhan annatod o wneuthuriad y gymdeithas. Fodd bynnag, ymddengys na allai'r fam ddibriod fyth ddianc yn llwyr rhag y gwarth oedd ynghlwm â'i chamwedd. Yr oedd pwysau cymdeithasol mawr ar ferched ifainc, ys dywed David Howell:

> The neighbourhood was ever watchful of young unmarried women because they, along with widows, constituted a threat to the social harmony and stability of a community. The model female was the one who married and produced children within wedlock.[13]

Ymddengys mai'r gymdeithas oedd â'r pŵer i reoli tynged mamau ifainc. Gallai naill ai dderbyn y sefyllfa, neu yrru'r mamau i gyrion y gymdeithas heb gynnig fawr o obaith iddynt wella eu byd. Ys dywed R. W. Malcolmson:

> in small communities where her situation would be universally known, she would be liable to become an embittered outsider – lonely, probably friendless and treated with condescension by most of her neighbours . . . Chastity was valued, in theory if not always in practice, and even men of generous views would have thought poorly of taking for a wife a disgraced and penniless woman, and possibly the extra burden of another man's child.[14]

Y mae'r baledwyr hwythau yn cyfeirio'n gyson at y cywilydd a oedd ynghlwm wrth ymroi i serch y tu allan i rwymau priodasol yn y cerddi cyngor. Darlunnir diddordeb ysol y gymdeithas mewn achosion o fastardiaeth gan Twm o'r Nant, yna Jonathan Hughes yn y dyfyniadau a ganlyn:

> Er caffael munud ddigri, i blesio cnawd a ffansi,
> Ni wiw mor gwadu gwedi pan fyddo'r bol yn codi
> Daw'r swn a'r shi i lenwi'r wlad,
> A holi tost pwy ydyw'r tad.[15]

[12] Walter J. King, 'Punishment for bastardy in early seventeenth-century England', *Albion*, xi (1978), 130–51; E. Gilbert Wright, 'A survey of parish records in the diocese of Bangor', *Trafodion Cymdeithas Hynafiaethwyr a Naturiaethwyr Môn* (1959), 44–52.

[13] Howell, *The Rural Poor*, t. 223.

[14] R. W. Malcolmson, 'Infanticide in the eighteenth century', yn J. Cockburn (gol.), *Crime in England, 1550–1800* (Princeton, 1977), t. 193.

[15] *BOWB*, rhif 81 (Casgliad Bangor v, 17), 1764.

Os clowch i sisian hud y fron fod hon a hon yn feichiog
Gwubyddwch wrth i llyn [*darll.* llun] ai lliw fod arni hi frwi
[*darll.* friw] afrowiog.[16]

Nid hel clecs diniwed oedd hyn, oherwydd fel y pwysleisiwyd eisoes, yr oedd gan y gymdeithas hon y grym i ddinistrio dyfodol merch ifanc. Fel hyn y disgrifia bardd anhysbys feirniadaeth y gymdeithas ar famau dibriod, a sylwer ar y defnydd o ddelwedd boblogaidd y 'tripio':

Ar ol i tripio duw ai helpio,
Bydd pawb or fro yn beio ar frys . . .
Pan ddelo ir wyneb y godineb
Fe oera'r undeb pyrdeb pêr
Cammu llygad a wna'r hollwlad,
Dan ddilio Siarad dauliw'r Ser.[17]

Yn ôl y bardd, bydd ffrindiau'r ferch ymysg y rhai hyn a gama eu llygaid:

Cewch Weld ych ffrindie ach hên gariade;
Y rhain a fydde gynt yn fwyn
Ar ôl beichiogi yn bario ych Cwmni,
A ffawb yn troi'n Sy'r [*darll.* sur] i trwyn.

Rhybuddia Twm o'r Nant am golli ffrindiau hefyd, er bod ei fynegiant ef ychydig yn fwy diamwys:

A byddwch chwithe meinir fwyn
'Rol lledu'ch traed yn llwyddo'ch [*darll.* llwydo'ch] Trwyn
A'ch ffrindie'n anfwyn goegedd
Wrth basio'n codi bysedd
Gan siarad geiriau suredd
O'ch gweled mor fusgrelledd.[18]

Yn ogystal â'r alltudiaeth hon, gwelwyd eisoes sut y gall y gymdeithas gosbi mamau dibriod am osod baich ar adnoddau'r plwyf ac y mae'r cwpled hwn o faled gynghori'r anterliwt 'Pleser a Gofid', eto gan Twm o'r Nant, yn amlygu'r un syniad: 'Cwyd y plwyf rhag cadw plant, / A heliant *warrant*, helynt oeredd.'[19]

[16] Ibid., 201 (Casgliad Bangor iv, 5).
[17] Ibid., 603 (LlGC).
[18] Ibid., 711 (Casgliad Salisbury, WG35.1.711).
[19] *GTE*, t. 95.

Canodd Huw Jones faled gynghorol yn dwyn y llinell gyntaf: 'Dowch Ferched a Morwynion i 'styrio 'nghlwy', lle y mae persona benywaidd yn cwyno am ei thrallod fel mam ifanc, ddibriod. Dyma ei disgrifiad o driniaeth y gymdeithas leol ohoni, am iddi orfod mynd ar ofyn y plwyf:

> Pan ddelwyf hyd y gwledydd – caf gardod glau
> Gan un ne ddau – a'r lleill mewn llid a gwradwydd
> Er cerydd i'm naccau
> Fy stwrdio am hel bastardied rhythu llyged
> Ym mhob lle – rwi Duw'n fy rhan
> Mewn cyflwr gwan don ufudd dan y ne[20]

Er bod yma rywfaint o gydymdeimlad â thynged y ferch ifanc, nid apelio ar y gymdeithas i'w derbyn yn agored a wneir, ond cyfiawnhau'r dirmyg. Pwysleisir bod gelyniaeth gymdeithasol yn gosb gwbl dderbyniol i ferch sy'n torri rheolau moesol y gymdeithas honno. Rhybudd yw'r faled hon, ymdrech i roi pwysau ar ferched ifainc i ymgadw'n bur, a chyflwynir y rhybudd grymus hwnnw drwy enau cymeriad benywaidd. Cynrychioli buddiannau mwy cyffredinol y gymdeithas batriarchaidd a wna'r fenyw ffuglennol hon, yn hytrach na chynrychioli portread dirweddol o ferch.

Yn ogystal â'r cywilydd, elfen fwyaf bygythiol y pwysau cymdeithasol hwn oedd y tlodi a ddeuai yn sgil colli enw da. I raddau helaeth, ei henw da oedd priodwedd bwysicaf merch gyffredin yn y ddeunawfed ganrif. Dibynnai ar ei henw da i ennill bywoliaeth a phriodi, ac yr oedd yn ymwybodol nad oedd fawr o obaith iddi gael ei chyflogi fel morwyn na phriodi'n dda ar ôl esgor ar blentyn anghyfreithlon. Y merched a deimlai'r bygythiad hwn fwyaf, o bosibl, oedd merched parchus y gymdeithas, y morwynion y mawrygid eu rhinweddau gan y gymdogaeth leol. Gellir dadlau na fyddai'r merched hynny a oedd eisoes ar gyrion y gymdeithas oherwydd eu camweddau, rhywiol neu droseddol, yn pryderu gymaint am sefyllfa o'r fath gan na ddibynnent hwy ar eu henw da i gael swydd neu ŵr.

Myfyria nifer o'r beirdd ynghylch pwysigrwydd enw da merched. Sylweddolant mai canlyniad mwyaf niweidiol beichiogi cyn priodi yw bod merch ifanc yn ei golli. Mewn cymdeithas wledig, glòs yr oedd colli enw da gyfystyr ag alltudiaeth ac, wrth gwrs, ni fyddai'r un dyn am gael merch ddrylliedig yn wraig. Mewn pennill sy'n llawn delweddaeth draddodiadol, meddai Jonathan Hughes am ferch sy'n cael rhyw cyn priodi:

[20] *BOWB*, rhif 77 (LlGC), 1761.

'S â i rywle, i blith llangcie,
Cariade a'i gwele hi gynt,
Y rheini'n rhy lân o'i chwmni hi'r ân.
Ac heibio iddi rhedan' ar hynt,
A'i gado, hi suro, heb osio na'i thrwyno,
Na'i thrin:
Llychwinodd ei chlod, allan ceiff fod,
Ar gafod yn rhyndod yr hin . . .
Y ffynnon wen glir,
Er cyrchu iddi'n hir, a bessir os dwynir y dŵr,
Pob croyw ferch hoyw sydd heddyw'n bur loyw ar,
Y lann; deliwch yn dynn, a chofiwch am hyn,
Nes cychwyn yn llinyn i'r llann.[21]

Delweddir y gwarth o golli gwyryfdod fel staen neu nod gan amryw o'r beirdd. Dywed Twm o'r Nant:

A gwedi hynnu bydd y graith
Yn flot yw gweled lawer gwaith.[22]

A dywed Dafydd Evans yn y faled 'Galarnad Merch Ifengc ar ol ei marwindod [*darll.* morwyndod]':

Y fi ymhob chware oedd blode'r plwy nid oedd un mwy dedwddol,
pawb im Hoffi goleini gwlad gan Amled gariad gwrol,
ond yr wan trodd yrhod rhoed Arnai nôd Anedwydd,
rhaid Aros gartre Er hyn i gid ar griddiay yn wrid gan wradwydd.[23]

Pwysleisia'r beirdd, yn ogystal, mor enbyd yw sefyllfa mam sy'n magu plentyn siawns ar ei phen ei hunan. Disgrifir y sefyllfa hon fel un gaethiwus, ddiflas yn economaidd a chymdeithasol. Trafodir y thema hon isod yn gyntaf gan Twm o'r Nant sy'n cyfeirio at y pwysau materol a rydd plentyn ar ei fam, ac yna gan Huw Jones, Llangwm sy'n sôn am unigrwydd y ferch a'i hymrwymiad caethiwus i'r crud:

A phan fo'r dyn bychan yn druan ddi-ymdrawiaeth
Rhaid hel amryw geriach at wneud ei fagwriaeth
Bydd trafferth o sywaeth yn coethu ag yn shio
Cyn caffael ymadael o'ch gafael ag efo.[24]

[21] Hughes, *Bardd a Byrddau*, tt. 304–5.
[22] *BOWB*, rhif 711 (Casgliad Salisbury, WG35.1.711).
[23] Ibid., rhif 127 (Casgliad Bangor i, 9).
[24] Ibid., rhif 711.

Ar ol byw'n drwstan rhaid troi allan,
I fagu'r baban mwynlan mud;
A mynych gofio'r byd aeth heibio,
Wrth suo a suglo i gryno gryd.[25]

Dyma syniad a fynegir mewn baled draddodiadol Saesneg y cyfeiriwyd ati eisoes, 'Down by a River Side':

It's other farmers' daughters
To market they may go
While I poor girl must stop at home
And rock the cradle o'er.

And rock the cradle o'er and o'er
And sing sweet lullaby
Was there ever poor girl in all the Town
So crossed in love as I?[26]

Drwy gymharu rhyddid penchwiban y bywyd sengl a'r cyfrifoldebau a'r caethiwed o fagu plentyn, cyflwynir darlun tywyll o ganlyniadau serch i ferch ddibriod. Rhaid iddi ymdopi â'r sefyllfa ar ei phen ei hunan, tra bo'r llanc a'i beichiogodd â'i draed yn rhydd. Yn 1792 cwynodd Mary Wollstonecraft am y modd y manteisiwyd ar ddiniweidrwydd merched ifainc gan ddynion anllad. Gallai un camgymeriad, os camgymeriad, eu dryllio'n llwyr; meddai:

I cannot avoid feeling the most lively compassion for those unfortunate females who are broken off from society, and by one error torn from all those affections and relationships that improve the heart and mind. It does not frequently even deserve the name of error; for many innocent girls become the dupes of a sincere, affectionate heart, and still more are, as it may emphatically be termed *ruined* before they know the difference between virtue and vice . . . Asylums and Magdalens are not the proper remedies for these abuses. It is justice, not charity, that is wanting in the world!

A woman who has lost her honour imagines that she cannot fall lower, and as for recovering her former station, it is impossible; no exertion can wash the stain away.[27]

[25] *BOWB*, rhif 686 (Casgliad Salisbury, WG35.1.686).

[26] Reeves, *The Idiom of the People*, t. 107.

[27] Mary Wollstonecraft, *Vindication of the Rights of Woman* (1792), dyfynnir yn Bridget Hill, *Eighteenth-Century Women: An Anthology* (Llundain, 1984), t. 30.

Geilw Mary Wollstonecraft am gyfiawnder yma, hynny yw, geilw ar i ddynion dderbyn eu cyfrifoldeb yn hytrach na chloi'r merched anffortunus mewn sefydliadau megis ysbytai Magdalen i buteiniaid ac ysbytai meddwl.

Yr oedd cymdeithas yn fodlon goddef camweddau'r dynion oherwydd yn ôl meddylfryd yr oes y merched oedd yn gyfrifol am amddiffyn eu diweirdeb. Fel dywed F. A. Nusbaum, nid oedd disgwyl i ddynion reoli eu chwantau rhywiol; yn hytrach, gan mai menywod oedd yn gyfrifol am eu temtio, hwy hefyd oedd yn gyfrifol am gadw dynion hyd braich: 'Man's sexual need for women, then, is woman's fault. He is not to blame if he lusts after woman; she made him do it by assaulting his rational faculties.'[28] Dibynnai enw da merched y cyfnod yn gyfan gwbl ar eu gonestrwydd, ac fel y dangosodd Jenny Kermode a Garthine Walker wrth drafod merched a throseddau yn Lloegr yn y cyfnod modern cynnar, yr oedd gonestrwydd rhywiol gyfystyr â gonestrwydd benywaidd.[29] Hynny yw, y ferch oedd ceidwad gonestrwydd rhywiol, a phe bradychai'r ymddiriedaeth honno, collid pob ffydd yn ei chymeriad. Ar y llaw arall, nid oedd gan ddynion ddim i'w golli. Er y byddai'r stori'n sicr o greu sgandal ar y pryd, nid oedd eu camweddau'n fygythiad o gwbl i'w henw da yn y tymor hir, na'u dyfodol priodasol na phroffesiynol.

Yr oedd y beirdd hwythau yn ymwybodol o'r safon ddwbl, hynafol hon. Sylwer ar y modd y rhybuddia Jonathan Hughes y merched i beidio ag ymroi i flys y dynion, blys a dderbynnir heb feirniadaeth gan mai elfen naturiol, os pechadurus, o natur dyn ydyw:

> Na wyslwch mo'ch war,
> I undyn a'ch câr, nes darfod yn glaiar,
> Ei gloi; y pura a'r cywira,
> Ac yn gynta mi a'm barna fy hun,
> O's torrwch ei flys, cyn rhwymo
> Mo'i fŷs, nid hanner mo'r owchus, yr un.[30]

Ac meddai'r un bardd mewn modd mwy myfyrgar ac eironig: 'Y meibion mwynion wrth i rhiw i nathir [*darll.* natur] nhw iw marchnata / Ag anodd iawn iw madde merch Dan sicir serch wresoca.'[31] Er bod natur is-*genre* y cerddi cyngor yn caniatáu i'r baledwyr ddelweddu chwantau rhywiol merched, rhydd iddynt y cyfle, hefyd, i ddangos rhywfaint o gydymdeimlad

[28] F. A. Nussbaum, *The Brink of all We Hate*, tt. 24–5.
[29] Jenny Kermode a Garthine Walker (goln), *Women, Crime and the Courts in Early Modern England* (Llundain, 1994), t. 13: 'Feminine honesty in all respects was imagined almost entirely through the language of sexual honesty.'
[30] Hughes, *Bardd a Byrddau*, t. 302.
[31] *BOWB*, 201 (Casgliad Bangor iv, 5).

â'r merched beichiog ifainc (yn yr un modd ag is-*genre* Cwymp y Forwyn). Yn wir, caiff y dynion hynny a huda ferched ifainc, a hwythau heb unrhyw fwriad i'w priodi, eu beirniadu'n hallt gan rai o'r beirdd; er enghraifft, meddai Richard Parry am ddynion a chanddynt dafodau melfed:

> Gwir ydyw fod meibion ai h'addewidion yn ddel,
> Siwgwr ar winoedd yw eu minoedd a mêl,
> Hwy ddwedan yn ddiwyd f'anwylyd fydd Nel,
> Tan ddarffo ymrwymo ag yno ffarwel.[32]

Try eu beirniadaeth yn fwy hallt o lawer pan fo'r dynion twyllodrus yn gadael eu cariadon yn feichiog ac unig. Dywed Jonathan Hughes:

> Rhyw fatter yw, ynfytta 'rioed,
> Anffurfio geneth Ieuangc oed,
> Wedi ei themptio a thrippio ei throed,
> Drwy ei dwyn i goed a'i gadel.[33]

Nid beirniadaeth gwrthffeminyddol yn unig a geir yn y cerddi hyn, felly, ond darluniau truenus o'r dynged a wynebai mamau sengl yng Nghymru'r ddeunawfed ganrif. Er y byddai trigolion y wlad, y mae'n debyg, yn goddef bodolaeth plant siawns yn eu mysg, heb deulu nag arian i'w cynnal, fe'u hystyrid yn fygythiad economaidd a moesol. Drwy chwyddo'r darlun a chymryd arnynt fod yn bregethwyr moesol, swyddogaeth y cerddi cyngor yw gorfodi'r merched ifainc i wynebu realiti'r sefyllfa, sef y gall magu plentyn siawns arwain at dlodi ac unigrwydd.

Nid testun sbort yn unig oedd rhywioldeb y ferch ifanc ond ffactor a oedd yn rhaid ei dofi a'i rheoli er budd y gymdeithas gyfan. Eironi pennaf y baledi hyn, fodd bynnag, yw bod y baledi eu hunain yn gosod y delweddau rhywiol, atyniadol, chwantus, ochr yn ochr â'r rhybuddio moesol. Tynn yr hiwmor gwreig-gasaol a'r moesoli difrifol yn groes i'w gilydd, ac amhara'r doniolwch ar effeithiolrwydd y rhybuddio. Y mae sylwadau rhai o'r baledwyr eu hunain yn awgrymu ei bod yn annhebygol i'w cynghorion ddylanwadu ar ymddygiad rhywiol eu gwrandawyr. Sylwer ar yr hyn a ddywed Twm o'r Nant:

> Hên arfer sydd ar gerdded,
> Cynghori Merchaid mall;
> Ac etto fyth ac etto, mae'n llithro hon ar llall.[34]

[32] *BOWB*, rhif 10 (Casgliad Bangor i, 1).
[33] Hughes, *Bardd a Byrddau*, tt. 306–7.
[34] *BOWB*, t. 475 (Casgliad Salisbury WG31.1.475).

Nid yw cynghori merched, archied erchyll,
Ond'r un fath â dwfr yn mynd hyd gafn pistyll,
Trwy un pen i mewn, ac allan trwy'r llall,
Ac felly mae'r gwall yn sefyll.[35]

Gellir tybio mai aflwyddiannus oedd y cynghorion hyn yn y pen draw gan eu bod ynghlwm wrth fyd masweddus, ysgafn a direidus yr anterliwt. Rhaid y byddai'r gynulleidfa yn mwynhau clywed helyntion yn ymwneud â rhywioldeb afreolus yr ifainc yn fwy nag y byddai'r rhybuddion yn eu brawychu. Unwaith eto, y mae'n bur debygol mai poblogrwydd yr is-*genre* hwn, yn fwy nag amcanion moesol y beirdd, a'u cymhellai i ganu cerddi cyngor. Gan hynny, nid oes fawr o sylwedd i'r cynghori a phregethu gwag yn unig a geir.

Babanladdiad

Rhybuddio rhag y cywilydd, y tlodi a'r unigrwydd o fagu plentyn siawns oedd amcan y cerddi cyngor, ond yr oedd perygl i feichiogi cyn priodi arwain at gyflwr mwy dychrynllyd o lawer. Ni allai pob merch ifanc feichiog, ddibriod wynebu'r pwysau cymdeithasol a'r gwarth a ddisgrifiwyd yn y cerddi cyngor, a'r weithred gyntaf y cyflawnwyd ganddynt wedi esgor ar y plentyn oedd ei ladd.

Yn wir, dengys Twm o'r Nant ei fod yn deall y cyswllt rhwng sefyllfa enbydus mamau sengl a'r weithred o ladd babanod. Yn y faled gynghorol yn yr anterliwt 'Pleser a Gofid', dywed fod rhai yn manteisio ar eu cyflwr i ladrata o'r plwyf, tra bo eraill yn llofruddio mewn ymgais i arbed y sefyllfa. Twm yw'r unig faledwr i gyfeirio at fabanladdiad yn y baledi cynghorol hyn:

Hwn yw'r pechod, hynod hanes,
Dechreu dychryn dyn a dynes:
Mae amryw leidr a lladrones
Oddiwrth y *business* yma'n bod,
Mewn gwallau'r clwyf yn colli'r clod;
Ac amryw'n dilyn cam-dystiolaeth,
Hyll afrwyddaidd, a llofruddiaeth,
I geisio cuddio'u llygredigaeth,
Anian bariaeth yn y byd,
Er na phery hyny o hyd.[36]

[35] Millward (gol.), *Blodeugerdd Barddas o Gerddi Rhydd y Ddeunawfed Ganrif*, t. 223.
[36] *GTE*, t. 95.

Ond er bod y beirdd yn sylweddoli mor druenus yw amgylchiadau'r mamau ifainc hyn, a hyd yn oed yn cydnabod mai ysglyfaeth i ddynion diegwyddor oedd nifer ohonynt, pan â rhai o'r merched hynny mor bell â lladd eu babanod newydd-anedig, diflanna pob gronyn o gydymdeimlad â hwy. Os oedd beichiogi yn gamwedd y gellid ei faddau, yr oedd babanladdiad yn drosedd cwbl ffiaidd yng ngolwg y beirdd. Y mae o leiaf chwech o faledi am achosion penodol o fabanladdiad wedi goroesi o'r ddeunawfed ganrif. Canodd Twm o'r Nant am faban a adawyd mewn cafn moch i farw, galarodd Jonathan Hughes ar ôl baban a daflwyd i afon Dyfrdwy, ac adroddodd Elis y Cowper am faban a lofruddiwyd yn Llansanffraid Glan Conwy, a phlentyn dwyflwydd oed a foddwyd yn Llannerch-y-medd. Y mae'r baledi hyn yn amlwg yn ymateb i ddigwyddiadau cyfoes, ond ceir yn ogystal ddwy faled sy'n adrodd stori debyg iawn, o bosibl ar sail thema ryngwladol, am ferch fonheddig sy'n lladd ei baban anghyfreithlon a'i chariad.

Yn ogystal ag atgynhyrchu newyddion cyfoes a hen themâu cyffrous, adlewyrcha'r baledi hyn yr ofn a'r pryder a berai merched afreolus ac achosion o fabanladdiadau i'r gymdeithas. Dyma thema sy'n dinoethi agwedd eithafol y cyfnod at fastardiaeth ac ymdrechion y gymdeithas i reoli rhywioldeb y ferch ifanc, ddibriod. Cyfyd eu hatgasedd at y trosedd hwn, felly, nid yn unig o ganlyniad i'w cydymdeimlad â thynged y babanod, ond o'r ffaith na allent reoli'r merched camweddus. Ni allent reoli'r bechgyn ychwaith, o ran hynny, ond ni allent hwy fygwth y gymdeithas yn yr un modd. Y ferch dreisgar, wrth-famol oedd testun atgasedd ac ofn baledi a chymdeithas y ddeunawfed ganrif.

Babanladdiad oedd y trosedd mwyaf difrifol a gyflawnid yn gyson gan ferched yn y ddeunawfed ganrif. Prin oedd y merched a roddwyd ar brawf am lofruddio oedolion, ond yn yr achosion o fabanladdiad, merched oedd y mwyafrif helaeth o'r diffynyddion. Rhwng 1730 a 1830 cyhuddwyd 197 o unigolion o fabanladdiad yng Nghymru, ac yr oedd 190 ohonynt yn ferched.[37] Nid trosedd ymylol oedd babanladdiad ychwaith. Er bod rhaid cofio mai trosedd cymharol anghyffredin oedd llofruddiaeth yn y cyfnod hwn, o blith yr achosion a ymddangosodd o flaen llysoedd Cymru, Lloegr a'r Alban, yr oedd canran sylweddol ohonynt yn fabanladdiadau. Yn wir, ymddengys mai babanladdiad oedd y math mwyaf cyffredin o lofruddiaeth o'r cyfnod modern cynnar hyd at y bedwaredd ganrif ar bymtheg.[38]

Nid trosedd a berthynai i'r cyfnod hwn yn arbennig oedd babanladdiad, rhaid cofio. Y mae'n ffenomen hynafol ledled y byd, ac fe'i cyflawnid yng

[37] Cronfa ddata electronig Llyfrgell Genedlaethol Cymru.

[38] David J. V. Jones, *Rebecca's Children* (Rhydychen, 1989), tt. 181–2: 'Contemporaries found it hard to admit that infanticide was the most common type of murder in Rebecca's society.'

ngwareiddiadau cynnar y Gorllewin a'r Dwyrain fel ei gilydd.[39] Yr oedd yn ffordd gyffredin, os nad yn ffordd gwbl gymeradwy, o reoli maint teuluoedd ac ymdopi â chyfnodau o dlodi yng Ngroeg a Rhufain, ond yn yr Oesoedd Canol, gyda thwf Cristnogaeth, daeth yn drosedd i ffieiddio ato yng ngwledydd gorllewin Ewrop. Ynghyd â gwrachyddiaeth, heresi a llosgach, ystyriwyd babanladdiad yn fygythiad i'r drefn, a dedfrydwyd mamau euog, a dieuog y mae'n siŵr, i farwolaethau erchyll.[40] Y llysoedd eglwysig a fyddai'n barnu'r merched hyn; ond yr oedd yn drosedd pur anodd ei brofi, ac felly yn y cyfnod modern cynnar aethpwyd ati i lunio deddfwriaeth bwrpasol.

Yn 1624, pasiwyd y ddeddf fabanladdiad gyntaf yn Lloegr, deddf a oedd yn crynhoi agwedd biwritanaidd y cyfnod at ymddygiad rhywiol deiliaid y wladwriaeth. Canolbwyntiai ar erlyn achosion o ladd babanod newyddanedig gan ferched dibriod, ac fe'i gelwid '[an] uncompromising attack upon promiscuity'.[41] Rhaid oedd i ferch a gyhuddwyd brofi ei diniweidrwydd, hynny yw, ni weithredwyd yr egwyddor 'dieuog nes y'i profir yn euog'. Rhoddwyd y ferch ddibriod mewn sefyllfa anodd iawn felly, oherwydd pe bai'n cuddio'r ffaith ei bod yn feichiog oddi wrth ei theulu a'i chymdogion, ac yn rhoi genedigaeth ar ei phen ei hunan a'r baban yn marw yn ystod yr enedigaeth neu yn fuan wedyn, cymerid yn ganiataol mai'r ferch oedd yn gyfrifol am y farwolaeth. Cyfrifid cuddio'r beichiogrwydd a'r enedigaeth yn dystiolaeth arwyddocaol yn erbyn mamau dibriod i fabanod meirw. Gan mor anodd oedd profi mai damwain oedd yn gyfrifol am farwolaeth y baban, neu iddo gael ei eni'n farw, yr oedd bron yn amhosibl i ferch ei hamddiffyn ei hun.

Byrdwn y ddeddf oedd cosbi ymddygiad rhywiol anweddus y tu allan i rwymau priodasol ac, oherwydd hynny, nid erlynwyd llawer o achosion o fabanladdiad gan wragedd priod. Ni fyddai gan y wraig briod yr un cymhelliad i guddio ei beichiogrwydd nac i esgor ar ei phen ei hunan, felly heb y 'tystiolaethau' hanfodol hynny, yr oedd y llysoedd yn barotach i dderbyn mai trwy ddamwain neu afiechyd y bu farw'r baban. Ond nid deddf foesol, biwritanaidd yn unig oedd hon, ond un economaidd. Fel y soniwyd eisoes, heb deulu i'w cynnal, yr oedd y fam ddibriod a'i phlentyn anghyfreithlon yn fwrn ar adnoddau'r plwyf, a thrwy erlyn y trosedd hwn yn y llysoedd

[39] Laila Williamson, 'Infanticide: an anthropological analysis': 'Infanticide has been practised on every continent and by people on every level of cultural complexity, from hunters and gatherers to high civilizations, including our own ancestors. Rather than being an exception, it has been the rule.' Dyfynnir yn Michael Tooley, *Abortion and Infanticide* (Rhydychen, 1983), t. 317.

[40] Keith Wrightson, 'Infanticide in European history', *Criminal Justice History*, 3 (1982), 1–20; Nigel Walker, *Crime and Insanity in England*, cyf. 1, *The Historical Perspective* (Caeredin, 1968), pennod 7.

[41] Hoffer a Hull, *Murdering Mothers: Infanticide in England and New England*, t. 23.

gobeithiai'r awdurdodau atal eraill rhag syrthio i'r un fagl.[42] Ond ni
lwyddodd deddf gwlad i rwystro rhai merched rhag lladd eu plant newydd-
anedig. Wedi cuddio arwyddion eu beichiogrwydd â chymorth eu gwisgoedd
llaes, llac, a rhoi genedigaeth mewn man cudd heb gymorth bydwraig,
lleddid y babanod gan eu mamau a chafwyd wared ar y cyrff yn syth.

Fel yr awgryma testunau'r baledi, gadawyd y cyrff ar frys, yn aml yn yr
awyr agored, ac y mae'r goedwig, y cafn moch a'r afon y cyfeiria'r baled-
wyr atynt yn gwbl gydnaws â thystiolaethau'r achosion llys. Ni allai'r ferch
fentro cario'r corff ymhell, gan y byddai hynny'n sicr o ddenu amheuaeth,
ac y mae'r ffordd y gadawyd yr holl gyrff mewn beddi bas yn awgrymu mai
trosedd byrbwyll heb ei gynllunio'n fanwl oedd hwn gan amlaf. Yng nghof-
nodion Llysoedd y Sesiwn Fawr cyfeirir at gyrff y daethpwyd o hyd iddynt
mewn ffynhonnau, ffosydd a phyllau glo.

Canfod y corff oedd y cam cyntaf yn y broses o erlyn achos o faban-
laddiad gan amlaf. Yna rhaid oedd canfod pwy oedd yn gyfrifol amdano,
proses o gyhuddo ac archwilio merched lleol a weithredwyd gan amlaf gan
wragedd hŷn y gymdeithas. Fel arfer, byddai'r gwragedd hynny eisoes
wedi amau bod un o ferched dibriod y gymdogaeth yn feichiog ac wedi bod
yn cadw golwg arni i weld a fu unrhyw newid yn ei chyflwr. Byddent yn
ddi-ildio wrth gynnal archwiliad corfforol o'r ferch a oedd dan amheuaeth,
a gellid dadlau i erledigaeth o'r fath gyfrannu at y pwysau a yrrai rhai
merched beichiog i ladd.[43]

Pobl leol hefyd a erlynai achosion o fabanladdiad. O sylwi ar gofnodion
Llysoedd y Sesiwn Fawr yng Nghymru, gwelir y daethpwyd â'r achosion i
sylw'r awdurdodau gan groestoriad eang o erlynwyr o bob haen o'r gym-
deithas leol honno. Dynion oedd y mwyafrif helaeth o'r erlynwyr; daeth
129 o ddynion ag achosion gerbron y llysoedd o gymharu ag 8 menyw.
Meistri'r diffynyddion oedd nifer o'r erlynwyr hyn; er enghraifft, daeth yr
hwsmon Daniel John Henry ag achos yn erbyn ei forwyn Gwenllian Dafydd
yn Aberhonddu yn 1753 a chyhuddwyd y forwyn Margaret Wainwright o
fabanladdiad yn 1769 gan ei meistres Anne Weaver, Llannerch Banna, Sir
y Fflint. Nid oedd yr erlynydd o reidrwydd yn ffigwr a chanddo awdurdod
dros y diffynydd ychwaith; er enghraifft, cyhuddwyd Catherine Williams
o'r Waun o fabanladdiad gan ei chyd-forwyn Mary Roberts.

Pe cyrhaeddai'r achos y llys, er mwyn osgoi cael ei dedfrydu'n euog,
rhaid fyddai i'r diffynnydd gyflwyno tyst neu fydwraig a allai brofi ei
diniweidrwydd. Heb dyst o'r fath, yr oedd yn bur annhebygol y gallai'r

[42] Mark Jackson, *New-born Child Murder: Women, Illegitimacy and the Courts in Eighteenth-century England* (Manceinion, 1996), tt. 35–6.

[43] Ibid., pennod 3, 'Examining suspects: conflicting accounts of pregnancy, birth and death', a Laura Gowing, 'Secret births and infanticide in seventeenth-century England', *Past and Present*, 156 (1997), 91.

diffynnydd ddianc rhag y gosb eithaf ym mlynyddoedd cynnar y ddeddf. Deuai achosion o'r fath at sylw'r cyhoedd drwy gyfrwng y baledi neu'r papurau newydd, ac adlewyrcha'r adroddiadau hynny ddiddordeb a chwilfrydedd y bobl yn y weithred erchyll hon.

Cyfeirir yn gyson at y trosedd hwn yn y *Chester Chronicle*, papur a fyddai, o bosibl, yn cael ei ddarllen gan drigolion dwyieithog y gororau, sef cynulleidfa'r baledi Cymraeg. Moel ac oeraidd yw'r disgrifiadau gan amlaf, ond y mae ambell enghraifft yn adlewyrchu ysfa'r darllenwyr am fanylion gwaedlyd, ysfa yr ymelwyd arni, wrth gwrs, gan y wasg a'r baledwyr yn oes Fictoria yn ogystal â newyddiadurwyr yr ugeinfed a'r unfed ganrif ar hugain. Ar 19 Tachwedd 1779, ymddangosodd yr adroddiad annodweddiadol o faith hwn sy'n cyfleu atgasedd yr awdur tuag at y droseddwraig yn y *Chronicle*:

On the 31st past, one Hannah Hoggarth, of the township of Hawsker cum Stainsiker, in the parish of Whitby, was delivered of a male bastard child alone, on the 2nd inst. her neighbours suspected she had been so delivered, prevailed on the officers to get a surgeon and man-midwife to examine her, who, on the 3rd, went to her house, examined and talked to her about such her delivery, which she at first denied; but, on a closer examination, she said she had had a miscarriage, which being dead and very small, she burnt, and would not confess no further; but on the 5th inst. the same persons went to examine her again, when she confessed she had been delivered alone of a boy, who, crying very much, she, to avoid a discovery, took an axe, with the broad end of which she several times struck the infant on the head, and thereby greatly crushed and fractured its skull, and with the sharp end she endeavoured to cut off its head; that having thus killed the child, she laid it under the bolster of a bed in the room where she lay until the evening, when she got up, took up one of the flags of the floor, and underneath it buried the child, where it was found by her directions, and the Coroner made acquainted therewith, who summoned a jury met last Saturday afternoon, and, on examination of witnesses, found that the said Hoggarth had murdered her child in the manner above related. Soon after the jury had left the place, she took an opportunity, in the absence of the person set to watch her, to hang herself, and was quite dead before it was discovered.

Os yw'r adroddiad hwn yn gywir, pwy a ŵyr pa broblemau seicolegol neu seicotig a ddioddefai'r ferch, ond y mae oerni gwrthrychol yr adroddiad yn ddychrynllyd. Nid yw'r sylwebydd yn synnu at y weithred, eithr fe'i derbynnir. Yn wir, derbynnir drygioni, boed ar ffurf fenywaidd neu wrywaidd, heb geisio dadansoddi'r rhesymau dros ei fodolaeth. Er i'r baledwyr gwestiynu sut y gallai mam gyflawni'r fath drosedd, y maent hwythau, fel y gwelir yn

y man, yn eu derbyn fel arwyddion o ddrygioni cynhenid y ferch, gan ddiystyrru unrhyw gyfrifoldeb a allai fod ar ysgwyddau'r gymdeithas.

Ond tra bo agwedd y papurau newydd a'r baledi printiedig yn condemnio'n ddidrugaredd, bu newid mawr yn agwedd y llysoedd yn ystod y ddeunawfed ganrif. Yn sicr, yn yr ail ganrif ar bymtheg, yr oedd babanladdiad yn drosedd a ddychrynai'r awdurdodau. Yr oedd y llywodraeth yn 1624 wedi ei ystyried yn drosedd a haeddai gael ei drin ar wahân i lofruddiaeth arferol, nid er mwyn dangos cydymdeimlad â sefyllfa'r merched, ond er mwyn sicrhau y caent eu cosbi. Ond wedi'r gwrthryfeloedd a'r trawsnewid cymdeithasol a gafwyd yn y ganrif honno, yn sefydlogrwydd cymharol y ddeunawfed ganrif lliniarodd agwedd llywodraethau ledled Ewrop, a thrwy gyfrwng y llysoedd, gweithredwyd dull mwy goddefgar o ymdrin â babanladdiadau.[44]

Yng Nghymru a Lloegr, dangosodd yr uwch-reithgorau amharodrwydd i ddwyn achosion yn erbyn merch sengl a gyhuddwyd ac yn y llysoedd barn cafwyd y mwyafrif helaeth o'r merched yn ddieuog. Hyd yn oed pe cawsant eu barnu'n euog, pur anaml y crogwyd y diffynyddion yn ail hanner y ddeunawfed ganrif. Y mae tystiolaeth cofnodion Llysoedd y Sesiwn Fawr yng Nghymru rhwng 1730 a 1830 yn adlewyrchu'r newid hwn yn glir. Cyhuddwyd 197 o ddiffynyddion o fabanladdiad, ond dim ond 114 o achosion a gafodd eu profi yn Llysoedd y Sesiwn Fawr a chafwyd y mwyafrif helaeth o'r diffynyddion yn ddieuog fel a ddangosir yn Nhabl 3.

Tabl 3

Euog	Gorffwyll	Rheithfarn rannol	Dieuog	Dim cofnod
9	2	13	78	12

Tair yn unig o'r diffynyddion a gafwyd yn euog a ddedfrydwyd i farwolaeth, sef Jane Williams, gwraig weddw o Lanfyllin a grogwyd yn 1734, Elinor Hadley, merch ddibriod o Gaerfyrddin a wynebodd yr un dynged yn 1739, a Mary Morgan, morwyn o Lanandras a gondemniwyd yn 1805. Ymddengys i agwedd y llysoedd Cymreig drawsnewid yn ystod y 1730au a'u bod, o hynny ymlaen, yn barotach i estyn pardwn i'r merched euog, neu

[44] Wrightson, 'Infanticide in European history', 11.

ddedfrydu cosb amgenach iddynt, megis trawsgludo neu garchar.[45] Achos Mary Morgan yw'r unig un o'i fath wedi 1739, a thrafodir amgylchiadau arbennig yr achos hwnnw yn nes ymlaen yn y bennod hon.

Yn sicr, ymateb i lymdra Deddf 1624 oedd gwŷr y gyfraith a deallusion y ddeunawfed ganrif. Nid oedd llofruddio plant yn weithred lai gwrthun iddynt, eithr teimlent mai annheg oedd trin babanladdiad mewn ffordd mor ddigyfaddawd. Ni chytunent bellach â gogwydd piwritanaidd y ddeddf a'r ffordd yr ymosodai'n arbennig ar famau dibriod. Er bod hyrwyddo moesoldeb ac egwyddorion crefyddol yn elfen bwysig o fywyd yng nghym-deithasau'r ddeunawfed ganrif, nid oedd bellach yn bwnc mor ganolog yng ngolwg yr awdurdodau. Ni theimlai'r awdurdodau yr angen i erlid unigolion megis y wrach, yr heretic a'r fam a laddai ei baban.

Yn yr un modd, nid oedd dienyddio merched yn cyflawni fawr ddim o werth i awdurdodau'r ddeunawfed ganrif. Pwrpas y gosb eithaf oedd rhybuddio eraill rhag troseddu, ond byddai dienyddio yn colli ei rym pe cynhyrfai dosturi neu elyniaeth ymhlith y dorf. Gallai cosbi merched ennyn y fath deimladau, a dadleua J. M. Beattie y byddai dynion yn cywil-yddio o weld merched yn dioddef yn gyhoeddus. Yr oeddynt yn amharod, felly, i ddedfrydu'r gosb eithaf yn rhy aml, ond eto, fel y noda Beattie, yr oeddynt yn barod iawn i losgi merched am frad neu eu chwipio'n gyhoeddus am gamweddau rhywiol neu ladrata. Daw Beattie i'r casgliad mai'r prif reswm pam nad anfonid cymaint o ferched â dynion i'r crocbren oedd, yn syml, am nad oedd merched yn gymaint o fygythiad i'r gymdeithas:

Any chivalrous feelings in the jury box and on the bench were encouraged and allowed expression by the fact that women were less frequently charged with serious offences, that they posed a less serious threat to lives, property, and order. It was not necessary that large numbers of women be punished in public.[46]

Wrth ymdrin â babanladdiad, sylweddolai'r awdurdodau nad oedd y weithred honno ychwaith yn fygythiad i'r gymdeithas mewn gwirionedd. Yr oedd hyn yn arbennig o wir mewn achosion o ladd plant anghyfreith-lon, lle y byddai'r llysoedd yn cydymdeimlo â'r cywilydd a'r caledi y byddai

[45] Yr oedd y llysoedd yn barotach i archwilio tystiolaeth a allai brofi nad oedd y fam wedi bwriadu lladd ei phlentyn. Gwnaed arbrofion ar ysgyfaint y baban i weld a gafodd ei eni'n farw a'r dystiolaeth fwyaf arwyddocaol oedd unrhyw ddefnyddiau neu ddillad a awgrymai fod y fam wedi bwriadu cadw ei phlentyn a gofalu amdano. Gellid hefyd osgoi dedfrydu'r fam i farwolaeth drwy ei chael yn euog ar gyhuddiad llai difrifol, sef rheithfarn rannol; e.e. gellid ei dedfrydu am iddi guddio'r enedigaeth yn hytrach nag am ladd y baban. Gw. J. M. Beattie, *Crime and the Courts in England 1660–1800* (Rhydychen, 1986), tt. 119–20, 406.

[46] Ibid., t. 439.

mam ddibriod yn eu hwynebu. Yr oedd agwedd y deallusion tuag at foesol-deb rhywiol hefyd yn newid rhywfaint, ac felly eu hagwedd at gymeriad y ferch. Yn hytrach na'i chondemnio fel mam annaturiol a chreulon (fel y gwnâi'r baledwyr a'r papurau newydd o hyd), dechreusant goleddu'r syniad bod natur famol y ferch yn anorchfygol – rhaid felly mai gorffwyll-edd neu bwysau annioddefol y gymdeithas arni a'i gyrrai i ladd ei phlentyn. Nid eithriad annaturiol i'r ddelwedd famol oedd y ferch hon, felly, eithr un a oedd ar drugaredd ei sefyllfa druenus. Ac, wrth gwrs, arweiniwyd y barnwyr a'r rheithgorau gan syniadau o'r fath i gredu unrhyw dystiolaeth a awgrymai i'r baban gael ei eni'n farw, neu ei ladd trwy ddamwain.

Crynhoir agwedd deallusion y cyfnod yn yr hyn a ysgrifennodd y Foneddiges Eleanor Butler, un o foneddigesau Llangollen, am achos o fabanladdiad yn 1788. Yn ei dyddiadur, mynega mai tosturi a chydymdeimlad a haeddai'r ferch a gyhuddwyd, nid erledigaeth, ac y mae'r Foneddiges fel pe bai'n cymryd yn ganiataol nad o'i bodd, na'i bwriad, y lladdodd y fam druenus ei baban:

Sunday March 9th
The unfortunate wretch who was suspected of murdering her child taken up last night. The Body of the Infant being found by some persons who were in search of a Fox on the wildest part of the Merionethshire Mountain. The body was covered with sods under a great Rock. How Shocking to Humanity!

Monday March 10th
Cold and gloomy. The Body of the poor Infant brought down the field in a basket. Three men and four women from the mountains with it as witnesses. The Inquest at this moment sitting over the Body in the Church . . . Inquest pronounced Wilful murder; poor wretched creature to go to Ruthin Jail to-night. Bell tolling for the infant who is to be interred in the Church yard, having been baptised.

Tuesday March 11th
White sky, pale sun. The poor unfortunate wretch sent to Ruthin Jail last night, confessed the Infant was hers, but denied having mangled it in that shocking manner. May the Almighty in his infinite mercy give her grace to repent of this horrid deed.

Tuesday March 18th
Soft chill day. A few flakes of snow. Letter from the unfortunate Creature in Ruthin Gaol. What can we do for her? Reading. Drawing . . .

Saturday March 22nd
Celestial glorious spring day. Through the Lenity of Pepper Arden [Judge Richard Pepper Arden] the girl acquitted of the murder of her Infant, which we are truly glad of, as had the Judge enquired minutely into the particulars she must have been hanged this day on the green in this village.[47]

Penllanw'r newid hwn yn agwedd gwŷr y gyfraith a'r deallusion oedd newid y gyfraith yn 1803. Tynnodd y ddeddf newydd y baich oddi ar y ferch i brofi ei diniweidrwydd, ond wynebai'r merched a gafwyd yn euog y gosb eithaf o hyd. Dyma ddeddf fwy hyblyg, ond nid oedd mewn gwirionedd yn fwy dyngarol, oherwydd gosodai yr un pwysau ar famau dibriod ac nid ymdrechai i gael gwared â'r stigma a'r cywilydd a arweiniai gynifer i gyflawni babanladdiad yn y lle cyntaf.

Y Baledi

Wrth fanylu ar y baledi cyfoes, printiedig yn ymwneud â babanladdiad yn y ddeunawfed ganrif, y mae'n amlwg eu bod yn ochri â barn y papurau newydd yn hytrach na'r barnwyr. Y mae eu beirniadaeth o'r mamau camweddus yn gwbl ddigyfaddawd, ac y mae'n amlwg bod ymateb y baledwyr wedi'i gyflyru gan syniadau confensiynol gwrthffeminyddol am natur y ferch a bastardiaeth. Ond nid gwrthffeminyddiaeth gellweirus nod-weddiadol y ddeunawfed ganrif a welir yn y baledi hyn, eithr poera'r beirdd eu llid ar y drwgweithredwyr drwy gyfrwng hen gonfensiynau'r traddodiad gwreig-gasaol.

Y mae pob baledwr yn disgrifio babanladdiad fel trosedd dychrynllyd a gyflawnir gan ferched creulon, dieflig. Cyfansoddodd Twm o'r Nant faled o safbwynt gwraig a ganfu gorff plentyn mewn cafn moch ac, o'r ebychiad agoriadol, y mae i'r faled hon gywair emosiynol, ingol.[48] Y mae'r ffaith mai llais benyw a glywn yn cyferbynnu'n effeithiol â'r fenyw arall yn y faled, sef yr un a gondemnir am ladd ei baban. Crëir yma begynau eithafol y cymeriad benywaidd ac y mae condemniad y naill o'r llall yn fwy ysgytwol nag a fuasai condemniad dyn ohoni. Fel hyn yr egyr y faled:

> OCH! drymmed iw fy nghalon,
> Mewn moddion mawr yr wi'n wŷlo'n awr
> Cael plentyn bach yn unig
> Mor llymrig ar y llawr;

[47] G. H. Bell, *The Hamwood Papers of the Ladies of Llangollen and Caroline Hamilton* (Llundain, 1930), tt. 83–6.
[48] *BOWB*, rhif 243 (LlGC).

Ymateb personol a gawn gan Jonathan Hughes i lofruddiaeth baban a foddwyd yn afon Dyfrdwy.[49] Ni ellid cyflawni trosedd gwaeth, yn ôl y bardd, hyd yn oed pe lladdai'r fam ei hun:

> Y pechod hwn sy'n Eglur
> Yn bechod mwyaf ellir ei ymddwyn allan
> Ond un a hwn sy'n Digwydd
> I ddyn a wna ddi henydd ie iddo i hynan
> Y fun, a lladdo eu hanwyl ddyn a Greuwyd ynddi
> oi gwaed ai gwythy, ai eni o honi
> Yw lloni ar ddelw eu llun,
> pa bechod waeth aill waethio oni ladde hono ei hun

Canodd Elis y Cowper faled am faban a lofruddiwyd gan ei fam a'i adael 'rhwng bwystfilod y ddaear' yn Llansanffraid Glan Conwy.[50] Gan Elis y cawn y disgrifiadau mwyaf ffiaidd a graffig o'r lladd wrth iddo gyflwyno darlun o'r cŵn a'r brain yn ymborthi ar y corff bychan. Amlyga'r manylder graffig awydd y bardd i ennyn atgasedd a ffieidd-dod y gynulleidfa at y trosedd, ond y mae yma hefyd borthi ar awydd y gynulleidfa honno am ddisgrifiadau anghynnil, arswydus o lofruddiaeth erchyll:

> Fo gadd yn lle bedydd enwaediad anedwydd
> A thori yno beunydd ei ben,
> Yn lle gwlanen wen gyfa i gario ir cae nesa
> Ir eira naws oera blin senn,
> Ar hwn ar hin rewlyd,
> Ymborthe'r Cŵn gwangclyd,
> Ar *Cigfrain* anhyfryd oedd hyn,
> Ow ddynes ddi-fuchedd,
> Am wneuthyd ei ddiwedd,
> Mor gîedd a sadwedd fodd synn,
> Pen y bath gwirion a garie'r cŵn creulon
> A gafwyd ar finion ffordd fawr,
> Hi fedrodd ei simio a hir edrych arno,
> Heb *altro* na gwyro mo'i gwawr,

Caiff y troseddwragedd yn y baledi hyn oll eu portreadu fel merched drygionus, cythreulig. Dywed Twm o'r Nant:

[49] *BOWB*, rhif 481 (Casgliad Bangor iii, 9), 1761.
[50] Ibid., rhif 357 (Casgliad Bangor vi, 35), ceir copi amherffaith yn rhif 360 (LlGC).

> Mae calon drŵg gan ferched,
> A laddo eu plant trwy chwerw chwant,
> A hyn o dost ddihenydd
> Sydd yn cuddio cerydd cant;

Y mae'r cwpled olaf uchod, o bosibl, yn awgrymu mai ymdrech i osgoi cerydd y gymdeithas ar fastardiaeth oedd y weithred, ond y mae'r bardd yn sicr na ellir osgoi cosb Duw:

> Er gallu cuddio llyged
> Pob dynion byw, peth enbyd yw,
> Ni thwyllan byth mo olygon
> Neu ddwŷfron'r Arglwydd Dduw;

Cyfeiria'r baledwyr eraill at galonnau creulon y merched hyn: dywed Elis a Jonathan i galonnau y mamau galedu, a phwysleisiant hefyd gysylltiad y drwgweithredwyr hyn â Satan. Yn ôl Jonathan, y diafol cyfrwys a arweiniodd y fam i ladd, a hynny oherwydd bod y rhyw fenywaidd yn gyffredinol yn fwy agored i demtasiwn Satan:

> trwm wall mae Satan gyfrwys gall yn i gael ar ferched
> yn gwneyd gan ddued, galon galed
> Mor belled mewn mawr ball
> a lladd Dyn bychan Gwaeledd drwy ffiedd fuchedd fall

Myfyria Jonathan yn ingol ar dynged y baban bychan wrth i'r ferch, a Satan, ei ddwyn ymaith o'r byd:

> Anafus oedd ei Dynged
> I Eni fo ar oer blaned yr arian Blina
> Cyfarfod Diawl yn fud-faeth
> A Dyfrdwy fawr yn famaeth Gelyniaeth lowna
> ar Don, dwr gro uwch daiar gron y cae ei fedyddio
> ai ollwng yno i singcio a nofio yn lle rhoi iddo fron

Y mae delwedd afon Dyfrdwy fel mamaeth a'r diafol fel bydwraig yn effeithiol dros ben, ac yn un a ddefnyddir hefyd gan Elis y Cowper: 'Ni chadd y dyn bychan yn fudfaeth ond satan.' Dyma fotiff grymus sydd hefyd i'w gael mewn llên gwerin ryngwladol.[51] Rhydd Elis fwy o sylw na neb i'r grym cythreulig hwn, wrth iddo fanylu ar y modd y twyllwyd y ferch yn Llansanffraid:

[51] *Motif-Index*: G303.9.3.2 Devil is employed as midwife.

Twyll Satan ai felldith yw calon llawn rhagrith
Yw bod heb ddim bendith yn byw,
Drygioni di-ymgyffred iw bod yn dynwared,
'N lle rhoi gwir addoliad i Dduw,
Mae'n wir di gyffelybrwydd,
Anghofio'r Nef Arglwydd,
A barodd yr aflwydd di-ras,
A satan a dwyllodd y ddynes a ddenodd,
I fyned ir caethfodd hyll cas,
Os gwîr sydd yw glywed fod ffortyn a thynged
Fe ai ganed ar flaened go flîn,
Ond digon gwirionedd,
Mae drwg oedd ei buchedd,
Cae'r fall yn faith ryfedd ei thrin,

Ysgrifennodd Elis gerdd arall am fabanladdiad, sef hanes gwraig a laddodd ei phlentyn dwyflwydd oed yng Nghoed-ana, Llannerch-y-medd.[52] Gan mai gwraig briod a mam i chwech o blant yn barod oedd y ferch, ac mai plentyn yn hytrach na baban a laddwyd, y mae natur y trosedd yn wahanol iawn. Hynny yw, nid yw bastardiaeth a gwarth yn ffactorau i'w hystyried. Ond er hynny, yr un yw condemniad y bardd o'r fam gamweddus a laddodd ei phlentyn yn ôl gorchymyn Satan. Unwaith eto, y mae Elis yn cyflwyno darlun manwl o'r lladd, ac y mae ei bwyslais yn amlwg ar ddisgrifio dramatig yn hytrach na chwestiynu a dadansoddi:

Y ffordd a ddyfeisie i ddarfod i ddyddie,
Hi ai gwthiodd mewn budde ar ei ben,
Dŵr poeth a dŵr llestri,
Yn y fudde yno iw foddi,
Heb ofni na surni na sen,
'Rol hyn yn ddi-ame cauadodd y fudde,
I bwyso ar i sodle fe'n siŵr,
Fel hyn y cae ddiben ond blin y dynghedfen,
A[e]'n gelen ai dalcen mewn dŵr.
Hi chwiliodd drwy ddichell ar fall yn i chymell
Am glampie o ddwy fantell go fawr,
Ir drws ae hi'n ufudd rol darfod ei gwradwydd
Eistedde yno lonydd i lawr,

Ni wna'r un o'r beirdd fawr o ymdrech i ddeall nac i esbonio'r rhesymau dros fabanladdiad. Canolbwyntiant ar ddisgrifio'r lladd a'r corff marw gan ddamcaniaethu ynghylch dylanwad Satan a dialedd Duw heb ddangos

[52] *BOWB*, rhif 354 (Casgliad Bangor vi, 33).

fawr o ddiddordeb yng nghyflwr emosiynol y ferch ifanc sydd wrth wraidd
y cyfan. Serch hynny, dengys Elis y Cowper yn ei faled am y babanladdiad
yn Llansanffraid ei fod yn deall y cysylltiad uniongyrchol rhwng baban-
laddiad a bastardiaeth wrth iddo gyfeirio at y beichiogi, y cuddio a'r gwadu,
ac yna'r lladd:

> Peth cynta ddoe iw dilin drwy satan disgethrin
> Yn feichiog o rywyn yr aeth,
> A chwilydd oedd ganddi o falchder fynegi,
> Rhag myned ir cyfri byd caeth,
> Pan ddeued iw holi fe wadodd hi wedî,
> Heb arni na gwyrni na gwg,
> Ni fyna moi chwimio oi chelwydd naî chwilio,
> Ond tario a ymdreiglo yn ei drwg,
> O ddiwedd hir wadu doe naw mis i fynu,
> Doe'r plentyn yw benu yma ir byd,
> Ni chadd y dyn bychan yn fudfaeth ond satan
> Oedd egwan na chrysan na chrŷd.

Fodd bynnag, nid yw statws dibriod y ferch yn esgusodi'r lladd o gwbl ym
marn y baledwr, ac y mae'n amlwg bod yr achos hwn yn arbennig o wrthun
iddo oherwydd bod gan y ferch dan sylw yr adnoddau i'w chynnal ei hun
a'i phlentyn, gan ei bod, o bosibl, yn ferch fonheddig:

> 'Roedd ganddi *Aerieth* a wnaethe'i fagwriaeth,
> Pedfase hi'n syniaeth lleshad,
> 'N hawdd hi ai magase heb drwblo neb ddime,
> Nag adde drwy eî dyddie mo'i dad,

Unwaith eto, dyma ddarlun o'r sefyllfa a gyflwyna'r llyfrau hanes i ni, sef y
gallai mam sengl a'i phlentyn osgoi erledigaeth pe na bai'n mynd ar ofyn y
plwyf. Awgrymir hefyd y gellid cadw enw'r tad yn gyfrinach, hynny yw,
byddai'r gymdeithas yn derbyn y sefyllfa ar yr amod nad oedd y plentyn
anghyfreithlon yn cymryd o'u hadnoddau prin.

Ond pam y mae pob un o'r beirdd mor ddidrugaredd eu beirniadaeth?
Ai'r ffaith mai baban diniwed a laddwyd sy'n ennyn eu llid? Yr oedd marwol-
aethau babanod mor gyffredin nes y tueddwn i feddwl na roddid fawr o
werth ar fywyd plentyn, ond a yw'r ymateb i fabanladdiad yn awgrymu y
ffieiddid yn waeth at lofruddio baban nag oedolyn?[53] Gellid dadlau nad
y weithred o ladd plentyn oedd y pechod mwyaf, eithr y ffaith y lladdwyd y

[53] Keith Wrightson, 'Infanticide in earlier seventeenth-century England', *Local Population
Studies*, 15 (1975), 19.

plant hyn cyn iddynt gael eu bedyddio. Sylwer i drigolion Llangollen sicrhau i'r baban a laddwyd gael ei fedyddio cyn ei gladdu, yn ôl dyddiadur Eleanor Butler. Dyma fotiff amlwg ym maledi a llên gwerin gwledydd Catholig megis Iwerddon a Llydaw. Nid y plentyn ei hun oedd o bwys felly, ond ei gyflwr pechadurus. Y mae i faledi'r gwledydd hyn bwyslais llawer mwy crefyddol ac er bod gwadu bedydd i faban yn ffactor isorweddol yn y baledi Cymraeg, ni thynnir sylw arbennig ato.[54]

Dadl arall sy'n awgrymu nad oedd y ffieidd-dra at fabanladdiad yn arwydd o'r gwerth a roddid ar fywyd plentyn yw'r ffaith i gymaint o blant gael eu gadael gan eu rhieni yn y cyfnod hwn, yn enwedig yn ninasoedd Ewrop. Fel hyn y disgrifia Mary-Ann Constantine y sefyllfa yn Ffrainc: 'If the large numbers of children abandoned in eighteenth-century France are anything to go by, society was quite capable of treating child-murder as a heinous crime while placing very little value on the child itself.'[55] Rhydd y baledi Cymraeg sy'n ymdrin â marwolaethau damweiniol plant ddarlun o'r agwedd boblogaidd tuag at eu gwerth. Y mae nifer o'r baledi'n disgrifio damweiniau brawychus sydd unwaith eto'n adlewyrchu diddordeb tywyll yr oes mewn dioddefaint ac erchylltra, ond y maent hefyd yn dangos y modd y galarai cymdeithas farwolaethau plant o bob oed. Nid oes modd gwadu bod gwrthrychau ifainc y baledi hyn yn dwysáu'r pathos. Cyfeirir, megis mewn marwnad draddodiadol, at alar y teulu, yn enwedig rhieni'r plentyn. Yn y gerdd 'Galarnad ar ôl plentyn a syrthiodd i frecci poeth, ac a gollodd ei hoedl o'r achos, yn Nyffryn Ardudwy, yn Sir Feirionydd', fel hyn y cyfleir hiraeth y teulu am y mab bach gan y bardd Ellis Rowland:

> Ei Dad ai Fam a aethant bellach,
> Mewn iâs bruddedd a sobreiddiach,
> Ar rest o'r Plant sy'n wannach hefyd
> Am Frawd tirion fry fe'i torrwyd,
> Braw ar Ganiad barriad inni,
> Hir y parha beth a dyccia heb lais Dici –
> Cafod hygoedd gofid hagar,
> Llynn i'w gofio,
> Tynn yw wylo tonn o alar.[56]

Sôn am blant siawns a wneir yn y baledi babanladdiad gan amlaf, ac nid yw galar y rhieni, felly, yn *topos* amlwg, ond y mae'r baledi hynny yn rhoi'r un pwyslais â'r marwnadau ar dynerwch a phurdeb babanod a phlant.

[54] Anne O'Connor, *Child Murderess and Dead Child Traditions* (Helsinki, 1991), t. 96; Mary-Ann Constantine, *Breton Ballads* (Aberystwyth, 1996), t. 153.
[55] Constantine, *Breton Ballads*, t. 154.
[56] *BOWB*, 57 (Casgliad Bangor ii, 47), 1727.

Gan hynny, un o'r prif resymau am feirniadaeth hallt y beirdd yw'r ffaith mai lladd bywyd newydd, dilychwin a wnaeth y merched ifainc hyn.[57]

Ond gwaeth na'r ffaith mai baban a laddwyd yw'r ffaith mai ei fam a gyflawnodd y weithred erchyll. Heb os, yr hyn sy'n ennyn llid y baledwyr, yn anad dim arall, yw bod babanladdiad yn gwyrdroi popeth sy'n lân ac yn naturiol. Darlunnid pob llofrudd, boed wryw neu fenyw, fel cymeriad satanaidd, ond y mae mwy wrth wraidd yr ymateb i ferched sy'n lladd. Yn gyntaf, am amryfal resymau cymdeithasol, cyfran fechan iawn o lofruddiaethau a gyflawnid gan ferched ac felly nid oedd y llofruddwraig yn ffigwr cyffredin yng nghymdeithasau'r ddeunawfed ganrif. Yn ail, ac yn fwy arwyddocaol, cyflwynai'r merched hyn ddelwedd fenywaidd a âi'n gwbl groes i'r syniad o natur famol y ferch: 'like the prostitute and the female poisoner, the murdering mother was a negation of the ideal of womanhood . . .'[58] Yn wrthbwynt i nodweddion negyddol y rhyw fenywaidd y mae gweddau positif hefyd i'w canfod mewn llenyddiaeth boblogaidd, megis y forwyn ddiwair a'r wraig ffyddlon. Delwedd bositif arall a gyflwynir yw'r fam. Drwy eni a magu plant, gall y ferch ddrygionus ei hadfer ei hun i raddau helaeth a chyflawni rôl sy'n hanfodol i sefydlogrwydd y teulu a'r gymdeithas.[59] Dyma syniad a hyrwyddwyd yn nysgeidiaeth Calfin:

Her travails, her groans, all, according to Calvin, symbolized for God her obedience to his will and gave her the means of salvation. It was not by faith that the woman erased her sin, but by childbirth. Fulfilling her biological function, she came closer to the divine . . . Likewise should the woman refuse any part of this divinely ordained calling, she transgressed.[60]

Hyd yn oed cyn i fyth y fam ac angel yr aelwyd ddatblygu i'w lawn dwf yn y bedwaredd ganrif ar bymtheg, yn llenyddiaeth boblogaidd y ddeunawfed ganrif pwysleisir rôl reddfol, achubol y fam. Mewn anterliwt gan Ioan Siencyn dywed y cybydd, Gutun Getshbwl, wrth ei wraig Bessi Fras, fod magu plant yn fodd i'r ferch ddrygionus adfer ei buchedd:

[57] Am fwy ynglŷn â hanes plant a phlentyndod yn y ddeunawfed ganrif gw. Philippe Ariès, *Centuries of Childhood* (Harmondsworth, 1962), a Lloyd de Mause (gol.), *The History of Childhood* (Llundain, 1976).

[58] Clive Emsley, *Crime and Society in England 1750–1900* (Llundain ac Efrog Newydd, 1996), t. 156.

[59] Yn wyneb diffyg gwybodaeth feddygol yr oedd hefyd gryn ddirgelwch yn perthyn i'r modd y rhoddai merched enedigaeth i'w plant. Cf. baledi yn ymwneud ag esgor ar angenfilod (Casgliad Bangor vi, 3), a hanes rhyfeddol Dassy Harry a roddodd enedigaeth i blentyn drwy ei bogel (*BOWB*, rhif 652, ac ymdriniaeth G. H. Jenkins, *Geni Plentyn yn 1701: Profiad 'Rhyfeddol' Dassy Harry* (Caerdydd, 1981)).

[60] Bonnie S. Anderson a Judith P. Zinsser, *A History of Their Own: Women in Europe from Prehistory to Present*, cyfrol 1 (Llundain, 1988), t. 260.

Gwraig yw'r llestr gwannaf,
A Gwraig a bechodd gyntaf;
Ond wrth ddwyn plant cadwedig fydd,
Trwy ffydd y Dydd diwethaf.[61]

Yn ogystal â bod yn gyflwr achubol, pwysleisia'r baledwyr a'r anterliwt-
wyr fod undod greddfol, anorchfygol yn bodoli rhwng y plentyn a'i fam.
Fel y dywedodd Jonathan Hughes, crëwyd y baban o waed a gwythiennau'r
fam, a dywed Elis y Cowper yntau:

Ow'r plentyn a fase yn sugno ei gwythena,
A Duw yn troi ei lliwie nhw'n llaeth,
Yn gnawd ei chnawd unfryd,
Yn ffrwyth ei Chroth hefyd,
Anhyfryd or oerfyd yr aeth,

Y mae dolen gyswllt greiddiol yn bodoli rhwng y ddau, ond wrth ym-
wrthod â'r ddolen honno a lladd yr hyn a grëwyd ynddi, y mae'r fam yn
cyflawni gweithred cwbl wrthun ac annaturiol. Ymateb i'r gwrthdaro ideo-
legol hwn rhwng delwedd y fam rinweddol a delwedd fwy pwerus y ferch
ddrygionus a wna'r beirdd yn y cerddi hyn. Gan na ellid deall y rhesymau
am y lladd, bodlonai'r baledwyr ar dderbyn mai drygioni benywaidd milain
oedd wrth wraidd y trosedd.

Ni all Twm o'r Nant, er enghraifft, ddeall sut y gallai merch gyflawni
pechod mor wrthfamol:

Pa fodd fu iw fam ei ado,
Na wnaethe grio yn groch! . . .
O Dduw! na throesau ei chalon,
Er bod yn greulon ag yn gre,
Cyn gado ei wawr mewn noethni yn awr,
Ar lawr yn hyn o le.

Ym maled Jonathan Hughes ac adroddiad Elis y Cowper am faban a
laddwyd yn Llansanffraid Glan Conwy, y mae'r ddau yn arfer nifer fawr
o'r un delweddau er mwyn pwysleisio eu gwrthuni tuag at y mamau cam-
weddus hyn. Yn wahanol i Twm o'r Nant, y maent yn defnyddio testun
Beiblaidd i'r perwyl hwn, sef hanes Solomon a'r ddwy butain.[62] Y mae gan
y ddwy butain ddau fab, ond pan fyga un ynghanol nos, gwada ei fam mai

[61] *NLW* 19, t. 220.
[62] I Brenhinoedd 3: 16–28.

ei mab hi ydoedd gan fynnu mai ei mab hi sy'n fyw. Gelwir ar y Brenin Solomon i ddatrys y sefyllfa a barna ef y dylid hollti'r mab yn ddau. Ymateb y fam go iawn yw ildio ei mab er mwyn arbed ei fywyd, ac am iddi wneud hynny gŵyr Solomon mai hi yn wir yw mam y mab byw. Cyfeiriad cryno a gawn gan Elis at y stori hon: geilw'n unig ar i Solomon ddod i farnu'r ferch yn Llansanffraid fel y barnodd y ddwy butain. Ond y mae ymateb Jonathan yn fwy myfyriol (fel sy'n nodweddu ei ganu yn gyffredinol) wrth iddo gymhwyso stori'r puteiniaid i'r sefyllfa bresennol. Yn ôl dehongliad Jonathan, dengys y stori hon na all mam oddef achosi unrhyw fath o niwed i'w phlentyn. Dywed:

> Mae'r Buttain hon yn hynod,
> Fel Drych i bob rhianod menywod hoyw,
> Mae'n Eglur ddangos iddyn,
> Dynerwch mam yw phlentyn sy ar lyn [*darll.* lun] ei Delw

Drwy ddyrchafu greddf famol y ferch fel hyn, pwysleisia'r bardd mor greulon ac annaturiol yw'r merched, neu'r 'mursenod ofer', sy'n 'Lladd plentyn Newydd Eni ai Daflu i borthi'r Brain'. Cymhariaeth arall rymus a ddefnyddir gan Jonathan ac Elis yw honno rhwng merched camweddus a byd natur. Yn ogystal â bod yn waeth nag unrhyw ferch a gafwyd yn y Beibl, y mae'r merched sy'n lladd eu babanod hefyd yn fwy creulon na'r un creadur byw. Dywed Jonathan Hughes:

> rhoi llaeth, yn ffrwd yw cenawon ffraeth a wna'r llwynogod
> ar holl fwystfilod y Geifr a'r ewigod
> yw mynod sy'n rhoi maeth,
> a merch yn lladd en [*darll.* ei] chowled, p'le barned weithred waeth

Mynega Elis y Cowper yr un syniad mewn modd mwy estynedig:

> Mae merch anwyllysgar yn waeth nag iw Neidr,
> Sydd fyddar hyll hagr ei liw,
> Er maint ydyw gwenwyn ai chwithiad ysgymun,
> Hi fegiff ai cholyn ei Chiw,
> Y *Geifr* ar *Ewigod* a fagant ei mynod,
> Ar *Eirth* hefo'r *Llewod* yn llu,
> Pob rhyw bryfaid gwlltion,
> Nod baeddod mawr creulon,
> A garant eî cywion modd cu,

Gesyd y beirdd y ferch dreisgar islaw'r anifeiliaid gwylltion, gan gynnwys y neidr nodedig, gan mor atgas yw ei throsedd. Y mae defnydd o ddelweddau cyffelyb yn awgrymu bod un o'r beirdd yn efelychu cerdd y llall, neu o bosibl, eu bod yn benthyg o'r un storfa o ymadroddion gwerinol, cyfarwydd. Ymddengys i Twm o'r Nant fenthyg o'r un storfa gan iddo ddefnyddio delwedd gyffelyb yn ei anterliwt *Tri Chryfion Byd*. Yng nghân y cymeriad haniaethol Cariad, mynegir y syniad bod cariad naturiol, greddfol rhwng mam a'i phlentyn yn bodoli ymysg pobl ac anifeiliaid, ac arferir delwedd debyg iawn i eiddo Jonathan Hughes ac Elis y Cowper:

> 'Rwyf fi'n gynhyrfiad gwres cenhedliad,
> Teimlad cariad, magiad mwyn,
> A ddeil pob peth i ymddwyn
> I'w ryw yn addfwyn rwydd
> Yn llwybr natur noeth;
> Pwynt enwog eirias tân o gariad,
> A'm bwriad yma'n boeth,
> Drwy bob creadur byw, hynod yw, anian doeth;
> Mae'r llewod mawr eu llid, a phob aflan fwystfil byd,
> Yn cyniwair i'w cenawon yn gyson iawn i gyd;
> A chariad piau'r mawl, allu hawl, felly o hyd.[63]

Ymddengys nad delwedd yn perthyn i'r beirdd Cymraeg yn unig mo hon, gan ei bod hefyd i'w chael mewn baled Saesneg o tua 1790. Er nad oes motiff cyfatebol ym mynegai Stith Thompson i fotiffau llên gwerin, y mae'r ddelwedd hon yn ymdebygu i fotiff rhyngwladol. Y mae 'The Norfolk Tragedy, or, the Unfortunate Squire and Unhappy Lady' yn disgrifio achos o faban-laddiad pan adawyd boneddiges ifanc yn feichiog gan ei chariad ysgeler. Dyma enghraifft o naratif confensiynol Cwymp y Forwyn sy'n cynnwys episod am fabanladdiad, gan fod y ferch wedi ei hudo a'i thwyllo gan gariad diegwyddor, ond ei bod yn mynd gam ymhellach nag a wneir mewn baledi cyffelyb ac yn lladd ei baban newydd-anedig.

Yr hyn sy'n cysylltu'r faled hon a baledi Jonathan Hughes ac Elis y Cowper yw'r pennill hwn:

> Wild boars, wolves, and tigers, I've heard say,
> They will no harm unto their young ones shew,
> > But all of them take heed
> > Their young for to feed,
> And tenderly them breed but not them slay.[64]

[63] Emyr Ll. Jones (gol.), *Tri Chryfion Byd* (Llanelli, 1962), tt. 50–1.
[64] Casgliad Bodleian, Harding B 6 (99).

Nid yw'r bardd Saesneg yn pwysleisio'r cyferbyniad rhwng gofal yr anifeiliaid hyn a chreulondeb y ferch fonheddig, ond y mae'n amlwg mai'r un yw deunydd crai y ddelwedd hon yn y faled Saesneg ac yn y testunau Cymraeg. Dyma enghraifft bellach o'r baledwyr Cymraeg yn arfer *lingua franca* delweddol, ac yn cymhwyso motiffau estron i'w barddoniaeth.

Canodd Elis y Cowper faled berthnasol arall am famau, sef baled yn cwyno am yr arfer o werthu plant ar gyfer y fasnach gaethwasiaeth.[65] Dyma weithred sydd mor ffiaidd â babanladdiad, yn nhyb y bardd, ac y mae'n collfarnu'r merched yn hallt. Dyma '[g]wragedd drwg difuchedd / Aflan ffiedd ciedd câs', ac ni all y bardd ddirnad y sefyllfa o gwbl:

> Mae'n drwm gweled *Mam* mor galed
> Mor ddi-ystyried oi ystôr,
> A gwerthu ei phlentyn at bethe anhydyn
> Sy'n draws fyddin draw dros Fôr,

Unwaith eto, cyfyd y gymhariaeth boblogaidd â byd natur, er mwyn darlunio cariad naturiol mamau at eu plant ac annaturioldeb y weithred o'u gwerthu, neu eu lladd:

> Mae'r *Eirth* ar *Llewod* ar *Llwynogod*,
> Ar *Gwnhingod* mewn cu nyth,
> Yn magu i Cywion mewn gofalon,
> Iw lladd ni byddan bodlon byth.

Arferir hefyd y cymariaethau Beiblaidd cyffredin, megis straeon Herod a Solomon, ac y mae yma bwyslais, unwaith eto, ar berthynas arbennig, agos mam a'i phlentyn yn y pennill hwn:

> Ow p'le yr aeth hiraeth calon mamaeth
> Yn hofflanwaith am ei phlant,
> Fu'n sugno o ddifri ei gwythenni,
> Cyn ei geni dyddie gant.
> A chwedi breiniol Laeth ei bronne,
> Modd cain hylwydd ai cynhalie,
> Pwy fam a werthe yn wrthyn,
> O'i chroth ei hanwyl blentyn,
> Oedd iddi yn perthyn purffydd hâd
> Roedd iddi'n rhanne o honno,
> Mae'n debyg inni i'w dybio,
> Bum waith i'w dystio mwy na'i Dâd.

[65] *BOWB*, rhif 371 (LlGC).

Adlewyrcha'r baledi cyfoes hyn am werthu plant ac am fabanladdiad y gred mai pechaduriaid, yn y bôn, yw pob gŵr a gwraig cyn iddynt dderbyn iachawdwriaeth gan Dduw. Ond adlewyrchant, yn ogystal, agweddau gwrthffeminyddol ynghylch natur y ferch. Drwy ei dangos yn ymwrthod â'i rôl achubol, sef rôl y fam, mynega'r baledi fod ganddi'r potensial i gyflawni drygioni o'r mwyaf; dyma enghraifft bellach o'r cyffredinol ynglŷn â'r rhyw fenywaidd ac o apêl athrawiaeth y pechod gwreiddiol. Ond er bod y beirdd oll yn hallt eu beirniadaeth o'r merched sy'n lladd eu plant, dylid dwyn sylw at y gwahaniaethau pwysig yn eu hymateb i'r trosedd.

Y mae natur condemniad y tri bardd yn wahanol; y mae'n amlwg nad cwbl unffurf ac unplyg yw agweddau beirdd gwlad y ddeunawfed ganrif. Cerdd fer iawn a ganodd Twm o'r Nant, ac yn hytrach na manylu ar y stori dan sylw, manteisia ar ei gyfle i gyflwyno neges foesol gref am bechod. Cyfeiriwyd eisoes at y ffaith mai naratif yn y person cyntaf ydyw, a rhydd hynny uniongyrchedd i'r canu wrth i'r bardd rybuddio'n daer na all y fam gamweddus ddianc rhag dialedd Duw. Yn wyneb y bygythiad dwyfol hwn, apelia'r bardd ar y merched i edifarhau a cheisio maddeuant. Yma clywn lais moesol y bardd yn glir, ac fe rydd angerdd i'w apêl drwy ailadrodd ffurf orchmynnol y ferf:

> Cyn delo barn i'ch erbyn,
> Pob merch a morwyn gyndyn gâs,
> Deffrowch, deffrowch rai trowsion trowch,
> Cyffrowch, ymrowch am râs.

Ond er iddo gyfeirio'n fyr at drugaredd mawreddog Duw, rhybuddion am ei ddialedd sydd amlycaf yn y pennill clo brawychus:

> Er bod ein Duw'n garedig,
> Ag yn hwŷrfrydig iawn ei frŷd,
> Yn ddwys fe ddaw a'i lidiog law,
> I roddi braw ryw brŷd;
> Edifarhewch o'ch pechod,
> Cŷn delo diwrnod hynod hên,
> Duw Tâd o'r Ne' wellatho'ch lle,
> Ag a fo ichwi'n madde *Amen*.

Y mae'n amlwg na all y bardd hwn ddirnad y trosedd hwn o gwbl ac y mae ei bwyslais dramatig ar y pechod aflan a dialedd anochel Duw. Er i Jonathan Hughes yntau ffieiddio at fabanladdiad, wrth iddo ef gloi ei faled daw agwedd ychydig yn fwy cydymdeimladol i'r wyneb:

Y merched jeufaingc Gwamal,
Cymerwch hyn yn siampal anwadal ydych,
Os methwch ac ymgadw,
Bu gwall y gwendid hwnnw ar Fenyw yn fynych,
mewn pryd, Cyhoeddwch hyn o hy[d], mewn iselder
Yn erbyn power, a grym gwas-gwychder
Y balchder sy yn y byd;
[G]weddiwch Dduw o ddifri, yn hyn o gledi a glyd,
[Ni] ddwg ffrwyth balchder Eger wg
[On]d rhyw ddrwg ddamwen, os digwydd Cramen
[]eu ddûo eich talcien fy Meinwen yn y mwg
[Na] fentrwch gyrn eich gyddefeu ach Eneidien
 [*darll.* eneidieu] ir dreigieu drwg.

Er gwaethaf yr ansoddeiriau angharedig yn y pennill uchod (gwamal, an-
wadal), dengys y bardd rywfaint o gydymdeimlad â'r merched hynny a
feichioga. Hwy sydd, heb amheuaeth, yn gorfod ysgwyddo baich eu cam-
weddau rhywiol; nid yw'r bardd yn amau hynny o gwbl, ond o leiaf fe rydd
gyngor ymarferol a rhybudd ystyrlon i'r merched. Anoga hwy i gyhoeddi
eu cyflwr, er y cywilydd a achosa hynny iddynt, rhag i'r cuddio a'r cyfrinach-
au eu harwain i ddistryw.

Yn y faled hon, fel baled Twm o'r Nant, ceir neges foesol gref, ond y mae'r
pwyslais ychydig yn wahanol. Trugaredd Duw, nid ei ddialedd, a bwys-
leisia Jonathan Hughes, ac er na all dim gyfiawnhau'r lladd, sylweddola
fod mwy na drygioni cynhenid wrth wraidd y trosedd hwn. Gwêl Jonathan
Hughes mai canlyniad serch anghyfrifol, yn ogystal â dylanwad Satan, yw
babanladdiad, ac er mor llym y beirniada'r merched a gyflawna'r weithred
erchyll hon, y mae rywfaint yn nes at ddeall yr hyn a'u cymhellodd.

Tra bo Twm o'r Nant a Jonathan Hughes yn myfyrio'n ddwys ar y tros-
edd dychrynllyd, yn y ddwy gerdd gan Elis y Cowper y mae'r pwyslais
yn sicr ar y dweud a'r disgrifio. Yn ogystal, wrth gloi'r ddwy faled, y mae
|Elis, fel Twm, yn tynnu sylw at ddialedd Duw ar y merched camweddus yn
hytrach na'i faddeuant. Yn y gerdd am fabanladdiad yn Llansanffraid Glan
Conwy, geilw Elis ar y gyfraith i gosbi'r fam i'r eithaf – 'Os diengc ei hoedl
bydd rhyfedd y chwedl'– er wrth gwrs y byddai dienyddiad yn ddedfryd
bur anghyffredin erbyn hanner olaf y ddeunawfed ganrif. Wrth gloi'r faled
am lofruddio plentyn gan ei fam yng Nghoed-ana, cyflwyna Elis rybudd
brawychus am gosb a barnedigaeth Duw: rhaid 'gwilio anfodloni mewn un
math o galedi / Rhag digio Duw Celi mawr cu'.

Gelwir y baledi a drafodwyd uchod yn 'faledi cyfoes' oherwydd eu bod,
y mae'n debyg, yn ymateb i achosion cyfoes o fabanladdiad yn hanner olaf
y ddeunawfed ganrif. Ond goroesodd o leiaf ddwy faled sy'n trafod baban-
laddiad mewn dull gwahanol iawn gan eu bod yn fersiynau ar straeon

gwerin, chwedlonol. Canwyd y naill gan Lowri Parry yn chwarter cyntaf y ganrif, sef hanes merch 'y marchog lasly', a'r llall gan Elis y Cowper.[66]

Y mae baled Lowri Parry yn cynnwys nifer o nodweddion stoc naratifau gwerin. Yn gyntaf ceir carwriaeth anghyfartal rhwng merch fonheddig a gwas ei thad, sy'n amlwg yn adleisio motiff y garwriaeth anghyfartal a welwyd yn rhamant y rhyfelwraig. Beichioga'r foneddiges a llofruddia ei dau fab, motiff cyffredin iawn mewn baledi Saesneg traddodiadol, megis 'The Cruel Mother'. Yn y faled honno, dychwela'r meibion o farw'n fyw i flino a chondemnio'r fam a'u lladdodd, ond nid oes y fath elfen oruwch-naturiol yn y gerdd Gymraeg. Y mae'r ferch yn hytrach yn lladd ei chariad, gan mai ef yn unig sy'n gwybod beth a wnaeth – gweithred sy'n cysylltu'r faled hon â'r faled nesaf a drafodir, gyda llaw.

Ni ellir honni mai baled am fabanladdiad yw hon mewn gwirionedd oherwydd hanes distryw merch fonheddig a geir: un cam yn ei hanes dryg-ionus yn unig yw'r lladd. Adlewyrchir hynny yn y cyfeiriad cryno hwn at y marwolaethau (y mae'r orgraff isod yn wallus dros ben):

> Wrth galyn pob gwrth gafrwydd yn of dyfels fy natur mi eis,
> ddilin godinebrwydd och awydd wrth fy chwant
> ag folly ces fecchiogi o was fynhad ni cheisia i wad
> fel y roedd'r anap i mi Scori ar ddau o blant,
> ni wubu un dyn ond Duw i hun fun dyner aen fod imi'r un
> drwy'r Diawl i hun ai weniaeth fe ddarfu i mi fel wiber ddu,
> i tagu oi ganedigaeth or unwaith gwae fir awr,
> a chwedi hyn a fatter synn at welu nghariad mies n llym
> ar gyllell owchlym finiog a than i fron mi frethe hon
> a nerth fy nghalon dauog or tri rwi'n euog'n awr

Y mae babanladdiad yn thema amlycach yn yr ail faled chwedlonol, gan Elis y Cowper. Dyma fardd a allai ganu mewn sawl dull a mesur, o faledi cynganeddol cymhleth i fesurau syml megis y gân naratif dan sylw. Merch fonheddig yw'r prif gymeriad yn y faled hon hefyd, ac wedi iddi feichiogi y mae'n dianc i Gaerfaddon gyda'i chariad (sy'n was iddi) a'i morwyn. Yno, rhydd enedigaeth i'w phlentyn ganol nos tra bo'r forwyn yn cysgu yn yr un ystafell â hi:

> Roedd gwely eî morwyn lan ei bri,
> Yn yr un Siamber efo hi,
> Ond ei meistres yno yn wael ei chri,
> Trwm oêdd y cledi ai cludodd,
> Ar gowlaid bach pan ddaeth ir byd,

[66] *BOWB*, rhifau 682 (Casgliad Bangor iii, 2) a 346 (LlGC).

Gwall hefyd hi ai lladdodd,
Ai morwyn hefyd glan ei gwawr,
O'i chlefyd mawr ni chlwyfodd.

'Rol iddi fygu'r gowlaid wan,
Hi gode yn ddistaw yn y man,
Ag at y forwyn oedd liw'r can,
Rhoe'r gelan dan ei gwely,
A hon oedd flin ar ol ei thaith,
Mewn cysgod waith yn cysgu,
Hêb fawr feddwl yn hynny o lê,
Fod allan ddrygau felly.

Y bore wedyn, dechreua'r ferch a'i gwas ar eu taith tuag adref, gan adael
y forwyn druan i'w thynged, ond mynega'r gwas ei bryder am y baban a
oedd yn amlwg bellach wedi ei eni. Y mae'r ymholiad hwnnw yn selio tynged
y gwas, a phan gyrhaeddant y pentref nesaf gwenwynir ef gan y ferch fon-
heddig.

Symuda'r naratif yn awr at yr achos llys lle y cyhuddir y forwyn o ladd
y baban a gafwyd o dan ei gwely. Ond wedi i'r llys ei barnu yn euog, ym-
ddengys ysbrydion y gwas a'i blentyn o flaen y fainc i ddatgelu'r gwirionedd,
a chosbir y ferch fonheddig:

Doe'r gwas a gawse ei wenwyno ir lle,
Ar Plentyn bychan gyd ag ê,
O flaen y faingc drwy waith Duw Nê,
I ddweud geiria dros y gwirion,
A'r feistres yno yn ei llê,
Gadd ddiodde loese creulon,
Mae Duw yn gweled o'i nefol fro,
Ag iw gofio sawl sy gyfion.

Er y mynegir mai gwaith Duw oedd y wyrth hon a'i fod bob amser yn
cofio'r 'sawl sy gyfion', nid oes yn y faled hon gymaint o foesoli ynghylch
drygioni dyn, bygythiad Satan a mawredd Duw ag a gafwyd yn y baledi
sy'n ymdrin ag achosion cyfoes o fabanladdiad.

Y mae mynegiant y gerdd hon yn gwbl wahanol i'r baledi cyfoes hynny.
Yn wir, y mae'r diffyg moesoli a'r naratif moel, os dramatig, yn ymdebygu
i fersiynau Cymraeg o hanes y rhyfelwraig yn hytrach na baled gynhenid
Gymraeg lle y defnyddid y stori fel cyfle i gyflwyno gwers foesol yn anad
dim. Yn rhannol oherwydd natur y mesurau a'r alawon, anfynych y byddai
bardd yn adrodd y stori mor uniongyrchol pan gyfansoddai faled wreiddiol,
oherwydd bod llinellau hirion, amlgymalog nifer o'r alawon poblogaidd yn

gweddu'n well i fynegiant disgrifiadol. Gallent felly ddefnyddio'r gynghanedd a phatrymau odli a chyflythrennu cymhleth i'r diben hwnnw. Ond sylwer mai mynegiant cymharol syml sydd i'r faled dan sylw, wrth i'r bardd ddefnyddio'r brifacen ac odl gyrch yn y cwpled olaf a chyffyrddiadau cynganeddol i addurno ei waith. Gall y mynegiant hwn awgrymu mai addasiad o stori estron yw'r faled hon, ond y mae'n bosibl hefyd ei bod yn fersiwn printiedig ar faled draddodiadol, lafar, a fyddai, megis yr hen benillion, yn fwy uniongyrchol a syml ei natur.

Yn wir, y mae presenoldeb y themâu rhyngwladol yn awgrymu'n gryf mai stori werin yn hytrach nag achos cyfoes yw sylfaen y faled hon. Gellir, hyd yn oed, ei chysylltu â stori a fu'n boblogaidd ledled Ewrop mewn baledi a *chap-books*, sef 'The Innocently Hanged Maidservant' neu 'The Midwife'. Fel hyn y crynhodd Tom Cheesman gynnwys y cerddi hynny:

> The plot: an innkeeper's daughter gives birth in secret to an illegitimate child. With the connivance of her parents and (in many variants) a midwife, the infant is murdered and its body laid in the servant-girl's bed. She is tried and sentenced to be hanged . . . But hanging from the gallows, she is miraculously sustained – in one chapbook source, by singing hymns, and in the traditional ballad, by praying – and is rescued by passers-by – or by her true love, in many variants of the traditional ballad. The guilty parties are executed.[67]

Y mae'r gwahaniaethau rhwng y faled hon a'r faled Gymraeg yn amlwg, eto y mae'r stori isorweddol yn rhyfedd o debyg. Er mwyn cysylltu'r ddwy faled â'i gilydd rhaid dod o hyd i gyfrwng testunol, sef stori neu faled Saesneg a fyddai megis pont rhwng diwylliant poblogaidd Cymru ac Ewrop. Fodd bynnag, er bod nifer o faledi traddodiadol Saesneg yn ymdrin â babanladdiad megis 'The Cruel Mother', 'The Maid and the Palmer', 'Child Maurice' a 'Mary Hamilton',[68] nid yw'r un o'r rhain yn cynnwys deunydd y gellir ei gysylltu'n uniongyrchol â'r faled Gymraeg na'r stori Ewropeaidd.

Gall fod stori Elis y Cowper, felly, yn seiliedig ar gyfuniad o themâu a motiffau rhyngwladol yn hytrach na fersiwn ar un stori'n arbennig. Y mae motiff y garwriaeth anghyfartal i'w gweld unwaith eto yn y faled hon, ac y mae cyhuddo merch ddiniwed o lofruddiaeth, a chuddio corff o dan ei gwely, yn cyfateb i raddau i thema ryngwladol y wraig a gamgyhuddir, ac yn dwyn i gof stori Rhiannon.

[67] Cheesman, *The Shocking Ballad Picture Show*, t. 126.
[68] F. J. Child (gol.), *The English and Scottish Popular Ballads* (Efrog Newydd, 1956), rhifau 20, 21, 83, 173.

Yn ogystal, y mae diweddglo baled Elis y Cowper yn dystiolaeth ddiamheuol bod hon yn faled brintiedig sy'n adlewyrchu gwerthoedd diwylliant gwerin y cyfnod. Prif thema'r faled yw cyfiawnder drwy wyrth, sef ymddangosiad yr ysbrydion, achubiaeth y forwyn a chosb y foneddiges. Dyma stori wyrthiol sy'n ein hatgoffa o hollbresenoldeb Duw a'r gred draddodiadol, sylfaenol yng ngoruchafiaeth y dwyfol dros y dynol. Y mae straeon o'r fath yn britho diwylliant gwerin, fel y gwelwyd yn achos y faled Saesneg 'The Cruel Mother', ac fe restrir motiffau gan Stith Thompson yn ymwneud ag ysbrydion yn dychwelyd o'r bedd i ddatgelu llofruddiaethau.[69] Y mae'r thema hon hefyd yn gysylltiedig â'r traddodiadau Gwyddelig ac Ewropeaidd a archwiliodd Anne O'Connor yn ymwneud â'r plentyn marw a'r llofruddwraig plant. Elfen sylfaenol o'r traddodiadau hynny oedd ysbrydion yn dychwelyd o'r bedd i unioni'r cam a wnaethpwyd yn eu herbyn, neu a wnaethant hwy eu hunain.[70]

Y mae'n amlwg bod hon yn thema boblogaidd gan faledwyr Cymraeg y ddeunawfed ganrif: nid mewn cerddi am fabanladdiad yn unig y defnyddiwyd yr elfen wyrthiol hon i ddangos na châi'r euog ffoi rhag eu tynged. Adroddodd Huw Jones, Llangwm, er enghraifft, am ferch ddeng mlwydd oed a lofruddiwyd gan ei mam oherwydd i'w thad adael hanner ei ystad iddi yn ei ewyllys.[71] Meddiannwyd y fam gan eiddigedd a thrachwant a, chyda chymorth y diafol, lladdodd hi ei merch ei hun. Er bod i'r faled hon leoliad a dyddiad pendant (Swydd Lincoln, 1743), a'i bod, o bosibl, wedi'i seilio ar stori wir gyffelyb, baled chwedlonol ydyw yn y bôn, oherwydd ychwanegwyd at y stori sylfaenol elfennau gwyrthiol. Dridiau wedi'r llofruddiaeth, ailbrioda'r fam, ond ymddengys ysbryd ei merch yn y wledd briodas i'w chyhuddo. Y mae briwiau gwaedlyd i'w gweld o dan ei bronnau a cherdda yn droednoeth drwy'r neuadd. Cyflwynir i ni ddarlun sy'n debyg iawn i atgyfodiad Crist, a phwysleisia hynny ddiniweidrwydd y ferch ac anghyfiawnder ei lladd:

> pen oedd yr holl gwmpeini per ar Swper dyner diwnie
> Doe Ysbryd an hyfryd yn waedlud iawn i wedd
> O blaeneu hi ddeude mi ddaes heb ame or bedd
>
> Roedd tan i Brone Waedlud Friwie ag yn hoffusol hi gyffesa
> O Dduw Fo madde i Mam rhaid i chwi Gredu ac Edifarhau a
> chrio'n rasol
> ar yr Jesus am wneud heb gelu gam
> Ag yna oddiwrth y llu Hi drodd mewn llawen fodd galluog

[69] *Motif-Index*: E225 Ghost of murdered child, E231 Return from dead to reveal murder.

[70] O'Connor, *Child Murderess and Dead Child Traditions*, t. 12.

[71] *BOWB*, rhif 477 (LlGC).

Ag ar i Chorff pan ae ir Dre caed tri o Friwie afrowiog
Y Wraig hagar an hawdd gar a roed mewn Carchar caeth
Cadd greulon fran [*darll.* farn] gyfion yn union am Awnaeth
[*darll.* a wnaeth]

Y farn gyfiawn yw llosgi'r fam yn ulw – cosb gwbl eithafol, ac annhebygol yn ail hanner y ddeunawfed ganrif mewn gwirionedd, er y cyfeirir mewn baled Saesneg at losgi Elinor Sils am ladd ei phlentyn yn 1725.[72]

Y mae'n amlwg bod straeon rhyfeddol o'r fath yn boblogaidd iawn, ac i stori Elis y Cowper am y ferch fonheddig ennill cryn fri yng Nghymru, oherwydd yn 1800 argraffwyd fersiwn arall o'r faled gan fardd anhysbys.[73] Dyma fersiwn llawnach o lawer na baled Elis, ac nid addasiad uniongyrchol o'r naill yw'r llall ychwaith oherwydd er mai'r un yw'r naratif sylfaenol, nid oes unrhyw gyfatebiaethau geiriol.

Y mae cerdd Elis y Cowper am y ferch fonheddig yng Nghaerfaddon a'i amrywiad diweddarach, cerdd Lowri Parry a chaneuon gwerin ledled Ewrop yn ymwneud â babanladdiad yn wahanol iawn i'r baledi cyfoes a drafodwyd. O edrych ar waith y Cowper yn unig, y mae'r gwahaniaeth rhwng ei agwedd yn y cerddi cyfoes o gymharu â'r faled am y foneddiges yn syndod o drawiadol. Yn y baledi cyfoes taranodd yn erbyn y pechod aflan gan gynnwys disgrifiadau estynedig, graffig o'r lladd ac *exempla* Beiblaidd grymus. Ond yn y faled arall, cyfeiriad cryno iawn sydd at y llofruddiaeth ac nid yw'r bardd yn dangos dim diddordeb yn natur ddrygionus y fam ysgeler.

Natur wrthgyferbyniol *genre* y baledi sydd i gyfrif am yr anghysondeb hwn, yn hytrach na bod agwedd y bardd ei hun wedi meirioli. Y mae baledi'r ffrwd gyntaf yn dilyn arddull gyffredinol *genre* y baledi printiedig ym mhob gwlad: y mae'n gyfoes, yn newyddiadurol, ac yn feirniadol. Sylwer ar deitlau rhai o'r baledi newyddiadurol Saesneg o'r un cyfnod sydd i'w cael yn y Llyfrgell Brydeinig: 'God's Judgment against False Witnesses. To which is

[72] Baled arall sy'n cyfeirio at thema cyfiawnder a ddatgelir drwy wyrth yw baled gan Gwilym Iorwerth a gyhoeddwyd yn 1727 (*BOWB*, rhif 127). Nid babanladdiad yw'r achos yn y faled hon, ond datgelir ei llofruddiaeth hi gan ysbryd merch a laddwyd gan ladron:

> Cerdd yn Dangos fel y Lladdwyd merch yn Sir y *Mwythig* oedd yn berchen ar saith gant o bynne heb law Dodrefn arall a'r modd y Daeth ei hyspryd hi i gyfarfod ewythr iddi yna'n ol deudiad yr yspryd y Cafwyd y Corph ag y rhoed y mwrdwyr yngharchar.

[73] Casgliad Salisbury, WG35.2.5414.

added. An account of the Execution of Mary Shrewsbury, for the murder of her Bastard Child' (d.d.), 'The Last Speech and dying Words of Elinor Sils, who is to be Burn't alive this present Wednesday being the 19th, of this Instant May 1725, For Murdering her own Child' (Iwerddon, 1725).[74]

Ond y mae baledi'r ail ffrwd, sef *genre* y baledi llafar, wedi'u seilio ar werthoedd traddodiadol a dulliau mwy cynnil canu gwerin. Drwy astudio'r agweddau cyferbyniol at fabanladdiad yn y cerddi hyn, daw'r gwahaniaethau rhwng y ddwy ffrwd i'r wyneb. Y mae'r naill yn llawdrwm a phiwritanaidd, tra bo'r llall yn oddefgar; ond barn pwy yn union sy'n cael ei mynegi gan y beirdd?

Y mae'n amlwg i'r baledwyr osod eu hunain ar bedestal moesol wrth ganu am bynciau cyfoes, nodwedd a berthyn i'r traddodiad baledol poblogaidd ledled Ewrop. Ond er bod babanladdiad yn drosedd erchyll, ymddengys fod ymateb y baledwyr poblogaidd iddo yn fwy eithafol na'r ymateb ar lawr gwlad. Gwelwyd eisoes i'r awdurdodau fabwysiadu agwedd fwy cymhedrol wrth ymdrin ag achosion o fabanladdiad yn y ddeunawfed ganrif, ac nid yw'r baledi traddodiadol yn dangos fawr o awydd i feirniadu'r drosedd fel gweithred waeth nag unrhyw lofruddiaeth arall. Dyma sylwadau Tom Cheesman am 'The Innocently Hanged Maidservant', a gall fod ei sylwadau'n berthnasol i faled werinol Elis y Cowper:

> There is precious little indication in this song that infanticide was regarded as a uniquely heinous crime by singers. Instead it appears as a common action which, because of its persecution, raises issues concerning social injustice and the legitimacy of authority, in paticular as they affect lower-class women.[75]

Gwyrdroi dedfryd anghyfiawn y forwyn ddiniwed a sicrhau bod yr euog yn cael eu cosbi yw themâu pwysicaf y baledi traddodiadol hyn, nid condemnio babanladdiad ei hun. Dadleua Tom Cheesman, felly, mai agwedd oddefgar y baledi gwerin hyn, yn hytrach na beirniadaeth lem y baledi cyfoes, a gynrychiolai farn pobl gyffredin y cyfnod orau.

Fel y dadleuwyd eisoes, dangosai aelodau'r cymdeithasau gwledig gryn ddiddordeb mewn achosion o fastardiaeth a babanladdiad, a'r bobl leol yn aml a âi ati i archwilio ac erlyn y mamau a gyhuddwyd. Fodd bynnag, er i'r bobl gyffredin fynnu gweld y merched hyn yn ymddangos o flaen eu

[74] Hefyd gw. 'The Lamentation of Mary Butcher, now confined in Worcester-City-Gaol, On suspicion of murdering her Male Bastard Child, in April last' (d.d.), 'The Apprehending and Taking of Phoebe Cluer, on Suspicion of the Murder of her Bastard child' (d.d.), 'A Trophy of Christ's Victory; or the great mercy of God in Christ, Examplified, in the speedy and seasonable Repentance of Elizabeth Blackie, who was Executed for Child Murder at Jedbergh, 27th of May, 1718' (Dumfries, 1719).

[75] Cheesman, *The Shocking Ballad Picture Show*, t. 127.

gwell, nid oeddynt o reidrwydd am eu gweld yn cael eu dedfrydu i farwol-
aeth. Fel y dengys y baledi traddodiadol, yr oedd hwn yn drosedd a haeddai
gael ei gosbi, ond nid oedd y bobl gyffredin am i'r gosb honno fod yn eith-
afol, eithr dylai weddu i'r trosedd. Dymunai'r gymdeithas weld y ferch yn
syrthio ar ei bai ac yn dioddef cyfnod yn y carchar, efallai, ond dim mwy,
fel y dengys achos Mary Morgan.

Pan ddedfrydwyd Mary Morgan i farwolaeth yn 1805 am ladd ei baban
anghyfreithlon, nid gorfoleddu a wnaeth y gymdogaeth leol, eithr galaru ar
ei hôl.[76] Cafodd cymdeithas Llanandras sioc ysgytwol pan aethpwyd â'r
achos hwn i'w derfyn eithaf ac y mae'r garreg fedd a osodwyd iddi yn feirn-
iadaeth gynnil ar y barnwr, a'r sawl a fu'n gyfrifol am ddwyn achos Mary
i'r llys:

> In memory of Mary Morgan who suffered April 13th 1805 aged
> seventeen years
> He that is without sin among you let him first cast the stone at her
> The 18th chapter of St John part of the 7th verse.[77]

Gwahanol iawn yw'r beddargraff cryno, cynnil hwn i'r datganiad swyddogol
a osodwyd ar faen ym mynwent yr eglwys. Yn haerllug ddigon, mawrygir
trugaredd y barnwr, a chyfiawnder dienyddio Mary am y byddai ei diodd-
efaint yn esiampl i eraill:

> To the memory of Mary Morgan who young and beautiful, endowed with a
> good understanding and disposition but unenlightened by the sacred truths
> of Christianity, became the victim of sin and shame and was condemned
> to an ignominious death on the 11th April 1805 for the murder of her
> bastard Child. Roused to a first sense of guilt and remorse by the eloquent
> and humane exertions of her benevolent judge Mr Justice Harding, she
> underwent the sentence of the law on the following Thursday with unfeigned
> repentance and a fervent hope of forgiveness through the merits for a re-
> deeming intercessor. This stone is erected not merely to perpetuate the
> remembrance of a departed penitent, but to remind the living of the frailty
> of human nature when unsupported by religion.[78]

Er y dedfrydwyd Mary i farwolaeth a'i chorff i gael ei ddwyn ymaith i'w
archwilio, dychwelwyd hi i Lanandras i'w chladdu yng ngardd y Rheithor.

[76] Jennifer Green, *The Morning of her Day* (Llundain, 1990); W. H. Howse, 'A story
of Presteigne', *The Welsh Review*, 5 (1946), 198–200 ac 'A gravestone at Presteigne and
its story', *The Radnorshire Society Transactions*, 8 (1943), 60–4; Patricia Parris, 'Mary
Morgan: contemporary sources', ibid., 53 (1983), 57–64.

[77] Green, *The Morning of her Day*, t. 18.

[78] Ibid., t. 17.

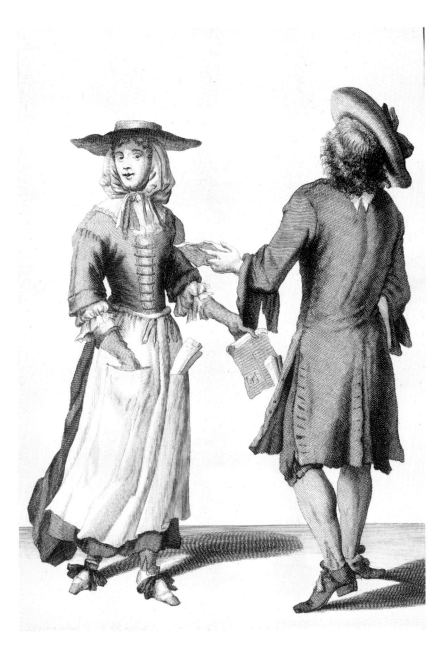

'A merry new song', M. Laroon, *The Cryes of the City of London* (1688).
Trwy ganiatâd y Llyfrgell Brydeinig.

TAIR O

GERDDI

NEWYDDION.

I. Cerdd, neu Ddychryndod Gwraig yr hon a gafodd Gorph Plentyn bach Ynglafn Môch ; gyda Gweddi ar Dduw tros Ferched : Yr hon a genir ar, *Luſeni Miſtreſs.*

II. Cerdd, neu Gwŷnfan tosturus Merch ieuangc am Wr : Yr hon a genir ar, *Siwſan Lygad-ddu.*

III. Cerdd, neu Atteb Cymmydoges dylawd oedd yn perchen Gŵr meddw a llawer o Blant : Yr hon a genir ar, *Neithiwr ac Echnos.*

Argraphwyd YNGHAERLLEON gan T. HUXLEY.

BOWB, rhif 243. Llyfryn baledol yn cynnwys cerdd gan Twm o'r Nant am fabanladdiad a argraffwyd yng Nghaer gan Thomas Huxley rhwng 1765 a 1788. Trwy ganiatâd Llyfrgell Genedlaethol Cymru.

DWY O

GERDDI

NEWYDD

Yn gyntaf

Hanes Mifs Betty Williams, a'i Charied, fel y buant mewn peryg bywyd ar y môr o eifio lluniaeth, o herwydd fod y cwbl wedi darfod.

Yn ail

Penillion ar Old Darby.

TREFRIW Argraphwyd gan ISMAEL DAFYDD *tros R. Roberts.*

1799.

BOWB, rhif 418. Llyfryn baledol yn cynnwys cerdd anhysbys am y rhyfelwraig Betty Williams a argraffwyd yn Nhrefriw gan Ismael Davies, mab Dafydd Jones, *c.*1799. Trwy ganiatâd Llyfrgell Genedlaethol Cymru.

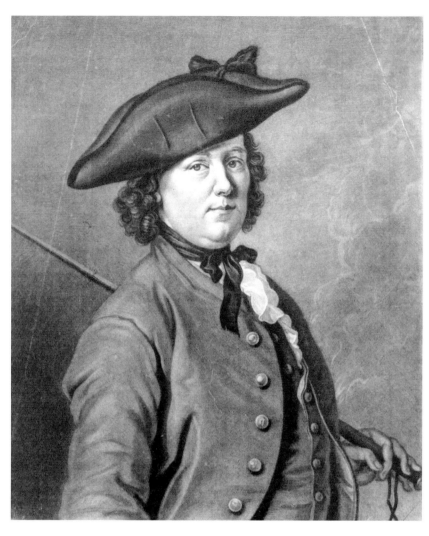

Hannah Snell a fu'n ymladd gyda'r llynges Brydeinig rhwng 1747 a 1750
dan yr enw James Gray.
Trwy ganiatâd yr Oriel Portreadau Cenedlaethol.

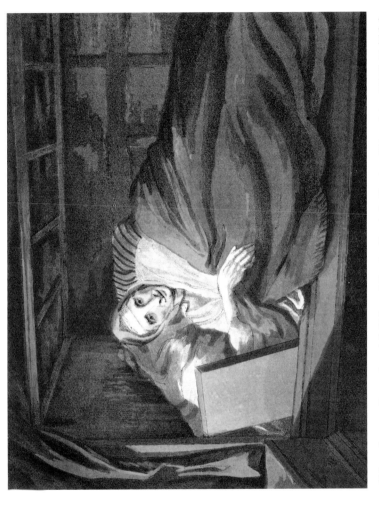

'Mary Jones o Langelynnin', Edward Pugh, *Cambria Depicta* (Llundain, 1816). Teithiai
ymwelwyr lu i weld y wraig ryfeddol hon a fu'n gaeth i'w gwely ac yn ymwrthod ag
unrhyw luniaeth sylweddol er yn 27 oed.
Trwy ganiatâd Llyfrgell Genedlaethol Cymru.

Tair o

GERDDI

Newyddion.

S

Yn Gyntaf, Cerdd o fawl ir Parchedig Owen Meirig o
Fodorgan yn fir y fôn am gofdiofflat ar fall draeth ar
y Dôn a Elwir y foes.

Yn ail, Cerdd yn Erbyn y methodiftliaid ar y dôn a
Elwir Grí fon Felfed.

Yn drydydd, Hânes gwraig a gurodd i gwr fel y cariwyd
ei chymydog ar y trofol.

Argraphwyd yn y Mwythig tros *Thomas Roberts*

BOWB, rhif 166. Llyfryn baledol yn cynnwys cerdd gan John Richards am ŵr
a gwraig yn 'ymryson am y clos' a argraffwyd yn Amwythig ar ran y gwerthwr
Thomas Roberts o Lanllyfni. Trwy ganiatâd Llyfrgell Genedlaethol Cymru.

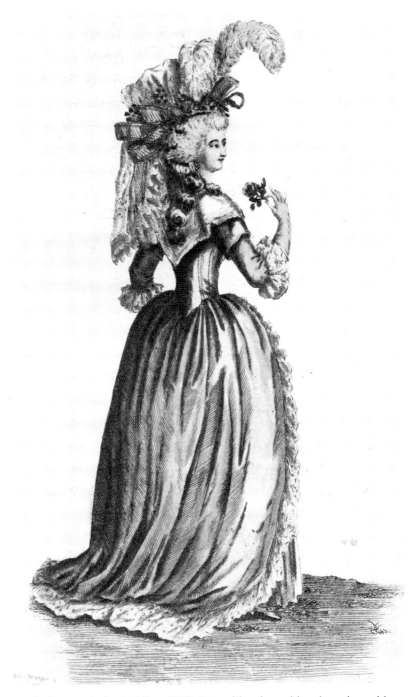

Gwisg gwraig fonheddig *c*.1790. Yr oedd gwisgoedd a phenwisgoedd
mawreddog y cyfnod yn destun gwawd cyson ym maledi'r ddeunawfed ganrif.

Rhan o set o lestri te Coalport a oedd yn eiddo i 'Foneddigesau Llangollen'. Daeth yfed te yn arfer poblogaidd ymysg merched Cymru yn ystod ail hanner y ddeunawfed ganrif. Trwy ganiatâd Gwasanaeth Treftadaeth Sir Ddinbych.

Ymddengys i'r cydymdeimlad â thynged Mary bara'n hir hefyd, oherwydd yn ddiweddarach yn y bedwaredd ganrif ar bymtheg, symudwyd ei chorff i dir cysegredig ym mynwent yr eglwys.

Wrth gwrs, y mae'n bosibl mai eithriad yw achos Mary Morgan, ond er iddi gyfaddef iddi ladd ei baban, pan ddedfrydwyd hi i farwolaeth ni chafodd ddim ond cydymdeimlad gan y gymuned leol. Efallai mai eu gelyniaeth at y teulu bonheddig y gweithiai Mary iddynt pan feichiogodd sydd i gyfrif am eu hymateb, ond y mae'n bur debyg y cawsant eu synnu pan ddienyddiwyd merch leol am drosedd cymharol gyffredin. Nid oedd merch wedi wynebu'r gosb eithaf am fabanladdiad yng Nghymru er 1739 yn ôl y cofnodion sydd wedi goroesi.

Y mae'r achos hwn yn awgrymu na fyddai'r bobl leol a archwiliai ac a erlidiai achosion o fabanladdiad mewn gwirionedd yn disgwyl, nac yn deisyfu gweld y ferch yn cael ei chosbi. Ond pam y mynnai'r baledwyr ddal ati i gondemnio merched megis Mary mewn dull mor ddidrugaredd? Wrth i'r llysoedd ddangos amharodrwydd i gosbi achosion o fabanladdiad, ac yn wyneb goddefgarwch y bobl gyffredin, efallai i'r baledwyr deimlo bod rheidrwydd arnynt i feirniadu'r trosedd hwn o safbwynt moesol-Gristnogol. Y mae'n amlwg nad adlewyrchu ideoleg yr awdurdodau a wnânt, nac adlewyrchu'r farn boblogaidd, eithr ceisio dylanwadu arni. Dywed Tom Cheesman eto:

> where the state's practice is deemed too lenient, an imaginary moral community is invoked by commercial ballad-makers. But folk songs show that lay singers recognised this 'imagined community' as an ideological fiction . . . an attempt to construct a moral consensus across class, regional, gender and generational differences where none, in fact, existed. Despite what Goethe implies, ordinary people, to judge by the songs they sang, were little inclined to demonise and scapegoat young women who were convicted of infanticide.[79]

Gwelir cyferbyniad cyffelyb rhwng agwedd anhrugarog y bardd a goddefgarwch y gyfraith yng ngherdd Lewis Morris i Ladron Grigyll. Ni fynnai'r uwch-reithgor erlyn y rhai a hudai longau ar greigiau ger Rhosneigr, o bosibl, am y byddai rhaid eu dedfrydu i farwolaeth pe ceid hwy'n euog. Ond nid yw hynny'n poeni Lewis o gwbl, a geilw ar i'r barnwr llawdrwm Siapel ddod i Fôn i grogi'r lladron oll:

> Rhai cyfreithwyr mawr eu chwant
> Yn chwarae plant mewn pistyll,

[79] Cheesman, *The Shocking Ballad Picture Show*, tt. 23–4.

A rhai gonest ar y cwest
Am guddio'r ornest erchyll;
Och am Siapel yn Sir Fôn,
I grogi lladron Grigyll.[80]

Y mae ymron fel pe bai'r beirdd yn gweithredu math o gosbi neu gon-
demnio cyhoeddus ar y drwgweithredwyr gan na chyflawnid hynny bellach
gan y llysoedd. Yn yr un modd ag y cyflwynant eu cenadwri yn erbyn
meddwi a rhegi (er bod yr arferion hynny'n rhan annatod o natur y gym-
deithas o'u cwmpas), condemnia'r beirdd y mamau sy'n lladd eu plant gan
iddynt ystyried ei bod yn ddyletswydd arnynt i gynnig cyngor moesol i'w
cymdogion.

Ond nid egwyddorion moesol yn unig a arweiniai'r beirdd i arddel
safbwynt mor eithafol. Wrth ystyried agwedd Lewis Morris rhaid cofio am
y confensiwn barddol cyfarwydd o ddeisyfu crogi lladron, a dylid ystyried
hefyd mai caneuon i'w gwerthu oedd y baledi Cymraeg. Yr oedd mynegi
agwedd eithafol, ac ymdrybaeddu mewn manylion erchyll am ladd baban
diniwed yn sicr o ennyn sylw ac ymateb torf, a dyna, yn anad dim, oedd
prif amcan y baledwr. Fel y crybwyllwyd yn y rhagarweiniad, y mae eithaf-
iaeth yn rhan hanfodol o'r faled boblogaidd gan fod ennyn ymateb o unrhyw
fath, boed yn gydymdeimlad neu ffieidd-dra, yn rhan bwysig o berfformiad
y baledi. Drwy fynegi syniadau beiddgar a chyflwyno disgrifiadau cyffrous,
gellid sicrhau sylw'r gynulleidfa, a gwerthiant y faled. Ond nid yw'r ffaith
i'r baledi hyn ddenu gwrandawyr yn arwydd bod y gwrandawyr hynny'n
cytuno â barn y baledwyr – yn wir, y mae'n bosibl i'r baledwyr fynegi
syniadau eithafol, amhoblogaidd yn fwriadol er mwyn corddi'r gynulleidfa
a'i hannog i ymateb.

Wrth daro golwg fel hyn dros ymateb y beirdd i fabanladdiad, daw'n
amlwg fod y fam ddibriod, gamweddus yn ffigwr brawychus, bygythiol i
awdurdodau a baledwyr poblogaidd y cyfnod modern cynnar, ond i agwedd
lem yr awdurdodau hynny liniaru yn ystod y ddeunawfed ganrif. Fodd
bynnag, daliodd y baledwyr ati i arddel safbwynt mor feirniadol ag erioed,
er y cafwyd rhai baledi gwerinol, mwy traddodiadol sy'n awgrymu nad oedd
yr agwedd ddidrugaredd honno yn cynrychioli barn y mwyafrif mewn
gwirionedd. Er i Twm o'r Nant, Jonathan Hughes ac Elis y Cowper ymateb
i achosion cyfoes o fabanladdiad, y mae'r dull a ddefnyddiant wrth fynegi'r
ymateb hwnnw yn dangos mai ymateb ar lefel lenyddol, ddelweddol a wnânt.
Hynny yw, y maent yn creu gwrthdaro bwriadol rhwng dwy ddelwedd len-
yddol gref, sef y ferch ddrygionus a'r fam rinweddol, a lleisiant eu cwynion
drwy *exempla* Beiblaidd yn hytrach na ffeithiau am y digwyddiad. Dyma

[80] Millward (gol.), *Blodeugerdd Barddas o Gerddi Rhydd y Ddeunawfed Ganrif*, t. 70.

enghraifft glir o'r modd y siapiwyd y ferch o fewn llenyddiaeth boblogaidd y ddeunawfed ganrif yn ôl llond dwrn o ddelweddau traddodiadol a chyff-redinol ynghylch y rhyw fenywaidd.

4

BALEDI GWELEDIGAETHOL

'Hi wele Angel gogoneddus'

Ymddengys mai brwydr yn erbyn ei chyflwr pechadurus cynhenid yw
bywyd merch yn ôl baledwyr y ddeunawfed ganrif. Rhaid iddi ei
hymarfogi ei hun yn erbyn 'mabiaeth meibion' a'i nwyd tanllyd ei hunan a
derbyn achubiaeth drwy ufuddhau i'r awdurdod patriarchaidd, priodi a
gofalu am blant. Ond, wrth gwrs, ni allai neb ond Duw gynnig achubiaeth
lawn i ferched ac y mae nifer o faledi'r ddeunawfed ganrif yn darlunio
gwaredigaeth merched drwy gyfrwng gweledigaethau Cristnogol.

Argraffwyd o leiaf 14 o faledi'n disgrifio gweledigaethau crefyddol yn
ystod y ddeunawfed ganrif. Y maent yn disgrifio profiadau cyfriniol unig-
olion o Gymru ac o Loegr, ac fe'u hargraffwyd drwy gydol y ddeunawfed
ganrif, o 1716 i 1793. Ymddengys fod hon yn un o is-*genres* mwyaf poblog-
aidd y cyfnod, felly. Byddai straeon newydd yn cael eu llunio'n gyson ar yr
ochr hon i'r ffin ac yn cael eu benthyg o'r ochr draw, ac y mae'n amlwg na
phylodd awch y gynulleidfa am eu clywed. Rhaid cofio, yn ogystal, ei bod
yn bosibl mai canran fechan yn unig o'r testunau sydd wedi goroesi ac y
byddai llawer mwy o faledi gweledigaethol ar led dair canrif yn ôl.

Nid profiad benywaidd mo'r weledigaeth; gallai dyn neu ddynes weld
rhyfeddodau uffern a'r nef ond y mae mwyafrif y baledi yn disgrifio profiad-
au gweledigaethol merched. Yn wir, y mae'r ffaith fod canran uchel iawn
o'r gweledyddion hyn yn ferched yn awgrymu nad oedd pobl y cyfnod yn
gwahaniaethu rhwng gallu cyfriniol gwryw a benyw. Cynrychiola'r baledi
hyn wedd arall ar ymateb y baledwyr i'r rhyw fenywaidd gan ychwanegu at
ein dealltwriaeth ni o'r delweddau a'r credoau poblogaidd ynglŷn â merched,
hygoeledd a chrefydd y cyfnod, a swyddogaeth gynghorol a diddanol y faled.

Ymranna'r is-*genre* hwn yn ddau brif deip. Y mae'r naill yn disgrifio
profiadau rhyfeddol cymeriadau da, dilychwin, a'r llall yn disgrifio gwel-
edigaethau unigolion annuwiol, digrefydd. Amrywiadau ar y teip cyntaf
yw mwyafrif helaeth y baledi. Y maent oll yn rhannu rhai nodweddion
cyffelyb: yr un yw priodweddau eu cymeriadau, yr un yw'r weledigaeth,
ond ymddengys nad addasiadau o'r un faled sydd yma, eithr casgliad o
straeon rhyfedd a impiwyd ar draddodiad cyfarwydd a phoblogaidd o

120

ganu. Gellir dadlau bod sail o wirionedd i'r baledi hyn, ond y byddai dych-ymyg y werin, a'r baledwr yn ei dro, yn dehongli straeon am lewygu neu weld rhithiau fel gweledigaethau dwyfol, er y gall mai afiechyd neu ddiffyg maeth a achosai'r fath gyflyrau.

Yr oedd llaw Duw yn beth nerthol a real i bobl y ddeunawfed ganrif, a'u diddordeb mewn gweledigaethau cyfriniol yn ysol. Roedd poblogrwydd llenyddiaeth uffernaidd yn y diwylliant gwerin a'r diwylliant clasurol yn amlwg, a dengys y casgliad hwn o faledi gweledigaethol y modd y man-teisiai'r baledwyr ar y poblogrwydd hwnnw i hyrwyddo moesoldeb, ac i werthu eu cynnyrch. Gan y gwyddent fod i faledi o'r fath fformiwla lwydd-iannus, arferai'r baledwyr yr un patrwm wrth ddatgelu'r profiadau cyfrin. Egyr y baledi yn y modd baledol traddodiadol drwy alw am wrandawiad teg, cyn cyflwyno gwrthrych y gerdd gan fawrygu ei dduwioldeb a'i rin-weddau. Disgrifir amgylchiadau'r weledigaeth drwy fynegi sut y syrthiodd y gweledydd i lewyg neu i gysgu, yna deffry ac adrodd yr hyn a welodd, yn ogystal â mynegi neges rymus gan Dduw i drigolion y ddaear geisio achubiaeth neu wynebu ei ddialedd.

Dyma asgwrn cefn pob un o'r gweledigaethau, ond er mai'r un stori sydd yma, yr un profiad, y mae'r manylion oddi fewn i'r fframwaith is-orweddol hwn, fel yn achos rhamant y rhyfelwraig, yn amrywio'n helaeth. Nid oes yr un manylyn ynglŷn ag enw na lleoliad yn cyfateb i'w gilydd a hynny sy'n datgelu bod y baledwyr am i ni gredu bod eu straeon yn seil-iedig ar straeon cyfoes yn ogystal â'r fframwaith isorweddol. Fodd bynnag, y mae perthynas agosach rhwng pedair o'r baledi na'r rhelyw, a ffurfia'r pedair hyn grŵp o faledi sy'n dibynnu ar gynnwys a phoblogrwydd ei gilydd. Nid amrywiadau ar deip cyffredin ydynt, ond fersiynau sydd wedi'u codi'n uniongyrchol y naill oddi wrth y llall.

Yn gyntaf ystyrier baled hynaf y grŵp, sef gweledigaeth Richard Brightly, gweinidog o Sir Gaerlŷr, a gyfansoddwyd gan Elis y Cowper a'i hargraffu o leiaf bedair gwaith yn ystod ail hanner y ddeunawfed ganrif.[1] Ar ôl disgrifio rhinweddau Brightly fel gweinidog cydwybodol a gŵr duwiol a weddïai dair gwaith y dydd, disgrifir y profiad rhyfedd a gafodd. Egyr ei ffenestr i weddïo yn y nos, yn ôl ei arfer, a daw angel ato a datgelu y câi feddu teyrnas nef ymhen saith niwrnod ond iddo wrando ac ymateb i rybudd Duw. Wedi hyn, â Brightly i'w wely a chysgu. Ymhen amser, daw ei wraig ato a'i ganfod yn griddfan a mynega ef wrthi fod yn rhaid iddynt baratoi ei angladd a'i fod yn bwriadu mynegi'r cyfan o'i weledigaeth wrthi hi a'i gynulleidfa ar y Sul cyn ei farw.

[1] *BOWB*, rhifau 642 (LlGC), *c.*1766, 365B (LlGC), *c.*1776–85, 393 (LlGC) a 406 (LlGC) *c.*1785–1816. Yn ddiddorol iawn, argraffwyd copi o'r un faled yn union ym Merthyr (nid oes dyddiad i'r argraffiad hwn), ond gydag enw Thomas Harries, Abertawe, nid Elis y Cowper wrthi.

Ddydd Sul, gwisga Brightly amdo a gorymdeithia i'r eglwys y tu ôl i'w arch ei hun. O flaen yr elor, pregetha wrth y tyrfaoedd a heidiodd i wrando arno. Mynega ei weledigaeth am y nef, uffern ac angau a chyda'i apêl olaf ar i'r gynulleidfa ystyried ei rybuddion, syrth yn farw o'u blaenau oll.

Y mae baled Elis y Cowper yn seiliedig ar destun rhyddiaith a argraffwyd droeon rhwng 1715 a 1789, ac yn brawf i'r Cowper addasu straeon o weithiau rhyddiaith yn ogystal ag o'r hyn a glywai ar dafod leferydd. Cyfansoddwyd y testun rhyddiaith gan Ellis ab Ellis, 'Person Eglwys Rhos a Llandudno', a chydnebydd yntau mai cyfieithiad o'r Saesneg oedd ei waith.[2] Gallwn olrhain gwreiddiau baled Elis y Cowper yn uniongyrchol i Loegr, felly, a dyma dystiolaeth gadarn y defnyddid cyfieithiadau rhyddiaith i drosglwyddo deunydd o'r Saesneg i'r Gymraeg ac i'r beirdd addasu'r testunau rhyddiaith hynny ar gân.

Yn anad neb, yr oedd gan y Cowper glust am stori dda a manteisiodd ar boblogrwydd y testun rhyddiaith gan greu baled bur lwyddiannus a argraffwyd o leiaf bedair gwaith. Nid syndod, felly, yw canfod i Elis ymestyn oes, ac elw, y stori hon ymhellach drwy gyfansoddi baled debyg iawn iddi yn 1754, y tro hwn yn disgrifio gweledigaeth merch ifanc o Swydd Lincoln o'r enw Mary Jeffrey.[3] Merch dduwiol, ddilychwin yw Mary ac un dydd, a hithau'n darllen ei Beibl, llewyga gan syrthio oddi ar ei chadair:

> Pan oedd hi yn Diwedd darllen un irwen byrwen ber
> Cadd Rybydd gin faseia o orseddfa Noddfa ner
> Hi Syrthiodd dros i chader ar fyrder yn y fan
> Ai Mam ai Câdd y hi yn farw Deg henw dailiw'r can.

Ymhen tridiau, a Mary heb anadl yn ei chorff, trefnir angladd iddi, gosodir ei chorff mewn arch, a dygir ef i'r eglwys. Ond cyn gosod y caead yn ei le, deffry Mary o'i thridiau o drwmgwsg. Megis Crist, y mae wedi ei chodi o farw'n fyw ac fe'i symudir ar frys i'w gwely lle y mynega ei gweledigaeth i'r sawl sy'n gwrando. Edrydd am harddwch y nefoedd a phydew uffern, cyn mynegi neges gan Dduw. Rhybuddia Mary y bydd y brenin farw ac y daw rhyfel neu afiechyd i orthrymu pobl Lloegr os na ddiwygiant eu buchedd:

> Cyn gwyl Evan nesa Bydd gw[a]scfa llyma llid
> Bydd holl Drigolion lloeger dan gaethder oll i gîd.

[2] Ellis ab Ellis, *Cofiadur Prydlon Lloegr* (Amwythig, 1715, 1761, 1775) (Trefriw, ?1789, ?1798).
[3] *BOWB*, rhif 195 (LlGC).

Gwobrwyir Mary am ei hymdrechion efengylol a chaiff ddychwelyd yn fuddugoliaethus at Dduw. Nid testun tristwch na galar yw marwolaeth y ferch ifanc, ond rheswm dros ymlawenhau:

> Ac Fellu hi Derfynodd Pen ddywedodd heb boen ddwys
> Daeth Miloedd yno i weled roi'r fynn ganad dan y gwys
> Dymune cyn i marw fynn gwyredd dyma'r gwir
> Na Alare Nêb am dani or Holl gwmpeini Pŷr.

Yr hyn sy'n cysylltu hanesion Mary Jeffrey a Richard Brightly yw natur dduwiol eu cymeriadau, y modd y paratoir angladdau iddynt a'u marwolaethau gorfoleddus. Yr oedd Elis y Cowper wedi taro ar fformiwla lwyddiannus, fformiwla a oedd yn gwerthu, a buan yr ymddangosodd amrywiad pellach arni. Yn 1756 argraffwyd gweledigaeth William Jones, Person o Sir Gaerhirfryn, unwaith eto o wneuthuriad y Cowper.[4]

Gŵr eglwysig, fel Brightly, yw William Jones ac wedi pedwar diwrnod o drwmgwsg 'Heb ynddo chwyth na chwthod', ac yntau ar fin cael ei gladdu, deffry William a mynega ei weledigaeth ryfeddol. Er nad yw'n marw ar ddiwedd y weledigaeth, y mae'r cysylltiad rhyngddi a'r ddwy faled arall yn amlwg; cyfansoddwyd y faled hon o ganlyniad i boblogrwydd y ddwy flaenorol a glynir at yr un stori isorweddol gan amrywio'r manylion. Yn wir, y mae'r bardd ei hun yn ceisio hybu ei faled drwy ei chysylltu â hanes Mary Jeffrey a argraffwyd nemor ddwy flynedd ynghynt; meddai Elis: 'Am fari Jeffre Clowsoch Sôn / Ar Arwyddion iddi rodded.' Dywed hefyd y bu ei stori hi'n 'siampal amal yma i Chwi'. Enillodd stori Mary Jeffrey boblogrwydd aruthrol felly, neu fe geisiodd y Cowper hyrwyddo syniad o'r fath er mwyn ennyn diddordeb yn ei faled newydd. Ymddengys na fanteisiodd Elis y Cowper ar lwyddiant y baledi hyn ymhellach, ac ni cheir rhagor o faledi gweledigaethol ganddo. Ond nid oedd dim i rwystro eraill rhag neidio i'r adwy, a dyna'n union a wnaeth Hugh Hughes pan gyfansoddodd faled yn disgrifio gweledigaeth Margaret Bourne a argraffwyd yn Nhrefriw rywbryd rhwng 1785 a 1816.[5]

O'r pedair baled sy'n rhan o'r grŵp hwn, hon yw'r unig un nas cyfansoddodd Elis y Cowper, a hon yw'r lleiaf gwreiddiol o ran cynnwys. Bu Elis y Cowper yn bur ofalus wrth ailgylchu ei straeon gweledigaethol; er mai'r un thema a geir yn y bôn, gwnacth yn siwr nad oedd yr un o'r manylion yn rhy debyg, rhag i hynny amharu ar hygrededd y profiadau a ddisgrifiai. Gan hynny, y mae amgylchiadau'r llewygu yn wahanol ym mhob cerdd, oedran y gweledyddion, a natur eu hangladdau. Ond y mae

[4] Ibid., rhif 638A (LlGC).
[5] Ibid., rhif 421 (LlGC).

gweledigaeth Margaret Bourne yn efelychu patrwm gweledigaeth Mary Jeffrey ymron i'r dim.

Merch ddefosiynol, bur yw Margaret hithau, ac fel Mary, wrth eistedd ar gadair yn darllen y Beibl y syrth i lesmair gweledigaethol:

> Digwyddodd fis Mehefin
> Mor sydyn a fu'r braw,
> Wrth ddarllen yr Ysgrythyr,
> A'i Llyfyr yn ei llaw,
> Syrthio wnae mewn llewyg,
> Drwy wyrthiau llywydd mawr,
> Ei chodwm cadd o'i chadair,
> Mewn llesmair ar y llawr.

Wedi i'w mam ei chanfod, fel y canfu mam Mary hithau, gorwedd Margaret yn gelain am dridiau ond y mae'n dadebru eiliadau cyn iddi gael ei chladdu:

> Darparwyd claddedigaeth,
> I'r eneth o liw'r ŵy,
> A rhoddi ei chorph i orphwys,
> Yn llawr yr Eglwys Blwy
> Cyn hoelio'r Arch yn hylwydd,
> mewn llwydd hi gode ei llaw;
> Tros ennyd Pawb a synnodd,
> Fe brifiodd hyn mewn braw.

Mynega ei gweledigaeth cyn huno 'o'i gwirfodd' a dychwelyd i'w chartref ysbrydol yn y nef. Nid efelychiad slafaidd yw baled Hugh Hughes; cyfansoddiad annibynnol ydyw sy'n wahanol iawn o ran mynegiant, ond nid oes modd gwadu tebygrwydd y manylion. Ymddengys iddo fynd ati i ailgyfansoddi stori Mary Jeffrey, naill ai er mwyn ceisio elwa ar lwyddiant y faled gynharach, neu oherwydd i amcan grefyddol y stori apelio ato. Bid a fo am hynny, dengys y faled hon natur gylchol diwylliant poblogaidd y cyfnod wrth i fotiffau, themâu a straeon cyfan ailymddangos dro ar ôl tro ar lafar ac mewn print.

Y mae nifer o faledi eraill y ddeunawfed ganrif yn ymdrin â gweledigaethau, er nad oes iddynt yr un berthynas gilyddol â'r bedair a drafodwyd eisoes. Merch ifanc arall a brofodd weledigaeth oedd Catherine Lloyd o Lanycil, a dywed Morys Robert, y bardd, mai dyma 'ei chyffes a gefes i dan go', sy'n ymgais ganddo i roi hygrededd i'r stori ryfeddol.[6] Er nad yw

[6] *BOWB*, rhif 18 (Casgliad Bangor i, 11).

Catherine yn llewygu wrth ddarllen y Beibl fel y ddwy Saesnes, syrth i weledigaeth ar ôl cyflawni defod grefyddol, sef derbyn y cymun. Ond nid angel disglair a ddaw i'w thywys, eithr 'dau o bethau hyllion' mewn lifrai duon sy'n ei bygwth drwy ddangos iddi lyfr ei phechodau. Cydnebydd hithau ei chamweddau yn ei chydwybod, ac oherwydd iddi wneud hynny daw angel i'w hachub a dangos iddi ffieidd-dra uffern a harddwch y nefoedd.

Y mae'r baledi hyn oll yn cyflwyno eu straeon fel gwersi moesol, ond yn y faled hon ceir cyfeiriad penodol at werth didactig y stori. Dywed y bardd: 'Ystyriwch hyn o stori sydd wedi i rhoddi yn rhês, / Oi herwydd wrth ei harfer hi eill wneud i fawr lês.' Y mae'r syniad hwn y gall gwrando ar faled effeithio'n gadarnhaol ar y gwrandawr yn un cyffredin yn y cyfnod (meddylier am alwad un baledwr ar lanciau a lodesi i ddod yn nes 'Gwrandewch ar hyn o ganiad, er gwir leshad ar eich llês'),[7] a cheir enghreifftiau eraill ymhlith y baledi gweledigaethol yn ogystal. Meddai Elis y Cowper wrth gyflwyno stori William Jones: 'Geill hon drwy Byr [*darll.* bur] Styrieth dda / Ferwino'r Cletta ar Aned.' A cheir yr englyn hwn ar ddiwedd baled Margaret Bourne:

> Gwel Gymro heno hanes Rhyfeddol,
> Rhyw foddion i'th Achles,
> Goleu rybudd a Gwiw-les,
> Air da o lwydd er dy les.

Wrth deithio drwy Lanfachreth ar ei ffordd tuag adref y caiff Mary Edward ei phrofiad gweledigaethol, profiad a ysgogwyd gan y newydd i'w thad farw.[8] Ceir dau bennill a hanner o weledigaeth sy'n cynnwys elfennau confensiynol ynglŷn ag uffern, ond yn anffodus y mae gweddill y faled ar goll. Fodd bynnag, y mae'r penillion agoriadol yn hynod ddiddorol, oherwydd cawn wybod mai dianc adref o faes y gad a wna Mary pan brofa ei gweledigaeth. Dyma faled weledigaethol sy'n cynnwys motiff cwbl annisgwyl, sef motiff y rhyfelwraig. Amlyga'r faled hon berthynas ddiddorol iawn â'r thema a drafodwyd eisoes. O ddarllen y llinellau hyn, y mae'n amlwg i Mary drawswisgo fel llanc ac ymuno â'r llynges, ac er na wyddom beth oedd ei chymhelliad, gwyddom iddi ddianc rhag y brwydro:

> [] *Mary Edward* Louw Bart Lon
> [] Dirion union Enw
> [Hi] wisge am dani yn serfin man
> [] burwen i wen Louw . . .

[7] Ibid., rhif 418 (LlGC).
[8] Ibid., rhif 155 (Casgliad Bangor i, 24).

Cyn nemor Ddyddiau hi Edifarhau yn ddiangol
Hon a ddiengc rhag cario'r cledde clir
Ar ferch Diriondeg Lodes Liwdeg
Nid oudd hi'n chwenych dim'n chwaneg
Hi au ei ffordd un Deg ar dir . . .

Tystia'r llinellau hyn i boblogrwydd motiff y rhyfelwraig, gan iddo ym-dreiddio i thema mor ddieithr iddo â'r weledigaeth grefyddol. Ymddengys fod hwn yn fotiff mor gyfarwydd i'r gynulleidfa fel nad oedd raid ei fynegi'n llawn, eithr byddai'r cyfeiriad cynilaf ato yn sbarduno cof y gwrandawr i ail-greu gweddill y stori.

Y ferch ieuengaf i brofi gweledigaeth yw Jane Morus, merch ddeng mlwydd oed o blwyf y Berriw, Sir Drefaldwyn.[9] Ymddengys i Jane gael ei tharo gan glefyd ac mai ei gwaeledd a bair ei gweledigaeth, ond wrth i'r faled fynd rhagddi, daw'n amlwg mai pechodau hendaid Jane sy'n gyfrifol am ei chyflwr. Hynny yw, dioddefa merch ifanc ddiniwed yr artaith o weld uffern er mwyn atgoffa trigolion y ddaear na allant ddianc rhag eu pechodau. Fel hyn yr esbonia'r bardd, J.Ll., y sefyllfa (cyfeirir at y bardd â'r priflythrennau hyn yn unig):

Fe ddywedai'r Angel wrthi allan
Nad am ei beiau ei hunan,
Ond am bechodau ei hendaid;
Tâd ei Thâd am bechu yn ddiriaid

Yr oedd yn gorfod arni ddiodde,
Mewn trwmgur y fath gystuddie;
Ynghyd a gwiw gymmwyster helaeth,
I edrych ar y Weledigaeth.

Wrth droi at weledigaethau a brofir gan ddynion, sylwn yn gyntaf ar weledigaeth Dafydd Evans o blwyf Pennant, cwmwd Mochnant.[10] Dyma faled gynnar iawn, a argraffwyd yn 1716, a dywed Robert Edward, y bardd, i'r weledigaeth ddigwydd naill ai yn 1713 neu 1714. Y mae hon yn faled hirfaith o 70 pennill ac y mae'r pwyslais yn sicr ar ddisgrifio'r wel-edigaeth ei hun yn hytrach na chymeriad ac amgylchiadau'r gweledydd dan sylw. Ceir mwy o fanylion mewn baled arall ynglŷn â hanes llanc ifanc dienw o Lanllyfni.[11] Yn y pennill agoriadol pwysleisia'r bardd, Thomas Roberts, nad celwydd mo'i stori:

[9] *BOWB*, rhif 43 (Casgliad Bangor ii, 25).
[10] Ibid., rhif 180 (LlGC).
[11] Ibid., rhif 164B (LlGC).

Nid celwydd ydi coeliwch, chwi Gwelwch etto'n Glir,
O Lanllyfni daw Goleini, oi geiria ei mae gwir.

Â'r bardd ymlaen i ddisgrifio'r llanc fel mab afieithus, serchog a oedd yn
gweddïo'n ddiwyd nos a dydd. Fodd bynnag, caiff y llanc siom o sylwi ar
ymddygiad annuwiol ei gyd-blwyfolion ar y Sul gan gyflwyno inni ddarlun
hynod o 'chwaryddiaeth' yr hen Gymry:

Pan ae fe'r Sul ir Eglwys, lan weddus barchus bryd,
Fe glowa yno siarad, gan fagad am y byd,
A gweled chwara tenis, nid gweddus ydi'r gwaith,
Ag ar y demel dirion, llus Solomon union iaith.

Nhw gampian hyd y beddi, dan dyngu a rhegi'n Rhudd,
Ai tadau ai Mamau'n dodid, yn gorfedd yn y pridd
Nhw beran yno hefyd, oer ofid gwedi gân,
I ddiawl i tynnu'n dipia, yn ddarna modda Mân.

Try'r llanc tuag adref yn brudd ei galon, a darllena ei Feibl gan wylo'n
alarus. Disgwyliwn iddo'n awr lewygu fel y gwnaeth Margaret a Mary gynt
ond, yn hytrach, aiff y llanc i'w wely ac yno, drwy gyfrwng breuddwyd, y
prawf ei weledigaeth. Fel yn achos Catherine Lloyd, ellyll hyll a gais ei
gipio i uffern gyntaf, ond yna daw Gabriel i'w achub a'i dywys i'r nef ac i
uffern. Ond er i'r angel ym mhob gweledigaeth arall annog y gweledydd i
adrodd ei brofiad wrth eraill, caiff y llanc hwn rybudd gan Gabriel i beidio
â mynegi'r profiad rhag ofn na choelier ef:

Dymun a'r angal iddo, tra bae fe byw'n y byd,
Na ddeude fe moi freuddwyd, i ddynion fryntion fryd,
O herwydd nhw a ddeudant, pan glowant hyn yn glir,
Nad iw ond celwydd diflas, heb gynas air o wir.

Ni soniodd y llanc am ei freuddwyd wrth neb, heblaw wrth ei ffrind gorau,
a dyma esbonio sut y daeth y stori i glyw'r bardd, wrth gwrs. Awgrymir
yma, felly, i'r bardd dderbyn y stori o lygad y ffynnon, ar lafar gan ffrind
pennaf y llanc.

Testun ysgrifenedig yn hytrach na stori lafar sydd wrth wraidd hanes
gweledigaeth arall a brofodd gŵr o'r enw W. Edwards.[12] Meddai'r bardd,
John Rhydderch, wrth agor y faled: *'Gwrandewch ar Draethod hynod hanes /
Eiriau llownion y Ddarllenes.'* Gall mai o *chap-book* Saesneg y cafodd y

[12] Ibid., rhif 90 (LlGC).

bardd yr hanes, fel yn achos gweledigaeth Richard Brightly, gan mai stori o Loegr ydyw, wedi'i lleoli yn Maidstone, Swydd Gaint. Y mae'r faled hon yn wahanol iawn i'r gweddill oherwydd nid oes yma weledigaeth o uffern na'r nefoedd. Yn hytrach, cyferfydd yr hwsmon duwiol â gŵr ifanc mewn gwisg ddisglair wedi iddo fod yn myfyrio a chysgu o dan dderwen. Ymddengys fod yr holl gonfensiynau gweledigaethol yn bresennol, er enghraifft y pwyslais ar dduwioldeb a haelioni'r hwsmon. Y mae'r ffaith iddo fynd i rodio'r meysydd cyn myfyrio am ei ddiwedd a syrthio i gysgu dan goeden yn dwyn i gof brofiadau'r Bardd Cwsg. Ond yna, ni ddilynir y fframwaith confensiynol ymhellach eithr cyflwyna'r angel nifer o broffwydoliaethau yn hytrach na thywys yr hwsmon ymaith.

Trõedigaeth yr Annuwiol

Pedwar cymeriad yn unig a brofodd y math hwn o weledigaeth, sef Susan Collins,[13] Samuel Wilby,[14] Siân Niclason[15] a Thomas Freeburn.[16] Unwaith eto, gwelwn fod hwn yn deip poblogaidd mewn testunau rhyddiaith yn ogystal ag mewn baledi gan fod hanes Susan Collins a Samuel Wilby wedi'u cyhoeddi ar ffurf straeon rhyddiaith. Adlewyrcha hyn, o bosibl, ddylanwad y *chap-books* Saesneg ar lenyddiaeth boblogaidd Cymru'r ddeunawfed ganrif.

Nid oes modd dyddio hanes Susan Collins, ond troswyd hanes Samuel Wilby o'r Saesneg i'r Gymraeg gan gyfieithydd anhysbys yn 1756, a chan mor debyg yw ffurf y ddau destun gellir tybio hefyd i hanes Susan hithau gael ei gyfieithu o'r Saesneg. Yna, daeth stori Samuel Wilby i law Elis y Cowper, ac yn 1757 argraffwyd baled ganddo yn seiliedig ar y cyfieithiad Cymraeg. Rhaid bod mynd mawr ar faledi o'r fath oherwydd dyma gyfnod cyhoeddi ei faledi gweledigaethol am Mary Jeffrey a William Jones hefyd. Y mae'r faled am Samuel Wilby yn enghraifft bellach o'r modd y defnyddiai Elis y Cowper destunau rhyddiaith fel ffynonellau ar gyfer ei faledi, ac wrth gymharu'r ddau destun gwelir bod y manylion yn cyfateb bron yn union i'w gilydd, ac eithrio'r dyddiad. 15 Ebrill 1756 yw dyddiad y testun rhyddiaith, a 7 Ebrill 1757 yw'r dyddiad a rydd Elis y Cowper i'w faled. Y mae'n bosibl bod hon yn enghraifft o'r modd y cadwyd hen destunau yn gyfoes gan y beirdd drwy ddiweddaru'r dyddiad.

[13] *BOWB*, rhif 135B (LlGC) – rhyddiaith.
[14] Ibid., rhif 158 (LlGC) – baled; Casgliad Bangor, xvix, 1 – rhyddiaith.
[15] W. Hope, *Cyfaill i'r Cymro* (Caer, 1765); *BOWB*, rhif 268 (LlGC), Croesoswallt, 1793 – baled.
[16] D.e., *Rhyfeddod newydd yn WILTSIR* (Llundain, ?1720).

Y mae nifer o'r disgrifiadau yn ymdebygu'n fawr i'w gilydd. Dyma, er enghraifft, ddisgrifiad Samuel, ar ffurf rhyddiaith a barddoniaeth, o'r modd yr ataliwyd ei ymgais i ladd ei dad:

Yr amser y cymerais y *Cleddyf* hwn yn fy llaw ac a redais ar ol fy Nhâd, daeth Gŵr mewn gwisc ŵen im cyfarfod, ac efe am taflodd i lawr ar y Ddaear, ac am curodd yn greulon, yna efe am cipiodd gan fy nghodî efe am taflodd i le tywyll ofnadwy, lle y clywn i ochneidie a griddfanne, ar fath gablaidd na chlywswn i erioed mo'i cyffelib . . .

Pen rodis efo'r cledde am wneuthur briwie a brad,
Fy meddwl oedd yn Greulon'n anhirion ladd y nhad,
Daeth gwr mewn gwiscwen byrlan yn fuan atta fi,
Gosododd fi yma yn rhyfedd i orfedd groufedd gri.

Un cadarn ef am cododd fe'm bwriodd draw or byd,
Danfonodd fi i le creulon anhirion iawn o hyd,
Lle clywn ni dyngu a chablu oernadu im synnu'n synn,
A chrio a bloeddio ac udo crogleisio a danuo'n dynn.

Nid yw baled Elis y Cowper yn gwbl anghreadigol gan iddo grynhoi disgrifiadau meithion y darn rhyddiaith yn gelfydd, a hepgor rhan olaf y weledigaeth yn llwyr. A chymaint o destunau cyfoes wedi mynd yn angof dros y blynyddoedd, rhydd y testunau hyn brawf pendant ac allweddol i ni o ddulliau cyfansoddi'r oes. Dengys achos hanes Richard Brightly i'r beirdd ddefnyddio testunau a gyfieithwyd o'r Saesneg, ond gresyn nad oes modd canfod y testun gwreiddiol Saesneg er mwyn cwblhau'r darlun. Rhaid bod Elis y Cowper yn ddarllenwr brwd, neu'n wrandawr astud, gan ei bod yn amlwg iddo godi nifer sylweddol o straeon ei faledi o'r deunydd print-iedig oedd ar gael iddo, er bod amheuaeth fod ganddo ddigon o Saesneg i godi deunydd yn uniongyrchol o'r *chap-books* Saesneg.[17]

Y mae stori Samuel a Susan yn debyg, ac felly hefyd hanes Siân Niclason. Dyma faled sy'n ôl-ddyddio'r testunau rhyddiaith gan fod copïau ar gael o 1765 a 1793. Y mae'r ymhelaethu sydd ar y naratif yn awgrymu i'r bardd, Hugh Robert, Bagillt, fynd ati i greu baled yn adrodd yr un stori o'r newydd yn hytrach nag addasu testun penodol, fel y gwnaeth Elis y Cowper. Dengys Tabl 4 grynodeb o brif nodweddion y tair stori.

[17] G. G. Evans, *Elis y Cowper*, Llên y Llenor (Caernarfon, 1995), t. 50: 'Ymddengys mai prin ydoedd ei wybodaeth o'r Saesneg . . .Wele fel y sillafa enwau alawon megis *Lef Land, Ysbanus Jipsy, Hefi Hart*. O dderbyn na wyddai Saesneg rhaid mai'n anuniongyrchol y cafodd hyd i'r storïau a'r hanesion nad oeddynt ar gael yn Gymraeg.'

Tabl 4

Hanes Susan Collins	Hanes Samuel Wilby	Hanes Siân Niclason
Disgrifiad o unig blentyn a ddilynai bob math o ddrygioni. Gofynna am arian gan ei thad, ond caiff ei gwrthod, a thynga Susan y bydd yn dial arno.	Disgrifiad o ŵr bonheddig ifanc trahaus a rhestr faith o'i bechodau. Gofynna am arian gan ei dad, ond caiff ei wrthod.	Disgrifiad o ferch drahaus i farchog a'i phechodau niferus. Ei thad yn penderfynu ei disgyblu pan wêl hi'n tyfu'n rhy ymffrostgar.
Yn y caeau y mae'n cyfarfod â gŵr tal sy'n ei chanmol a'i seboni. Y mae'r ddau yn taro bargen: caiff Susan gymorth i weithredu ei dialedd yn gyfnewid am 3 blynedd o waed.	Try at Satan, ac offryma ei enaid iddo am gymorth i ddial ar ei dad.	Caiff Siân ei charcharu gan ei rhieni yn ei siambr, ac yno daw Satan i'w hudo. Caiff Siân gyfarwyddiadau gan Satan sut i dwyllo a dial ar ei rhieni. Ar ôl twyllo'i rhieni ei bod yn edifarhau, caiff Siân ei rhyddhau.
A hithau ar fin lladd ei rhieni â chyllell y mae aderyn yn ei rhwystro ac yn mynegi iddi mai Satan yw'r gŵr. Caiff Susan fraw a syrth i weledigaeth am dridiau. Geilw ei thad feddygon ati.	Ac yntau ar fin lladd ei dad â chleddyf, caiff Samuel ei daro i lawr gan Dduw, a syrth i weledigaeth a bery o 9 y bore hwnnw tan 8 fore Sul y Pasg. Gelwir meddygon ato.	Rhydd Siân wenwyn yng nghoffi ei rhieni. Ymyrra Duw, gan rybuddio'r rhieni i beidio ag yfed y coffi, a syrth Siân i lewyg. Gelwir offeiriaid ati.
Deffry Susan a gofyn iddynt gofnodi ei hanes. Edrydd y weledigaeth am nef ac uffern, ac er ei bod hi'n deisyfu aros yn y nef, rhaid iddi ddychwelyd i'r ddaear i rybuddio eraill. Y dydd Sul canlynol, edrydd un o'r meddygon ei hanes tra bo Susan yn gwrando yn y gynulleidfa.	Deffry Samuel ac adrodd ei weledigaeth am nef ac uffern, ac er ei fod yn deisyfu mynd drwy borth y nef, rhaid iddo ddychwelyd i'r ddaear i rybuddio eraill. Anfona neges arbennig gan Dduw yn bygwth haint a rhyfel ar Loegr.	Deffry Siân gan glodfori Duw am ei hachub ac edrydd ei gweledigaeth o'r nef ac uffern, lle y mae Satan a Christ yn ymrafael am ei chalon, a chaiff galon newydd gan Grist yn y pen draw.

Gweledigaeth Thomas Freeburn yw'r pedwerydd testun yn disgrifio tröedigaeth unigolyn annuwiol. Testun rhyddiaith ydyw a argraffwyd yn Llundain gan Tho. Clarke o dan y teitl:

> Rhyfeddod newydd yn WILTSIR. Yn dangos modd y darfu i Mr *Thomas Freeburn*, llafurwr neu ffermwr; Gael i daro megis yn farw, ar y maes; am ddwedyd geiriau cablaidd yn erbyn Duw mawr y nefoedd. O herwydd nad O'edd efe yn danfon iddo fe yr hin a fynne ag hefyd modd y bu efe ynglyn wrth y ddaiar, nad ellid moi symmud, yn (glaiar) ne y yn frwd o fis Rhagfyr 1719, hyd 20 dydd o fis Mai 1720 ar gweledigaethau rhyfeddol a welodd yr amser hwnnw.

Dyfynnir y teitl gan ei fod yn grynodeb hwylus o destun aneglur ac anghyflawn. Fodd bynnag, y mae'n amlwg bod y testun yn dilyn yr un patrwm â'r tri thestun uchod gan y trewir Thomas gan Dduw am ei bechodau. Ond nid mab ifanc ydyw ar fin lladd ei rieni, eithr dyn cybyddlyd mewn oed a gablodd yn erbyn Duw oherwydd y tywydd gwael a hithau'n fis Rhagfyr!

Baledi Rhyngwladol

Nid is-*genre* unigryw i Gymru yw'r weledigaeth, wrth gwrs. Y mae'r dystiolaeth ynglŷn â chyfieithiadau o destunau Saesneg yn brawf amlwg bod hon, unwaith eto, yn un o'r themâu crwydrol hynny a ymgorfforwyd yn rhan o'r traddodiad baledol yng Nghymru.[18]

Ymddengys, fodd bynnag, nad oedd baledi gweledigaethol yn un o brif is-*genres* y faled boblogaidd yn Lloegr.[19] Ond y mae'r ychydig destunau a oroesodd yn ategu'r berthynas agos rhwng y baledi Cymraeg a Saesneg. Yn 'The Godly Maid of Leicester' llewyga Elizabeth Stretton hithau ac adrodd am ei chyfarfyddiad â Satan cyn ffarwelio â'r fuchedd hon.[20] Er nad gweledigaeth gonfensiynol a gaiff, y mae fel Mary Jeffrey, Margaret Bourne, Richard Brightly a William Jones yn llewygu am gyfnod hir nes i bobl feddwl ei bod wedi marw.

Hefyd, awgryma'r faled Saesneg ei bod wedi llewygu oherwydd ei bod yn dioddef o salwch, 'Sore sick she was and sick to death'. Y mae'r faled

[18] Dengys gwaith Arne Bugge Amundsen fod hon yn thema amlwg yn niwylliant poblogaidd Norwy hefyd: 'Popular religious visions in eighteenth- and nineteenth-century Norway. Cultural interpretation or cultural protest?', yn Nils-Arvid Bringeus (gol.), *Religion in Everyday Life* (Stockholm, 1993), 9–18.

[19] Yng nghasgliadau Euing a Bodleian o faledi printiedig, tair yn unig sy'n ymwneud â gweledigaethau.

[20] Casgliad Euing, rhif 129, t. 198.

Gymraeg am Jane Morus, y Berriw, Sir Drefaldwyn, hefyd yn dangos mai salwch oedd achos ei gweledigaeth.[21] Fel y soniwyd eisoes, merch ifanc ddeng mlwydd oed yw Jane, ac wrth iddi chwarae ar y Sul, caiff ei tharo gan afiechyd:

> Merch *Sion Morris* wrth ei enw,
> Sydd yn tario ymhlwy y *Beriw*;
> Y drawd a chlefyd yn ei hystlus,
> Wrth chwareu Ddydd Sul mewn modd gwallus.

> Mewn llwgfau a phoenau a phenyd,
> Yr oedd hi'n myned ar bob munud;
> Yn y rhain Duw wele'n helaeth,
> Roddi iddi Weledigaeth.

Y mae'r cyfeiriadau hyn at waeledd yn y baledi Cymraeg a Saesneg yn dangos ymwybyddiaeth, o bosibl, mai cyflwr corfforol unigolyn, yn hytrach na'i gyflwr ysbrydol a allai fod yn gyfrifol am ei lewyg. Fodd bynnag, nid yw hynny'n tanseilio'r gred bod yma ysbrydoliaeth uwch ar waith, ac mai ffrwyth ymyrraeth Duw, nid dyn, yw'r weledigaeth. Fel y dywed Eileen Gardiner: 'the validity of otherworld visions is not bound by the fact that they may have been induced by fasting, hardship or disease.'[22] Awgrymir yn y faled Gymraeg, hyd yn oed, mai Duw ei hun a achosodd waeledd Jane. Hynny yw, fe'i trawyd gan glefyd am iddi chwarae 'mewn modd gwallus' ar y Sul. Fodd bynnag, yn ei gwendid, tosturia Duw wrthi a rhoi iddi weledigaeth sy'n adlewyrchu'r gred mai trwy ddioddefaint yr enillir achubiaeth, cred a fyddai'n gysur i drwch helaeth y boblogaeth a ddioddefai fywydau caled dan fygythiad heintiau a newyn.

Y mae'r faled, 'The Norfolk Wonder' hithau'n cynnwys nifer o elfennau cyffelyb i'r baledi Cymraeg.[23] Fel Mary Jeffrey a Margaret Bourne, merch dduwiol iawn sy'n profi gweledigaeth yn y faled hon. Nos a dydd darllena ei Beibl er mwyn ceisio achubiaeth cyn iddi farw, ac yna caiff ei tharo'n wael. Ymddengys fel pe bai wedi marw, ac wedi tri diwrnod a thair noson (cysylltiad amlwg â'r atgyfodiad unwaith eto), a hithau ar fin cael ei chladdu, deffry o'i thrwmgwsg. Edrydd hanes ei gweledigaeth ryfeddol cyn iddi ffarwelio'n derfynol â'r byd. Fel Mary Jeffrey, ni ddymuna'r ferch ifanc hon i neb alaru amdani: 'To mourn for me, alas! it is in vain, / For your great loss is my eternal gain.' Yn amlwg, felly, y mae rhai cyfatebiaethau

[21] *BOWB*, rhif 43 (Casgliad Bangor ii, 25).

[22] Eileen Gardiner, *Medieval Visions of Heaven and Hell* (Efrog Newydd a Llundain, 1993), t. xxi.

[23] Casgliad Bodleian, Harding B 29 (200).

amlwg rhwng y deunydd Cymraeg a Saesneg, ond nid oes yr un gerdd Gymraeg yn gopi o stori Saesneg. Awgryma hyn fod thema'r weledigaeth yn apelio'n fawr at chwaeth y baledwyr yng Nghymru, a'i bod yn thema y gellid ei huniaethu â phrofiadau pobl leol yn ogystal â chymeriadau o'r tu draw i'r ffin. Efallai nad oes yr un ôl copïo ar y deunydd hwn gan fod traddodiad cyfoethog o lenyddiaeth weledigaethol eisoes yn bodoli yng Nghymru a bod y baledi'n bwydo oddi ar boblogrwydd y traddodiad hwnnw. Serch hynny, y mae awyrgylch a rhyfeddod y baledi Cymraeg a Saesneg yn gwbl gydnaws â'i gilydd, ac y mae iddynt yr un manylder o ran enwau, lleoliadau ac amser. Awgryma hyn, felly, eu bod oll yn amrywiadau ar yr un traddodiad o ganu gweledigaethol.

Fodd bynnag, y mae'r testunau printiedig Saesneg o'r ddeunawfed ganrif yn brin, ac ymddengys na chaiff y thema hon ei thrafod yn y baledi llafar, traddodiadol Saesneg a gasglwyd gan F. J. Child ychwaith. Y mae'r diffyg deunydd traddodiadol yn awgrymu bod baledi gweledigaethol yn is-*genre* mwy llenyddol, ond y mae'r nifer bychan o faledi taflennol Saesneg ar y pwnc yn awgrymu mai canu seciwlar yn hytrach na chrefyddol a âi â bryd y baledwyr yn Lloegr. Awgrymodd Anthony Conran am y baledi traddodiadol: 'In all these ballads heaven and hell are used as reward and punishment for socially good or bad behaviour rather than a means to induce a religious conversion in the listener.'[24] Cynigia ddau esboniad ar y diffyg testunau. Efallai fod tröedigaeth grefyddol yn bwnc rhy ymfflamychol i'r baledi taflennol neu hwyrach nad oedd gan y farchnad yn Lloegr ddiddordeb mewn straeon o'r fath. Ond, yn sicr, yr oedd crefydd yn bwnc o ddiddordeb ysol i gynulleidfaoedd Cymru. Dengys yr holl faledi crefyddol a'r gweithiau rhyddiaith fod hwn yn bwnc perthnasol a phoblogaidd yng Nghymru, ond efallai i natur newyddiadurol y faled yn Lloegr beri i'r diddordeb mewn straeon am ryfeddodau crefyddol leihau yno erbyn y ddeunawfed ganrif. O gyfnod yr Adferiad y daw dau o'r testunau Saesneg perthnasol a sylwer i hanes Richard Brightly gael ei gyfieithu o'r Saesneg i'r Gymraeg cyn 1715. Gallwn felly dybio i ddiddordeb cynulleidfaoedd Saesneg yn yr is-*genre* hwn bylu yn hanner cyntaf y ddeunawfed ganrif. Ond yng Nghymru, tyfu a wnaeth ei boblogrwydd.

Merched y Gweledigaethau

Y mae wyth o'r pymtheg unigolyn sy'n profi gweledigaethau yn y baledi hyn yn ferched; ymddengys felly nad ffenomen fenywaidd yw'r weledigaeth, eithr gall pobl o'r ddau ryw ac o bob safle cymdeithasol brofi gweledigaeth

[24] Gohebiaeth bersonol.

gyfriniol. Fodd bynnag, y mae bodolaeth ac amlygrwydd y merched yn haeddu sylw o fewn ymdriniaeth ar ddelweddau o ferched y cyfnod oherwydd eu bod yn cynrychioli'r portread positif, crefyddol o ferched ym maledi'r ddeunawfed ganrif.

Pwysleisiwyd droeon yn y gyfrol hon fod paragon benywaidd o ddaioni yn bodoli ochr yn ochr â'r ferch ddrygionus yn y baledi, ac yn y baledi gweledigaethol y mae'r ddeuoliaeth hon yn amlycach nag erioed. Dyma thema sy'n cyfosod y ddau begwn, ac sy'n dangos bod modd traws-symud o'r naill i'r llall, sef o'r drwg i'r da. Teipiau arwynebol yw'r ddau gyflwr mewn gwirionedd; ys dywed Carolly Erickson: 'Only in their degree of caricature did these images meet on common ground.'[25]

O droi yn gyntaf at y merched annuwiol, gwelwn i Siân Niclason a Susan Collins gael eu darlunio fel merched ifainc ymffrostgar, haerllug; merched na feddant ar rinweddau achubol gwyleidd-dra na diweirdeb. Teipiau ystrydebol ydynt, a bodlona'r baledwyr ar gynnal delweddau poblogaidd o'r fath, heb wneud unrhyw ymdrech i godi uwchlaw cyffredinedd. Ond er gwaethaf eu hymddygiad anfoesol, nid yw'r merched hyn yn gwbl golledig, ac er nad ydynt yn gymeriadau duwiol, cânt hwythau gyfryngu â Duw mewn gweledigaeth. Dyma adlewyrchu motiff poblogaidd y butain sy'n edifarhau, megis Mair Fagdalen, a'r egwyddor Gristnogol bod gras Duw ar gael i'r sawl sy'n cyfaddef ei bechodau.

Dangoswyd ym mhenodau agoriadol y gyfrol hon fod drygioni yn un o'r priodweddau cynhenid a dadogid ar y ferch, ond wrth fanylu ar y portread-au o Siân a Susan, diddorol yw sylwi nad yw'r hen drawiadau gwrthffemin-yddol i'w clywed yn amlwg. Yn wir, nid oes fawr o wahaniaeth rhyngddynt a'r gweledydd annuwiol gwrywaidd, Samuel Wilby. Sylwer, er enghraifft, y cyhuddir Susan a Samuel o ddilyn yr un pechodau, sef rhegi, torri'r Saboth a phuteinio. Y mae yma fwy o ddiddordeb mewn efelychu ac addasu stori a fodolai eisoes nag mewn personoli drygioni fel gwendid benywaidd.

Ceir enghraifft bellach o'r briodwedd hon yn y faled am Siân Niclason. Dengys y prif gymeriad dwyll a chyfrwystra dieflig wrth fynd ati i wenwyno ei rhieni ac er bod twyll yn un o'r ffaeleddau benywaidd traddodiadol, nid yw'r bardd yn apelio at yr hen gysylltiad hwnnw. Ni chysylltir pechod Siân yn uniongyrchol ag Efa na'r rhyw fenywaidd yn gyffredinol; eithr fel yn achos yr holl weledyddion drygionus, cyflwr ysbrydol, moesol yr unigolyn sy'n cael y sylw pennaf, nid unrhyw ragdybiaethau ynglŷn â'u rhyw. Serch hynny, y mae'n bosibl dadlau bod y gweledyddion benywaidd duwiol yn cyd-ymffurfio â delwedd gyfarwydd y ferch rinweddol. Y mae'r merched hyn oll yn ifainc, yn bur a dilychwin, ac y mae priodweddau o'r fath yn eu cysylltu â chyfrinwyr benywaidd yr Oesoedd Canol.

[25] Carolly Erickson, *The Medieval Vision* (Efrog Newydd, 1976), t. 198.

Cyfeiria Eileen Gardiner at y traddodiad hir o gyfrinwyr benywaidd megis Elizabeth o Schönau a Hildegard von Bingen, y credid eu bod yn wyryfon duwiol.[26] Er y gwahaniaethau amlwg rhwng Pabyddiaeth yr Oesoedd Canol a Phrotestaniaeth y cyfnod modern cynnar y mae atgof o'r cyfrinwyr cynnar i'w weld ym mherffeithrwydd diwair gweledyddion megis Mary Jeffrey a Margaret Bourne.

Adlewyrcha'r pwyslais hwn ar burdeb a duwioldeb gred sy'n gyffredin i'r Oesoedd Canol a'r cyfnod modern cynnar, sef bod gwyryfdod yn gyflwr achubol i fenyw. Ys dywed Carolly Erickson am agwedd y Piwritaniaid: 'they loved virgins but hated women.'[27] Er nad yw'r baledi yn pwysleisio diweirdeb y merched yn llythrennol bob tro, y mae'r ffaith eu bod yn bobl ifainc, clodwiw, sengl, yn ddigon i awgrymu eu bod hefyd yn wyryfon. Y mae'r darluniau hyn felly yn cynrychioli delwedd boblogaidd y wyryf, y ferch bur a all gyfryngu megis lleian â Duw gan nad yw'r byd eto wedi ei halogi.

Er bod ieuenctid a phurdeb y merched hyn yn dwyn y portread ystrydebol, cyfarwydd o'r wyryf grefyddol i gof, prin, mewn gwirionedd, yw'r ymdrech i'w darlunio'n llawn. Unwaith eto, fel yn achos Siân a Susan, y mae'r disgrifiadau personol yn brin iawn; duwioldeb y merched yn unig sy'n cael sylw penodol. Er bod yma botensial i ddarlunio'r priodweddau rhinweddol ystrydebol megis gwyleidd-dra ac ufudd-dod, bodlonir ar bwysleisio eu rhinweddau ysbrydol yn unig.

Yr hyn a ddaw i'r amlwg yw mai'r neges grefyddol sydd bwysicaf yn y cerddi hyn a bod yr unigolyn yn cael ei ddarlunio yn ôl ei gyflwr ysbrydol, moesol, yn hytrach nag yn ôl ei ryw. Mewn cyd-destun crefyddol, felly, ymddengys y gall y beirdd godi uwchlaw'r ystrydebau gwrthffeminyddol, er iddynt fynd ati i lunio ystrydebau pellach ar sail duwioldeb, neu annuwioldeb yr unigolyn.

Ni ddywed y baledi hyn ddim byd newydd ynglŷn ag agwedd y cyfnod at ferched; y mae'r delweddau ohonynt, fel y dynion, yn gwbl arwynebol. Ond y mae presenoldeb cryf merched yn y baledi gweledigaethol yn adlewyrchu hen gred yng ngallu gwyryfon i gyfryngu â Duw, ac yn nelwedd gyfarwydd y ferch ddrygionus.

Y Profiad Gweledigaethol

Delweddau ystrydebol yw'r cymeriadau a bortreedir yn y baledi hyn, ond beth am eu gweledigaethau – ai ailgylchu llenyddol sydd wrth wraidd pob

[26] Gardiner, *Medieval Visions of Heaven and Hell*, t. xxi.
[27] Erickson, *The Medieval Vision*, t. 189.

stori ynteu brofiadau real? Yn sicr, nod pob baledwr yw argyhoeddi ei gynulleidfa o wirionedd ei eiriau. Cawn ganddynt felly fanylion lu sy'n lleoli pob stori'n ofalus mewn man a chyfnod arbennig. Y mae'r baledwyr fel pe baent yn ymwybodol bod eu stori'n un gyfarwydd, gyffredin, felly rhaid wrth enwau, dyddiadau a lleoliadau er mwyn rhoi hygrededd i'r digwyddiadau rhyfeddol a ddisgrifir.

Ai merched o gig a gwaed oedd Catherine Lloyd o Lanycil a Mary Edward o Lanfachraeth, ac a brofwyd gweledigaeth ganddynt erioed? Y mae'n bosibl, ar y naill law, i'r merched hyn honni iddynt brofi gweledigaeth ac i'r weledigaeth honno gymryd arni ffurf gyfarwydd a dderbyniwyd gan eu cyfoedion. Posibilrwydd arall fyddai i stori ryfedd am rywun o'r ardal yn llewygu a gweld rhithiau o ganlyniad i afiechyd neu ddiffyg bwyd gael ei thrawsnewid ar dafod leferydd yn stori weledigaethol, grefyddol. Deuai'r stori honno i glyw'r baledwr yn y man, a byddai yntau'n ei gosod yn gadarn o fewn y traddodiad gweledigaethol drwy ddefnyddio'r fframwaith a'r delweddau confensiynol.

Anodd yw canfod tystiolaeth hanesyddol a fyddai'n cefnogi'r tybiaethau hyn ond, yn sicr, y mae'r dystiolaeth destunol yn awgrymu'n gryf bod y baledwyr yn hyderus o'u gallu i ddarbwyllo'u cynulleidfaoedd i gredu'r gweledigaethau. Cynigia rhai o'r baledi dystiolaeth benodol i gefnogi'r straeon a adroddir. Y mae nifer helaeth o'r baledi'n cyfeirio at offeiriaid a meddygon a ddaeth at wely'r gweledydd, ac yr oedd cyfeirio at gred gwŷr addysgedig yn y profiad cyfriniol wrth reswm yn rhoi cryn hygrededd i'r stori. Rhestrir enwau'r tystion gwybodus hyn mewn pedair baled. Er enghraifft, yn ogystal â chynnig tystiolaeth ynglŷn ag enw, lleoliad a dyddiad y weledigaeth, enwir wyth tyst i weledigaeth William Jones:

> O wyr y Plwy mi henwa rai
> Sy'n Profi mae Gwirionedd
> Un William Wood John Tyjyn gwir
> A Niccolas Putt wr Mwynedd
> A William Ffleming Thomas Brown
> John Richiard Down yn Byredd.
>
> John Jeffeson a John Smuth
> Mae Rheini Byth yn Tysdio
> Y modd y Bu'r gwr glan di feth
> Mewn Gweledigaeth yno
> Oed Crist Mil Saith gunt a Bu hyn
> Pym Dég a chwech iw Rhifo.[28]

[28] *BOWB*, rhif 638A (LlGC).

Dywed Elis y Cowper mai'r wardeniaid William Bar a Joseph Crên a barodd gofnodi gweledigaeth Samuel Wilby ac enwir y meddygon a alwyd at wely Susan Collins i gofnodi ei phrofiad, sef Dr Bone, Dr Jones o Goleg Sant Ioan, Caer-grawnt, Mr Labute a Mr Hill y Procatorion. Ar ddiwedd y faled Saesneg 'A Wonderful Prophesie declared by Christian James' ceir yr atodiad hwn:

The Names of the Masters of the Parish that saw the Maid on her death-bed, and heard the words of the Prophesie which she delivered, were as followeth. W. Wats Curate, T. Davis, Head Cunstable, R. Wilkins, and C. Tanner, Church-wardens; who by the consent of divers others in the same Parish, which were in the presence at the Damosels Decease, caused a Letter to be written and sent from thence to London, on purpose to have it Printed, whereby to avoid all scandal. March 8, Contrived into Meeter, by L.P.[29]

Yn ogystal â rhestru tystion, cynigia ambell faled dystiolaeth gorfforol a gweledol i brofi gwirionedd y weledigaeth. Nid yw pob gweledydd yn dychwelyd i'r ddaear mewn cyflwr pur, gogoneddus gyda neges gan Dduw, eithr dychwelodd W. Edwards a Catherine Lloyd yn dioddef poenau corff-orol, poenau a ddehonglwyd fel tystiolaeth o'u profiad arallfydol. Cafodd W. Edwards bedwar arwydd o wirionedd ei weledigaeth megis archoll-nodau ar ei ddwylo a'i dalcen:

> Bothelli ar Law a chroes iw Dalcen
> Llythrennau Aur ynghwr ei Ddalen
> A'i Wraig yn farw oedd arw arwydd
> Duw a ro i ni râs i gofio'r Arglwydd.[30]

Dioddefodd Catherine Lloyd '[g]erydd tadol ein grasol Iesu Grist' er mwyn ei gwneud yn esiampl i eraill:

> Bu hithe yn chwysu felly y gwaed i fynu ŷn fawr,
> medd rhai fu'n sychu'r dagrau ar ruddiau teg i gwawr
> A chroes oedd yn ei thalcen yn glaerwen ac yn glir,
> Na amheuad un dyn moni mae'n manwl ddweyd y gwir.[31]

Y mae'r profiadau corfforol hyn hefyd yn nodweddiadol o'r traddodiad ehangach, ys dywed Eileen Gardiner: 'these otherworld visions are often

[29] 'A Wonderful Prophesie . . .', Casgliad Euing, rhif 400, t. 669.
[30] *BOWB*, rhif 90 (LlGC).
[31] Ibid., rhif 18 (Casgliad Bangor i, 11).

presented as total physical experiences, since a visionary might suffer pain and bring back scars of torture from these "visions".[32] Yn ogystal â'r dioddef corfforol, sylwer i arwyddion ymddangos ar dalcennau'r ddau weledydd, symbolau ac iddynt arwyddocâd Beiblaidd. Yn Llyfr y Datguddiad cyfeirir at achub y rhai sydd ag enw Duw ar eu talcennau, ac ysbrydoliaeth Feiblaidd, y mae'n debyg, sydd i'r unig fotiff llên gwerin perthnasol hefyd, sef motiff yn ymwneud â marwolaeth dyn am iddo lofruddio gŵr a chanddo arwydd y groes ar ei dalcen.[33]

Yn sicr, byddai dioddefaint corfforol y ddau weledydd hyn yn dystiolaeth rymus ac argyhoeddiadol i gynulleidfa ofergoelus y cyfnod. Gan na fedrent amgyffred unrhyw resymau meddygol dros y symptomau, hawdd ydoedd iddynt gredu mai llaw Duw oedd yn gyfrifol. Yn ogystal, cofnodwyd achosion go iawn o lewygu am gyfnodau meithion, heb arwydd o fywyd, ym mhapurau newydd y cyfnod. Y mae'n bosibl i achos fel hwn, a gofnodwyd yn y *Chester Chronicle* yn 1775, esgor ar eglurhad cyfriniol, a stori weledigaethol efallai:

> a young lady was taken ill of a fever, of which she to all appearance died; her teeth were closed extremely hard, her whole frame was stiffened to a great degree, and every part was quite cold, except near her heart; which her mother perceiving, concluded she was not quite dead. The physician who had attended her, was accordingly sent for, and gave as his opinion, that the body was lifeless. The unhappy mother, however, could not be persuaded but that her daughter retained life, and determined to keep the body some days, and wait the event. In this state her daughter remained four days and nights, when, to the inexpressible joy of the family, they were convinced that she was alive. They first perceived an emotion in her fingers, and sometimes a faint groan to issue from her. Assistance was immediately called in, and a liquid was, with great difficulty, forced between her teeth, which, in a short time, produced the most desirable effect, though it was three weeks before she was so much restored as to be sensible of what had passed. She is at present in a good state of health, and her mental faculties are as perfect as ever.[34]

Ond gellir dadlau, hefyd, mai cynnal confensiwn llenyddol oedd y baledwyr yn hytrach nag ymateb i ddigwyddiad cyfoes. Y mae, wrth gwrs, draddodiad maith o lenyddiaeth weledigaethol yn y Gymraeg,[35] ac y mae cynnwys y baledi'n dangos iddynt fenthyg yn helaeth oddi wrth y campwaith

[32] Gardiner, *Medieval Visions of Heaven and Hell*, t. xxiv.
[33] *Motif-Index*: V86.1.3.
[34] *Chester Chronicle*, 29 Mai 1775.
[35] Gwyn Thomas, *Y Bardd Cwsg a'i Gefndir* (Caerdydd, 1971).

gwfrom gweledigaethol hwnnw, *Gweledigaethau'r Bardd Cwsg*.[36] Dibynna'r baledi ar waith Ellis Wynne parthed eu disgrifiadau nefolaidd ac uffernaidd, yn arbennig. Yng ngweledigaeth Samuel Wilby, er enghraifft, disgrifir uffern fel y 'geulan Gôch' (ac yng ngweledigaeth y llanc ifanc cyfeirir at yr 'hen geulan filain fawr') ac 'Anwn', fel a wnaeth Ellis Wynne,[37] ac y mae'r 'Dyffryn tywyll' yng ngweledigaeth Susan Collins, a 'dyffryn diffrwyth' gweledigaeth Richard Brightly yn dwyn i gof ddisgrifiad Wynne o'r 'dyffryn pygddu anfeidrol . . . gwlad ddiffrwyth lom adwythig'.[38]

Nid yw'r dylanwad llenyddol hwn, o reidrwydd, yn tanseilio hygrededd y profiadau a ddisgrifir; ys dywed R. M. Jones:

> Hen ddull o gyfleu gwirionedd yw'r dull apocalyptig (dull y datguddiad neu'r breuddwyd). Mae traddodiad iddo sy'n mynd yn ôl o leiaf i gyfnod Llyfr Daniel a Llyfr y Datguddiad. Yr hyn sy'n arbennig mewn llenyddiaeth bob amser yw'r modd y gall hen ddull fel hwn ymrithio'n *wir* mewn profiad cyfoes, a chael ei briodi ag iaith a syniadau newydd.[39]

Ond er gwaethaf y newydd-deb y cyfeiria R. M. Jones ato, ni ellir gwadu unffurfiaeth y patrwm gweledigaethol mewn *genres* llenyddol o bob math dros y canrifoedd. Y mae'r strwythur a'r disgrifiadau'n debyg iawn i'w gilydd boed ar ffurf barddoniaeth neu ryddiaith. Awgryma Eileen Gardiner mai cyfyngiadau ieithyddol sydd i gyfrif am debygrwydd y testunau yn hytrach nag efelychu llenyddol. Yn ôl Gardiner, '[language is] a limited tool for quantifying and qualifying experience',[40] syniad a wyntyllir gan un o'r baledwyr Cymraeg, hyd yn oed. Dywed na fedrai Jane Morus fynegi'r hyn a welodd mewn geiriau, ond rhaid cofio hefyd mai dim ond deng mlwydd oed ydoedd:

> Hi wele Angel gogoneddus,
> Nad allai ei Thafod ddim yn fedrus,
> Ei gyffelybu ond ir Haul ŵen,
> Yn discleirio yn y ffurfafen . . .

[36] Ellis Wynne, *Gweledigaethau'r Bardd Cwsg*, gol. Patrick J. Donovan a Gwyn Thomas (Llandysul, 1998). Yr oedd *GBC* yn boblogaidd iawn yn ystod y ddeunawfed gunrif – cafwyd naw argraffiad yn ystod y ganrif, gw. William Williams, 'Gweledigaetheu y Bardd Cwsc – a bibliography', *Journal of the Welsh Bibliographical Society*, iv (1932–6), 199–208.

[37] Wynne, *Gweledigaethau'r Bardd Cwsg*, tt. 95 'y geulan felltigedig'; 157 'Annwn'.

[38] Ibid., t. 63.

[39] R. M. Jones, *Llên Cymru a Chrefydd* (Abertawe, 1977), t. 359; gw. hefyd R. M. Jones, *Cyfriniaeth Gymraeg* (Caerdydd, 1994).

[40] Gardiner, *Medieval Visions of Heaven and Hell*, tt. xxix.

Nid all ei thafod ddim fanegu,
Na'i gwefusau gyflawn draethu;
Mo'r cyflawnder ag a welodd,
O ogoniant yn y Nefoedd.[41]

Er mwyn goresgyn yr anawsterau ieithyddol hyn a gwneud y profiad yn un dealladwy i eraill, rhaid i'r gweledydd ddibynnu ar ddelweddau ac ieithwedd weledigaethol gyfarwydd. Y mae'r delweddau cyfarwydd hynny yn galluogi'r gweledydd i ddehongli ei brofiad ysbrydol mewn modd diriaethol, fel y dywed Carol Zaleski:

> His very experience of the other world is shaped by expectations, both conscious and subliminal, that he shares with his peers, and he draws upon a common treasury of images from scripture, folklore or literary tradition, and religious art.[42]

Yna, trosglwyddir y profiad ar lafar i drydydd person sy'n mynd ati i'w gofnodi, ac y mae yntau yn parhau â'r broses o symleiddio'r profiad. Dywed Gardiner am y cofnodwyr hyn: 'often they change the sense of the original to conform to a sense of what is normal. When dealing with a literature of the supernatural, there is a constant effort to make the supernatural more manageable.'[43]

Drwy ddilyn y broses o gofnodi gweledigaethau fel hyn, gellir tybio bod profiad gwirioneddol wrth wraidd y testunau llenyddol. Ond rhaid i ni sylweddoli mai profiad ydyw na ellir ei fynegi drwy eiriau, eithr fe'i siapiwyd yn brofiad cyffredin gan iaith a delweddau cyfarwydd. Ceir yma *lingua franca* (cwbl nodweddiadol o'r baledi) i fynegi ymateb dyn i ddigwyddiadau anesboniadwy. Saethau yw'r gweledigaethau a ddarllenwn, arwyddion sy'n ein cyfeirio at y gwirionedd, meddai Carol Zaleski:

> If there is validity to religious accounts of life or death, it is not because they provide a direct transcript of the truth, but only because they act as a lure toward truth, by leading people out of anxious, mechanical, or vicious patterns of thought and behavior . . . In every respect, our defense of near-death reports depends on treating them as symbolic expressions that can never be translated into direct observations or exact concepts.[44]

[41] *BOWB*, rhif 43 (Casgliad Bangor ii, 25).
[42] Zaleski, *Otherworld Journeys*, tt. 86–7.
[43] Gardiner, *Medieval Visions of Heaven and Hell*, tt. xxvi–ii.
[44] Ibid., tt. 197–9.

Yn ogystal ag adlewyrchu ieithwedd y profiad gweledigaethol a fyddai'n
gyfarwydd i gynulleidfaoedd y ddeunawfed ganrif, y mae'r baledi hyn
hefyd yn adleisio natur ofergoelus crefydd y cyfnod. Yn wir, buan y cydiodd
y Methodistiaid yn y freuddwyd weledigaethol fel enghraifft o gyflwr
paganaidd honedig y Cymry cyn y Diwygiad Mawr. Meddai Robert Jones
Rhos-lan, yr arch-Fethodist beirniadol, am y 'cyfnod tywyll' hwnnw:

> Llawer oedd yn coelio y medrai y rhai a fyddent yn dywedyd tesni neu
> ffortun, ragfynegi eu helyntion ysbaid eu hoes. Cyrchu mawr a fyddai at
> ryw swynwr, pan fyddai dyn neu anifail yn glaf: a choel mawr fyddai gan
> lawer ar yr Almanac. Sylw neilltuol a fyddai ar bob math o freuddwydion
> gan y rhan fwyaf o bobl; a llawer iawn yn cymryd arnynt eu dehongli.[45]

Yn hytrach na gwerthfawrogi swyddogaeth ddidactig a disgyblaethol
coelion fel y rhai a ddisgrifir gan Robert Jones, collfarnwyd eu hoferedd
gan ddiwinyddion ac ysgolheigion y bedwaredd ganrif ar bymtheg, a
dichon i gysylltiad y faled yn gyffredinol â'r byd hwnnw ychwanegu at ei
dirywiad yn ystod y ganrif honno. Erbyn heddiw, edrychwn o'r newydd ar
goelion yr oesau a fu, ac y mae'r baledi'n ffynhonnell bwysig a rydd i ni
olwg ar y gymysgfa o goelion gwerin a Christnogol a goleddai pobl y ddeu-
nawfed ganrif. Un o elfennau mwyaf trawiadol y baledi yw diriaeth braw-
ychus Satan, cymeriad gweladwy, byw, megis y tylwyth teg, a grwydrai
ymysg dynion.

Yn y baledi darlunnir Satan fel temtiwr cyfrwys sy'n manteisio ar wendid
meidrolion er mwyn taro bargen â hwy. Y mae'r portread hwn yn cyd-fynd
â darlun Luther o'r diafol a fu mor ddylanwadol yng nghyfnod y Dadeni.
Iddo ef:

> the Devil is 'Lord of the world': cunning and arrogant, envious of God
> and arch-enemy to mankind. He afflicts men with all manner of diseases
> and misfortunes, tempts them to sin, deceives and deludes them through
> false promises, lies, visions, and dreams.[46]

Yn ogystal, ceir yn y mynegai i fotiffau llên gwerin nifer o gyfeiriadau at y
diafol yn ymddangos ar y ddaear, yn temtio meidrolion ac yn taro bargein-
ion â hwy er mwyn meddiannu eu heneidiau, fel a gafwyd yn stori Faustus.[47]
Temtio meidrolion i gyflawni troseddau a wna'r diafol, yn fwyaf arbennig i
lofruddio, ac yr oedd rhoi'r bai ar y diafol am gamymddygiad dynion yn

[45] Robert Jones, *Drych yr Amseroedd*, gol. G. M. Ashton (Caerdydd, 1958), t. 25.

[46] J. W. Smeed, *Faust in Literature* (Llundain, 1975), t. 34.

[47] *Motif-Index*: G303.3.1; G303.9.4; M210; M211; M211.9. Argraffwyd nifer o faledi
am Faustus yn ystod y ddeunawfed ganrif hefyd, e.e., *BOWB*, rhifau 76A a 306 (LlGC).

duedd gyffredin tan y cyfnod modern. Yng nghofnodion Llys y Sesiwn Fawr yng Nghymru ceir tystiolaeth o'r gred hon. Wrth ddisgrifio llofruddiaeth dywedid i'r sawl a gyhuddid weithredu yn enw'r diafol. Dyma'r achos yn erbyn David Lloyd a ddaeth gerbron y Sesiwn Fawr yn Nhrefaldwyn yn 1654:

David Lloyd late of Varcholl in the Countie of Mountgomery aforesaid gent, not haveinge god before his eyes but by the instigacion of the devill beinge moved and seduced . . . with force and armes at Guilsfield in the Countie aforesaid feloniously voluntarily and of his malice forethought in and upon one Edward Widder in the peace of god and the publique peace then and there beinge an Assault and Affray did make.[48]

Y mae'r tri meidrolyn sy'n wynebu'r diafol yn y baledi, sef Susan Collins, Samuel Wilby a Siân Niclason, wedi eu cythruddo'n barod gan eu rhieni, ac y mae Satan yn achub ar ei gyfle gan gynnig iddynt ddialedd yn gyfnewid am eu gwaed. Fel 'gŵr tal taclus mewn dillad duon'[49] y'i disgrifir gan awdur anhysbys hanes Susan Collins, gŵr sy'n hudo'r ferch ifanc drwy ei galw'n 'hardd Bendefiges'. Dengys y diafol iddi sut i ddial ar ei rhieni – drwy geisio eu lladd â chyllell – ar yr amod y rhoddai hithau ei gwaed iddo am dair blynedd. Rhydd y diafol yr un cyfarwyddiadau i Samuel Wilby a Siân Niclason, er mai gwenwyn yw'r dull a gymeradwya i Siân; ond gyda'r merched yn unig y mae Satan yn defnyddio geiriau swynol i'w hudo, sy'n parodïo'r canu serch hudolus ac yn un o briodweddau traddodiadol y diafol mewn llên gwerin.[50]

Wrth ddisgrifio'r ymgom rhwng Satan a Siân, y mae'r bardd, Hugh Robert, yn defnyddio nifer o'r epithetau serch confensiynol, a hynny mewn modd estynedig ac eironig, megis 'wen ladi lloer heini lliw'r hâ', ac fel hyn y cyflwyna ei addewid iddi:

> Mi a'ch tynna lloer hyfryd o'ch penyd a'ch pwys;
> Os gwnewch wrth fy archiad cewch weled yn wir,
> Gosodaf chwi'n beniaeth ar doraeth o dir.[51]

Nid dyfais lenyddol yn unig oedd y diafol hwn, eithr ffigwr credadwy, brawychus. Ys dywed David Howell: 'Down to the close of the century this widespread belief in fairies, the reappearance of departed spirits, and

[48] Murray Chapman (gol.), *Criminal Proceedings in the Montgomeryshire Court of Great Sessions* (Aberystwyth, 1996), rhif 210.

[49] *Motif-Index*: G303.2.2 Devil is called 'the black one'; G303.3.1.2 The devil as a well-dressed gentleman.

[50] Ibid.: G303.12.5.4 Devil wooes woman.

[51] *BOWB*, rhif 268 (LlGC).

the roaming of the devil after dark rendered many afraid to go out of doors at night.'[52] Ac meddai Eryn White: 'Credai pobl yr oes yn ffyddiog ym modolaeth y Diafol. Taenid digon o straeon ar lafar gwlad ynglŷn â'r Diafol a'i gynllwynion er mwyn codi arswyd ar y bobl.'[53] Â ymlaen i restru profiadau rhai Methodistiaid â'r diafol, megis y profiadau a gofnodwyd gan Howel Harris am ymweliad Satan ag unigolion megis John Morgan, Myddfai, a John Sparcs, Hwlffordd.[54] Ond cwynai Methodistiaid diweddarach mai Satan a ysgogai'r gweledigaethau hyn; meddai Robert Jones, Rhos-lan eto: 'Byddai rhyw rai, dan arweiniad Satan, yn cael rhyw ffug o weledigaethau, gan roi allan yn argraffedig eu bod yn gweled nef ac uffern; a byddai y rheini yn effeithio yn fawr ar y gwerinos.'[55] Yr oedd gweledyddion y ddeunawfed ganrif, i'r gwrthwyneb, yn gwbl argyhoeddedig mai dan arweiniad Duw y cawsant eu gweledigaeth, ac yn eu plith yr oedd y diwygiwr eglwysig Griffith Jones, Llanddowror. Dyma ddyn a enillodd barch y gwerinwyr a'r bonedd oherwydd ei waith dygn ym myd addysg a'i dduwioldeb didwyll. Cymerwyd ei honiadau iddo weld y diafol o ddifrif felly, a hefyd ei honiad mai gweledigaeth a brofodd yn ddyn ifanc a'i hysbrydolodd i achub Cymru o'i chyflwr truenus.[56]

Y mae'r baledi gweledigaethol felly yn adlewyrchu ac yn atgyfnerthu'r credoau poblogaidd a oedd ar led ynglŷn â realaeth y diafol a'r hyn oedd i'w ddisgwyl yn y bywyd tragwyddol. Gellir dadlau bod yma agenda foesol ar waith ac mai swyddogaeth y baledi oedd gorfodi'r unigolyn i ystyried cyflwr ei enaid ac ymwrthod â phechodau'r byd. Ond rhaid cofio i'r baledwyr ddefnyddio'r deunydd gweledigaethol er mwyn creu baledi poblogaidd, baledi a fyddai'n dychryn y gynulleidfa, eu hysbrydoli a'u difyrru. Wedi'r cyfan, ysgrifennai'r baledwyr yn ôl y galw, cynhyrchent ddeunydd moesol am ei fod yn gwerthu'n dda. Er mor daer eu baledi crefyddol cofier nad diwygwyr mohonynt, eithr diddanwyr.

Hanes Gaynor Hughes, Llandderfel

Yn ogystal â'r gweledydd, ffigwr cyfriniol poblogaidd arall yn Ewrop ers yr Oesoedd Canol oedd yr ymprydiwr. Dyma unigolyn a honnai allu byw am gyfnodau meithion heb luniaeth gan ddibynnu ar gynhaliaeth gan Dduw. Yn aml iawn, byddai'r gweledydd a'r ymprydiwr yn annatod glwm wrth

[52] Howell, *The Rural Poor*, t. 154.
[53] Eryn White, *Praidd Bach y Bugail Mawr* (Llandysul, 1995), t. 121.
[54] Ibid., t. 122.
[55] Jones, *Drych yr Amseroedd*, t. 27.
[56] G. H. Jenkins, 'Hen filwr dros Grist: Griffith Jones, Llanddowror', *Cadw Tŷ Mewn Cwmwl Tystion* (Llandysul, 1990), tt. 157, 160.

ei gilydd o fewn yr un person, y naill gyflwr yn nodwedd o'r llall, a chan amlaf, gwraig neu ferch oedd y person hwnnw.

Daeth yr ymprydwraig i'r amlwg wrth i ferched naddu rôl ysbrydol iddynt eu hunain o fewn yr Eglwys yn yr Oesoedd Canol. Cynyddodd nifer y seintiau benywaidd ac ymprydiodd nifer ohonynt am gyfnodau meithion er mwyn profi eu diweirdeb a'u hunanddisgyblaeth. Credid y deuai ympryd â'r credadun yn nes at Dduw a'i fod yn fodd i waredu'r corff o'r grymoedd dieflig a oedd ynghudd mewn bwyd.[57] Y mae'n debyg i ddynion hwythau ymprydio, ond ymddengys i fwy o ferched droi at yr arfer am eu bod hwy o dan fwy o bwysau i brofi eu duwioldeb. Etifeddion Efa oeddynt, wedi'r cyfan. Yn ogystal, apeliai ymprydio at ferched oherwydd y cynigiai rywfaint o ymreolaeth iddynt. Mewn cyfnod a gyfyngai ar awtonomi a mynegiant cyhoeddus a phreifat merch, drwy ymprydio gallai reoli o leiaf un agwedd ar ei bywyd. Ffordd o gyfathrebu, o'i mynegi ei hunan, oedd ymwrthod â bwyd:

> For women fasting appeared to be not only a religious act, but also a means of self-assertion in a world which offered them little scope for self-fulfilment. Precisely by abstaining from that of which they could freely dispose – food – they were able to acquire a certain degree of autonomy. This food abstinence increased their control over their own bodies as well as their social environment.[58]

Ymgais gan ferched i hawlio statws yn y byd Cristnogol gwrywaidd oedd ymprydio, ac ymdrech i reoli eu tynged eu hunain. Gyda Phrotestaniaeth y cyfnod modern cynnar, collodd yr ymprydwraig ychydig o'i rhin ysbrydol, ond ni ddiflannodd yn llwyr oddi ar y llwyfan poblogaidd.[59] Parhaodd y merched hyn i ddenu sylw a diddordeb ledled Ewrop, ond at y rhyfeddod ychwanegwyd dogn helaeth o amheuaeth. Credai rhai Piwritaniaid mai grymoedd y fall a ysgogai'r ffenomen a phan ddechreuodd meddygon y ddeunawfed ganrif astudio'r cyflwr o ddifrif, daeth nifer o achosion o dwyll i'r amlwg. Fodd bynnag, ni phylodd diddordeb y bobl gyffredin, na'r dysgedig, yn yr ymprydwragedd, a bu i'w hygoeledd ganlyniadau trasig ar sawl achlysur.[60]

Er i sinigiaeth feddygol a drwgdybiaeth gynyddu yn ystod y ddeunawfed ganrif, pe na phrofid twyll, ymddengys y byddai'r rhan fwyaf yn barod i

[57] W. Vandereycken a Ron Van Deth, *From Fasting Saints to Anorexic Girls: The History of Self-starvation* (Llundain, 1994), t. 15.

[58] Ibid., t. 225.

[59] Ibid., t. 47: 'Faith in the idea of miraculous fasting actually coexisted with Protestant iconoclasm and the behavior continued, remarkably, into the modern world.'

[60] Achos o'r fath oedd hanes y Gymraes Sarah Jacob a fu farw yn 1869 pan geisiwyd profi ei honiadau y gallai fyw heb fwyd.

dderbyn mai gwyrth oedd bywydau'r merched. Nid oedd y cwlwm rhwng ymprydio a chrefydd wedi ymddatod yn llwyr, felly. Credid i'r merched, ifainc gan amlaf, gael eu dewis gan Dduw, naill ai i wobrwyo eu duwioldeb, neu i gosbi eu pechodau yn yr un modd ag y detholwyd y gweledyddion. Ymhellach, yr oedd pobl y ddeunawfed ganrif yn gyfarwydd â chanlyniadau newyn, felly yr oedd gallu'r merched i fyw'n hir heb fwyd yn rhywbeth i ryfeddu ato. Yr oedd newyddion ynglŷn ag ymprydwragedd o ddiddordeb gwirioneddol, ac nid ar dafod leferydd ymysg y gymdogaeth leol yn unig y lledaenid y straeon, eithr cyhoeddid y manylion mewn baledi, pamffledi a phapurau newydd drwy Ewrop. Ond er mai ymateb i newyddion cyfoes a wnâi'r adroddiadau hyn, fel yn achos y gwaeledigaethau, dilynai pob stori yr un fformiwla:

In the early modern period, formulaic stories of miraculous fasting maids came primarily from continental Europe, where the Catholic tradition remained strong. Typically, these women were young and humble, characteristics that made their rejection of food still more astonishing.[61]

Efallai i'r fformiwla darddu o'r gwledydd Catholig, ond fe'i cymhwyswyd hefyd yn rhan o draddodiad y gwledydd Protestannaidd, gan gofio y byddai cefn gwlad Cymru yn dal i arddel rhai o arferion yr hen ffydd. Ond er gwaethaf y fformiwla, nid straeon dychmygol oedd wrth wraidd y rhain, oherwydd y mae tystiolaeth hanesyddol o fodolaeth y merched arbennig hyn yng Nghymru.

Merch o'r fath oedd Gaynor Hughes o Fodelith, plwyf Llandderfel, Sir Feirionnydd. Ganwyd hi 23 Mai 1745 a bu farw 14 Mawrth 1780 (nid 1786 fel y noda J. H. Davies), yn 35 mlwydd oed. Dywedwyd iddi dreulio pum mlynedd a deng mis heb fwyd. Yn ystod y cyfnod hwnnw denodd sylw'r gymdogaeth leol, baledwyr ledled gogledd Cymru, a phobl o bob cwr o Brydain, gan gynnwys boneddigion o Lundain. Dyma adroddiadau'r *Chester Chronicle* amdani; ymddangosodd y dyfyniad cyntaf yn 1778, a'r ail yn fuan wedi ei marwolaeth yn 1780:

There is now living at a place called Bodelig [*sic*] in the parish of Llanderfel in the county of Merioneth, a woman who has kept her bed three years and eight months, and whose sole sustenance, during that period, has been a small tea-cup full of spring-water mixed with a little sugar, daily. When she was first taken ill she fell into a profound sleep which continued three days. She cannot bear the smell of any kind of animal food. Numbers of people, it is said, from the distance of forty or

[61] Joan Jacobs Brumberg, *Fasting Girls: The Emergence of Anorexia Nervosa as a Modern Disease* (Cambridge, Mass., a Llundain, 1988), t. 47.

fifty miles, frequently visit Bodelig [*sic*], to see a person distinguished by circumstances of so singular a nature.

On Friday last died in the 35th year, at Bodelith, in Llanderfil parish, Gainor Hughes, who has subsisted for the space of five years and nine months, on water sweetened with lump sugar, mixed now and then (for a change) with a little small-beer. This woman has been for some time past much resorted by the curious. She is said to have closed a life of the sincerest and most exalted piety, in the fullest assurance of future blessedness.[62]

Fel yr awgryma'r frawddeg olaf uchod, nid cyflwr corfforol Gaynor yn unig a ddenai chwilfrydedd, eithr ei duwioldeb dilychwin, ac ymddengys iddi fod yn gymeriad mwy ysbrydol nag ymprydwragedd Protestannaidd eraill y cyfnod modern cynnar. Profodd weledigaethau cyfrin, gallai ragweld y dyfodol, a chynigiai gyngor moesol i'r sawl a ddeuai i ymweld â hi ym Modelith.

Llwyaid feunyddiol o ddŵr glân o ffynnon gyfagos (a alwyd wedyn ar ei hôl) yn unig a gymerai, ac ymddengys na chafwyd, ac na chwiliwyd am unrhyw esboniad meddygol am ei chyflwr yn ystod ei chyfnod o wewyr. Ni fynega'r sylwebwyr cyfoes unrhyw amheuaeth ynghylch ei chyflwr, eithr derbyniwyd y wyrth. Ond nid un fersiwn cydnabyddedig oedd ar y wyrth honno oherwydd tyfodd nifer o draddodiadau poblogaidd am Gaynor wedyn. Dywedid na wywai dim o'i chwmpas ac y cadwai popeth yn ei hystafell yn lân a thaclus er na chyffyrddai neb â dim. Dywedid hefyd na allai Gaynor oddef ager nac arogl bwyd o gwbl, a honnid mai hi oedd y ferch harddaf ym Meirionnydd.[63]

Nid Gaynor Hughes oedd yr ymprydwraig gyntaf i ddenu sylw'r beirdd. Yn 1705 canodd Huw Morus gerdd faith i Elizabeth Prys, merch ifanc o Langollen.[64] Yn ôl y gerdd, profodd Elizabeth weledigaeth yn ddeuddeng mlwydd oed lle y mynegodd Duw wrthi mai ei thynged oedd byw er ei fwyn cyn etifeddu teyrnas Crist. Wedi iddi ddeffro, ni fedrodd gymryd bwyd na diod am wyth niwrnod:

> Ar ol hŷn hi fu'n myfyrio
> Fel Crefyddwr yn ymprydio,
> Nid allodd brofi bwyd na diod,
> Na dim arall tros wŷth ddiwrnod.

[62] *Chester Chronicle*, 27 Chwefror 1778; 17 Mawrth 1780.

[63] Am ragor o wybodaeth gw. D. R. Daniel, 'Gaunor Bodelith', *Cymru*, xxxviii (Chwefror 1910), 117–20; (Mawrth 1910), 169–72.

[64] Argraffwyd gan Thomas Jones (Amwythig, 1705).

Disgwyliai farw wedi'r cyfnod hwn o ymprydio, ond gorchmynnodd Duw iddi fyw am chwe blynedd arall, yn symbol o dduwioldeb, ac er nad yw'r manylion yn glir y mae awgrym iddi ymprydio tan ei marwolaeth, neu o leiaf wrth iddi nesáu tuag at ei therfyn. Meddai wrth ei mam:

> Nid rhaid im' wrth ddim ymborth bywŷd,
> Mwŷ na chwitheu sy yn ei gymerŷd,
> Ag ar hynnŷ hi aeth i orwedd,
> A'i phwŷll a'i pharabl yn dra pheredd.

Ar ôl yfed diod yn seremonïol gyda'i rhieni, ac ymolchi a gwisgo dillad glân 'fel merch yn myned iw phriodi', â Elizabeth i'w gwely i aros ei thynged:

> Bu ddeg wŷthnos a thri diwrnod
> Heb ddwfr, heb lysie, heb fwŷd, heb ddiod,
> Na dim iw phorthi yn fyw ar gyhoedd
> Ond gwrthie gwerthfawr Duw or nefoedd.

Erbyn hynny ni allai Elizabeth siarad na symud er gwaethaf ymdrechion yr offeiriad a 'physygwyr' y gymdogaeth, ac er mor debyg yw'r symptomau i gyflwr a adwaenom ni fel *coma*, yr oedd y bardd a'r gymdeithas o amgylch y ferch ifanc yn barod i gredu mai o'i gwirfodd yr ymwrthododd â bwyd wrth iddi ddisgwyl am alwad ei gwaredwr.

Ymprydwraig arall a gyfoesai â Gaynor Hughes oedd Mary Thomas o Langelynnin ger y Bermo. Honnai Mary iddi fyw er yn 27 mlwydd oed heb gynhaliaeth, a thalodd yr awdur a'r arlunydd Edward Pugh ymweliad â hi tua therfyn y ganrif a'r wraig erbyn hynny dros ei phedwar ugain. Ysgrifennodd Thomas Pennant, ac Edward Pugh ar ei ôl, am y wraig ryfeddol hon,[65] ond nid oes yr un faled amdani wedi dod i'r fei.

Hwyrach fod y baledi wedi eu colli, neu efallai fod y Bermo yn rhy bell o diriogaeth y baledwyr amlycaf, neu efallai nad oedd cymeriad Mary Thomas mor gydnaws ag amcanion y baledwyr hynny. Denwyd hwy i ysgrifennu am Elizabeth Prys ac yna am Gaynor Hughes oherwydd y gogwydd crefyddol, cyfriniol oedd i'w straeon, ond er y priodolwyd ei chynhaliaeth i gymorth oddi uchod, yr oedd yr awduron rhyddiaith yn barotach i gydnabod mai salwch a oedd wrth wraidd cyflwr Mary Thomas. Ymddengys hefyd nad oedd Mary ei hunan yn amlygu'r un nodweddion ysbrydol â'r ddwy ymprydwraig iau.

[65] Thomas Pennant, *A Tour in Wales*, cyfrol ii (adarg., Wrecsam, 1991), tt. 114–17; Edward Pugh, *Cambria Depicta* (Llundain, 1816), tt. 213–15.

Dywed Thomas Pennant ac Edward Pugh ill dau iddi ddioddef afiechyd tebyg i'r frech goch yn saith mlwydd oed a bu heb gynhaliaeth sylweddol am gyfnodau meithion pan yn fenyw ifanc ac yn gaeth i'w gwely am weddill ei hoes. Pan ymwelodd Thomas Pennant â hi a hithau'n 47 mlwydd oed dywedodd amdani, 'very pale, thin . . . her eyes weak, her voice low, deprived of the use of her lower extremities, and quite bed-ridden; her pulse rather strong, her intellects clear and sensible.'[66] Erbyn i Edward Pugh ymweld â hi yr oedd yn wraig 87 mlwydd oed, ac meddai yn ei daith-lyfr:

> Having passed so many years, suffering under the influence of the greatest pains, which have baffled the skill and experience of the faculty in the country, added to the want of such indulgencies as soften the asperities of life, she is reduced to a mere skeleton. The colour of her countenance is pale brown, and her eyes a deep jet, as is also her hair. Her food is bread and milk, of which she takes but a few penny-eights in quantity, and that but once a day.[67]

Teithiodd nifer o ymwelwyr, yn werin a bonedd, i weld y wraig hynod hon, a thalodd nai i'r brenin, y Tywysog William Henry o Gaerloyw, ymweliad â thyddyn Tan yr Allt, Llangelynnin. Fodd bynnag, rhaid bod rhai wedi amau dilysrwydd honiadau Mary Thomas, oherwydd teimla Pugh reidrwydd i amddiffyn yr hen wraig, gan iddo ef, fel y mwyafrif, dderbyn ei chyflwr gwyrthiol:

> It has been asserted by some people, that Mary Thomas is an artful woman; that her illness has been feigned, to deceive the charitable stranger; and that her abstinence by day, is compensated by her voluptuous appetite being amply satisfied at night . . . Is it not surprising, that people will so far suffer prejudice to get the better of their understanding, as to deny the truth of an extraordinary operation of Providence, for no other reason than that it appears unaccountable to them? Is it likely, or can it be believed for a moment, that a gay, young, sprightly girl, at the artless age of fifteen, could have the courage to adopt an austere, rigid way of life: a mode of existence so shocking, that the very soul would naturally revolt from it? . . . Such a supposition is an egregious absurdity, broached by ignorant and unfeeling minds, without the slightest foundation of truth or probability.[68]

Derbynia Edward Pugh na all dyn esbonio popeth a rhaid felly yw derbyn mai 'an extraordinary operation of Providence' sydd i gyfrif am fywyd Mary Thomas. Felly hefyd y synia baledwyr gogledd Cymru am fywyd Gaynor

[66] Pennant, *A Tour in Wales*, t. 115.
[67] Pugh, *Cambria Depicta*, t. 213.
[68] Ibid., t. 215.

Hughes, cymeriad a dderbyniodd fwy o sylw ganddynt o bosibl oherwydd lleoliad ei chartref a natur gyfriniol ei hanes.

Yn sicr, arwyddocâd crefyddol cyflwr Gaynor Hughes a gaiff sylw pennaf y baledwyr a ganodd amdani, sef Jonathan Hughes, Elis y Cowper a Grace Roberts. Prin yw'r manylion am y ferch ifanc ei hun oherwydd rhyfeddod at y wyrth yw canolbwynt y canu. Wedi'r cyfan, yr oedd yma ddeunydd crai a weddai i'r dim i'w canu crefyddol poblogaidd, yn gyfuniad o weledigaethau a gwyrthiau rhyfeddol. Gwelwyd eisoes mor boblogaidd oedd y baledi gweledigaethol, felly nid yw'n syndod i hanes Gaynor Hughes ddenu chwilfrydedd a diddordeb y baledwyr a'u cynulleidfa.

Nid archwilio cymhelliad merch ifanc fel Gaynor i ymprydio hyd farwolaeth, na'r cysylltiad posibl â'r afiechyd *anorexia nervosa* yw bwriad y drafodaeth hon, eithr canolbwyntir ar ymateb y baledwyr i gyflwr na allent mo'i esbonio.

Er mor brin yw'r wybodaeth am Gaynor ei hun, y mae'r ychydig fanylion am ei henw a'i chartref yn gyson ym mhob cerdd. Felly hefyd y cyfeiriadau at ei hympryd; ni chymerai ddim o sylwedd eithr un llwyaid o ddŵr glân, sanctaidd bob dydd. Awgryma hyn nad stori wedi ymledu, ehangu a'i hystumio dros y blynyddoedd ar dafod leferydd oedd hanes Gaynor, ond stori gyfoes a glywodd y baledwyr gan ymwelwyr â Bodelith, neu efallai iddynt ymweld eu hunain â'r ffermdy.

Fodd bynnag, y mae ambell amrywiad i'w gael ar y stori. Dywed Elis y Cowper, yn ei faled gyntaf iddi yn 1777, y gallai Gaynor gymryd bara a gwin y cymun, elfen sy'n ei chysylltu â santesau'r Oesoedd Canol. Ni allai Mary o Oignies, Gwlad Belg yn y drydedd ganrif ar ddeg lyncu dim ond bara'r cymun,[69] ac meddai Elis am Gaynor:

> Mae hon yn gorwedd er's tair blynedd
> a Duw'n [ei] phorthi, goleini glanwedd
> oi haeledd fwrdd ei hun
> dim bwyd yn unlle Hi ni phrofe
> ond un briwsionyn pwy na synne?
> yn ddi-ame fodde'r fûn;
> hyn oedd yn arwydd o gorph Crist
> ai loese trist ef trosti
> a thraflyngcu'r Gwîn gan hon a gaed
> i gofio ei waed ef wedi,
> a dyna'r holl fara a brofa ei mowrdda-maith
> dros buredd dair blynedd
> un santedd wedd waith.[70]

[69] Vandereycken a Van Deth, *From Fasting Saints*, t. 24.
[70] *BOWB*, rhif 300 (LlGC).

Yn ei ail faled iddi, a argraffwyd yn 1779, cyfeiria Ellis at nodwedd ddiddorol arall am Gaynor, sef na fydd pryfed yn difa ei chorff wedi ei marwolaeth, elfen sy'n ei chysylltu'n agosach fyth â chyfrinwyr yr Oesoedd Canol:[71]

> Fe ddarfu ir Iesu eî hanwyl frawd,
> Ddwyn ymaith gnawd oddi-arni,
> Fel na bo pan elo ir llawr,
> I bryfed fawr iw brofi.[72]

Ychwanega'r manylion goruwchnaturiol hyn at rym crefyddol y darlun o'r ferch ifanc ryfeddol hon, a phwysleisir dro ar ôl tro mai Duw sydd wrth wraidd y wyrth. Meddai Jonathan Hughes:

> Llaw Dduw sydd yn ei chynnal,
> Gan attal nerth,
> Peccellau certh,
> Gan roi iddi ffrwyth ei winllan,
> Heb arian, ac heb werth,
> Rhoes lusern am ei chanwyll a didwyll laeth,
> Y gair yn faeth;
> I'w chadw dros rai dyddiau,
> Hyd y pennodau wnaeth,[73]

Gyda chryn feistrolaeth, mynega Jonathan y modd y cynhaliwyd Gaynor gan Dduw â delweddau diriaethol, cyfarwydd, sef llaeth, ffrwyth y winllan, llusern a channwyll. Adlewyrcha hyn yr arfer cyffredin o synied am y Gair fel lluniaeth ysbrydol a bortha'r enaid fel y porthir y corff gan fwyd. Ychwanega Elis y Cowper at y syniad hwn gan gymharu sefyllfa Gaynor â chymeriadau Beiblaidd a gynhaliwyd am gyfnodau meithion gan Dduw. Cyfeiria at Elias, Moses a Christ ei hunan, a gesyd Gaynor Hughes yn yr un llinach â hwy. Gan hynny, nid ymddengys y sefyllfa, lle y cynhelir meidrolyn gan law Duw, mor ddieithr ac anghredadwy i'r gynulleidfa grefyddol.

Nid yw'n syndod ychwaith i nifer o'r beirdd aralleirio'r adnod gyfarwydd, 'nid ar fara'n unig y bydd byw dyn', er mwyn pwysleisio mai ffydd y credadun sy'n ei gynnal, nid lluniaeth ddaearol. Dyma bennill o faled Grace Roberts, un o faledwragedd prin Cymru, i Gaynor:

[71] Herbert Thurston, *The Physical Phenomena of Mysticism* (Llundain, 1952), tt. 233–70.
[72] *BOWB*, rhif 315 (LlGC).
[73] Hughes, *Bardd a Byrddau*, t. 354.

Nid bara Daearol sy'n llesol i'w llenn
Mae Ffynon y bywyd bob munud Amen
Yn llyniaeth ysbrydol mewn llesol wellâd
Mae'n caffel y mawredd nid rhyfedd yn rhâd.[74]

Cyfeirir hefyd at y gweledigaethau a brofodd Gaynor, ac y mae Elis y
Cowper yn ei faled gyntaf iddi yn cyplysu ei hanes hi â hanes gweledydd
arall, sef John Roberts o'r Ysbyty. Fodd bynnag, ni rydd yr un bardd fawr
o fanylion am weledigaethau Gaynor ei hun; dywed Jonathan Hughes, er
enghraifft, iddi gael 'praw bob pryd, o 'sbrydol fyd', a chyfeiria Elis y Cowper
at brofiadau John Roberts yn hytrach na rhai Gaynor ei hun. Y mae'n
arwyddocaol mai Elis y Cowper yw awdur y faled honno; y mae'n amlwg
iddo ailgylchu'r fformiwla weledigaethol a fu mor boblogaidd ganddo dros
y blynyddoedd. Teithia John Roberts i uffern lle y gwêl 'gledde tanllud', a
chlyw 'leisie aflesol' cyn i angel ei dywys i 'dir y bywyd buw'. Ni pherthyn
fawr o wreiddioldeb i'r disgrifiadau hyn, ac oherwydd natur ddeublyg y
faled, y maent yn fwy cryno na'r gweledigaethau a drafodwyd yn gynharach.

I Jonathan Hughes ac Elis y Cowper, gwrthrych rhyfeddod yw Gaynor
Hughes, ond y mae hefyd yn wrthrych dieithr iddynt. Nid oes awgrym yn y
cerddi iddynt ddod i adnabod y ferch hynod hon yn bersonol, na'u bod
hyd yn oed wedi ymweld â hi. Dywed Jonathan Hughes, er enghraifft,
fod Gaynor yn ferch 'howddgar ei hymadrodd' yn ôl y 'rhai a'i clywodd'.
Ymddengys na all dynnu o'i brofiad personol ei hun, felly. Baledi mawl
gwrthrychol a gawn gan y baledwyr hynny, ond ysgrifennodd Grace Roberts
faled fwy personol o lawer.

Temtasiwn yw awgrymu mai arwydd o fenyweidd-dra'r bardd yw'r elfen
bersonol honno, ond efallai mai'r ffaith ei bod yn adnabod Gaynor sydd i
gyfrif am naws bersonol y gerdd. Yn y penillion cyntaf, cyfarcha Gaynor â'r
rhagenw cyfeillgar 'ti', ac ymddengys i Grace lunio'r gerdd pan oedd Gaynor
yn agos at farw. Mynega nad anghofia'r ferch ryfeddol fyth, nid fel gwrthrych
gwyrthiol yn unig, ond fel cyfaill agos a gyffyrddodd â chalon y bardd:

> Dy gofio di *Gaenor* os cenad a gâ
> Trâ bwi ar y Ddaear yn iâch ac yn glâ
> Y mhell ag yn agos mynegaf yn hŷ
> Ma'i gwrthie'r gogoned sy'n nodded i ni.
>
> Mi fum wrth dy welu diwegî dy waith
> Nid hîr gen ti orphen bydd diben dy daith
> Yn nerth gorucha ni phalla dy ffŷdd
> Sy'n gollwng eich cleifion a rhoddion yn rhŷdd.

[74] *BOWB*, rhif 319 (LlGC), 1779.

Yna try Grace i ddisgrifio Gaynor yn y trydydd person, ac er mai delfrydol yw'r delweddau, y mae iddynt ddidwylledd ac anwyldeb:

> Mae'n well nag un *Aares* [*darll.* Aeres] mae'n gynes î gwedd
> Mae'n perchen mawr drysor heb drwsiad na hedd
> Am diroedd a glynoedd mae miloedd er mael
> Nid ydyw nerth golyd pe'i gwelid ond gwael.

Hydera Grace y bydd Gaynor yn fwy 'llesol i llê' gyda'r angylion nag ydyw ymhlith dynion, a cheir awgrym i Gaynor wynebu rhywfaint o ddrwg-dybiaeth gan rai yn y cwpled hwn:

> Mi glowais rhyw ymeirie di'mwared gan rai
> Mae'n fawr gen i feddwl y byddan nhw ar fai.

Ac yna rhybuddia'r bardd:

> Na ddoed i *Fydelith* ddyn dilyth i daith
> Heb gantho ffŷdd berffaith a gobaith oi gwaith
> Mae'i hyspryd yn rymus modd gweddus mi gwn
> Er bod i Chorph gwaeledd yn saledd i swm.

Yn y faled hon yn unig y cawn gydymdeimlad â chyflwr corfforol Gaynor. Mawrygwyd ei hympryd gan Jonathan Hughes ac Elis y Cowper fel arwydd canmoladwy o fawredd Duw, ond dengys Grace Roberts i ni ddarlun o ferch yn dioddef yn dawel ac ufudd. Yn y pennill olaf mynega'n hyderus y caiff ei gwobrwyo am ei hir artaith:

> Mae hon yn ymdeithio yn odîaeth î bryd
> Ni illwng mo'i gafel mae i hyder o hŷd
> Am *Ganaan* wlad nefol lle buddiol i ben
> I gaffael trugaredd trwy amynedd *Amen.*

Bu farw Gaynor Hughes yn 35 mlwydd oed wedi cyfnod hir o gystudd, ond dim ond un o'r baledwyr a ddangosodd unrhyw gydymdeimlad â'i phoen. 'Gorwedd yn ddi gur' yr oedd yn ôl Jonathan Hughes, ond nododd Grace Roberts mai 'mewn tŷ carchar' yr oedd 'yn cyrchu mawr boen'.

I'r beirdd gwrywaidd, gwyrth i ryfeddu ati yn anad dim oedd bywyd Gaynor Hughes ac amlygir hyn ymhellach gan englynion coffa Jonathan Hughes iddi. Dyma'r englynion a argraffwyd ar ei bedd, ac er bod iddynt naws ddolefus, digon amhersonol yw'r mynegiant:

Yma ini gwiria mae'n gorwedd – beunydd
 Gorph benyw mewn dyfnfedd;
 Aeth enaid o gaeth wainedd
 Gaenor lwys yn gan i'r wledd.

Deg saith mun berffaith y bu – o fisoedd
 Yn foesol mewn gwely,
 Heb ymborth ond cymhorth cu
 Gwrês oesol gras yr Iesu.[75]

Enw anghyfarwydd yw Gaynor Hughes bellach. Aeth ei henw yn angof am
mai eicon cysylltiedig â'r hen fyd ofergoelus ydoedd. Nid oedd lle i gyfrin-
wraig, gweledydd ac ymprydwraig yng nghrefydd Anghydffurfiol y cyfnod
modern. Ond apeliai hanes Gaynor Hughes at hygoeledd gwydn Cymry'r
ddeunawfed ganrif, wrth iddynt ddal eu gafael yn ystyfnig ar rai o'u hen
ofergoelion. Er mai person o gig a gwaed oedd Gaynor, ymgorfforwyd yn
ei stori draddodiadau hynafol am sancteiddrwydd ffynhonnau, amhuredd
bwyd, yn ogystal â gweledigaethau am y byd a ddaw.

Gresyn na chyflwynwyd mwy o fanylion ynglŷn â'r ferch arbennig hon
yn y baledi, ond y mae'n debyg mai canu i gynulleidfa a wyddai ei hanes
eisoes a wneid. Ac er y gwahaniaeth yn agweddau Jonathan Hughes ac Elis
y Cowper, ar y naill law, a Grace Roberts ar y llall, y mae'r baledi oll yn
brawf o ffydd y baledwyr a'u cynulleidfaoedd yng ngallu gwyrthiol Duw.
Efallai i rai cyfoeswyr fynegi sinigiaeth tuag at ferched fel Gaynor, ond
gyda'u lleisiau awdurdodol nodweddiadol, chwelir unrhyw amheuaeth gan
y baledwyr wrth iddynt fynegi'n bendant mai llaw Duw sydd wrth wraidd
y cyfan. Cyfyd rôl y baledwr fel arweinydd moesol ei phen unwaith eto yn
y baledi hyn, a dyrchafant ddelwedd y ferch dduwiol i'r entrychion.

[75] Dyfynnir yn y gyfrol *BOWB*, t. 116.

5

BYWYD PRIODASOL

'Ymrwymo dan yr iau'

Yr hyn a ddaw yn amlwg wrth bori yn y baledi am ferched yw y diffinnir hwy bob amser yn ôl eu statws priodasol. Yn ddieithriad, cyfeirir naill ai at forwynion, llancesi a merched dibriod neu at wragedd priod, a phriodolir iddynt nodweddion sy'n cyd-fynd â'u statws. Hyd yn hyn, y ferch ddibriod a hawliodd ein sylw a gwelwyd y modd y delweddir y forwyn ddiwair, dda ar y naill law, a'r hudolwraig lysti a'r bechadures ar y llall. Ymddengys yr un math o bolareiddio wrth ymdrin â'r wraig briod. Cyflwynir dadleuon o blaid ac yn erbyn priodi, a delweddau eithafol o rinweddau a ffaeleddau gwragedd. Ond nid y gwragedd yn unig sy'n cael eu trin yn y modd ystrydebol a difrïol hwn, oherwydd syrth y gwŷr hwythau dan lach y baledwyr. Nid mynegiant o ragfarnau gwrthffeminyddol yn unig yw nifer o'r cerddi hyn eithr cyfansoddiadau a berthyn i fyd yr anterliwt. Ceir yma ymgecru rhwng oferddynion a chybyddion a'u gwragedd, ac y mae'r disgrifiadau o'r dynion hynny yr un mor ffiaidd a negyddol ag unrhyw gŵyn a wneir yn erbyn y gwragedd.

Er y dadlau ynglŷn ag a ddylid priodi ai peidio, ymddengys nad tanseilio hygrededd priodi a phriodas a wna'r beirdd. Mynnai'r gymdeithas weld mab a merch yn ymrwymo â'i gilydd o hyd; ni ddangosid fawr o amynedd na pharch at unigolion â'u traed yn rhydd. Trefn naturiol bywyd merch oedd priodi, esgor ar blant a chael ei gadael, yn bur aml, yn wraig weddw. O ganlyniad, priodi oedd y cam naturiol i ferched ifainc tebyg i'r rhai y cyfeiriwyd atynt yn yr ymddiddanion serch a'r cerddi cyngor. Yr oedd priodas yn rhan sefydlog o adeiladwaith cymdeithas y ddeunawfed ganrif, a gwgid ar ferched a safai oddi allan i'r sefydliad hwnnw, beth bynnag fo'r rheswm. Dywed Bridget Hill:

> According to the values of eighteenth-century society, women who remained unmarried were social failures . . . It was not just the disgrace and shame of failing to get a husband, but their denial by society of any identity. The

virginity of spinsters was a wasted asset, yet there was surely more to the malice they attracted than that.[1]

Cynigia Bridget Hill fod y merched sengl hyn yn fygythiad i awdurdod gwrywaidd y cyfnod, ac mai'r elyniaeth hon a oedd wrth wraidd y sylwadau enllibus am yr hen ferch. Rhaid oedd i'r teulu adlewyrchu'r drefn batriarchaidd naturiol, gyda gŵr yn bennaeth arno. Nid oeddynt yn fodlon ystyried unrhyw drefn amgen.

Ond er bod priodas yn ganolog i fywyd a chymdeithas y ddeunawfed ganrif, yn ei llenyddiaeth darlunnid bywyd priodasol yn aml fel uffern ar y ddaear a fygythid yn gyson gan odineb. Dilyn arfer llenyddol a wneir yn y gweithiau hyn, i raddau, oherwydd bu gan lenorion a pherfformwyr ddiddordeb erioed mewn helyntion priodasol:

> The humorous possibilities of domestic squabbling have long been known: there is a whole Italian Renaissance farce subgenre (the *contrasto*) devoted to the subject; Plautus and Molière make effective use of the device . . . and domestic warfare is a long-standing English farce tradition.[2]

Mewn dramâu Saesneg, felly, yn ogystal ag yn y canu rhydd cynnar Cymraeg, yr anterliwt a'r baledi printiedig, yr oedd priodas yn gocyn hitio cyffredin a'r wraig gecrus a'r cwcwallt yn gymeriadau cyfarwydd. Ond asbri'r deunydd brodorol yn hytrach na Saesneg oedd ysbrydoliaeth y baledi Cymraeg. Cymeriadau anterliwtaidd y ffŵl, y cybydd a'i wraig sy'n perfformio yn y baledi hwythau a chan mai'r un oedd awduron y ddwy ffurf yn aml, yr oeddynt wedi hen feistroli'r grefft o'u cyflwyno. Mewn anterliwtiau a baledi gwelir y cymeriadau comig hyn ochr yn ochr â chymeriadau ecsotig y straeon rhamantaidd, ac fel y nododd G. G. Evans, perthynai mwy o fywyd a chyffro i'r portreadau o'r cybydd a'i ffrindiau yn fynych:

> Prennaidd iawn yw'r cymeriadau yn y defnyddiau storïaidd. Enwau mewn stori ydynt, – y stori a rydd fod iddynt hwy ac nid hwy i'r stori . . . Yr oedd traddodiad darlunio cybydd yn nes i'w hamgyffred hwy o fywyd, nag ydoedd personau stori hollol wahanol i'w profiad hwy.
>
> Confensiynol ydoedd y ddau ddeunydd, – ond gofynnai un iddynt adrodd stori ynghylch personau dieithr i'w profiad hwy, tra gofynnai'r llall iddynt ddatblygu hanes cybydd a chefndir cyfoes iddo, a phersonau a

[1] Bridget Hill, *Women, Work and Sexual Politics in Eighteenth-century England* (Llundain 1994), tt. 226, 229.

[2] Robert D. Hume, 'Marital discord in English comedy from Dryden to Fielding', *Modern Philology*, 74 (1976–7), 254.

welsant yn eu bywydau eu hunain o'i gwmpas. Nid rhyfedd iddynt fethu yn y cyntaf, a llwyddo mor dda yn yr ail.[3]

Gwelid nodweddion y cybydd, y ffŵl a'r wraig yn y cymeriadau o'u cwmpas yn feunyddiol, ac fe'u chwyddwyd ar y llwyfan gan yr awduron. Yr oedd poblogrwydd y cymeriadau llwyfan yn porthi llwyddiant y portreadau baledol. Ymddengys y cybydd, er enghraifft, mewn o leiaf ddeunaw baled, ac y mae'r ymddiddanion a drafodir yn y man rhwng gwŷr a gwragedd, yn sicr, yn adlewyrchu'r un gymeriadaeth.

Yr oedd helyntion priodasol yn thema fywiog iawn yn y cyfnod, felly, a chyfunwyd y cymeriadau anterliwtaidd traddodiadol ag ystyriaethau a adlewyrchai'r dadleuon mwy cyffredinol am statws y ferch. Golyga hyn oll fod y baledi yn gyforiog o ddeunydd yn ymdrin â phriodi a'i drafferthion, o drafodaethau coeglyd o blaid ac yn erbyn ymrwymo i ymgecru cras rhwng parau priod.

Gwreica

Y mae tri ymddiddan wedi goroesi mewn print lle y dadleua deuddyn ynghylch pa fath o ferch a wna'r wraig orau, llances nwydus, ynteu hen wraig. Cyfansoddwyd dau o'r rhain gan Elis y Cowper,[4] ac un gan Robert Evans,[5] ac y mae iddynt oll naws ddireidus a'r hiwmor anllad sy'n nodweddiadol o ddeunydd traddodiadol yr anterliwt. Nid dadlau am werth gwraig na'i phriodweddau cynhenid da neu ddrwg a wneir, ond cyfnewid syniadau doniol a masweddus am allu gwahanol fathau o ferched i fodloni anghenion dyn. Y mae'r disgrifio'n arwynebol dros ben, ond nid y merched yn unig a ddelweddir yn y modd ystrydebol hwn, eithr y mae'n amlwg bod i bob hoeden ifanc a hen wrach bartner gwrywaidd addas, sef yr oferddyn a'r cybydd.

Cyflwynir y dadleuon o blaid priodi merched ifainc drwy bwysleisio eu glendid a'u harddwch. Cysylltir prydferthwch ymddangosiadol â phurdeb moesol:

> Beth bynnag a fydd, mi gara i ei glân rudd,
> Y wen fron, hardd foddion, fo dirion bôb dydd,
> Mae yn ddedwydd ei haddewidion a bodlon yw bŷd,
> Ca' hefyd y gwŷnfyd di gudd.[6]

[3] G. G. Evans, 'Yr Anterliwd Gymraeg' (traethawd MA, Prifysgol Cymru, Bangor, 1938), tt. 245–6.
[4] *BOWB*, rhifau 1 (LlGC), 211 (Casgliad Bangor iv, 35).
[5] Ibid., rhif 119 (LlGC).
[6] Ibid., rhif 211.

Ond y mae yma hefyd gyfeiriadau awgrymog at foddio anghenion rhywiol dyn; cyfeiria'r dyfyniad isod hefyd at y gwynfyd sydd i'w ganfod ym mreichiau merch ifanc:

> Yr Ifangc fydd hefyd bôb munyd fel mêdd
> Cei efo hon wynfyd dro hyfryd drwy hêdd.[7]

Defnyddir epithetau cyfarwydd y canu serch wrth ddisgrifio merched o'r fath: 'fenws wiwglws wen, y glaerwen dwysen desog', 'lili lon', 'cangen lân'. Ond y mae'r disgrifiadau hyn yn brinnach o lawer na'r disgrifiadau negydd-ol o lancesi ifainc – yn y rhai hynny, wrth gwrs, y mae'r doniolwch. Y brif gŵyn yn erbyn yr ifainc yw eu chwantau nwydus; meddai un cymeriad cybyddlyd mewn modd cellweirus o anllad:

> Gwell iti o gant, yr hên wrach ddi chwant,
> Na'r nwyfus ei chrwpper, hwyl pleser hel plant;[8]

Dyma'r math o ferch a gaiff ddyn i drybini pan feichioga:

> A minne a geiff anglod rwi'n gwybod oi gwawr
> Os bydd hi mewn adfyd ne benyd bob awr.[9]

Rhybuddir hefyd am y costau uchel o gadw gwraig ifanc, a sylwer ar y defnydd gwatwarus o'r enwau 'coegen' a 'rhoden' (hoeden) yn y llinell olaf o'r cyngor hwn gan dad i'w fab:

> Oni cho[e]li dy dâd, cei deimlo'n ddi-wâd
> Ddiawledig dylodi, i'th difrodi drwy frâd,
> Yn wastad yn eiste, a phoene yn ei phen,
> Cei un goegen wâg roden ddi râd:[10]

Cwynodd y beirdd Saesneg am gostau uchel cadw gwraig ifanc hefyd, megis yn y faled 'The Batchelor's Feast' o gyfnod yr Adferiad:

> The taylor must be payd
> For making of her gowne,
> The shoemakers for fine shoes,–
> Or else thy wife will frowne
> For bands, fine ruffs, and cuffes,

[7] Ibid., rhif 119.
[8] Ibid., rhif 211.
[9] Ibid., rhif 119.
[10] Ibid., rhif 211.

Thou must dispense as free:
O tis a gallant thing
To live at liberty.[11]

Yn ôl y baledwyr Cymraeg, bydd gwraig ifanc yn dwyllodrus ac yn ddiog wrth iddi esgeuluso ei gwaith yn cardio a nyddu:

Mae llawer or merched gin ffalsed i ffydd
Ai swieth[12] ar dafod yn dyfod bob dydd
Pan ddarffo priodi un o rheini mewn rhol
Y gardio eiff yn ddiogi ar nyddu a dru'n ol[13]

O leiaf, medd y gwŷr sy'n dadlau o blaid hen wragedd, bydd gwraig hŷn yn fwy atebol i gyflawni ei dyletswyddau domestig. 'Hi bobiff does yn dy dŷ', medd un tad cybyddlyd wrth gynghori ei fab, a dywed y bydd hon yn garedicach wrth ei gŵr gan nad yw'r garles, sef cymar y cybydd, mor anwadal â gwragedd ifainc:

Gwell gini ryw garles a'i lloches yn llawn
Wrth galyn y golud gw[y]nfyd y gawn
A hithe run fwriad fore a phrynhawn
Os bydd i gwr gwisgu yw gwasgu hi'n jawn.[14]

Gall hen wraig dorri blys dyn yn ôl yr hen ŵr profiadol hwn, ond nid dyna farn y gwŷr ifainc. Unwaith eto, ffaeleddau'r hen wragedd a gaiff y sylw pennaf, a cheir disgrifiadau cartwnaidd o'u hagrwch. Dyma un pennill o ymddiddan rhwng tad cybyddlyd a'i fab ofer gan Elis y Cowper:

T.] Y machgen, car frâs-ferch, gerwin-ferch am fyw
Un melen ei lliw, arw ei llais;
M.] Ni chara i ond y lana a'r wnna aur rith,
Di gyrith, a phûr frith ei phais,[15]
T.] Gwell ydi yr hên, fo gethin ei gwên,
Ai thrwyn ar gyferyd dêg ammod ai gên,
Lwyd hoeden, lêd hudol, erwinol, lle yr â,
Am fawrdda hi ymglymma yn bûr glên:
M.] Pwy gymre hên Wits, yn gethin wneud cits,

[11] Casgliad Roxburghe, cyfrol 1, t. 60.
[12] Swieth: hyswïaeth, gwaith tŷ.
[13] *BOWB*, rhif 119.
[14] Ibid.
[15] Y mae pais frith neu gown frith yn un o ymadroddion stoc y baledwyr; disgrifiad ydyw o ferch ifanc landeg, ffasiynol.

Ai gwŷneb crych glowddu fel parddu neu'r pits,
A henwaist? ffei o honi, oer ladi, ddi lês,
Cythreiles, nid dynes ar dwits.[16]

Y mae disgrifio'r hen wraig fel wits, gwrach, cythreules a diawles yn nod-
weddiadol o'r cerddi hyn, a chyplysir ei diawlineb â lliw melyn ei chroen yn
fynych gan Ellis Roberts: cyfeiria ati fel 'howden felen fawr' a 'hopren
felen foliog'. Er mor ffiaidd y disgrifio, ni ellir honni bod yr epithetau a
dadogir arni yn ddiflas na threuliedig, yn wir arferir amrywiaeth difyr o
ddelweddau amharchus. Gelwir hi'n 'wrthyn arthes', 'ysgyren hull', 'hen
ysgrwb', 'pompren howden hen', 'hen iddewes ddiawles ddu' a 'hen gotes'!
 Manylir, yn ogystal, ar ei chyflwr afiach: fel ei rhagflaenydd mewn *genres*
llenyddol eraill, megis cywyddau Dafydd ap Gwilym a dramâu Shakespeare,
y mae'r henwraig hon yn rhincian dannedd, tagu, pesychu a thuchan yn ei
gwely:

Hi fydd mewn gwelu myn fy llw, a rhwngc yn I gwddw gwiddan
yn domen dost yn dy ymul di, ai gwynt yn drewi druan.[17]

Yn anochel, arweinia'r sylwadau hyn at gŵynion yn yr un faled ynglŷn ag
anallu rhywiol y cywely afiach hwn:

os ei di nosweth wrth dy chwant, I ddynwared chware am blant
gwnei esgirn gwrach yn ddarne gant, cin dofi'r trachwant trecha
hi fydd yn gorwedd bedwar mis, heb allu rhodio'n gryno un gris
fe fydd rhaid rhoddi amal ffis, ir meddig hwylus haula.

Y mae'r ymdriniaeth â ffaeleddau'r hen wragedd, a'r merched ifainc, yn
taro tant cyfarwydd; dyma'r delweddau a gyflwynid yn gyson mewn baled
ac ar lwyfan anterliwt. Y mae baledi Saesneg y cyfnod hefyd yn trafod
gwahanol 'fathau' o fenywod megis y 'young wench' a'r 'scold', ond nid
yw'r un priodweddau anterliwtaidd, wrth gwrs, yn perthyn i'r cerddi hynny.
Ond er gwaethaf maswedd amharchus y baledi Cymraeg a Saesneg hyn,
perthyn egni a hwyl i'r disgrifiadau sy'n cyfleu hiwmor y cyfnod yn ogystal
â chreadigrwydd y baledwyr wrth sarhau a difenwi.

[16] *BOWB*, rhif 211.
[17] Ibid., rhif 1.

Gwra

Bu'r merched hwythau wrthi'n dadlau ynglŷn â'r broblem o briodi ai peidio, ond y mae rhai o'r ymddiddanion hyn yn cynnwys trafodaethau mwy difrifol na'i gilydd wrth i ni glywed protestiadau dros hawliau merched ochr yn ochr â chwynion am hen gybyddion ac oferddynion ifainc.

Daw un ddadl fywiog o'r ail ganrif ar bymtheg yn wreiddiol, ac fe'i cyfansoddwyd gan Mathew Owen, Llangar a fu farw yn 1679. Argraffwyd y faled o leiaf ddwywaith yn ystod y ddeunawfed ganrif, yn 1717 a 1758, ac y mae un o'r testunau hynny'n honni iddi gael ei hargraffu'n wreiddiol yn 1660.[18] Ymddiddan rhwng dwy chwaer 'am wra' ydyw: y naill am briodi a'r llall am beidio, a cheir ynddo ddadleuon eithaf difrifol gan y ddwy ochr. Mewn copi o'r gerdd sydd yn llawysgrif Peniarth 239, tudalen 306, dywedir mai ymddiddan ydyw 'rhwng Wm Pierie (Prys) David (yr hwn a ganodd dros Mrs Frances Thellwall) a Mathew Owen a ganodd ymhlaid y Meibion'.[19] Dyma enghraifft gynnar, o bosibl, o ddau fardd yn cymryd arnynt bersonâu benywaidd er mwyn trafod rhinweddau a ffaeleddau priodi.

Ond cymhlethir y darlun gan y posibilrwydd mai merch, nid Mathew Owen ei hun, a gyfansoddodd y gerdd yn wreiddiol. Canfu Ceridwen Lloyd-Morgan gopi llawysgrif o gerdd sy'n debyg iawn i gerdd y bardd o Langar yn dwyn yr enw '[Ym]ddiddanion rhwng Mrs Jane Vaughan o Gaer gae a Chadwaladr y Prydydd'.[20] Gesyd y gerdd yn yr un cyfnod â cherdd Mathew Owen ac y mae naw pennill cyntaf y cerddi'n cyfateb yn agos iawn. Ond yn y fersiwn a dadogir ar Mathew Owen, y mae saith pennill ychwanegol, a thra bo cerdd Jane Vaughan yn cloi â datganiad herfeiddiol ynglŷn ag annibyniaeth merched, fel y gwelir yn y man, y mae stamp gwrywaidd amlwg ar glo fersiwn Mathew Owen. Ai benthyg, ac ychwanegu at gerdd Jane Vaughan a wnaeth, neu ai camgymeriad oedd wrth wraidd cysylltu enw'r wraig honno â'r gerdd yn y lle cyntaf?

Beth bynnag am darddiad y gerdd, yn y ddeunawfed ganrif fe'i cyflwynid fel baled gan ddyn a fabwysiadodd ddau safbwynt benywaidd gwrthgyferbyniol. Wrth ddadlau o blaid priodi, myn un o'r chwiorydd fod ymrwymo yn cynnig statws, parch a chyfoeth i ferch ifanc: 'Trwy burder serch priodas sydd, / Yn fwya parch na bod yn rhydd.' Dyma ddadl bur argyhoeddiadol, gan mai anodd fyddai i ferch sengl ei chynnal ei hun, oni

[18] *BOWB*, rhifau 14, 75. Dilynir copi 14 a argraffwyd yn 1717 (Casgliad Bangor i, 4).

[19] Ceir ymddiddan arall rhwng dwy chwaer 'ynghylch gwra' yn llawysgrif Llansteffan 182, 11, t. 22 / *NLW* 9, t. 167.

[20] *Cw* 204B, t. 54; am drafodaeth ar y gerdd gw. Ceridwen Lloyd-Morgan, 'The "Querelles des Femmes": a continuing tradition in Welsh women's literature', yn Jocelyn Wogan-Brown (gol.), *Medieval Women: Texts and Contexts in Late Medieval Britain. Essays for Felicity Riddy* (Turnhout, 2000), tt. 101–14.

bai fod iddi gyfoeth personol. Fel y soniwyd eisoes, perchid gwragedd priod yn fwy na'u cymheiriaid sengl, er ei bod yn eironig i ferch golli ei statws i bob pwrpas wrth briodi. Fodd bynnag, drwgdybid merched sengl, a chyfeiria'r chwaer hon at y merched sengl afreolus a dwyllodd Samson a Lot ac a achosodd ddinistr Caerdroea. Rhaid yw dofi'r merched nwyd-wyllt hyn o fewn rhwymau priodasol cyn i'w nwyd eu harwain at 'glwy neu nych[d]od', sef beichiogi.

Drwy briodas yn unig y gall merch fwynhau bodlondeb a chwmnïaeth. Fodd bynnag, atebir pob dadl gan ei chwaer herfeiddiol, annibynnol: 'Am llaw yn rhydd *mewn llawen* fodd, / A byddai om *gwir* fodd *gwelwch.*' Nid mynegi barn radical ffeministaidd a wneir yma ond cyflwyno dadl resym-egol yn erbyn priodi. Yr oedd priodas yn cyfyngu ar ryddid merch, ac y mae'r chwaer hon yn gochel hefyd rhag mabiaeth meibion gan sylwi ar an-hapusrwydd nifer o wragedd ifainc wedi iddynt ddod i adnabod gwir gymeriad eu gwŷr:

> Ni welai ddim bywioliaeth iawn,
> Ymrwymo a gwr yn siwr pe gnawn,
> Gyda'r glana a'r mwya ei ddawn,
> Rwyn ofni cawn anhunedd,
> Mae rhai o'r gwyr sy brafia i'n bro,
> Yn medru crigo ei gwragedd,
> Pan elir im gribinio ar byd,
> Ni cheir un munud mwynedd.

Wrth gwrs, gwrthbwysir unrhyw awgrym o wrthryfela yn erbyn y drefn gan ddadleuon y chwaer arall, ond er mor ddeallus yw'r drafodaeth rhwng y chwiorydd, tanseilir y cyfan wrth i lais awdurdodol y bardd ymyrryd yn y pennill olaf:

> Y merched oll ar gwragedd da,
> Os *llywydd glan* ar gân a ga
> Eu goganu nhw ni wna.
> Y Llestri gwanna ydyn.
> Odid un pan ddêl mewn grym,
> Heb dafod Llym ysgymyn,
> Er hyn nid oes na gwr na gwas,
> Heb gariad addas iddyn.

Onid yw'r pennill clo hwn yn awgrymu mai ofer yw dadleuon y merched, gan fod priodi yn rhan naturiol ac anochel o'u bywydau? Y mae'r bardd fel petai wedi rhoi'r cyfle i'r merched fynegi eu gwrthwynebiad cyn diystyru'r

cyfan â'r sylw bach cellweirus: 'Eu goganu nhw ni wna. / Y Llestri gwanna ydyn.'

Y mae'r baledi eraill sy'n dadlau o blaid ac yn erbyn priodi yn fwy amlwg eu gwamalrwydd nag oedd [?]Mathew Owen, ac y mae eu hiwmor 'slapstic' yn targedu chwant merched ifainc am wŷr yn ogystal â dychanu'r dynion. Canodd Huw Jones, Llangwm, Elis y Cowper a lliaws o feirdd anhysbys gerddi o'r fath yn nhrydydd chwarter y ddeunawfed ganrif pan oedd yr anterliwt ar ei hanterth, a hiwmor direidus y ddeunawfed ganrif sydd yma yn hytrach na dadlau lled-ddifrifol y ganrif flaenorol.[21]

Yn y baledi hyn, clywir llais merch ifanc sy'n crefu am gael gŵr tra bo'i chydymaith hŷn yn cynghori yn erbyn priodi, felly y mae'r sefyllfa ynddi'i hun yn adlewyrchu delweddau poblogaidd y llances ifanc lysti a'r hen wraig gwynfanllyd. Y mae'r merched ifainc oll yn ysu am gael priodi, a disgrifia un llances ddeunaw oed ei gwewyr mewn cerdd gan Huw Jones:

> Fe wyr y gwragedd sy' efo eu gwŷr,
> Mor dost iw 'nghur mi dystia nghwyn,
> Yr wi'n wŷlo weithie ddagre o ddwr,
> Nid oes dim nychdod syndod siwr
> Yn clymu ar gorph neu'n cloi mor gaeth,
> Nag iase gwaeth nag eisie gwr.[22]

Er mwyn ceisio cyflawni ei huchelgais, dena ddynion mewn ffeiriau drwy wisgo pais gwilt ddu 'A dwbwl ryffles, a bonnet blu', ond er iddi orwedd ym mreichiau nifer o lanciau ni chafodd erioed gynnig gŵr. Y mae cerddi fel hon yn cyfateb i faledi Saesneg megis 'The Virgin's Complaint for want of a Husband',[23] lle cwyna merch bymtheg oed ei bod yn gorffwyllo o eisiau gŵr:

> I have Twenty Pound in Gold,
> That as good as e'er was told,
> And I'm but Fifteen Years old,
> Yet no Man comes to wooe me.
> *Come, come, come away;*
> *Marry me without delay;*
> *My Heart will break if long you stay,*
> *My maide-head will undoe me.*

Ond tra bo'r cerddi Saesneg yn darlunio cyflwr y morwynion blysgar yn unig, y mae'r ymddiddanion Cymraeg hefyd yn dadlau'n gryf yn erbyn

[21] *BOWB*, rhifau 206 (H.J.), a 365 (E.R.).
[22] Ibid., rhif 243 (2), (LlGC).
[23] Casgliad Bagford, t. 930.

priodi. Drwy enau cymeriadau benywaidd hŷn y clywn y cwynion yn erbyn priodi, ac er eu bod yn cynnig rhai sylwadau teg o blaid hawliau merched, rhaid ystyried cyd-destun y cerddi. Baledi difyr yw'r rhain, ac y mae cwynion teilwng y gwragedd priod wedi eu chwyddo er diben diddanol, cellweirus.

Mewn cerdd anhysbys i ateb cwyn y forwyn gan Huw Jones, Llangwm (243), cwyna 'cymdoges dylawd oedd yn perchen Gŵr meddw a llawer o blant' fod priodas yn fagl debyg i bwll neu gors.[24] Dywed iddi syrthio i'r pwll ei hunan 'Ag yn y myw ni chodwn i allan'. Pan briododd, rhaid oedd iddi wario ei chyfoeth oll ar gwpwrdd, dreser, rhadell, crochan, dillad gwely, stolion, cadeiriau, mawn a haearn clytiau, ac wrth bwysleisio drudaniaeth dodrefnu tŷ ymdebyga hon i ffigwr cyfarwydd y cybydd.

Cwyna hefyd ynglŷn â'r gwewyr o eni a magu plant ond, yn sicr, y brif ddadl yn erbyn priodi yw'r trais a wyneba'r wraig druan. Cyfeiria'r bardd anhysbys hwn at y modd y caiff y 'gymdoges dylawd' a'i phlant eu camdrin gan ei gŵr pan ddychwel o'r dafarn fin nos. Rhydd 'box i'r wraig' a 'pwtt a'i droed i'r plentyn' a phan sylweddola'r gŵr nad oes yn y cypyrddau ddim caws nac ymenyn, cura ei wraig unwaith eto a gadael arni 'ystamp' o 'gleisiau duon'.

Canodd John Thomas, Pentrefoelas a Twm o'r Nant ymddiddan o'r fath sy'n cynnig enghraifft ddiddorol arall o ymryson creadigol rhwng dau faledwr yn rhith merch ifanc a'i modryb.[25] Sylwodd Ioan Pedr ar y baledi hyn, sef 'Ymofyniad Merch ifangc iw Modryb, ynghylch cael Gŵr' gan John Thomas, ac 'Attebiad y Fodrub iw Nith, mewn perthynas [] gwra' gan Twm, ac meddai yn 1875:

> y mae'n debygol fod cyd-ddealltwriaeth rhyngddynt o'r dechrau mai felly yr oedd i fod. Bygwth y nith yn arswydus y mae y fodryb, ond nid yw y lliw yn rhy gryf i ddangos tlodi a thrueni llawer o deuluoedd yn yr amseroedd celyd hyny. Nid yw y Bardd o Bentrefoelas yn rhydd oddiwrth ymadroddion serthaidd, ond y mae Bardd y Nant wedi ymgadw yn dda oddiwrth ddiflastod, er ei fod yn blaen a brâs yn ei ddarluniau . . . Gall iaith fod yn isel, heb fod yn llygredig: gall bardd fod yn werinaidd ac anghoeth, heb fod yn fasweddus: gall cerdd anafu chwaeth, heb glwyfo gwir wyleidd-dra.[26]

Ymddengys i'r baledi hyn 'anafu chwaeth' Ioan Pedr, ond bu'n ddigon craff i werthfawrogi eu bod yn dweud rhywbeth wrthym am amgylchiadau'r oes, er eu gormodiaith a'u hwyl. Y mae'r dyfyniadau y cyfeiriwyd atynt eisoes sy'n disgrifio cost dodrefnu a chadw tŷ yn fynegiad doniol o'r tlodi difrifol a wynebai cynifer o Gymry, yn enwedig yn hanner olaf y ddeunawfed ganrif.

[24] *BOWB*, rhif 243 (3), (LlGC).
[25] Ibid., rhif 757 (Casgliad Bangor xiii, 26).
[26] Ioan Pedr, 'Y Bardd o'r Nant a'i waith', *Y Traethodydd*, XXIX (1875), 228–9.

A chan fod arian yn brin, yr oedd eu gwario'n ofer yn y dafarn yn effeithio'n drwm ar y teulu. Ond er nad oedd y baledwyr o ddifrif yn cynghori yn erbyn priodi, cynigiai eu baledi gyfrwng i ryddhau ychydig ar y tensiynau o fewn y gymdeithas dlawd drwy ddulliau diddan yn hytrach nag ymosodol.

John Thomas sy'n agor yr ymryson drwy gymryd arno bersona merch ifanc sy'n gofyn cyngor ei modryb 'ynghylch cael Gŵr'. Ar yr alaw 'Hearts of Oak', cwyna'r ferch ifanc hon am ei mam sy'n mynnu ei chadw'n 'yslaf' tra bo hithau'n hiraethu am ddianc i freichiau rhyw lanc. Cyflwynir darlun o ferch ddiamynedd, wrthryfelgar sy'n herio ei mam, ond y mae hi hefyd yn naïf a ffôl. Cynigia ddarlun delfrydol o briodas ddedwydd, ac y mae'r ormodiaith mor amlwg nes bod gwrth-ddadl Twm yn yr ail faled yn anochel. Yn yr ail bennill dychmyga'r nith ymddygiad ei darpar ŵr: dywed nad yw'n disgwyl unrhyw 'air croes' gan ei chymar, eithr 'Fe am geilw bôb Awr, f'Anwylyd fwyn wawr'.

Cwyna'r nith am boenau ei chyflwr unig mewn modd sy'n ymdebygu i gwynion traddodiadol meibion y canu serch am nychdod a diflastod. Dywed ei bod yn dioddef 'tan Gloue tynn Glwŷ', ac 'wylo'r holl Ddyddie yr hallt Ddŵr' o angen gŵr. Ategir hiwmor y gerdd drwy or-ddramateiddio cyflwr enbydus y ferch ifanc, ac y mae adleisio confensiynau treuliedig y canu serch yn y modd hwn yn tanseilio hygrededd y cwynion.

Y mae'r pedwerydd pennill yn arbennig o ddeifiol wrth i'r nith gyfaddef iddi fod yn gywely i nifer o lanciau. Dywed iddi dderbyn eu gwahoddiad yn 'rhŷ rhwydd' gan ei bod 'Mewn Awydd, yn iwin, i rwymo fy Nghorphun', sef priodi. O ganlyniad i'w diniweidrwydd caiff 'straeon di-lês' eu lledaenu amdani hyd y fro, ac o'r herwydd nid yw 'ddim nês' at gael gŵr. Arwydd arall o'i ffolineb hygoelus yw iddi lyncu pob gair pan 'ddweudodd rhyw Ddewyn fy Ffortun mewn Ffair'. Addawodd y byddai'n briod yn ddwy ar bymtheg, ond a hithau bellach yn ddeunaw dechreua aflonyddu. Cwyna fod hen gariadon yn 'gwneud Trwyne' arni, sef ei hanwybyddu:

> A'm holl hên Gariadau'n gwneud Trwyne'n mynd traw:
> Gan ddweudyd yn ffri, y bydd hawdd fy nghael i,
> Fel Pwysi ymron passio, mae pawb i'm troi heibio,
> Rwi heno'n anghryno fy Nghri;

Dengys y cyfeiriadau hyn at 'wneud Trwyne' ac at '[B]wysi ymron passio' mor fyw oedd rhai delweddau yn niwylliant poblogaidd y cyfnod. Cyfeirir yn fynych at gyn-gariadon yn gwrthod trwyno, neu'n troi eu trwynau ar ferch amharchus a gollodd ei gwyryfdod ym maledi ac anterliwtiau'r ddeunawfed ganrif. Y mae'r cyfeiriad at y ferch fel 'Pwysi ymron passio', hynny yw, bron â gwywo, yn amlygu ymwybyddiaeth y bardd o arwyddocâd iaith y blodau a rydd symboliaeth i Hen Benillion megis:

Myn'd i'r ardd i dorri pwysi
Pasio'r lafant, pasio'r lili,
Pasio'r pincs a'r rhosys cochion,
Torri pwysi o ddanadl poethion.[27]

Apêl gan ferch ifanc ddagreuol am gyngor gan ei modryb ddoeth sy'n cloi cyfraniad John Thomas, modryb sy'n 'dallt Cwrs y Bŷd', medd y bardd. Ond nid cydymdeimlad a geir gan y fodryb honno. Dyma ergyd disymwth Twm o'r Nant, drwy enau'r fodryb, yn y llinellau agoriadol:

Yn gymmaint ag itti ofŷn imi, fy Nîth,
Attebiad i'th Ganiad rôch anfad rŷ chwith,
Ni fedrai'n anfeidrol yn ôl dy ddrŵg Naws,
Ond barnu dy Chwante'n rhŷw Droue rhŷ draws;

Gan ddefnyddio'r un mesur, llwydda Twm o'r Nant i greu naws a chymeriad cwbl wahanol i nith John Thomas drwy arfer ieithwedd ac arddull ymosodol a sarrug. Llwytha bob llinell â chyfeiriadau sarhaus at ynfydrwydd y nith a'i haflendid, gan achwyn yn arbennig am iddi wrthryfela yn erbyn ewyllys ei mam. Cynhelir y syniad o awdurdod rhieni dros eu plant, ac awdurdod y fam yn arbennig, yn yr ail bennill.

Try'r fodryb ei llid at ddarlun ei nith o ddedwyddwch priodasol gan ailadrodd y rhybudd cyffredin y gall natur llanc newid wedi iddo briodi:

Y Llengcyn mwyn llon, sy'th garu ger bron,
Aill fôd, wedi ymrwymo, yn dy ffusto a Ffon.

Er i ni ddisgwyl grwgnach o'r fath gan y fodryb, fe'i mynegwyd â chryn grefft a gwreiddioldeb gan y bardd. Sylwer, er enghraifft, ar y cyffyrddiad gwirebol hwn wrth i'r fodryb rybuddio rhag tafodau melfed meibion fo'n caru: 'Nid yr un Tafod sŷ, i garu a chadw Tŷ.' Mynegiant grymus o'r fath a barodd i Ioan Pedr gydymdeimlo â thynged gwragedd tlawd y cyfnod ac, er y cyd-destun hwyliog, y mae'r cysylltiad a wna Twm o'r Nant rhwng tlodi a thrais o fewn y cartref yn un a fyddai'n ystyrlon i'r gynulleidfa gyfoes. Ymhelaethir ar y darlun tywyll hwn yn y pennill nesaf wrth i'r fodryb ddadlau'n erbyn hedonistiaeth yr ifainc. Rhaid yw byw'n gymhedrol gan nad yw'r tlawd fyth ymhell o'r dibyn:

Er Gweniaith a Gwawd, er plesio dy Gnawd,
Fe dderfydd y cwbwl mewn Caban tylawd.

[27] *HB*, rhif 135.

Tynged helbulus a wyneba'r teulu tlawd hwn; y gŵr yn 'yslafiwr brâs lwyd' a'r wraig yn 'trafaelio i fegio am Fwyd'. Ym marn y fodryb, y wraig a ddioddefa fwyaf wrth gardota â'i phlant. Mewn cyfnod o gyni economaidd, gelyniaethwyd crwydriaid o'r fath gan bentrefwyr tlawd, a mynegir y tensiwn hwn yn eglur ym maled Twm o'r Nant. Cawn ddarlun tosturus o dlodi enbyd cardotwraig a chanddi blant yn hongian oddi ar bob rhan o'i chorff, heb sôn am yr un yn ei chroth:

> Bŷdd amrŷw'n dy sbeitio dan dremio oddi draw,
> A Chiw yn dy ledol, a Chiw yn dy Law,
> Ag un ar dy Gefen yn mewian, *Y Mam*,
> A'r llall yn dy Berfedd, bydd caethedd bôb Cam,

Ond nid ennyn cydymdeimlad ar ran y fam druenus hon a wna'r bardd, eithr creu darlun byw o drallod y teulu ifanc er mwyn rhybuddio eraill rhag syrthio i'r fath gyflwr.

Dyma esiampl rybuddiol a brawychus o fywyd gwraig ifanc dlawd a chadarnheir natur gynghorol y faled yn y pennill clo sy'n egluro neges y gerdd yn nodweddiadol ddiamwys. Rhybuddir y nith i ymbwyllo a gochel rhag celwyddau llanciau ifainc a rhydd yr apêl olaf ar Dduw dinc moesol-grefyddol i'r gerdd:

> A dyna iti Rybydd mewn Deŷnydd di Dwyll,
> Iw gymryd yn Siampal heb attal trwy Bwyll,
> Mi welais yn waeledd'r un Sylwedd rwi'n siwr,
> Rai ffôl o'th gyffelyb'n ymachub am Wr;
> A rhainy'r un Rhith, i hyd y Plwŷf yn ein Plith,
> Doi dithe oni ymgroesi rwi'n ofni fy Nîth
> Os Dewin Wâs Diawl, a holi am dy Hawl,
> Er [] Arweinydd, gwae goelio i gau Gelwydd,
> A'i benrhydd leferydd di Fawl,
> Gweddia di ar Dduw, rhag Rhyfig bôb rhyw,
> Y [d]estryw, mawr Dostrwydd, sy eisie Grâs hylwydd,
> Yn Rheol Gyfarwydd, i fyw.

Er i'r ymddiddan hwn ddechrau mewn cywair digon ysgafn a lled-fasweddus, datblygodd yn achwyniad yn erbyn amgylchiadau caethiwus y cyfnod. Wrth gyfeirio at gardota a thrais yn erbyn merched cyll y gerdd ei doniolwch, ond nid amddiffyn hawliau gwragedd a wneir, eithr darlunio

pethau fel y gallent fod ar eu gwaethaf.[28] Yr oedd Twm o'r Nant yn cynnig rhybudd ystyrlon i'w gynulleidfa; y mae cwynion y fodryb yn cyfateb yn rhy agos i realiti i'w diystyru yn ddim amgen na chonfensiynau llenyddol.[29]

Y mae un ymddiddan arall nodedig yn perthyn i'r is-*genre* yma. Nid argraffwyd y gerdd fel baled, hyd y gwyddom, ond haedda ei lle yn yr ymdriniaeth hon gan mai merch a'i chyfansoddodd. Rywbryd ar ddechrau'r ddeunawfed ganrif, cyn ei marwolaeth tua 1749, canodd Angharad James, Penanmaen, Dolwyddelan ymddiddan rhwng dwy chwaer, 'un yn dewis gŵr oedrannus a'r llall yn dewis ieuenctid', ar alaw 'Y Fedle Fawr'.[30] Y mae prif thema'r faled hon yn cyfateb i gerddi eraill sy'n trafod y dewis rhwng priodi hen ŵr a llanc ifanc, megis baled John Richard[s] 'Ymddiddan merch a'i mam I ma[m] fynne iddi Briodi Cerlyn a hithe oedd am Lânddyn Ifangc alle wneuthur difyrrwch y nôs iddi' ar yr alaw 'Liwsi-Lon' neu 'Fallod Dôlgellau'.[31]

Fodd bynnag, y mae modd dadlau mai profiad personol yn hytrach na chonfensiwn llenyddol a ysgogodd gerdd Angharad James. Fel troednodyn i'r copi llawysgrif, dywedir mai 'Angharad James ai canodd or Ymddiddan a fu rhyngthi ai chwaer Margared James'.[32] Yn y gerdd, y mae Began, neu Margared, yn dadlau o blaid priodi glanddyn, tra bo Angharad yn moli rhinweddau hen ŵr, ac y mae'n hysbys i'r brydyddes briodi William Prichard, a oedd ddeugain mlynedd yn hŷn na hi.[33] Y mae sail gref i gredu, felly, i Angharad siarad o'i phrofiad ei hun, a rhydd y wybodaeth honno fwy o hygrededd i'r cynghorion. Nid yw'n enwi 'cybydd' nac 'oferddyn', ac ni cheir yma'r un difenwi cras ag a geir yn yr ymddiddanion anterliwtaidd. Yn hytrach, sonnir am rinweddau henwr megis ŷd wedi'i aeddfedu o gymharu â'r 'd'wysen lasa' a gwaca".[34] Dywed Angharad wrth ei chwaer y

[28] Ceir rhai baledi eraill yn trafod drudaniaeth y cyfnod o safbwynt y gwragedd yn ogystal. Mewn ymddiddan rhwng gwraig yr hwsmon a gwraig y siopwr gan Twm o'r Nant, *Almanac Cain Jones* (1783), t. 14, trafodir drudaniaeth nwyddau a bwydydd a'r cynnydd ym mhris ŷd a oedd yn broblem ddifrifol erbyn diwedd y cyfnod. Disgrifia Twm hanes methdalwraig yng nghyffes 'gwraig y tenant wedi tori fyny' (*BOWB*, rhif 486); ac mewn cerdd o gyngor i bobl ifainc gan fardd anhysbys (ibid., rhif 494), pwysleisir yr angen am 'foddau' cyn priodi, a rhestrir yr holl bethau sy'n angenrheidiol i gynnal cartref; cf. 'Cerdd Dodrefn y Tŷ', Millward (gol.), *Blodeugerdd Barddas o Gerddi Rhydd y Ddeunawfed Ganrif*, rhif 145.

[29] Fodd bynnag, gallai Twm o'r Nant gwyno'r un mor haerllug am wragedd yn ogystal, gw. Casgliad Bangor iv, 9. Wrth ddadlau achos y gwŷr, honna fod diogi gwraig yn ffaeledd difrifol mewn cyfnod o gyni.

[30] Gw. golygiad Nia Mai Jenkins, '"A'i Gyrfa Megis Gwerful": bywyd a gwaith Angharad James', *Llên Cymru*, 24 (2001), 99–101.

[31] *BOWB*, rhif 706 (Casgliad Bangor xvi, 2).

[32] *NLW* 9B, tt. 390–1.

[33] *Y Bywgraffiadur Cymreig hyd 1940* (Cymdeithas y Cymmrodorion, Llundain, 1953), t. 395.

[34] Jenkins, 'A'i Gyrfa Megis Gwerful', 100.

bydd ymddygiad henwr yn barchus a syber, yn wahanol iawn i afiaith pen-chwiban yr ifanc:

> Cais ddewis yn ddilys un moddus, gweddus, gwâr,
> Difalchedd, go sobredd, da rinwedd, cyrredd câr.

Fodd bynnag, er bod y gerdd hon ei hun yn fwy sobr a moesgar na'r ymddiddanion a drafodwyd eisoes, fe'i gosodwyd yn yr un fframwaith yn union. Er nad enwir y cymeriadau anterliwtaidd, yr un sylfaen sydd i'r ymddiddan hwn – sef dadl rhwng dwy chwaer ynglŷn â hen wŷr a llanciau ifainc. Y mae yma ddelweddau mwy gwreiddiol a chymhedrol, ond yr un yw'r gŵyn am oferedd yr ifainc, megis y rhybudd hwn gan Angharad:

> Y gŵr ifanc, teca'i ddawn,
> Bydd anodd iawn ei ddirnad
> Fe dry ei ffydd pan ddêl yn ffraeth
> Dan gwlwm caeth offeiriad
> Fe â'n gastiog, afrywiog, ŵr tonnog eiriau tynn,
> Heb wenu, ni chwery, ond hynny, mwy am hyn.

Dyma rybudd am fabiaeth meibion ifainc ond ceir cwynion cyfatebol am hen ddynion hefyd. Cred Began fod henwyr 'yn union o chwant Mamon', sy'n gyfeiriad at eu hariangarwch cybyddlyd, a dywed yn herfeiddiol:

> Y fi, ni chara' hen ddyn byth
> Tra byddo chwyth i'm gene.
> Dau mwynach na chleiriach yn fwbach afiach yw,
> Cael llencyn ireiddwyn penfelyn teg i fyw.

Gan fod y gerdd hon yn dyddio o ddechrau'r ddeunawfed ganrif, efallai ei bod yn un o'r ymddiddanion cyntaf o'i fath yn trafod gwra; ond y mae'n fwy tebygol mai defnyddio fframwaith cyfarwydd a wnaeth Angharad James i fynegi neges bersonol. Nid chwilio am ddull newydd, gwreiddiol i fynegi ei syniadau a wnaeth ond, yn ôl arfer baledwyr y cyfnod, ailgylchodd ffurf gyffredin i'w dibenion ei hunan. Y mae gwreiddioldeb yn y mynegiant, ond diddorol yw sylwi bod y gerdd bersonol hon hefyd yn cyfateb i is-*genre* ehangach.

Cwynion Gwŷr a Gwragedd Priod

Yn ogystal â chreu ymddiddanion dychanol yn trafod a ddylid priodi ai peidio, a pha fath o gymeriad anterliwtaidd a wnâi'r cymar mwyaf addas i fab neu ferch, yr oedd y baledwyr wrth eu boddau'n adrodd am helyntion parau priod. Dangoswyd ar ddechrau'r bennod hon mor gyffredin a phoblogaidd oedd y thema yn llenyddiaeth Gymraeg a Saesneg y cyfnod modern cynnar, ac y mae'n bosibl olrhain gwreiddiau'r thema yn ôl i'r Oesoedd Canol. Yr oedd y *chanson de mal mariée* yn un o ganeuon stoc yr Oesoedd Canol lle y gwrandawai'r bardd ar wraig ifanc yn cwyno am ei gŵr blin.[35]

Erbyn y ddeunawfed ganrif, cyflwynwyd y cwynion hyn yn ddieithriad ar ffurf boblogaidd yr ymddiddan, megis y gerdd gan Dafydd Jones o Benrhyndeudraeth lle'r achwyna mam a merch ar ŵr y wraig ieuengaf.[36] Yn y faled ddireidus hon, siom fwyaf y wraig ifanc yw nad yw ei gŵr yn ei bodloni yn y gwely, a mynega hynny mewn dull sydd megis adlais o bennill telyn cyfarwydd, ond y mae'r ensyniad yn y faled yn llawer mwy cellweirus:

> Meddyliais ond priodi, y cawn ni fŷd di-gri,
> Y nôs yn y gwelu, a'm gwasgu fel gynt,
> Yn lle hyn o chwithig, cês naddwr aniddig,
> O lwdwn diawledig, anhymig ei hynt,
>
> *Mi feddyliais ond priodi*
> *Na chawn ddim ond dawnsio a chanu;*
> *Ond beth a ges ar ôl priodi*
> *Ond siglo'r crud a suo'r babi?*[37]

Edifarha'r ferch hon hefyd am iddi beidio â dilyn cyngor ei mam wrth ddewis gŵr, ac y mae'r ymddiddanion cyn ac ar ôl priodi felly'n creu saga o fywyd merch ifanc yn deisyfu am ŵr, yn anwybyddu ewyllys ei mam, ond yna'n edifarhau'n druenus. Caiff y gŵr ei geryddu'n ddidrugaredd am ei greulondeb, ac yn yr un modd â'r hen wraig gynt, fe'i gelwir bob enw dan haul: 'ysgowliwr', 'llymangi', 'y gin-gorn', 'gwenwynwr' a 'hangmon'. Cynghora'r fam i'w merch wrthryfela'n dawel yn ei erbyn drwy wrthod trwsio ei grysau a'i glosau a pharatoi iddo fwyd diflas!

[35] Brinley Rees, *Dulliau'r Canu Rhydd 1500–1650* (Caerdydd, 1952), t. 43.

[36] *BOWB*, rhif 230 (2) (Casgliad Bangor iv, 24), Caer, 1774. Nododd Rees, *Dulliau'r Canu Rhydd*, t. 63, nad oes un enghraifft yn y canu rhydd cynnar o wragedd priod yn ymgomio yn y dull hwn, er bod un enghraifft gynnar o wŷr yn ymddiddan ynghylch eu gwragedd, *NLW* 832, t. 108.

[37] *HB*, rhif 520.

Canodd Ellis Roberts ddwy faled gyffelyb sy'n ateb ei gilydd, sef ym-
ddiddan rhwng dwy chwaer, 'un wedi priodi Cybydd, a'r llall wedi priodi
Oferddyn; ai Cwynion eill dwy o herwydd eu Blinder, ai Gobaith ou Marwol-
aeth, fel y caen briodi arall', a cherdd i ateb y ddwy wraig, sef 'Amddiffyniad
y Gwŷr drostyn eu hunain'.[38] Yr ydym, unwaith eto, ynghanol bwrlwm yr
anterliwt yn y baledi hyn, ac achwynir am yr un ffaeleddau ag a welwyd yn
yr ymddiddanion digrif blaenorol. Bai pennaf yr oferddyn yw ei afrad-
lonedd, a chwyna ei wraig am ei thlodi hi a'i phlant. Ymddygiad surbwch y
cybydd sy'n gwylltio ei wraig yntau, ac y mae cyfosod ffaeleddau'r ddau
gymeriad ystrydebol hyn, ynghyd â'r dadlau ffarslyd am ba un sydd
waethaf, yn creu rhialtwch llwyr:

[Gwraig yr Oferddyn]	Och! fi gadd wr baw,
	Ai Ddwylaw yn ddi olud, a dioglyd bôb Dydd,
	Yn Geren am Gwrw, mewn Berw draw bydd.
[Gwraig y Cybydd]	Y Ngŵr inne sydd
	Ystowt heb wastata, gerwina fy 'rioed,
	Rhiw globun o Gibwst am Fwnwst di foed.

Cafodd y ddwy chwaer y cyfle gan Elis y Cowper i ddifenwi eu gwŷr yn
enllibus, ac i ddeisyfu gweld eu marwolaeth hyd yn oed. Ond yn enw
tegwch, a digrifwch, rhydd y bardd yr hawl i'r gwŷr hynny amddiffyn eu
hunain drwy gyfnewid cwynion am y gwragedd hwythau. Ni all yr oferddyn
oddef y modd yr erlidir ef am ymweld â'r dafarn, a chwyna'r cybydd am
rwgnach diddiwedd ei wraig: 'Hi am pecciff i'm crogi, taw lymgi taw lowt.'
Cytuna'r ddau fod y chwiorydd yn ymdebygu i widdonod, a gelwir un
ohonynt yn hen *bitch* hyd yn oed. Cawn ddarlun o'r gwragedd yn tyngu a
rhegi'n ddi-baid, ond eu glythineb sy'n mynd o dan groen y gwŷr yn fwy na
dim. Mynnant gael te a siwgr, gan afradu yr arian prin a enillant drwy
gardota ar y 'moethau' hyn. Y mae'r cyfeiriad at gardota, fodd bynnag, yn
dangos bod bai ar y dynion hwythau gan fod rhaid i'w gwragedd gardota
tra bo hwy'n yfed yn y dafarn.

Ond wrth i'r faled fynd rhagddi, mwyfwy eithafol a chwerthinllyd yw
agwedd y gwŷr. Dymuna'r ddau weld marwolaeth eu gwragedd wrth iddynt
eu melltithio: 'pox arnyn i'r siwrne.' Erbyn y pennill clo y mae pethau wedi
mynd dros ben llestri'n llwyr wrth i'r ddau gwlffyn gynnig offrwm i ffynnon
Llaneilian er mwyn gwireddu eu dymuniad:

[38] *BOWB*, rhifau 246 (Casgliad Bangor iv, 31), 230(1) (Casgliad Bangor iv, 24); cenir
y ddwy faled ar yr alaw 'Dydd Llun y Boreu'. Canodd Huw Jones ddwy gerdd o
ymddiddan rhwng gwraig y cybydd a gwraig yr oferddyn, sydd i'w cael yn llawysgrif *Cw*
209, tt. 9, 33.

[Cybydd] By gwelwn i yr dydd,
 Yn rhŷdd yna i'm rhoddi i ymgrogi efo gwraig
 Ar ddaear tra rhodiwn, ni swŷrwn mor saig;
[Oferddyn] Gwnawn inne'r un peth,
 Nôd helaeth ŵr teilwng mi ymgroeswn yn grû,
 Na ddoe 'run *Witch* lowddu ond tynnu i'm tŷ:
[Cybydd] Rwi'n meddwl 'rai yn fuan i ffynnon Llan *Eilian*,
 I offrwm y widden ben chwiban oi cho,
 O anfodd y nghalon rwi gyda lliw'r *ging-gron*,
 Sy un rhythu i golygon, rai trymmion bôb tro,
 Agos y rhedwn na ffeidiwn ar ffo:
[Oferddyn] Rwi finne ar y ddaear yn bur anfodlongar
 O ddîg wrth y llafar an howddgar o hŷd,
 Bud fuan y delo, yr hên ange iw cheisio,
 Hyll eiddig ai lladdo, ai baitio hi o'r bŷd
 Par syt a fu imi mewn cyni fyw cŷd.

Cyfeiriad sydd yma at ffynnon Llaneilian, yn Llaneilian-yn-Rhos, Sir
Ddinbych. Yr oedd hi'n arfer cyffredin i felltithio gelyn yn y ffynnon, a
rhaid oedd talu'n ddrud am offrymu rhywun i'r dŵr. Ni ddatblygodd yn
ffynnon felltithio tan ganol y ddeunawfed ganrif, a pharhaodd y gred yn ei
galluoedd drygionus tan ddiwedd y bedwaredd ganrif ar bymtheg.[39] Ym-
ddengys hefyd fod 'myn Eilian/Elian' yn llw cyffredin yn y cyfnod, ac fe'i
defnyddiwyd o leiaf ddwywaith gan Huw Jones yn ei anterliwtiau.[40]

Yn ogystal â'r cwynion cyffredin ac ystrydebol hyn am wŷr a gwragedd,
y mae nifer o faledi'n canolbwyntio ar helyntion priodasol y meddwyn a'i
wraig. Canodd Huw Jones, Llangwm ddwy faled o'r fath, y ddwy'n disgrifio'r
un sefyllfa'n union, sef ymgais gwraig i hel ei gŵr o'r dafarn.[41] Cenir un o'r
baledi (rhif 277) ar yr alaw 'Cwymp y Dail' ac y mae iddi ddramatigrwydd
digrif wrth i'r ymddiddan symud yn ddisymwth o'r naill gymeriad i'r llall bob
yn llinell. Y mae'r gŵr yn flin a sarrug a'i wraig yn gecrus a chwynfanllyd.
Y prif faen tramgwydd yw prinder arian, a gwelwn yn y cerddi hyn enghraifft
bellach o adlewyrchu problemau cyfoes mewn cyd-destun diddanol.

Y mae chwech o blant gan y wraig ym maled 277 ac nid oes ganddi
geiniog i brynu blawd er mwyn pobi bara hyd yn oed. Cynigia'r gŵr atebion
ysmala i'r cwynion dilys hyn wrth iddo achwyn i'w wraig darfu ar ei hwyl
yn y dafarn:

[39] Gw. Eirlys a Ken Lloyd Gruffydd, *Ffynhonnau Cymru*, cyfrol 2, Llyfrau Llafar
Gwlad (Llanrwst, 1999), tt. 55–6; Francis Jones, *The Holy Wells of Wales* (Caerdydd,
1954), tt. 71, 119.
[40] Lake (gol.), *Anterliwtiau Huw Jones o Langwm*, tt. 194, 259.
[41] *BOWB*, rhifau 221, (LlGC), Caer; 277 (Casgliad Bangor iii, 15), Wrecsam, 1776.

G. I ba beth doe chwi oddi cartre.
W. Ar feddwl dioni i chwi a minne,
G. Pwy wna ddioni wrth wrando'ch craster,
W. Dweud y gwir sŷ'n digio llawer.

Ond er iddo fynnu y caiff wneud fel a fynno â'i arian ei hun, erbyn diwedd y gerdd addawa ffarwelio â'r dafarn er lles ei wraig a'i blant, er efallai fod tafod y bardd yn ei foch wrth ganu:

G. Mi ddof or dafarn gyda thydi,
W. Yr wi'n bur fodlon i'ch cwpeini,
G. Mi drof heibio ddrwg Arferion,
W. Dowch at yr Iar sŷ'n magu'r Cowion.

Ni chaiff yr ail wraig yr un llwyddiant ym maled 221 ar yr alaw 'Glan Medd-dod Mwyn'. Er iddi gael y cyfle i ymhelaethu ar ei phryderon gan fod pennill i bob cymeriad, ei diystyru'n llwyr a wna ei gŵr. Etyb ei phrotestiadau rhesymol â difenwi anynad. Dywed y wraig, er enghraifft, fod cwrw yn altro ymddygiad ei gŵr:

Fel Angel yn dafarn awch cadarn i'ch ceir,
Yn ddiawl pan ddowch adre a chwyn ole chwi wneir.

Ei ymateb sarrug yntau yw ei chyffelybu i gŵn y dafarn:

Hen ringcin cwn yr Angcar ddwl Afar ddi lŷn,
Yn dangos ei gwinedd a'i dannedd iw dŷn.

Pan gwyna hi am ei diffyg bwyd a dillad, myn ef nad yw wedi cau ei cheg ers tair blynedd a chyhudda hi o ddiogi enbyd: eistedd ar ei 'hestog' (stôl wellt) a wna bob dydd, meddai. Er bod y gwragedd hyn yn cyflwyno achos digon dilys yn erbyn meddwdod eu gwŷr, cânt hwythau eu cyflwyno fel cymeriadau cwynfanllyd cyffelyb i'r ysgowld yn y baledi Saesneg. Diffyg cynhenid y mathau hyn o gerddi yw y tanseilir cwynion cyfiawn gan gellwair direidus, fel dywed Michael Roberts: 'It was possible to present a wifely case, and to undermine it through slight exaggeration.'[42] Mewn ymddiddan Saesneg rhwng y cymeriadau Henry ac Elizabeth, cwyna 'Bess' am oferedd ei gŵr meddw:

[42] Michael Roberts, '"Words they are women, and deeds they are men": images of work and gender in Early Modern England', yn Linsey Charles a Lorna Duffin (goln), *Women and Work in Pre-Industrial England* (Llundain, 1985), t. 147.

Thou hast pawn'd our best clothes
When thou money didst lack,
The Cloak from thy shoulders,
And the Gown from my back:
Thou hast spent all thy money
thou getst, in excess,
In Dicing and Drabbing,
and foul Drunkenness.[43]

Ymateb cyntaf y gŵr oedd cwyno: 'Me thinks Bess your tongue runs / a little too large'! Mewn ymddiddan arall rhwng gŵr a gwraig dienw y mae disgwrs y wraig yn fwy ymosodol. Dyma ei hateb disymwth i addewid ei gŵr i ddiwygio ei fuchedd:

How many times hast thou this promised unto me,
And yet hast broke thy vow? the more's the shame for thee;
And therefore Ile be wise, and take your word no more,
But scratch out both your eyes, and stirre not for your life;
I once will have my will, although I am your wife.[44]

Sylwer ar yr eironi cynnil yn y llinell olaf wrth iddi awgrymu nad oes gan wraig briod hawl i ddilyn ei hewyllys ei hunan. Ceir enghreifftiau dirifedi yn Saesneg o gwynion gwŷr am eu gwragedd cwynfanllyd, ac y mae'r ys-gowld yn un o'r cymeriadau canolog yn y baledi poblogaidd. Cymeriad cyffredin rhyngwladol ydyw, mewn gwirionedd, fel y dengys y cyfeiriadau yn y mynegai i fotiffau llên gwerin.[45]

Ond o ganlyniad i boblogrwydd a dylanwad yr anterliwt ar y faled, yn y Gymraeg, ffigurau'r Cybydd a'r Oferddyn a'u cymheiriaid benywaidd sydd amlycaf, nid yr ysgowld. Yr ymrafael rhwng y cymeriadau yw'r elfen ganolog yn y baledi hyn; nid lansio ymosodiadau gwreig-gasaol a wneir, eithr dychenir y gwŷr i'r un graddau â'r gwragedd. Ymddengys o'r dyfyniad hwn gan olygydd cyfrol baledi Roxburgh, nad oedd yr un cydbwysedd yn perthyn i'r baledi Saesneg. Mewn nodyn ar y faled 'Half a dozen of good wives: all for a penny', dywed un o'r golygyddion, W. Chappell:

This is one of the numberless songs and ballads against women, whom men seem to have taken a special delight in libelling. The attacks upon them are in the ratio of about a hundred to one upon their own sex. Was it that men thought to raise themselves in the social scale by lowering the

[43] Casgliad Euing, rhif 78, t. 111.
[44] Casgliad Roxburghe, cyfrol 1, t. 327.
[45] *Motif-Index*: T25 The shrewish wife; T253 The nagging wife.

character of their wives? Every imaginable fault has been laid to the charge of women by the very men who trusted their wives, allowed them undisputed rule over the household, and gave them more liberty abroad than was enjoyed by women in any other country.[46]

Ymryson am y Clos

Y mae'r baledi priodasol yn gyforiog o ddifenwi coeglyd a chwynion sarhaus gan wŷr a gwragedd a gwelwyd eisoes fod y beirdd yn ymwybodol y gallai trais corfforol ddeillio o'r fath gasineb. Ond y mae'r disgrifiadau sobr o realiti trais teuluol yn gymharol brin ac y mae'n amlwg ei bod yn well ganddynt ddelweddu'r tensiynau treisgar a geid rhwng gwŷr a gwragedd drwy gyfrwng y frwydr symbolaidd, chwerthinllyd am y clos.

Y mae ymladd am y clos yn thema adnabyddus yn llenyddiaeth yr Oesoedd Canol ac oes Elisabeth, fel y dywed T. H. Parry-Williams:

> Yr oedd ymladd am y clos ('fighting for the breeches') yn un o agweddau ar anghydfod teuluaidd yn y Canol Oesoedd, fel y'i disgrifid mewn llenyddiaeth a darluniau a cherfiadau. Ceir ef yn y *'mysteries'* cynnar ac yn y *fabliaux* Ffrangeg. 'Among the most popular subjects during the middle ages', medd [T.] Wright [*History of Caricature and Grotesque* (Llundain, 1868)] (t. 119), 'were dramatic scenes. Domestic life at that period seems to have been in its general character coarse, turbulent, and, I should say, anything but happy.' Y mae hanesion am gwerylon teuluoedd yn bur gyffredin. Y math mwyaf poblogaidd ydyw hwn, sef 'ymladd am y clos'.[47]

Cymhara Parry-Williams y gerdd gynnar 'Carol ymryson am y clos',[48] â *fabliau* Ffrangeg o'r drydedd ganrif ar ddeg gan ddangos mai'r un yw'r thema er yr amrywiaeth yn y manylion. Wrth droi at faledi'r ddeunawfed ganrif sy'n ymdrin â'r thema hon y mae'n amlwg ein bod ninnau bellach yn nhraddodiad y *fabliaux* Ewropeaidd, ac y mae iddynt oll natur helbulus a digrif y chwedlau canoloesol. Adroddir dau fath o stori, sef disgrifiad o frwydr gorfforol rhwng gŵr a gwraig, a helyntion am gwcwalltu'r gŵr.

Y mae un o'r baledi treisgar yn dwyn y teitl: 'Hanes digrifol am wraig a gurodd i gwar [*sic*] ai dwy Gloxen' ar yr alaw 'Accen clomen', o bosibl gan

46 Casgliad Roxburghe, cyfrol 1, tt. 451–2.
47 T. H. Parry-Williams, *Llawysgrif Richard Morris o Gerddi* (Caerdydd, 1931), t. xciv; gw. hefyd Rees, *Dulliau'r Canu Rhydd*, t. 90.
48 T. H. Parry-Williams, *Canu Rhydd Cynnar* (Caerdydd, 1932), rhif 41.

Lowri Parry.[49] Dyma faled ddifyr dros ben sy'n disgrifio ymladdfa rhwng pâr priod 'o herwydd busness bychan yn benben nhwaen'll dau'. Ymddengys mai cais y gŵr i fynychu'r dafarn a gythrudda ei wraig ac fe'i cura'n 'Sceler ai matter oedd frwd / nes doedd i holl escyrn fel cregin mewn cwd'. Y mae yma ymhyfrydu drygionus wrth ddisgrifio'r ddau yn cwffio, a'r wraig yn trechu ei gŵr yn y pen draw. Ond nid yw'r bardd yn bodloni ar y disgrifio'n unig, eithr gesyd yr olygfa gyfan o fewn fframwaith traddodiadol yr ymryson am y clos.

Byddai arwyddocâd yr ymryson hwn yn amlwg i'r gynulleidfa. Arwydd o awdurdod patriarchaidd oedd y clos, ac yr oedd ymrafael amdano yn frwydr symbolaidd dros oruchafiaeth fenywaidd. Ymddengys o'r agweddau a gyflwynir yn y *fabliaux* a'r garol Gymraeg gynnar fod yr ymdrech hon yn un a ddilornid gan y gymdeithas batriarchaidd. Aflwyddiannus yw ymdrech y wraig i ennill y clos yn y garol ac anogir pob gŵr i sicrhau na chaiff eu gwragedd mo'u meistroli. Fodd bynnag, yn y faled ddiweddarach, llwydda'r wraig yn ei hamcan:

> Hi dynen [*darll*. dyneu] i dwy gloxen oddi am eu dau droed,
> By yno'r ffeit bropra ar a welsoch i'r ioed,
> a rheini'n dra difri tan sorri iw gwr sen,
> hi ai boxie fo'n gampus of [*darll*. o] gwmpas i ben,
> a doodyd [*darll*. deudyd] wrtho'n filain y lluman drwg i lais,
> y mynne hi'r Closs iw gario ac ynte wisgo'r bai[s].

Rhaid i'r gŵr, ac yntau â'i ben yn y weirglodd, ildio i'w wraig, a rhydd iddi ei 'holl offer nos'. Y mae'n debygol, felly, bod ystyr rhywiol i'r clos hefyd – hynny yw, ei fod drwy ildio'r trowsus hefyd yn colli ei allu neu ei gyneddfau rhywiol. Cyflwynir darlun doniol o'r gŵr eiddil yn '[g]wisgo'r beisan'n fwynlan am i fol, / dan ddiolch iddi am hono ar gwaed'n llifo oi glol', sef ei benglog. Y mae'r gŵr bellach wedi ei fenyweiddio, wedi ei amddifadu o'i rym a'i rywioldeb, ond yn hytrach na beirniadu'r wraig anhydrin, caiff hithau glod a bri gan ei chymdogaeth leol:

> Pen welodd y cymtu ol dentu'n [*darll*. o'i deutu'n] ddiddow[t],
> y gwr wedi gildio ar wraig mor stowt,
> nhw reden'n fowiog o'r fownog ir fan,
> ai hettieu'n eu dwyl lo tan gapio i liw'r can,
> Hi a haeddodd glo[d] gan feibion o feirion i sir fon,
> yn boxi[o] wrth nerth dwy glo[x]en godamarsi megen shon.

[49] *BOWB*, rhif 682 (Casgliad Bangor iii, 2), ?1738. Y mae J. H. Davies yn priodoli'r faled hon i Lowri Parry yn ei *Bibliography*.

Anodd gwybod ai disgrifio digwyddiad cyfoes a wna'r bardd ai peidio (y mae ymgais ar ddechrau'r faled i roi hygrededd i'r stori – 'by'n meirion medd tystion ai gwyr'– ac enwir y wraig dan sylw, sef Megan Siôn), ond yn sicr y mae'n apelio at ymwybyddiaeth y gymdeithas o gosbi a beirniadu cyhoeddus. Y mae rôl y gymdeithas leol yn y faled hon yn dwyn i gof ddefodau cywilyddio cyhoeddus, megis y ceffyl pren, ac yn y faled hon, wrth godi eu capiau i Megan Siôn y mae'n amlwg i'r gymdeithas ben-derfynu bod achos teilwng gan y wraig i guro ei gŵr ac felly clodforir ei hymdrechion. Cafwyd arferion tebyg ledled Ewrop yn cefnogi neu'n cosbi camweddau priodasol, lle barnwyd helyntion preifat rhwng parau priod yn gyhoeddus gan y gymdogaeth.[50] Ys dywed Keith Thomas am gymdeithasau gwledig y cyfnod modern cynnar:

> Rural society lacked much of the modern concept of privacy and private life . . . Nor was there any challenge to the view that a man's most personal affairs were the legitimate concern of the whole community. On the contrary, everyone had a right to know what everyone else was doing . . . Apart from making presentments in the church courts, villagers had many informal ways of expressing their disapproval of the way a married couple comported themselves: by playing 'rough music' under their window, for example, or 'riding the skimmington', i.e. staging a procession intended to ridicule the cuckolded husbands or wife-beaters.[51]

Ond er y clod a gafodd Megan Siôn, anoga'r bardd y meibion i drin eu gwragedd yn deg er mwyn osgoi colli'r clos, darostyngiad a godai warth ar unrhyw ŵr priod. Nid dymuno gweld gwragedd meistrolgar a wna'r bardd, eithr deisyfu i wŷr eu parchu, a'u cadw yn eu lle:

> na cheisiwch guro chy [*darll.* ych] gwragedd'r impieseliedd
> [*darll.* impie seliedd/iselaidd] syth
> rhag colli ych closeu ach pleser a bod heb offer byth
> Pa gwyddech ir faiteen A gaddgwr [*darll.* gadd gŵr] megen shon
> ychydig a chwerthech c[h]wi a dawech a son,
> bu raid iddo ildio a dylifro mewn pryd,
> y Clos iw fun aurglws a dragwns i gyd,
> ond ydi'n dost anule y llangcieu llona i llun,
> weld gwraig'n cario'r teclu[n] ai gwrun heb y run.

[50] Peter Burke, *Popular Culture in Early Modern Europe* (Aldershot, 1988), tt. 198–202; E. P. Thompson, *Customs in Common* (Llundain, 1993), pennod 8; Reay, *Popular Cultures in England 1550–1750*; a Muir, *Ritual in Early Modern Europe*.

[51] Keith Thomas, *Religion and the Decline of Magic* (Llundain, 1997), tt. 629–30.

Awgryma'r dyfyniad uchod hefyd mai symbol ffalig yw'r clos, ac unwaith eto y mae yma draws-symud rhwng llwyfan yr anterliwt a'r faled. Byddai'r gynulleidfa'n ddigon cyfarwydd â gweld y ffŵl a'i declyn ffalig mewn anterliwt a deallent i'r dim arwyddocâd yr arwydd gwrywaidd hwn yn nwylo gwraig.

Canodd John Richards faled am ffwdan priodasol yn 1744 – 'Hanes gwraig a gurodd i gŵr fel y cariwyd ei chymydog ar y trosol' ar yr un mesur â'r faled flaenorol, sef 'Accen Clomen' neu 'Welcwm John', neu 'Y Clochydd Meddw Mwyn'.[52] Yn y pennill cyntaf, cyflwynir 'y fatel' a fu rhwng y pâr priod, a dywed am y wraig: '[Hi] 'nillodd y clôs yn hollol oddiarno'n sitiol siwr.' Unwaith eto, dyma ymgais lwyddiannus gan wraig i orchfygu ei gŵr. Nid ymddengys yr un enghraifft o ŵr yn trechu ei wraig gan fod mwy o hwyl i'w gael, y mae'n debyg, wrth gyfnewid y drefn naturiol nag ydoedd wrth ddisgrifio trais gŵr yn erbyn ei wraig.

Y mae delweddaeth rywiol y faled hon yn dipyn llai amwys nag oedd delweddaeth y faled flaenorol, oherwydd diffygion rhywiol y gŵr sy'n achosi i'w wraig ei ddwrdio. Ymddengys i'r gŵr syrthio drwy'r gwely ac yntau ar ganol cyfathrach rywiol (cyfeirir at fynd i 'barlwr cwm deilin', delwedd a geir mewn baled fasweddus arall – 'parlwr cwm deulin'[53]) gan adael ei wraig heb ei bodloni'n ddigonol. Ceir disgrifiad chwerthinllyd o ffiaidd o 'Nani' yn ysu 'am biler iw balog', ond ni all y gŵr 'ai bidin libin lacc' mo'i phlesio wedi'r ddamwain. Am hynny, caiff ei 'gernodio ai guro' yn ddidrugaredd:

> Hi gipiodd y mopren ar tobren fel turn
> a chlamp o ganhwyllbren a chambren yn chwyrn
> hi lichiodd y rheini dan weiddi ar i ol
> ag ynte'n mynd allan ar ffwdan yn ffol
> wrth geisio rhedeg rhagddi drwy gledi heb i glôs:
> cadd godwm Anhymoredd yn ffiedd i ryw ffôs.

Unwaith eto, rhaid i'r gymdogaeth leol leisio ei barn ar yr ymladdfa hon, a dyma eu hargymhellion:

> Barn yr hen bobol ragorol i gyd
> ond glanach i fiorus [*darll.* Forus?] anfelus i fyd
> roi cyflog i weithiwr am wthio iddi hi
> i aros ymendio a ffresio'n wr ffri
> ond ceisio cwsdart cosdus a chocos dilus da:
> fe gwyd i geryn gwaredd yn rhyfedd amser ha.

[52] *BOWB*, rhifau 126 (Casgliad Bangor i, 14) a 166 (LlGC).
[53] Ibid., rhif 162 (LlGC).

Ymddengys i'r hen bobl gynnig y dylai Morus dalu am bartner arall i'r wraig lysti hon wrth iddo ddod ato ei hun, ac efallai y byddai 'cwsdart cosdus a chocos' – bwydydd moethus y dydd – o gymorth i'r gŵr druan wella. Hanner pennill arall yn unig a oroesodd yng nghopi 126, ond ceir y pennill cyfan yn 166:

> Wel dyna i chwi ganiad ai glymiad yn glir,
> Ni wiw i neb ddigio na dondio ar dir,
> rhaid calyn y gyfreth naws odieth heb sen
> marchogaeth drwy gyffro ar geffyl o bren,
> A chanu oi flaen yn uchel er mwyn rhoi siampel sur
> I wragedd blinion beidio mynd eto i guro eu gwyr.

Nid oes modd bod yn siwr ai'r wraig dreisgar, flysig, ynteu ei gŵr egwan a aeth dan law'r gyfraith boblogaidd. Yn aml fe gosbid y gwŷr am ganiatáu i'w gwragedd anystywallt eu goresgyn, neu, wrth gwrs, fe gosbid y gwragedd am droi'r drefn batriarchaidd wyneb i waered. Ond pwy bynnag a gaiff ei farchogaeth ar y ceffyl pren, y mae'r 'siampal' yn ddigon eglur i'r sawl sy'n gwylio'r ddefod neu'n gwrando ar y faled.

Cyfeirir at y clos mewn amryw o gerddi eraill yn ogystal. Yn ail ran 'Cyffes yr Oferddyn',[54] disgrifia'r oferddyn y gornestau a fu rhyngddo a'i ail wraig:

> Nyni fuom lawer Nôs, yn treio am y Clôs.
> Y hi ar Ladel bren, a minneu ar mopren,
> Ac weithie'n cyd-ffusto, a ffynn yn ein dwylo,
> Bu lawer battel bwtti, nes i mi ei meistrioli,
> Fel yr oedd hi'n heneiddio, hi beidiodd a churo.

Trafodir y clos hefyd mewn ymddiddan rhwng Gutun Getshbwl a Bessi Fras ei wraig gan Ioan Siencyn o Geredigion. Y mae'n amlwg y bu'r gerdd hon yn rhan o anterliwt (enghraifft ddiddorol o anterliwt gan awdur o dde Cymru), wrth i'r ffŵl ymyrryd tra bo'r cerlyn a'i wraig yn cwffio:

> I lawr a'r clôs yn union,
> A cheiswch bob o lawffon;
> A thriwch allan plant y witch,
> Pwy garia'r Britch yn gyfion.

[54] *BOWB*, rhif 64 (LlGC), gan Richard Parry. Adargraffwyd y faled yn Dafydd Jones, *Cydymaith Diddan* (Caer, 1766), t. 159.

Os dichon Bess ei gario,
Mai'n brydferth iddi ei wisgo;
Boddloned Gyto'n oer ei lais,
Fynd yn ei bais i bissio.[55]

Yr oedd gwisgo neu ymladd am y clos hefyd yn fotiff cyfarwydd yn Lloegr ac fe'i defnyddiwyd yn aml i ddelweddu thema boblogaidd 'y byd a'i wyneb i waered'. Mewn baledi o'r ail ganrif ar bymtheg disgrifir gwŷr a gwragedd yn cyfnewid eu dyletswyddau a'u priodweddau traddodiadol, megis yn y gerdd 'My Wife will be my Master', lle y cyflawna'r gŵr orchwylion y cartref tra bo'i wraig yn meddwi yn y dafarn.[56] Rhan o'r concwerio hwn yw gwisgo'r clos, delwedd sydd hefyd yn gwyrdroi'r drefn naturiol. Ys dywed un wraig wrth gloi ei chyngor i wragedd meistrolgar:

So women take care of your riches,
You find it an excellent plan,
But mind that you do wear the breeches
And then you will conquer a man.[57]

Yr oedd y baledwyr Saesneg hwythau'n hoff iawn o ddisgrifio cwerylon corfforol rhwng gwŷr a gwragedd, ac yn yr un modd ag yn y baledi Cymraeg defnyddia'r gwragedd gelfi cegin yn arfau yn erbyn eu gwŷr, megis y ladl a ddefnyddiodd gwraig yr oferddyn uchod a'r wraig hon:

She up with the ladle striking him on the crown
Which made the blood run trickling down
He took up a stick of noble black thorn
And banged her hide like threshing of corn.[58]

Y mae'r faled hon, o ddiwedd y ddeunawfed ganrif o bosibl, yn cyfleu rhyw bleser afiach yn y cwffio a'r curo, fel y dengys byrdwn rhywiol, treisgar y gerdd: 'Bang her well Peter, bang her well Peter / If Dorothy wins she the breeches will wear.' Yn wahanol i'r baledi Cymraeg, ymddengys fod y baledi Saesneg hyn yn canmol y gwŷr am lwyddo i drechu eu gwragedd meistrolgar, gan fwynhau disgrifio'r modd y'u gorchfygir drwy drais. Dyma ymateb un gŵr ar ôl i'w wraig geisio ei guro unwaith eto â ladl:

[55] *NLW* 19, t. 217.
[56] Casgliad Bodleian, Firth c.20 (148).
[57] Ibid., 4o Rawl. 566 (163).
[58] Ibid., Harding B 16 (9c).

I took my whip in my hand,
And scelped her over hedge and ditches,
And never since does she contend,
With me to wear the breeches.[59]

Yr oedd baledwyr Cymraeg a Saesneg fel ei gilydd yn ymhyfrydu yn y disgrifiadau cartwnaidd o ornestau rhwng parau priod, er mai yn y Gymraeg yn unig y cafwyd enghreifftiau o glodfori'r wraig am ennill y clos. Yr oedd arwyddocâd symbolaidd gwisgo'r clos yn gyfarwydd iawn i gynulleid-faoedd ar y naill ochr a'r llall i'r ffin, a dengys y cerddi hyn mor sensitif oedd y baledwyr i ddelweddau a thraddodiadau eu cynulleidfa werinol. Arferant symbolau traddodiadol ac iddynt arwyddocâd cyfarwydd, a chawn ninnau heddiw gipolwg ar foesoldeb pobl y cyfnod drwy gyfrwng eu hiwmor.

Y mae dwy faled arall yn ymwneud â cholli clos, ond nid cyd-destun treisgar sydd i'r cerddi hyn eithr adroddant helyntion am dwyllo a chwc-walltu gwŷr. Y mae nifer o gerddi eraill yn cyfeirio at y cwcwallt, cymeriad a ddarlunnir yn aml fel gŵr egwan a orchfygir yn llwyr gan ei wraig. Yn ail ran 'Cyffes yr Oferddyn',[60] er enghraifft, y mae'r hen oferwr yn olrhain ei hanes pan briododd, am y trydydd tro, â merch ifanc landeg a drodd yn fuan iawn at gariad arall. Caiff yr oferwr ei ddilorni'n gyhoeddus gan ei gymdeithion yn y dafarn – sylwer yn arbennig ar eu disgrifiad ohono:

Pan elwy i Dre neu Bentre, mi ga glywed yr Hogie,
Yn gweiddi gwccw mêdd y gôg, daccw gwcwallt rhywiog
Ai gyrn yn ei goryn, yn blu ac yn Edyn.

Y mae'r cyrn a ddisgrifir yn un o symbolau rhyngwladol y cwcwallt, fel y dengys poster o'r ddeunawfed ganrif ar gyfer 'ffair gyrn' yn Llundain a ddisgrifiwyd gan E. P. Thompson yn 'carnival of cuckoldry'.[61] Mwy an-arferol, fodd bynnag, yw cyfeirio at blu ar ei gorun. Y mae'r symbolaeth yn amlwg – datblyga'r gŵr blu i gydweddu â'i ddelwedd fel cwcw, ond ymddengys nad oedd yn symbol mor rhyngwladol â'r cyrn. Eglurir arwydd-ocâd cyrn y cwcwallt yn yr *Oxford English Dictionary*, ond ni chynigir esboniad tebyg ar y plu; dywedir yn unig mai arwydd y ffŵl oedd y plu, nid arwydd y cwcwallt. Beth bynnag am hynny, y mae'r cwcwallt yn un o ffigurau canolog y baledi *fabliau*-aidd, ac er nad yw'n arddangos holl briod-weddau y portread canoloesol ohono, y mae olion y gymeriadaeth a'r symboliaeth honno i'w gweld yn y baledi hyn.

[59] Casgliad Bodleian, Harding B 25 (141).
[60] *BOWB*, rhif 64.
[61] Thompson, *Customs in Common*, plât xxiv.

Canodd bardd y cyfeirir ato fel H.O. o Lanllyfni am hanes Gwyddel ifanc a gollodd ei glos yn Nhreffynnon wrth garu merch o Lanrwst, ar yr alaw 'Leave Land'.[62] Cyflwynir hanes carwriaeth y Gwyddel a'r ferch ifanc mewn dull diamwys, gan ddweud bod cymaint o frys arnynt i fynd i'r gwely nes iddynt anghofio cloi drysau'r tŷ. Daw llanc arall heibio, sef cariad y ferch, ond wrth deimlo ei ffordd o gwmpas yr ystafell wely dywyll cenfydd glos ar gefn un o'r cadeiriau. Ei 'galon a giliodd' pan sylweddolodd fod un arall yng ngwely'r ferch ac, i ddial arnynt, dwg y clos a rhaid i'r Gwyddel ruthro 'Yn din-noeth y boreu trwy'r barrig'. Rhybudd ysmala sydd yn y pennill olaf direidus hwn:

> Y llangcieu diofal dyna i chwi siampal
> Rha[g] cwympo ir un fagal ar drafal yn dre
> Os ewch i tin desach meddylliwch pawb pellach
> Am gadw yn daclusach eich closau.

Y mae i'r gerdd hon stori ddigon doniol, ond nid oes iddi naratif estynedig. Stori syml iawn ydyw, a'r maswedd yn ganolbwynt iddi. Fodd bynnag, cyhoeddwyd baled gan Elis y Cowper yn 1779 sy'n cynnwys enghraifft fwy cyflawn o stori o deip y *fabliau*. Cân ar yr alaw 'Ffarwel Ned Puw' ydyw sy'n dwyn y teitl 'Hanes gŵr yn dyfod adrê ryw noswaîth pan oedd un arall gyda i wraig ô'n gwelu, fel y cymerth hi arni fod y Colic yn i blino; ar gŵr wedi tynnu eî glos fel y digwyddodd iddo gymeryd Clôs y llall i fynd i geisio ffisig iddi'.[63]

Dilyna'r faled hon yr un naratif yn fras ag a gafwyd yn y *fabliau* ganoloesol Gymraeg 'Y Dyn dan y Gerwyn' sy'n seiliedig ar stori boblogaidd Ewropeaidd. Yn y gerdd honno, wrth orwedd gyda'i charwr 'dan gwrliadau', clyw y wraig ei gŵr yn nesáu tuag adref. Cuddia'r llanc 'dan y gerwyn', sef twba o fath, a brysia'r wraig yn ôl i'w gwely gan riddfan mewn poen. Canfyddir hi felly gan ei gŵr, sy'n gofyn yn dyner beth sy'n bod arni:

> Llawer clwyf, llawer dolur,
> yn ôl lludded a llafur,
> a dderfydd i'n cyfryw ni
> heb feiddio ei fynegi.
> Dos a dywaid i'r wraig draw
> y clefyd sydd i'm clwyfaw.
> Dywed fy mod yn gorwedd
> o'r clwyf bu hithau'r llynedd,

[62] *BOWB*, rhif 162 (LlGC), 1758.
[63] Ibid., rhif 320 (LlGC), Trefriw, Dafydd Jones tros H. Owen, 1779.

a'm bod mewn perygl angau
o'r clwyf gynt y bu hithau.[64]

Dilyna'r gŵr ei gorchymyn, a dealla'r gymdoges yn syth beth sy'n poeni'r wraig, a rhy'r odyn ar dân er mwyn tynnu sylw'r gŵr a rhoi digon o amser i'r llanc ddianc. Er nad yr un yw'r manylion, ysgerbwd yr un naratif sydd i faled Elis y Cowper a'r 'Dyn dan y Gerwyn', yr un natur ffarslyd a'r un cymeriadau ystrydebol: y wraig gyfrwys, y carwr gwisgi a'r gŵr diniwed a gwcwalltir.[65] Fodd bynnag, y mae testun o'r ail ganrif ar bymtheg gan Edward Morris o'r Perthillwydion sy'n cyfateb yn agosach na'r cywydd i'r faled gan Elis y Cowper, a buddiol fyddai gosod y ddwy gerdd ochr yn ochr er mwyn cymharu'r tebygrwydd a'r gwahaniaethau yn y naratif.

'Cerdd y Clos Coch'
Edward Morris[66]

'Hanes gŵr yn dyfod adrê . . .'
Ellis Roberts

(Tri phennill aneglur ar y dechrau)

Bum ar Wiliadwriaeth hynawsol ryw noswaith,
Rhag twyll a bradwriaeth rhai diffaeth eu dull;
Ond rheitiach oedd wilio fy Nhŷ a'm Gwraig ynddo,
Lle'r ydoedd taer wthio rhai trythŷll.

Clowch hanes gŵr sef gweithîwr gwiw
Fu'n yspur yn byw yn onestedd
Heb fawr feddwl am ei Wraig

[Ei] bod hî am saig wresogedd

Gŵr anllad ei amcan wrth ddallt fy mod i allan
Aeth atti hi yn fuan, awch weithian ei chwant;
Cael Gwely, mynd iddo, i gyssanu a chowleidio
A'r ddeuddyn yn nofio mewn nwyfiant.

Ar plygain dychwelais im Tŷ, nis meddyliais
Nad ydoedd a gerais gowirach na neb;
Mae'n adrodd mwyn Eiriau, pa Galon a goeliai
Yr â hi i gadwynau Godineb.

Fe ddaeth adre gefn y nôs
Fel 'roedd achos iddo
[A] gŵr arall yn ddi nam
Mewn manteis am ei ma[]

Ymddiosg a thynnu wrth erchwyn fy 'ngwely

Ar fedr cael cysgu, a llechu yn fy lle,

A thaflu 'nghlôs heibio, fy 'ngwraig yn och'neidio,
Yn ceisio Brith gwyno'r brath gynne.

[Y] gwr ar frŷs yno a dynna oddi
am dano
Dechreua'r wraig floeddio fod
Colic îw blino
Iw bol yn gafelio yn ô filen
Hi dynge yno eil waith onid ae ô ar
frys ymeth

[64] D. R. Johnston, *Canu Maswedd yr Oesoedd Canol* (Caerdydd, 1991), t. 90.

[65] *Motif-Index*: K1526 'Friar's trousers on adulteress's bed: relic to cure sickness. The husband is duped into believing that the friar has come to visit the sick.' Nid oedd yma gyfatebiaeth uniongyrchol â'r testunau Cymraeg, ond adlewyrchir yr un hiwmor *fabliau*-aidd.

[66] *NLW 9*, t. 51.

I nôl *Ffisygwriaeth y gwnae'r hên*
 glwy diffaeth
Mewn moddion di obeith i diben.

Rhagrithio gan ddwedyd fe'm trawodd rhyw
 glefyd
Pa beth am fy mowyd fy 'nwylyd y wna
Ewch chwithe yn ddi attal drwy ufudd drô
 dyfal,
I geisio i mi Gordial y Gwr-da.

Rhyw Glôs a ail wisgais iw siop mi brysurais
A'r cordial a gefais ni fethais i fod
Gan ddywedyd yn ddi[ame] mae fy arian i
 Ga[rtre]
I dalu i chwi yr bore rwy'n barod

[Dau bennill aneglur]

Y gŵr ar frys a wisge i glôs
Nid oedd wiw aros yno

Os oedd posibl yn ddi ffael
Yn ddwys ufudd gael ei safio
Chwilio am y botel huw yn i ran
Yn ddiles dan i ddwylo
I nol ffisyg iddi yn gwic
I gael or Colic gilio
Pan aeth o ir drŵs allan fo redodd
 yn fuan
Mewn gofal yn gyfan rhag marw
 ei fwyn wreigan
Yn dryan dan geulan oer galar
'Rol rhedeg a thithio ymhell dan
 amhwyllo
Fe glowe'r gŵr cryno i glôs yn
 cau glosio
Yn llithro tan dduo tu ar Ddaear.

Ond ffendio a wnaeth o ar gefn y nôs
Wrth dynnu i glôs yn dynach
Na'r llall oedd gan y mwynwr ffri
Fod hwnnw iw brofi'n brafiach
A than i ddwylo y clywe claits
An haeddol Waits *fonheddig*
Ag yno y gwybu toc ar goedd
Mae celwydd oedd y Colic
Ag yno ail chwilie y cadarn boccede
Cadd Arian iw ddyrne ar Aur fel
 gŵr gore
Er hynny fo ddigie yn ô ddygn
Wrth deimlo dynabu y Clôs
 melfed glo'wddu
Ag yno bu'n tyngu ai offrwm ir
 fagddu
A dechre brâs gamu yn ysgymun.

183

Pan ddelltais i'r Clefyd beth oedd y llawenfyd
Ar chwarae mwyn hefyd mewn enyd yn iach;
y Cordial a deflais ar Bottel a dorrais,
A braidd nad amhwyllais ymhellach.

Wrth gareg fawr yn nhîn y Cae
Y botel gwnae yn botes
Yn lle chwilio am feddyg colic caeth
Ir Dafarn yr aeth mewn dyfes
Ag yno y tariodd wirfodd waith
Dri diwrnod maith cadarnedd
Ai glos yn ddû yn glŵs i ddawn
Cae i ganol lawn ddigonedd
Y gŵr a fodlone iawn fuddiol pan
* feddwe*
'Rol cael y Watch *ore ar llownion*
* bocede*
Cadd gyflog o'r gore am ei gariad
Y carwr mwyn heini a gafodd ei
* gosbi*
A lechodd yn wisgi rhag nol i glôs
* gwedi*
Gwell ganddo fo dewi na dwad.

O Ffair im Gwraig oleu ei Glôs im gadewei
Ag ymaith y diengai, mewn Arfe mor Noeth,
Tra bym yn Gwâg rodio, roedd gormod gwres
 ynddo,
Er bod oddi tano yn Wr tin-noeth.

Rhyw Dryssor dewisol, werth coweth odiaethol
Ag Arian rhagorol, da moddol i mi,
Oedd yn ei Boccede ni 'nillodd wrth chware
Mor Creie ar y Siwrne roes Arni.

Fe 'ngwraig a Gywilyddied, a minne gyfrifed
Ym mysc y Cwcwaldied cyn grined a Gwrâch,
Roedd chwant yn i thynnu ar Dyn wrth gael
 llethu
Yn pannu yn ei phandy hi'n ffeindiach

Nid oeddwn i yn tybied mo'm Gwraig cyn
 yscafned,
Na choeliwch mo'r Merched, er llyfned eu llw
Nhwy wnân lawer Glanddyn yn blŷ ag yn
 Edyn,
Ai cyrn ar i Coryn fel Carw

Ni chym'rase'r gŵr cyn hynny o
bryd
Ddim darn o'r Bŷd er coelio
Yr aethe i wraig oedd dêg î llûn

Yn ffasiwn un oddi wrtho
Ag erioed ni thybiodd ar y gŵr
Y mwynwr carwr cowrant
Y base y ffasiwn Ysgolhaig
Yn trochi ei wraig mewn trachwant
Bu lwc ir gŵr manwyl ympirio yn y
* perwyl*
Ddw'd adre heb i ddisgwyl ai dal
* ar i gorchwyl*

184

Fo hitiodd a ddigwyl bonddigedd
Gael ffeirio ei glôs cregin oedd
* holldog a hylldin*
A gŵr anghyffredin o fynd i dai
* bychain*
I wneythur ei ddifîn yn ddofedd.

Ymheuthyn pob newydd nhwy fynan gael
 gwradwydd,
Heb bris mewn Gonestrwydd ond tramgwydd
 iw'r tro,
Fwyn lladrad sydd felus y Gwragedd afieithus,
Sy ddigon Deallus i dwyllo.

Y Closyn dû sy'n closio iw dîn

Mae'n anian flin i Flaenad

Na bae y gwrda glân i wedd
Yn hoffiredd yn Offeiried
'Ran mae gwybodaeth am y Clôs
At drin yr achos hwnnw
Ar i fod o'n medru'n llwybr hîr
I garu'r feinir fanw
Os eiff gŵr serchog at wraig i
* gymydog*
Cymered glôs clytiog a dwy bocced
* dyllôg*
Rhag digwyd yn donnog i dynnu
Mae hyn i wr dedwydd yn wrid ac
* yn wradwydd*
Ag arnyn drwy'r gwledydd
Llafarwyr lleferydd ni ddylid rhag
* cwilydd mor celu.*

Drwy gyfosod y cerddi yn y modd hwn daw'n amlwg mai dilyn yr un naratif a wna'r ddau fardd. Y mae rhediad y ddwy stori yn cyfateb bron yn union, ac y mae'r ymhelaethu yn y faled ddiweddarach yn gwbl nodwedd-iadol o ddull Elis y Cowper o gyfansoddi. Fel y gwelwyd yn y bennod ar weledigaethau, bardd eclectig iawn oedd Elis, yn benthyg motiffau a straeon a'u haddasu'n greadigol. Y mae'r ddwy gerdd uchod mor debyg nes y gallwn fod bron yn sicr fod y Cowper yn gyfarwydd â cherdd Edward Morris neu amrywiad diweddarach arni, er nad oes yma gyfatebiaeth eiriol glòs. Ni allwn fod yn sicr ychwaith ai'r porthmon oedd y cyntaf i lunio'r stori honno, sy'n gyfuniad o *fabliau* y 'Dyn dan y Gerwyn' a thraddod-iadau eraill yn ymwneud â'r clos.

Fodd bynnag, y mae rhai gwahaniaethau pwysig ym manylion y cerddi. Sylwer yn gyntaf ar ddull y naratif. Cyflwynir safbwynt y gŵr yn y person cyntaf gan Edward Morris, tra bo Elis yn defnyddio dull mwy gwrthrychol y trydydd person. Y mae'r newid hwn yn nodweddiadol o gynnyrch hanner olaf y ddeunawfed ganrif gan mai nifer fechan iawn o faledi naratif yn y person cyntaf a gynhyrchwyd. Yn y cerddi serch, er enghraifft, sylwer nad oes llawer o gerddi lle y cwyna'r bardd am ei gariad, er mai cerddi o'r fath

185

a nodweddai'r traddodiad canu serch cyn hynny. Gwell oedd gan y baledwr ei ddieithrio ei hun oddi wrth y digwyddiadau a ddisgrifiai, a hynny, o bosibl, gan fod ei ddeunydd bellach yn llawer mwy estron ac ecsotig. Nid oedd pwrpas iddo gymryd rhan yr arwr bellach, a hwnnw yn forwr neu'n llofrudd.

Nesaf, sylwer ar waeledd y wraig. Nid enwir ei salwch gan Edward Morris a dywedir mai eisiau 'cordial' sydd arni; y mae Elis, ar y llaw arall, yn cyfeirio'n benodol at y 'colic' a 'ffisygwriaeth'. Gwelwyd eisoes mor aml y cyfeiriai'r baledwyr at 'ffisygwriaeth' o bob math i wella doluriau serch, neu anlladrwydd merched, ac a oedd Elis yn gyfarwydd, efallai, â'r faled draddodiadol Saesneg 'The Sea Captain'?[67] Er nad yw'r faled honno'n dilyn yr un trywydd â'r cerddi uchod, pan ddychwel y capten adref clyw ei wraig odinebus yn cwyno 'The colic, the colic, the colic she cried', ond beichiogrwydd (ar ôl bod yn caru â sgweiar ifanc) a achosodd ei gwewyr yn yr achos hwnnw.

Daw'r prif wahaniaethau eraill i'r fei yn hanner olaf y cerddi, wedi i'r gŵr ddarganfod y twyll. Dewisa Elis ddilyn helynt y cwcwallt wrth iddo wario arian y godinebwr bonheddig, tra bo Edward yn manylu ar ddicter y gŵr; ond sylwer i'r ddau fardd gyfeirio at ei syndod o ganfod y gallai ei wraig ei dwyllo yn y fath fodd. Er ei ddicter, dim ond pendroni'n syn am allu twyllodrus merched a wna'r gŵr yng ngherdd Edward Morris, ond y mae cyfiawnder yn rym amlwg ym mhenillion clo y faled ddiweddarach. Llwydda'r gŵr hwnnw i ddial ar ei elyn drwy wario ei arian a chymryd ei oriawr ddrudfawr. Ymddengys y carwr yn llwfr gan na cheisiodd adfer ei glos na'i gyfoeth. Awgrymir hefyd mai offeiriad ydoedd, elfen gwbl newydd yn fersiwn Elis o'r stori, ond un sy'n apelio at hen draddodiad o ddychanu clerigwyr anllad. Daw'r faled i ben â rhybudd cellweirus wrth i'r bardd ddychanu'r arfer treuliedig o gynnig cyngor moesol wrth gloi pob cerdd.

Y mae olion y *fabliau* i'w gweld yn y cerddi hyn ac mewn nifer helaeth o faledi'n ymwneud â helyntion gwŷr a gwragedd priod. Drwy gyfrwng llenyddiaeth boblogaidd y trosglwyddwyd straeon o'r fath, ac erbyn y ddeunawfed ganrif, y faled oedd y brif ffurf i gynnal y traddodiad yn y Saesneg,[68] ac felly hefyd yn y Gymraeg fe ymddengys.

Drwy apelio at fotiffau a chymeriadau cyfarwydd, megis y traddodiadau'n ymwneud â'r *fabliau*, y clos, y cybydd a'r oferddyn, gellid creu sffêr ddychmygol lle y bodolai tensiynau a phroblemau real o fewn cyd-destun ffantasïol. Wrth ganu am ymrysonau am y clos, er enghraifft, gellid gwyrdroi'r drefn ac archwilio'r goblygiadau posibl, a brawychus, pe llwyddai'r wraig i dra-arglwyddiaethu ar ei gŵr. Er bod y cwerylon yn adlewyrchu'r

[67] Reeves, *The Idiom of the People*, t. 191.
[68] John Hines, *The Fabliau in English* (Llundain ac Efrog Newydd, 1993), t. 270.

tensiynau real a geid rhwng gwŷr a gwragedd cânt eu cyflwyno drwy gyfrwng fformiwlâu llenyddol, fformiwlâu sy'n dieithrio'r straeon oddi wrth y byd dirweddol. Nid oes fawr o ddiriaeth yn y baledi hyn; cymeriadau cynrychioliadol a bortreedir, nid pobl o gig a gwaed. Rhinwedd y math hwn o haniaethu yw y gallai'r gynulleidfa adnabod y teipiau, a gweld eu priodweddau ynddynt eu hunain a'r bobl o'u cwmpas. Ond oherwydd eu bod hefyd yn sylweddoli nad realiti a geid yn y baledi, gellid troi confensiwn wyneb i waered. Nid yw'r ffaith, er enghraifft, bod gwragedd yn cael eu clodfori am guro eu gwŷr yn y baledi yn golygu y cymeradwyid ymddygiad o'r fath mewn gwirionedd.

Gwragedd Gweddw

Fel y ferch ifanc a'r wraig briod, y mae'r wraig weddw hithau yn un o gyffion gwawd baledi ac anterliwtiau'r ddeunawfed ganrif. Gwelsom y darlun gwawdlyd, dilornus ohoni eisoes yn yr ymddiddanion ynglŷn â phriodi. Hi oedd yr hen ddiawles, yr hen garles a'r hen wrach. Yr oedd hefyd yn un o ffigurau canolog y comedïau Saesneg lle y'i darlunnid yn ddieithriad fel hen wraig lysti yn crefu am gael bodloni ei nwyd ac ailbriodi â llanc hanner ei hoedran. Fodd bynnag, sylwer mai ariangarwch ac afiechyd y wraig weddw a bwysleisir yn y baledi Cymraeg, nid ei rhywioldeb. Yn wir, gwelsom mai nychdod rhywiol a'i nodweddai yn hytrach na nwyd chwantus.

Un faled brintiedig Gymraeg yn unig a ganfuwyd sy'n canolbwyntio'n benodol ar dynged y wraig weddw. Cerdd gan John Thomas, Pentrefoelas ydyw, yn dwyn y teitl: 'Cerdd o gwynfan Gwraig weddw dlawd, oblegid Celwydd gwaradwyddus a gododd ei Chymmdogion arni, a gorfod arni adel ei Thŷ, a mynd ar hyd y Bŷd', i'w chanu ar yr alaw 'Bore Dydd Llun'.[69]

Cwyna'r wraig weddw am y celwyddau a ymledodd amdani, ond cwyn cyffredinol ydyw, mewn gwirionedd, yn erbyn y math o gleber a hel clecs a geid o fewn cymdeithasau'r cyfnod:

> Bu minne'n byw gynt,
> Mewn helynt yn hwylus air dawnus ar dîr,
> Cês ogan câs agwedd anweddedd yn wîr;
> Mae arw imi'r nôd,
> Oer gafod a gefes rhiw fales rhu fawr,
> Sain cilwg sŵn celwydd anedwydd yn awr:
> Am hyn mewn anhunedd, 'madawes o'r diwedd,
> Gan fyned o fy anedd oer duedd ar daith.

[69] *BOWB*, rhif 226 (Casgliad Bangor vi, 12).

Daw'n amlwg mai camwedd rhywiol yw'r cyhuddiad yn erbyn yr hen wraig:

> Nhw linien ar frŷs
> Gwilyddus gelwydde troi'i geirie trwy gâs,
> Y mod i'n gwneud godineb dyr wyneb di râs,
> Ag yna'n dêg anian rwi'n adde'n aniddan,
> Nhw roen y gair allan drwy Satan ai swydd,
> Nad oedd ymhlwy *Treuddyn* neb rwyddach oi chorphun,
> Cês anair câs wenwyn'n rheffyn yn rhwydd,
> Peth garw ydi celwydd dialedd di lwydd.

Cyfeiria at broffwydoliaeth Dafydd ynglŷn â chosbi'r sawl a gura'r gweddwon a'r amddifaid, a hyd yma ymddengys y gerdd fel cwyn ddilys a theimladwy ar ran hen wraig o blwyf Treuddyn. Fodd bynnag, ceir newid disymwth yn y pedwerydd pennill pan ddisgrifir y modd y lledaenwyd llythyrau celwyddog am wraig y brenin gan Colo. Credodd y brenin fod ei wraig wedi ei fradychu ac fe'i bwriwyd i farwolaeth. Ond fel y dengys y dyfyniad hwn, ni laddwyd y frenhines, a phan fu farw Colo daeth y gwirionedd i'r amlwg ac ailunwyd y teulu:

> Fe barodd (y brenin) roi i briod ddyll hynod iw lladd,
> Er hynny mewn rhinwedd, trwy gariad trugaredd
> Cadd hoedel saith mlynedd man caethedd mewn coed,
> Ai phlentyn di gyffro un egwan mewn ogo,
> Nês iddo fo brifio'n syth yno saith oed!
> Mae gwrthie Duw Sanctedd ai rinwedd erioed,
> A *Golo* ddrwg ailwedd gadd filen farwoleth,
> Am ddeffol ffordd ddifeth trwy farieth a fŷ,
> A'r brenhin i hunan, pan welodd yn wiwlan,
> Y wraig ar dŷn bychan mewn cyfan fodd cû,
> Nhw gaen ganddo'n sydyn i derbyn iw dŷ.

Dyma grynodeb o'r anterliwt *Y Dywysoges Genefetha* gan Jonathan Hughes,[70] ac y mae'n amlwg y'i defnyddid gan y bardd o Bentrefoelas fel *exemplum*. Yn ôl fersiwn Jonathan Hughes o'r stori, gwas y Tywysog Siffryd yw Colo, sydd mewn cariad â gwraig Siffryd, sef y dywysoges Genefetha. Ceisia ddenu'r dywysoges, ond erys hi'n ffyddlon i Siffryd, a diala Colo arni drwy ledaenu straeon creulon a chelwyddog am berthynas garwriaethol rhyngddi a'r cogydd. Ar gyngor Colo, anfona Siffryd hi i'r carchar lle y genir mab iddi. Cynigia Colo ei rhyddhau pe ffafriai ef uwchlaw'r tywysog, ond eto, caiff ei wrthod. Digia Colo ac anfon Magwel a

[70] *Cw* 120a (1744).

Maegen i'w lladd hi a'i baban yn y coed. Ni all y gweision gyflawni'r weithred erchyll, a gollyngir y fam a'i phlentyn yn rhydd yn y coed gan ddychwelyd i'r llys â thafod ci, yn lle tafod Genefetha. Ymgartrefa'r dywysoges mewn ogof am saith mlynedd, gan fwydo'r plentyn â llaeth ewig. Un diwrnod, wrth hela, arweinir Siffryd at yr ogof gan yr ewig lle cenfydd ei deulu. Dychwelant adref a chrogi Colo am ei gamweddau.

Amrywiad Cymraeg ar chwedl y Santes Genovefa sy'n dyddio o'r bedwaredd ganrif ar ddeg yw'r stori hon, chwedl a dyfodd yn stori werin Almaenig boblogaidd iawn yn yr ail ganrif ar bymtheg a'r ddeunawfed. Gellir tybio i'r chwedl ledu i Brydain drwy gyfrwng diddanwyr crwydrol, *chap-books* a'r theatr,[71] ac yna i glyw Jonathan Hughes yn nyffryn Llangollen.

Ysgerbwd y stori yn unig a gawn gan John Thomas, sy'n awgrymu bod y stori yn un gyfarwydd iddo a'i gynulleidfa.[72] Ategir hyn gan gyfeiriad yn anterliwt Huw Jones, *Histori'r Geiniogwerth Synnwyr* a gyfansoddwyd tua 1765, at hanes Genefetha. Cwyna Gwraig y Marsiant ei bod wedi'i bradychu megis Genefetha gynt, ond ei gŵr yw'r 'Colo' y tro hwn, gan ei fod wedi troi ei gefn arni a chael perthynas â'r butain Bronwen:

> Y fi sy 'mhob rhyw foddion,
> Fel Jenifetha'n gyfion,
> Ac ynte trwy ymadrodd croes
> Fel Golo droes ei galon.[73]

Ym maled John Thomas, Colo yn unig a enwir, ond ceir cyfeiriad at y saith mlynedd yn yr ogof. Braslun o'r naratif gwreiddiol a gawn, felly; nid yw'r cyfeiriad hwn at hanes Colo yn rhan ganolog o'r faled, eithr fe'i defnyddir er mwyn ennyn cydymdeimlad tuag at y wraig weddw. Ac yn wir, y mae'r cyfeiriad hwn yn rhoi dyfnder i'r gerdd wrth i'r wraig weddw weddïo am achubiaeth o'i chystudd yn yr un modd ag yr achubwyd Genefetha. Byddai cymhariaeth o'r fath yn ystyrlon i gynulleidfa'r cyfnod a wyddai am stori Genefetha, ond heb yr wybodaeth gefndirol hon, i ddarllenwyr yr unfed ganrif ar hugain ymddengys y pennill hwn yn ychwanegiad dieithr a digyswllt.

Dyma faled sy'n trafod gonestrwydd rhywiol y wraig weddw, ond yn hytrach na dychanu ei chwantau rhywiol, amddiffynnir ei henw da. Er y cysylltiad ag anterliwt, y mae'r bardd yn ymdrin â'r sefyllfa mewn modd cwbl ddifrifol, ac y mae'r cyfeiriad at blwyf Treuddyn yn awgrymu efallai

[71] Evans, *Yr Anterliwd Gymraeg*, t. 170; Cheesman, *The Shocking Ballad Picture Show*, tt. 121–2.

[72] Dyma enghraifft o'r modd y crynhoir testunau wrth iddynt gael eu trosglwyddo ar lafar, gw. Mary-Ann Constantine a Gerald Porter, *Fragments and Meaning in Traditional Song: From the Blues to the Baltic* (Rhydychen, 2003).

[73] Lake, *Anterliwtiau Huw Jones o Langwm*, t. 167.

nad hanes dychmygol a adroddir. Efallai i John Thomas ymateb i sefyllfa go iawn a cheisio amddiffyn enw da'r wraig a enllibiwyd ar gân.

Er mor greulon y gallai'r portreadau cartwnaidd o'r hen wragedd gweddw fod, dengys y bardd hwn, o leiaf, gydymdeimlad ag un o'r grwpiau tlotaf o fewn y gymdeithas. Gallai rhai gweddwon bonheddig ennill cryn gyfoeth ac annibyniaeth, ond tlodi enbyd a wynebai'r gwragedd gweddw cyffredin. Sylwer hefyd ar faledi gofyn Jonathan Hughes sy'n gwahodd uchelwyr ardal Llangollen i hela 'i wellhau ar wraig weddw dlawd', a'r faled yn adrodd cwyn chwaer y bardd a oedd hithau'n weddw.[74] Gwragedd tlawd, anghenus o'r fath a adwaenai'r baledwyr orau, ac y mae'n ddiddorol sylwi na fodolai'r dychan milain yn eu herbyn oddi allan i'r traddodiad anterliwtaidd. Yn yr ymddiddanion anterliwtaidd yn unig y daw'r agweddau gwreig-gasaol i'r amlwg. Pan oedd y beirdd yn canu am faterion cymdeithasol ni cheisient eu dilorni na'u bychanu. Er i'r weddw gael ei thargedu ledled Ewrop pan oedd yr helfeydd gwrachod ar eu hanterth, nid oes arwydd o'r fath elyniaeth ym maledi cymdeithasol Cymraeg y ddeunawfed ganrif. Tosturi sy'n nodweddu agwedd y beirdd at y wraig weddw yn y baledi hynny, er cymaint yr hwyl a wnaed am ei phen yn yr anterliwtiau a'r baledi dychanol.

[74] Hughes, *Bardd a Byrddau*, tt. 251, 261.

6

FFASIYNAU CYFOES

'Mae pob rhyw Ladi'n ei Macaroni'

Gwelwyd yn y penodau blaenorol nad cymeriadau ymylol yw'r merched ym maledi'r ddeunawfed ganrif. Hwy, yn aml, sy'n hawlio'r prif rannau, boed mewn rhamantau trasig neu ymddiddanion ffraeth. Oherwydd eu poblogrwydd, bodlonai'r baledwyr ar ailgylchu straeon, themâu a chredoau cyfarwydd yn ymwneud â merched, ond ni olygai hynny fod traddodiad baledol y ddeunawfed ganrif yn un segur. Yr hyn a roddai egni a bywiogrwydd i'r deunydd traddodiadol oedd y modd y'i defnyddid gan y baledwyr er mwyn ymateb i ddigwyddiadau a datblygiadau'r oes. Drwy ddiweddaru'r cyd-destun yn gyson, gellid sicrhau cyfoesedd a pherthnasedd i'r baledi, er bod nifer o'r un hen agweddau a chredoau yn llechu o dan yr wyneb.

Wrth ymateb i ddau o ddatblygiadau cyfoes y ddeunawfed ganrif, sef ffasiwn ac yfed te, daw dyfeisgarwch yn ogystal â cheidwadaeth y beirdd i'r amlwg. Dyma arferion a gysylltwyd yn bennaf â merched, a thra bo ymdriniaeth y beirdd â'r merched a ddilynai'r ffasiynau diweddaraf yn llym a miniog y mae'r baledi te yn fwy direidus ac ysgafn eu natur.

Yn y baledi ffasiwn, y mae llais moesol y baledwyr i'w glywed yn glir, yr un llais ag sydd i'w glywed yn y baledi a daranai yn erbyn meddwdod, torri'r Saboth ac mewn teitlau fel:

> Cyngor difrifol rhag Tyngu a Rhegi, am nad oes na budd na phleser i'w gael wrth dyngu, etto mae llawer o ddynion yn yr oes lygredig yma yn rhy chwanog ysowaeth i dyngu a Regu, er hynny, gochel di rhag nas gelli gal amser i ediferhau.[1]

Yr oedd balchder ac ymffrost yn rhai o bechodau mwyaf yr oes, ym marn y baledwyr, ac yn bechodau benywaidd yn anad dim. Nid syniad newydd oedd hwn, wrth reswm; yn y ddrama *Dr Faustus*, er enghraifft, disgrifia Christopher Marlowe y modd yr ymsefydla balchder, un o'r saith pechod marwol, ym mynwesau merched:

[1] *BOWB*, rhif 429 (LlGC).

Faustus: What art thou? the first.

Pride: I am *Pride*, I disdaine to have any parents, I am like to *Ovids* flea, I can creepe into every corner of a wench, sometimes like a periwig, I sit upon her brow, or like a fan of feathers, I kisse her lippes, indeede I doe, what doe I not? but fie, what a scent is here? Ile not speake an other worde, except the ground were perfumde and covered with cloth of arras.[2]

Yn y Gymraeg, nid oes enghraifft hynotach o fenyweiddio balchder na *Gweledigaethau'r Bardd Cwsg* o droad y ddeunawfed ganrif. Yng ngwaith y llenor o'r Lasynys gwelir gwreig-gasineb eithafol a hiwmor llym a barodd Mihangel Morgan i alw Ellis Wynne 'yn fenywgaswr rhonc'.[3]

Ffalster ac oferedd a nodweddai merched pechadurus y *Gweledigaethau*, merched a roddai fwy o bwys ar ymbincio a thwtio eu gwalltiau nag ar eu cyflwr ysbrydol. Nid Ellis Wynne oedd yr unig ddychanwr a chlerigwr i gwyno fel hyn am rodres merched; ys dywed Christopher Breward yn *The Culture of Fashion* dyma un o brif themâu pregethwyr yr ail ganrif ar bymtheg a'r ddeunawfed:

For them the cultivation of dress and finery was a weakness associated with the moral laxity of women . . . Love of fashion and the attendant sin of vanity were viewed as pathological traits of the female condition, an addiction like alcoholism, sustained by a conspiracy of women with the aim of entrapping men like flies.[4]

Ag yntau'n un o bynciau llosg y dydd, nid yw'n syndod i'r baledwyr hwythau bregethu'n erbyn gwagymffrost y merched. Ymddengys hefyd i boblogrwydd y thema dyfu yn ystod y ddeunawfed ganrif, ac efallai i'r beirdd ymateb i'r datblygiadau hynod a welwyd ym myd ffasiwn yn ystod y cyfnod hwnnw. Cafwyd gwisgoedd eithriadol mewn cyfnodau blaenorol ond ymddengys i wisgoedd y dosbarthiadau uwch, yn enwedig, dyfu'n fwyfwy chwerthinllyd yn ystod ail hanner y ddeunawfed ganrif. Gallai maint cylchau o fewn ffrog fod yn gymaint â phymtheg troedfedd o led, yr oedd yn arfer gan ddynion wisgo perwigau wedi'u powdro, ac yn y 1760au a'r 1770au gosodwyd gwalltiau merched yn uchel ar eu pennau, wedi eu pentyrru o gwmpas strwythur cymhleth o binnau a gwallt ffals. Bu'r papurau newydd yn gyfrwng poblogaidd i ddychanu'r ffasiynau hyn, a chofnodwyd

[2] Roma Gill (gol.), *The Complete Works of Christopher Marlowe*, cyfrol II (Rhydychen, 1990), tt. 23–4.

[3] Mihangel Morgan, 'Ellis Wynne, Kafka, Borges', *Llên Cymru*, 20 (1997), 56–61.

[4] Christopher Breward, *The Culture of Fashion: A New History of Fashionable Dress* (Manceinion ac Efrog Newydd, 1995), tt. 89–91.

y sylwadau dilornus hyn yn y *Chester Chronicle*, ddydd Llun, 15 Mai 1775:

> It is remarkable that it is as much the fashion among the ladies of the *Bon Ton* to wear a large quantity of false hair on their heads, as it is to carry an enormous plume of feathers; and a lady of fashion is as ill drest, if she has not as much false hair as would make a judge's wig, as she would be without as large a plume as would cover a bier at a funeral.[5]

Fel y noda James Laver wrth olrhain hanes ffasiwn, yr oedd i'r creadigaethau gwalltog hyn broblemau ymarferol afiach:

> Such a structure, which sometimes remained untouched for months, soon became the resort of vermin, and the little ivory claws on the end of a long stick which antique dealers still refer to as 'back scratchers' were really made to insert into the headdress in an endeavour to relieve the intolerable itching.[6]

Cyfeiria'r baledwyr Cymraeg yn gyson at falchder merched 'yng ngwisg eu pennau', gan sôn am binio gwalltiau a gwisgo hetiau mawreddog. Ond sôn am bwy yr oedd y baledwyr? Y mae'n debyg i ffasiwn aelodau tlotaf y gymdeithas aros yn gymharol ddigyfnewid drwy'r ddeunawfed ganrif, ond a oedd rhai o aelodau cynulleidfa'r baledwr yn 'euog' o ymroi i demtasiynau ffasiwn? Nid cwyno am y bonedd na phobl o'r tu allan i'r gymdeithas Gymreig a wneir yn y baledi gan amlaf – cwyn gyffredinol am ferched, a rhai dynion, sydd yma. Rhaid bod ffasiwn yn rhywbeth gweledol i'r baledwr a'i gynulleidfa, felly, ac er mai dillad gwaith ymarferol y byddai'r mwyafrif helaeth yn eu gwisgo, y mae'n siŵr y gwelwyd adlewyrchiad o ffasiwn Llundain yng ngwisg rhai o'r dosbarth canol a'r bonedd lleol, ac ar adegau yn ymddangosiad rhai o'r dosbarthiadau gwledig. Wrth i ddulliau trafnidiaeth wella'n raddol, lledaenwyd rhai o ffasiynau'r brifddinas i barthau mwy gwledig; meddai Christopher Breward eto:

> The most immediate evidence for a widening of consumer activity lay in the active engagement of the previously fashion-starved and parochial rural classes with metropolitan style. John Byng writing in 1781 complained: 'I wish with all my heart that half the turnpike roads of the kingdom were plough'd up, which have imported London manners and depopulated the country – I meet milkmaids on every road, with the dress and looks of Strand misses.'[7]

[5] *Chester Chronicle*, 15 Mai 1775.
[6] James Laver, *Costume and Fashion: A Concise History* (Llundain, 1996), t. 141.
[7] Breward, *The Culture of Fashion*, t. 129.

O blith y baledi sy'n trafod ffasiwn, y mae pump ohonynt yn perthyn i'r 1770au a'r 1780au ac y mae tri o brif faledwyr y cyfnod, sef Huw Jones, Llangwm, Twm o'r Nant ac Elis y Cowper yn dweud eu dweud hwythau ar y pwnc (cyfansoddwyd y gweddill gan feirdd anhysbys). Ym mhob baled, cynhelir y gred mai gwendid benywaidd yw balchder ac ymffrost; dyma sylwadau Huw Jones mewn baled am orchestion balchder, 'emprwr' mwyaf grymus y byd, a argraffwyd yn 1783:

> Mae'r Merched yn eu Lasie a'u Cêr,
> Fel *Luciffer* mewn ffeiriau;
> A chryn werth Punt o Euddo Siop
> Wedi pwnnio ar dop eu Pennau;
> Ni thâl un Ddynes hanner Draen,
> Heb Fantell dew, a Blew tŷ blaen,
> Rhaid cael Hangcetsi o *Ffraingc* a *Spaen*,
> []endio ar Raen yr Eneth;
> Ffedog Sidan ffraethlan ffri,
> Crysau meinion, ddau neu dri,
> Capp y dosia mi wŷddoch chwi,
> A Machyroni ar unweth.[8]

Nid cyd-ddigwyddiad, y mae'n siŵr, yw'r ffaith i Ellis Wynne yntau ddisgrifio gwraig a chanddi '[g]ryn werth siop pedler o'i chwmpas',[9] ac y mae cyfeirio at '*Luciffer*' hefyd yn arfer cyffredin wrth bregethu yn erbyn balchder ac yn gyfeiriad ystyrlon i'r gynulleidfa. Y mae'r gair 'Machyroni' yn y llinell olaf hefyd yn gyffredin yn y baledi am ffasiwn, ac ymddengys ei fod yn cyfeirio at addurn o ryw fath. Dywed Elis y Cowper fod macaroni, sef 'Rhyfedd blethiad gweuad gwallt', yn angenrheidiol i bob 'ladi',[10] ac mewn ymddiddan rhwng gwraig yr hwsmon a gwraig y siopwr gan Twm o'r Nant, rhestrir 'macaronies gapiau a bonets a ribanau'.[11] Gwahanol iawn yw ystyr y term yn Lloegr yn ystod yr un cyfnod. O'r 1760au ymlaen, dynion ffasiynol a'u golygon tuag Ewrop oedd y Macaronis:

members of the Macaroni Club founded in 1764 by much-travelled wealthy young Englishmen back from Italy, who affected a fastidious and exaggerated style of dress: their short skimpy coats with flat collars, short waistcoats, a profusion of braiding, large ruffles, spy glasses, tiny tricorne

[8] *BOWB*, rhif 241 (Casgliad Bangor iv, 32).
[9] Wynne, *Gweledigaethau'r Bardd Cwsg*, t. 14.
[10] *BOWB*, rhif 304 (LlGC).
[11] *Almanac Cain Jones* (Amwythig, 1783), t. 14.

hats and large nosegays of flowers pinned to the left shoulder were the subject of frequent caricature during the 1770s.[12]

Ni welir cymeriad o'r fath yn y baledi Cymraeg gan fod y beirdd yn amlwg yn ystyried 'macaroni' fel rhan o wisg merch. Er hyn, y mae enghraifft o facaroni Cymreig i'w gweld mewn gwawdlun o'r Aelod Seneddol John Pugh Pryse, Gogerddan, *The Merionethshire Macaroni*, 'yn wrthun o ysblennydd' ys dywed Peter Lord.[13]

Y mae'r dynion hwythau yn cael eu bychanu gan y baledwyr am ddilyn y ffasiynau diweddaraf. Canodd Twm o'r Nant 'Cân o fflangell ysgorpionog i falchder y Merched ar Meibion, sydd yn trin llawer ar wallt eu pennau'.[14] Yn y gân hon ceir dychan ffraeth ar ferched a meibion yn:

> Cribo'r gwalltie Powdro'r pene
> Ffals Gwrliade a phine ffol
> A phwnio a wnant gynffonau'n ol

Pryder Twm yw y bydd yr oferedd a'r gwastraff arian hwn yn arwain at gyni economaidd, ac y bydd balchder dyn yn achosi ffrwgwd a rhyfel rhwng pobloedd. Oherwydd safbwynt moesol y gerdd, nid oes gan y bardd yr un cymhelliad i droi at ddifenwi gwreig-gasaol, ac felly y mae'r feirniadaeth ar ferched a dynion yn fwy cytbwys.

Caiff y dynion eu rhoi dan y lach unwaith eto mewn baled anhysbys a gyhoeddwyd yng Nghaerfyrddin, sef 'Cerydd i'r Cymru, Sef, Can Newydd yn gosod allan Ddull'r Oes, yn ei Balchder o Ffasiwne anllad'.[15] Yn hanner cyntaf y gerdd cwyna'r baledwr fod 'llawer Rog' yn gwisgo 'wi[g] Gompana'. Nid y bonedd yn unig sy'n ymwisgo fel hyn, ond 'Crefftwyr sctosmin ac Exisomin' â'u wigiau'n plethu'n gaglau 'cyffelib i Geffyle', a gwatwerir angen enbyd pob dyn i gael 'torri'r blewddach bonddu / Sydd yn didach dan wallt dodi'.

Er mor ddirmygus yw'r sylwadau hyn, y mae'r baledwr hyd yn oed yn fwy haerllug ac ymosodol pan dry ei olygon tuag at y merched. Cysylltodd ffasiynau'r dynion ag oferedd a balchder, ond mynn nad oferedd yn unig sydd wrth wraidd balchder y merched oherwydd fe'i cysylltir yn uniongyrchol â'u rhywioldeb. Yn y pennill hwn, y mae'r bardd yn haeru mai dilyn arfer puteiniaid Paris a wna merched cyffredin a bonheddig Prydain fel ei gilydd, a bod eu chwant rhywiol afreolus yn llechu o dan eu gwisgoedd gwychion:

[12] Joan Nunn, *Fashion in Costume 1200–2000* (Llundain, 2000), t. 76.
[13] Peter Lord, *Delweddu'r Genedl* (Caerdydd, 2000), tt. 126–7.
[14] *BOWB*, rhif 302 (Casgliad Bangor vi, 2).
[15] Ibid., rhif 504B (LlGC). Mae hon yn faled gynnar iawn o gymharu â'r lleill gan i Nicholas Thomas ei hargraffu rywbryd rhwng 1721 a 1739.

Daeth arfer gâs rhŷd wlad a thre
Ys rhai blynyddau medda
Gan y Ladys uchel waed
A rhai or galwad gwaela,
Gwisco Cylchau am eu Tine
Hid nes gwelir pen eu Clynie
I'r Gwynt gael dofi'r Gwres sy'n poethi
A Nattur danllyd sydd yn nynnu.
 Nid oes nemor yn ddinam
 Mae'n gweithred am y gwaetha.
Pytteinied Paris hyn sydd hysbus
Gode'r arfer ffolanweddus *Tre yn*
Oddiyno i Lunden yn aniben *Ffraingc*
Nawr mae'n llawn trwy ynys Bryden.
 Rhag bod ar golled byddwn ni gall
 Ymrown heb wall i wella.

Awgrymir nad yw'r ferch sy'n ymffrostio yn y ffasiynau diweddaraf fawr gwell na phutain, a pherygl ffasiwn yw ei fod yn annog merch i ddatguddio a rhodresa ei rhywioldeb. Digon tila yw'r gŵyn yn erbyn wigiau y dynion o gymharu â'r ymosodiad hwn ar foesoldeb merched. Awgrym amlwg y bardd yw y dylai pawb ymddwyn, a gwisgo, yn unol â'u statws cymdeithasol, ac y dylai merched, yn gyffredinol, gadw at wisgoedd plaen, gwylaidd i gyd-fynd â'u statws isradd.

 Y mae ail hanner y faled ar goll, a phedair llinell yn unig sy'n dilyn y penillion hyn, lle sonnir am 'rai Cybuddion'. Y mae'n bosibl felly mai cerdd o anterliwt yw hon, gan fod dychanu ffasiwn yn thema boblogaidd yn y *genre* hwnnw hefyd. Er enghraifft, gwna Siân Ddefosiynol ensyniadau tebyg am anlladrwydd merched yn anterliwt Twm o'r Nant 'Pleser a Gofid':

O! pan fu'm i yn y dref ddiwedda,
Ni weles i erioed y fath ffieidd dra,
Rhwng tine a phene merched ffol,
Rhyfeddol ddigwylidd-dra.

'Roedd eu pene nhw'n ddigon melldigedig,
Y capie *wire*, a'r torche cythreulig;
Ac mae 'rwan glustoge fel 'trodur càr
Gwmpas tine'r wâr buteinig.[16]

Y mae'r holl enghreifftiau hyn, mewn gwirionedd, yn amlygu'r paradocs a berthyn i faledi'r ddeunawfed ganrif. Er y pregethu yn erbyn pechod, ei

[16] *GTE*, t. 74.

wawdio mewn dull digon anfoesol a wna'r bardd. Nid dilys yw ei bedestl moesol felly, a chocyn hitio yw'r pechadur iddo, nid gelyn bygythiol.

Baled arall sy'n pwysleisio mor hoff oedd y baledwyr o ddychanu ffasiynau'r merched yw cerdd gyfansawdd a gyhoeddwyd gan Dafydd Jones yn Nhrefriw, 1778: 'Cerdd Newydd Yn mynegi'r helynt sydd arferedig y mysg y Merched Ifangc yn ei gwisgiadau, Wedi ei gosod allan yn BEDAIR rhann', ar yr alaw 'Duke y Dero'.[17] 'E. Roberts', sef Elis y Cowper y mae'n debyg, a ganodd y rhan gyntaf a'r drydedd, bardd anhysbys a ganodd yr ail ran, a rhennir y bedwaredd adran rhwng rhyw J.W. ac E. Owens.

Y mae'r faled hon yn amlygu'r ddeuoliaeth a berthyn i agwedd y beirdd – eu beirniadaeth foesol lem a'u henllibio gwatwarus, creulon. Mewn un pennill o'i waith, pwysleisia Elis y Cowper mai dialedd a distryw fydd penllanw ymffrost y merched, ac mewn un arall caiff hwyl yn disgrifio 'aml Ladi' ac 'aml hoeden' yn 'cweiriô geifrio ei gwallt' nes i'w pennau chwyddo:

> Os eiff i pêne'n fwy'n lle llâi
> Ni ddoe nhŵ un dydd i mewn i dai
> Rhaid altrio'r dryse gael lle iw pene
> Neu ar i siwrne nhw yno sai

Y mae'r hiwmor cellweirus hwn yn troi'n fwy cras o lawer erbyn diwedd y gerdd wrth i Elis annog ceryddu'r merched hyn yn gorfforol am eu ffolineb:

> Mae gan bob Ladi wisgi wenn
> Rhyw lwmp o ben yn glamp o beth
> Hi haedda i laenia [*darll.* laenio] ai phrocio a phren
> A rhoi ar y foeden [*darll.* faeden?] drym wen dreth
> I ddychryny plant pob gwlâd

Yr hyn sy'n corddi awdur anhysbys yr ail ran yw ymddygiad ymffrostgar merched fferm a morwynion sy'n ceisio ymagweddu fel y bonedd drwy altro eu gwisg. Dengys y dyfyniad nesaf fod y morwynion hyn yn fodlon gwario cyflog tridiau ar les ar gyfer dillad, ond er mor drwsiadus eu gwisg, y maent yn gaeth o hyd i'w statws isradd:

> Ar merched gŵeini heini o hyd
> Yn fawr i bryd am fynd yn braf
> Nid oes i gael yn hyn i gid
> Er gwisgo'n ddrûd ond byd 'slâf . . .
> Gweithio dridia ei gora glas

[17] *BOWB*, rhif 304 (LlGC).

I brynnu *las* neu fain wych *lone*
[Y] mae rhai sala o fewn y byd
Yn ymŵasgu'n glên am wisgo'n glud
A gwneyd i Hetia'n bleth Rubnaa [*darll.* Rubana]
A llûn Corana droua drud

Ofer yw ymdrechion y morwynion i wella eu byd ac er bod yma rywfaint o gydymdeimlad â'u caethiwed, ni chymeradwyir y modd yr ânt ati i ddynwared crandrwydd y bonedd. Ceir yr un gŵyn yn erbyn morwynion a merched fferm mewn baled Saesneg o droad y bedwaredd ganrif ar bymtheg sy'n manylu ar rai o ffasiynau'r dydd megis y *spencers, short bodied gowns* a *low heel'd slippers*:

> The servant girls they imitate,
> Their pride in every place, sir,
> And if they have a flower'd gown,
> They'll have it made short waisted . . .
>
> The farmers daughters in every place,
> The truth I do lay down, sir,
> They dress more grand I do declare,
> Than Ladies of renown, sir;
> A hat and feather they must have,
> And a mask all o'er they faces,
> It is hop'd their pride it will come,
> To linsey woolsey dresses.[18]

Y mae'r anterliwtiau hefyd yn dychanu ymddygiad crachfoneddigaidd merched cyffredin ac un gŵyn gyffredin oedd bod ymffrost yn ffaeledd sy'n cael ei feithrin mewn ysgolion Saesneg. Yn hyn o beth, y mae balchder lawlaw â Seisnigo a boneddigeiddio ffals. Ymhyfrydai Lowri, gwraig y cybydd yn *Cwymp Dyn* gan Edward Thomas, fod ei merch yn ddigon bodlon ar wisgo 'bedgown stwff' a 'brethyn' heb drafferthu â rubanau yn ei phen na *French heel* am ei thraed. Ond pan ddychwel Betsan, y ferch, o Lundain caiff Lowri siom enbyd o weld y newid yn ymarweddiad ei merch:

Lowri	[Yr] oedd fy Nghalon i ymron torri,
	Er pan eist ti oddiwrtha i, Betsi,
Betsi	I will tell you as a Band,
	I don't understand you Mammy.[19]

[18] John Holloway a Joan Black (goln), *Later English Broadside Ballads* (Llundain, 1975), tt. 221–2.
[19] Edward Thomas, *Cwymp Dyn* (Caerlleon, d.d.), t. 39.

Yn sicr, nid 'bedgown stwff' a wisga'r foneddiges hon bellach i gyd-fynd â'i
Saesneg crand. Cwyna Morgan Chwannog yntau yn *Y Brenin Dafydd*, gan
Huw Jones a Siôn Cadwaladr, i'w ferch Seisnigo'n ofnadwy ers bod yn yr
ysgol am ddeufis, a rhua yn erbyn ei balchder hefyd yn y dull amrwd
anterliwtaidd:

> Hi fydd cin mund i'r Llan y *Sulie,*
> Yn gwisgo am dani dair o Orie . . .
> Mae ganddi Esgydie a Sodle meinion,
> Gin glysed a Sene gleision;
> Ag hi fydd pan elo i Lan neu Dre,
> Ymron cachu am Gwircie cochion.[20]

Ond buan y daw tro ar fyd, a chaiff Dowsi, y ferch, ei hun yn dlawd. Ni chyll
Morgan ei gyfle i edliw iddi ei balchder gynt:

[Morgan] Ple mae'r Gown brîth, a'r Phedog wen,
 A wnaethosti ben o'r heini?
 Ple mae'r Capie, a'r Lasie,
 Beunydd, a'r Ribane?
 A ddarfu am Ffair y *Buttarffilt?*
 Oes un Bais gwilt yn unlle?

 Mae'r Pymps a'r Patens meingan,
 A'r hôll Hangcedsi Sidan;
 I newid ych Gwisgied fore a phrydnhawn,
 Oes un Het Rawn [y]rwan . . .

[Dowsi] Mae rheini, yn wîr ddiamme,
 Ymolie yr Plant erstyddie;
 Ar ôl y Ngŵr 'rwi'n sal mor serth,
 Heb Damed na gwerth Dimme.

Rhaid i Dowsi hithau gydnabod felly mai ei balchder ei hun 'Am lediodd
i'r fâth Dlodi'.[21]

Distryw a dinistr a ddaw i'r balch o galon, elfen a bwysleisir unwaith eto
gan Elis y Cowper yn nhrydedd ran y faled gyfansawdd ar ffasiwn merched
wrth iddo drafod tarddiad satanaidd balchder. Dywed mai'r diawl a wnaeth
y cap, ac mai gallu satanaidd sy'n llenwi'r pennau mawrion, beilchion. Ai
cyfeiriad at y creadigaethau mawreddog am bennau merched yw'r 'castell

[20] Gwircie: patrwm wedi ei frodio ar ochr sanau.
[21] Huw Jones a Siôn Cadwaladr, *Y Brenin Dafydd* (d.d.), tt. 35, 55.

Llau', 'Llŷs y Cathod llety llygod' a 'Cwch y rhyndod uwch î rhawn'? Y mae'n gas gan y Cowper weld y corunau addurnedig hyllion hyn:

> Cwilydd gweled hylled hwn
> Cario pwn ar goryn poeth
> Ond brwnt na seithid fo a gwn
> O wlâd annwn mi wn y doeth

Daw'n amlwg ei fod yn sôn am un math o het yn arbennig – y 'gapan hyll' neu'r 'cwch gwlân' sy'n 'sach Cythreulig' o darddiad Ffrengig. Sylwer ar y dirmyg yn llais y bardd wrth ddisgrifio'r het Ffrengig hon:

> Mae'n sach Cythreilig unig aîngc
> Yn hanswm Cŵd wrth ddownsio caingc
> Gwell nai brynu yw warthus werthu
> Neu ei offrymu yn ôl i *Ffraingc*

Wedi'r holl gynnwrf chwerthinllyd cawn ein hatgoffa gan y beirdd J.W. ac E. Owens mai 'pechod câs', mewn gwirionedd, yw balchder. Y mae'r bedwaredd ran wedi'i rhannu rhyngddynt, a'u hamcan yw cyflwyno apêl daer ar i Dduw 'egor Lygaid pawb mewn pryd' a darbwyllo'r ymffrostgar i weddïo 'Am gael ein madda yma Amen'.

Yfed Te

Yn ogystal â dilyn y ffasiynau diweddaraf, cafodd baledwyr y ddeunawfed ganrif gryn hwyl yn gwawdio'r merched am ymgymryd ag yfed te â'r fath frwdfrydedd. Wedi ei ymddangosiad cyntaf ym Mhrydain yn y 1650au, buan yr ymsefydlodd yfed te yn arfer poblogaidd ymysg pobl gyfoethocaf y wlad, ond wrth i'w bris ostwng yn raddol yn y ddeunawfed ganrif, lledaenodd i gegin a pharlwr pobl o bob statws cymdeithasol.[22] Y mae'n amlwg o'r holl faledi a oroesodd am yfed te i'r arfer fod yn un poblogaidd tu hwnt yng Nghymru erbyn ail hanner y ganrif. O ystyried hefyd mai'r werin gyffredin oedd prif darged y baledwyr, y mae'n amlwg eu bod hwy, yn ogystal â'r bonedd, yn mwynhau ei yfed.

Cyfrannodd nifer o ffactorau at boblogrwydd te yn y ddeunawfed ganrif. Gan mai'r bonedd a'i mabwysiadodd gyntaf, y mae'n bosibl i gysylltiadau uchel-ael y te apelio at y bobl gyffredin, er nad oedd hynny

[22] Robin Emmerson, *British Teapots and Tea Drinking* (Llundain, 1992), t. 7

wrth fodd y cyfoethogion a gwynai fod y tlawd yn afradu eu harian prin ar gynnyrch mor foethus. Er y gostyngiad mewn pris, yr oedd te yn dal yn foethusrwydd, ond gwyddai pob gwraig y gellid cael mwy o baneidiau wrth y pwys nag a geid o goffi na siocled. Fodd bynnag, te llwgr a yfai'r bobl gyffredin o gymharu â'r bonedd: 'The cheaper kinds [of tea] available to the poor were likely to contain mouldy tea-leaves rejuvenated with dried hawthorn leaves or ash tree leaves boiled in copperas or sheep's dung.'[23] Ond ni rwystrai hynny y bobl rhag yfed te gan y byddai, wedi'i felysu â siwgr, yn cynnig ymborth blasus i rai a fagwyd ar ddeiet diflas, undonog. Dyma ddisgrifiad Charles Deering o boblogrwydd te yn Nottingham, 1751:

> The People here are not without their Tea, Coffee and Chocolate, especially the first, the Use of which is spread to that Degree, that not only the Gentry and Wealthy Traders drink it constantly, but almost every Seamer, Sizer and Winder, will have her Tea and will enjoy herself over it in a Morning . . . being the other Day at a Grocers, I could not forbear looking earnestly and with some Degree of Indignation at a ragged and greasy Creature, who came into the Shop with two Children following her in as dismal a Plight as the Mother, asking for a Penny-worth of Tea and a Half pennyworth of Sugar, which when she was served with, she told the Shop-keeper: Mr.N. I do not know how it is with me, but I can assure you I would not desire to live, if I was to be debarred from drinking every Day a little Tea.[24]

Gyda thwf y mudiad dirwest yng Nghymru yn y bedwaredd ganrif ar bymtheg daethpwyd i ystyried te fel y ddiod genedlaethol, ac fel hyn yr olrheiniwyd dechreuadau'r poblogrwydd hwnnw gan Bob Owen, Croesor. Mynnai mai tan ddylanwad y merched y tyfodd te i'r fath fri:

> Chwi'r merched (neu eich hen neiniau, yn hytrach) sy'n gyfrifol am wneud inni yfed te yn lle cwrw. Mae gennyf gartref hen lyfr siop Penmorfa yn rhoddi cyfrifon am 1700 i 1790 . . . Rhoes un wraig 3s. 4c. am chwarter pwys o de, ac 'roedd hynny yn gyflog wythnos yr adeg honno. Ac ar gyfer yr eitem y mae gwr y siop wedi ysgrifennu 'Not to tell husband.'[25]

Dyma arfer poblogaidd, cyffredin, ac y mae'n amlwg i ddynion a merched ei fwynhau fel ei gilydd. Ond eto, yn y baledi Cymraeg a'r deunydd cyfatebol

[23] Ibid., t. 9.

[24] Peter Brown, *In Praise of Hot Liquors: The Study of Chocolate, Coffee, and Tea-Drinking 1600–1850* (Caerefrog, 1995), t. 63.

[25] D.e. 'Bob Owen yn y Blaenau yn trafod merched yr oes o'r blaen', *Y Rhedegydd* (8 Chwefror 1951), 2.

Saesneg, portreedir yfed te fel gweithgaredd cwbl fenywaidd, a phriodolir hen themâu'r traddodiad gwrthffeminyddol i'r ffasiwn newydd.

Ysgrifennwyd o leiaf ddeuddeg baled Gymraeg ar yfed te yn y ddeunawfed ganrif, ac fe'u cyfansoddwyd oll rhwng 1764 a 1790. Cafwyd llu hefyd o faledi Saesneg ar y pwnc, ond yn wahanol i'r cerddi hynny, y mae'r baledi Cymraeg yn ymrannu'n ddau gategori. Yn y cyntaf ceir baledi sy'n delweddu dyfodiad y te fel ymosodiad ar yr hen ffordd o fyw. Y mae baledi'r ail gategori yn canolbwyntio ar gyflwyno darlun coeglyd o ferched wrth y bwrdd te.

Er nad yw dychanu merched yn rhan amlwg o faledi'r categori cyntaf, uniaethir merched â'r te mewn brwydr ddelweddol â'r cwrw, a gynrychiolir gan ddynion. Y mae mwyafrif y baledi hyn yn ymddiddanion rhwng cymeriadau ffigurol te a chwrw, sef Morgan Rondol a Siôn, neu Syr John, yr Haidd. Ymdeithydd o wlad estron yw'r naill, a ddaeth i Gymru i ddwyn arian y tlawd a hudo'r merched, tra bo'r llall yn hen gyfaill ffyddlon sy'n ceisio amddiffyn y ffordd draddodiadol o fyw.

Llais gwrywaidd amlwg sydd i'r ddadl o blaid cwrw wrth iddo amddiffyn diwylliant y dafarn a mynegi amharodrwydd i dderbyn hawl y merched hwythau i gymdeithasu a gwario eu harian prin ar yfed te. Prif nodwedd yr wrth-ddadl, ar y llaw arall, yw pwysleisio dioddefaint gwragedd a phlant oherwydd y dafarn. Darlunnir y ddiod gadarn fel gelyn i'r teulu sy'n llyncu arian ac yn altro tymer y tad. Mewn ymddiddan gan Huw Jones, Llangwm rhwng 'Llysiau'r Bendro, neu Hops' a 'Berw'r Merched, neu Tea', meddai'r Te fod yr Hops yn 'Gwneud i ddynion wirion wario eu tîr a'u heuddo', yn 'Torri heddwch' ac yn peri i '[b]lant a gwragedd ymhob man . . . [dd]iodde anedwyddwch'.[26]

Y mae'r ymddiddanion hyn yn ddoniol ac yn ffraeth, ac y maent yn gosod y rhywiau benben â'i gilydd. Uniaethir Siôn â dynion a Chymreictod traddodiadol, a Morgan â merched ac ymosodiad estron ar Gymru. Ai awgrymu bygythiad merched, megis dylanwad estron a wna'r cyswllt hwn? Chwaraea'r beirdd â'r tensiwn rhwng gwryw a benyw – tynfa'r dafarn a'i heffaith ar y teulu ar y naill law, a phryder gwrywaidd ynglŷn â chymdeithas glòs, fenywaidd y te ar y llall. Eir â'r gwrthdrawiad hwn i'w eithaf gan rai o'r beirdd wrth iddynt ddarlunio brwydr ffigurol rhwng cefnogwyr benywaidd Morgan a chefnogwyr gwrywaidd Siôn. Mewn dwy faled darlunnir achosion llys yn erbyn Morgan Rondol am iddo dwyllo'r wladwriaeth, ac yn un o'r baledi hynny gwraig i 'ecseismon' sy'n pledio achos yr amddiffyniad.[27] Yn wir, llwydda i ddarbwyllo'r rheithgor o rinweddau'r te, ac nid Morgan a grogir, eithr y Duwc, enw arall ar y marchog Siôn yr Haidd. Fodd bynnag, deffry'r bardd o'i freuddwyd ar ddiwedd y faled, a daw'n

[26] *BOWB*, rhif 240 (LlGC).
[27] Ibid., rhif 715 (Casgliad Bangor xvii, 10).

amlwg mai gwyrdroi realiti a wnaeth ei weledigaeth, ac nad oedd yn bosibl i wragedd, na'r te, ennill awdurdod o'r fath mewn gwirionedd.

Yn y faled arall sy'n adrodd hanes achos llys, dirywia'r sefyllfa yn ymladdfa rhwng cefnogwyr y ddwy ochr.[28] Ymesyd 'teulu' Siôn, yn ddynion oll, ar Morgan a'i guro tra bo 'gwragedd y te' yn gwylio'n ofidus. Ymddengys nad oes yr un dyn am estyn cymorth i Morgan ond, yn hytrach, ymuna pob un yn ei erbyn, gan gynnwys Thomas Mark, sef enw gwerthwr y faled hon, a Huw o Langwm, ei chyfansoddwr. Dyma chwarae dyfeisgar â'r ffin rhwng realiti a'r dychymyg, ac un a fyddai wedi ychwanegu at hiwmor y gerdd. Gorchfygir Morgan Rondol a'i gondemnio 'i Banel llesg' i'w ddienyddio, o bosibl, gan adael i'r cwpanau te droi'n lludw. Gorfoledda'r dynion, ond y mae'n amlwg i'r merched hiraethu ar ei ôl, wrth iddynt gwyno 'beth a wnawn'.

Ochri â'r cwrw a wna'r bardd hwn, yn wir ymunodd â'r ymladdfa i'w gefnogi, a'r un agwedd a fynegir gan fardd anhysbys mewn baled arall sy'n disgrifio brwydr y te a'r cwrw. Yn y faled hon, cwynir bod Huw o Langwm yn elyn, yn hytrach na chefnogwr i Siôn yr Haidd, ac ymddengys felly mai cyfrwng i sarhau dyn oedd ei gysylltu ag yfed te. Wedi i'r ymladdfa ddod i ben, dywed y bardd i'r Cowper o Landdoged guro Morgan yn hallt ond i Huw ei amddiffyn, cyn newid ei ochr gan ofn:

> Ond Huw o Langwm'r ydw i'n dirnad oedd efo
> *Morgan* mewn Cymeriad, gorfod iddo addo'n gefnog
> Rhag ofn ei guro'n anrhugarog,
> Droi'n swyddog efo Sion.[29]

Cyn hynny, bu brwydr fawr rhwng cefnogwyr y te a'r cwrw, ond y tro hwn, yn hytrach na gwylio, ymunodd y merched hwythau â'r hwyl. Ymddengys, yn wir, mai eu hymosodiad hwy ar Siôn a ddechreuodd yr holl helbul:

> Dechre dondio *John* o ddifri, a'r holl wragedd
> Yn ei regi, Denu'r gwyr i dai tafarne,
> A'u dal i drydar yno dridie,
> A dwyn eu modde a'u mael;
> Ac oni bae iddo weiddi hiwchw, fe laddasen,
> *John* yn farw ni base fyth Gwrw i'w gael.

> 'Roedd *Neli* a *Chadi* a *Doli*'n dulio, *Barbra*
> Martha yn o lym wrtho, Alsi a *Siani*
> Ndawnsio i hunen, Rai blin symudliw

28 Ibid., rhif 482 (Casgliad Bangor iii, 11).
29 Ibid., rhif 480 (LlGC).

Blaeus a Modlen, fe'n lladden o'n y lle;
I gadw bugad doe Gwen a Begi, yn groes i morol
Gras a *M[a]rsi*, 'roedd *Nansi* a *Dowsi* am Dea.

Achubir Syr John gan ei gefnogwyr brwd, sef baledwyr, prydyddion a
gwyrda, a dywedir iddynt falu'r cwpanau te 'yn ddarne Ddêg' er mwyn dial
ar y merched. Nid â'r bardd mor bell â disgrifio dynion a gwragedd yn
cwffio, ond a oes yma elfen efallai o ffantasïo am ymosod ar ferched a'u
gorchfygu?

Er mai dirmyg sy'n nodweddu agwedd y beirdd tuag at y te, ceir lled-
ymdrech gan y mwyafrif i gyflwyno dadleuon o blaid ac yn erbyn ei yfed.
Ond gwan yw dadl yr amddiffyniad, mewn gwirionedd. Honnir, mewn un
faled, y gallai te wella sawl math o glwyf, ond y mae'n amlwg mai dychanu
hygoeledd merched a wna'r sylwadau hyn:

Dau gwell na *Thre Ffynon*,
I'r cleifion medd digon yn wir.
I'w ffrwyth y dail hyn, a thosd bara gwyn,
Pob morwyn a gwreigan a'i gwyr.[30]

Yr oedd i rym iachusol ffynnon Gwenfrewi, Treffynnon enwogrwydd
hynod. Yn 1630, er enghraifft, bu farw gŵr ger y ffynnon wedi iddo amau
ei phwerau, a daeth y rheithgor lleol i'r casgliad mai barn ddwyfol oedd
achos ei farwolaeth.[31] Efallai i'r argyhoeddiad ofergoelus hwn bylu rhywfaint
yn y ddeunawfed ganrif, ac yma gwelwn y bardd yn cyfeirio at Dreffynnon,
y man iachusol cysegredig enwocaf yng Nghymru, er mwyn bychanu'r te
yn ddychanol.

Dadl a ymddengys ychydig yn fwy argyhoeddiadol yw bod cwpanaid o
de yn cynnig y cyfle i ferched gymdeithasu â'i gilydd. Meddai Morgan
Rondol wrth ei amddiffyn ei hun:

A phwy o'm deilied sy'n didoli i eiste a meddwl,
Os daw moddion – ond dyfeisio llinio llonydd,
Gyda i gilydd, codi'r galon,
Mae yn y Teapot wrth ymdroi
Ddifyrrwch o'i ddiferion.[32]

A dywed merch i denant ifanc:

[30] *BOWB*, rhif 79 (LlGC).

[31] Thomas, *Religion and the Decline of Magic*, tt. 80–1. Gw. hefyd Cartwright, *Y Forwyn Fair, Santesau a Lleianod*.

[32] *BOWB*, rhif 240 (LlGC).

I'r neb sy'n gallu fforddio, peth ffeind iw twmno Tea,
Ceir cwmni diddig gwraig parchedig mwy llithrig yn y lle;
Cawn ambell awr yn llawen, fyw'n hunen i'w fwynhau,
A siarad llawer os bydd amser yn dyner genadhau . . .[33]

Ond daw'n amlwg mai cefnogaeth ddeufiniog i'r te a gyflwynir yma, gan y
cymerir yn ganiataol mai afradu amser yn siarad a hel clecs a wna unrhyw
gynulliad o ferched, agwedd a drafodir yn fanylach yn y man. Ar y llaw
arall, nid oes fawr o amwysedd am ddidwylledd y dadleuon yn erbyn yfed
te. Targed pryfoclyd yw'r te, wrth reswm, a cheir tipyn o hwyl am ei ben,
ond perthyn dogn o ddifrifoldeb i'r ymosodiadau arno. Oherwydd ei bris
uchel a'r dreth arno, tyfodd smyglo te yn arfer cyffredin ym Mhrydain.
Cwyna'r baledwyr fod Morgan Rondol yn ennyn tor-cyfraith, fel y gwelir
yn y baledi sy'n disgrifio achosion llys yn ei erbyn. Cyhudda Huw Jones y
te o fod yn lleidr a thwyllwr sy'n dwyn oddi ar y brenin a'r wlad, a dywed
fod Morgan yn dod i Gymru gyda hanner cant o 'smyglars' yn gwmpeini
iddo.[34]

Beirniedir y te gan ambell i fardd oherwydd y cysylltiad rhyngddo a'r
helbulon yn America a'r te parti yn Boston. Yr oedd i anghydfod Boston
arwyddocâd pellgyrhaeddol a thyfodd y te yn symbol o orthrwm y rhyfel
yn America ar yr economi gartref yn ogystal â dioddefaint y milwyr ar faes
y gad. Yn 1780 cyhoeddwyd achwyniad Hywel o'r Yri yn erbyn y gwragedd
am roi derbyniad mor wresog i Morgan Rondol, ac yntau wedi achosi
cymaint o helbul i Loegr. Fel hyn yr olrheinia hanes dinistriol Morgan:

> Gwnaeth *Bostomiad* gâd dan gô,
> Gwir frydiodd holl ganiadau'r frô,
> Ar *Pensylfaniad* drwyad drô,
> A gode i rwystro yr Estron,
> Ni chadd o yno ond croeso bâch
> Ai alw yn gwariach wirion,
> A gyrru yn drwch holl gŵn y Drê,
> Ar bustach adre o *Boston*.
>
> Ag yno y pagan aflan wg,
> I *Frydain* troes i fridio drŵg . . .
>
> Mae hir chwe blynedd mawredd mûd,
> O gynal Rhyfel dreial drud,
> A hynny o uchder balchder bŷd,
> Rhoes Duw o hyd gyhud[d]iad,

[33] Casgliad Bangor, iv, rhif 22.
[34] *BOWB*, rhif 482 (Casgliad Bangor iii, 11).

Tri deng miliwn aeth o gôst,
O Bunne ond tôst y tystiad
Ar Goron *Loegr* riwgar râdd,
O waith y llâdd ar lludded.[35]

Fodd bynnag, gan amlaf cwyno am yr arian a wastreffir gan y bobl gyffredin, yn enwedig y merched, ar brynu te a'r holl offer angenrheidiol i'w weini a wna'r beirdd. Nid y te yn unig oedd ei angen, wedi'r cyfan; rhaid oedd cael llestri addas, siwgr gwyn, bara ac ymenyn. Nid oes rhyfedd i ferch fonheddig ddweud mewn ymgom gan Huw Jones, Llangwm fod pris te yn 'pinsio' a 'chneifio' cnawd sawl gwraig dlawd.[36]

Morgan Rondol, wrth reswm, yw'r dihiryn a gyhuddir o hudo arian y gwragedd hynny oddi arnynt. Dywed Siôn wrtho mewn un ymddiddan rhyngddo a Morgan:

Wyt tithe Dâd creulon ir gwragedd afradlon
Sydd ganddyn blant llymion yn fyrion o fwyd,
Di lyngci'r gwyn fara ar 'menyn or mwyna,
Pan fo nhwy mewn gwasgfa,
A rhynfa mewn Rhwyd,
Heb ronyn o enllyn ai llibin liw llwyd.[37]

Cwynir, yn ogystal, am yr amser a wastreffir gan ferched yn yfed te, a bod yr arfer yn eu harwain at ddiogi. Meddai Williams y te (amrywiad diddorol ar yr enw traddodiadol), wrth Siôn yr Haidd mai te sy'n gweddu orau i wraig am na all ddygymod â chryfder cwrw, ond fe hamddena'n fodlon wrth yfed te:

Rhu gru wit i'r Gwragedd un chwerwedd â chas,
Di a'i hirti drachefn aflawen dy flas,
Rwf finna'n flysach rw'i'n wŷchach rw'i iâch,
Mi fedra bryswadio [darll. *byrswadio*] *i beidio â'r droell bach.*[38]

Canlyniad y fath afradlonedd yw bod merched yn esgeuluso eu gwŷr a'u dyletswyddau yn y cartref, megis nyddu a chorddi. Mynegir anfodlonrwydd y dynion ynghylch y sefyllfa hon yn y faled Saesneg 'Tea Drinking Wives':

[35] *BOWB*, rhif 325 (LlGC).
[36] Casgliad Bangor, iv, rhif 22.
[37] *BOWB*, rhif 344 (Casgliad Bangor vii, 1).
[38] Ibid., rhif 746 (Casgliad Bangor xiii, 21).

They'll sit for two hours or more,
Talking of this thing and that,
While their husbands are out hard at work
They are at the tea-table chit chat,
But soon I'm afraid they will be
Depriv'd of the comforts of life,
The poor working man will be blest,
That's not plagued with a tea-drinking wife.[39]

Yr oedd arferion te y merched yn destun gwawd i'r beirdd poblogaidd yn Lloegr hefyd, er nad oes cymaint o faledi Saesneg ar y pwnc i'w cael. Ymddengys nad oedd yr ymddiddanion ffigurol yn rhan o'r traddodiad yn Lloegr ychwaith, a gellir mentro awgrymu, felly, mai adlewyrchu hiwmor a phryderon y Cymry a wna'r deialogau hynny; fodd bynnag, y mae'r baledi sy'n dychanu merched wrth y bwrdd te yn perthyn i draddodiad ehangach.

Y mae'r baledi Cymraeg a Saesneg yn disgrifio'r un darlun o ferched yn ymgasglu at ei gilydd o gwmpas y bwrdd te a'r bardd megis ysbïwr yn gwylio o'r cysgodion. Dychenir yr holl geriach sydd ei angen i weini'r te (tegell, tebot, cwpanau a soseri) a ffwdan y gwragedd wrth iddynt dwymo'r tegell a'r potiau a pharatoi'r siwgr, yr hufen a'r bara gwyn a'r ymenyn:

> Gyrru'r Forwyn yno'n union,
> I hel y pethe a'r barau poethion,
> Rhoddi'r Ymenyn heb hidio mono,
> Yn ei nafieth nes oedd yn Nofio,
>
> Llestri Cheni oedd yno yn Jeinio,
> A'r Tea goreu'n cael ei gario,
> Fe roddwyd yn y Pott yn sydyn,
> Wedi pasio hanner Pwysyn.[40]

Ond nid defod y te yn unig sy'n ennyn ymateb y beirdd, ond gogenir y cynulliad benywaidd ei hun. Disgrifir y modd y daw'r gwragedd at ei gilydd fel math o gynllwyn benywaidd wrth iddynt fanteisio ar absenoldeb eu gwŷr i hel ynghyd. Dyna'r sefyllfa a ddarlunnir yn y penillion sy'n rhagflaenu'r ddau bennill a ddyfynnwyd uchod pan rodia'r wraig i dai cymdogion i'w gwahodd draw gan nad yw ei gŵr gartref. Sefyllfa debyg a ddisgrifir yn y faled Saesneg 'The Tea Drinkers' (sy'n perthyn i ddechrau'r bedwaredd ganrif ar bymtheg):

[39] Casgliad Bodleian, anhysbys, *c.*1774–1825, Harding B 25 (1889).
[40] *BOWB*, rhif 377 (Casgliad Bangor viii, 2).

Says one neighbour, my husband's away,
And mine is the same, now's time for our prey;
So make on a fire, and on with the kettle,
Whilst I put the table and tackle in fettle.[41]

Y mae'r ddrwgdybiaeth hon ynglŷn â merched yn cyfarfod heb oruch-wyliaeth wrywaidd yn un o nodweddion y traddodiad gwrthffeminyddol isorweddol. Mewn llenyddiaeth a chelfyddyd dros y canrifoedd, mynegodd yr awduron gwrywaidd eu pryderon ynghylch y gymdeithas gudd hon o ferched. Yr oedd cymdeithasau o'r fath yn rhan hollbwysig o fywydau merched, yn cynnig cwmni a chefnogaeth i'w gilydd. Cyfarfyddent i wau, i adrodd straeon ac i ganu, a gellid hefyd arbed arian drwy gasglu o amgylch un tân i gynhesu.[42] Ond dyma gymdeithas gaeedig i ddynion, a chan nad oeddynt yn rhan ohoni, nac ag awdurdod drosti, datblygodd syniad neu ffantasi gonfensiynol am yr hyn a ddigwyddai ar y fath achlysuron.

Mynegir y syniadau hyn gan fardd sy'n sylwebu ar ddigwyddiadau'r nos o'i guddfan. Ysbïwr rhethregol yw'r baledwr fel arfer, ond yn yr anterliwt *Protestant a Neilltuwr*, gan Huw Jones, sylwer ar ddisgrifiad Gwgan Gogiwr o de parti ei wraig a'i chyfeillesau:

> Mi sefes wrth y post i wrando,
> Mi welwn y dengwraig yn dechre dwndro,
> A rhywbeth pur debyg i flaen cal
> Wrth rhyw botyn ac yn ei ddal i bitio.

> Roedd yno rywbeth mewn papur, a phawb yn ei drwyno,
> Yn edrych o bell fel dail tobaco,
> A thywallt dŵr chwilboeth am ei ben;
> Roedd rhyw fowlen i gael i'w fwydo.

> . . .

> Pan aethont yn ddigon llawen,
> Mi dynnes inne 'nghlocsen;
> Er maint oedd cost eu *toast* a'u te,
> Mi a'i tefles i botie'r buten.

> Nhw godasan' i gyd oddi yno,
> Fel cacwn gan ddechre cicio:
> Rhai yn fy nhin i â darn o bren
> A'r lleill tua'm pen yn pwnio.[43]

[41] Casgliad Bodleian, 'The Tea Drinkers', anhysbys, Harding B 25 (1888).
[42] Howell, *The Rural Poor*, t. 139.
[43] Lake (gol.), *Anterliwtiau Huw Jones o Langwm*, t. 221.

Y mae cymharu pig y tebot i bidyn a'r grasfa gan y gwragedd yn gwbl nod-weddiadol o hiwmor llofft stabl yr anterliwt, ond y mae'r sefyllfa'n un sy'n trosgynnu *genre*. Mewn erthygl hynod o ddadlennol, cyflwyna Diane Wolfthal ddadansoddiad manwl o dorlun pren Almaenig o'r unfed ganrif ar bymtheg sy'n darlunio'r hyn a ddisgrifia'r baledwyr Cymraeg.[44] Y mae dau lun yn rhan o'r torlun pren, y naill yn darlunio cynulliad o ddynion mewn tafarn, a'r llall yn ddarlun o gylch o ferched yn yr awyr agored. Yr hyn sy'n arwyddocaol yw bod gwyliwr gwrywaidd ym mhob golygfa: yn y cyntaf y mae yn y dafarn yng ngŵydd pawb, ond yn yr ail, y mae'n guddiedig. Y canlyniad yw bod yr hyn a ddywed y gwyliwr am ymwneud dynion â'i gilydd yn y dafarn yn seiliedig ar brofiad, ond bod ei sylwadau ar ferched yn seiliedig, naill ai ar wybodaeth a gafodd drwy ysbïo, neu wrth gwrs ar ei ddychymyg ei hun.

Y mae'r sylwadau a gynigia'r awduron hyn yn y cerddi Almaeneg a argraffwyd gyda'r torluniau pren yn ogystal â'r baledi te Cymraeg yn cyf-ateb i'w gilydd. Adlewyrchiad ydynt o gred yr awduron gwrywaidd ynghylch ymddygiad merched pan na fo dyn yn bresennol, ac fel y mwyafrif o nod-weddion y traddodiad gwrthffeminyddol, taflunio eu hofnau eu hunain ar y testun a wnânt. Nid oes yma unrhyw agweddau positif ar ymddygiad y merched a'r gwragedd, eithr fe'u darlunnir fel ciwed o fenywod siaradus, swnllyd, afreolus ac ofergoelus.

Cleber Merched

Yr oedd gan y traddodiad gwrthffeminyddol obsesiwn bron â thwrw merched. Siaradusrwydd oedd un o hanfodion y myth benywaidd:

> The notion that women are by nature more talkative than men is, of course, a staple of antifeminist prejudice . . . The topos of the garrulous female is a persistent feature of the discourse of antifeminism in the West.[45]

Datblygodd y *topos* hwn yn thema boblogaidd yng Nghymru hefyd; cwynai'r dychangerddi rhydd cynnar am wragedd yn hel clecs a chelwyddau ('Araith Ddychan i'r Gwragedd'), a cheid penillion telyn difrïol fel a ganlyn:

> On'd ydyw yn rhyfeddod
> Bod dannedd merch yn darfod?

[44] Diane Wolfthal, 'Women's community and male spies: Erhard Schön's *How Seven Women Complain about their Worthless Husbands*', yn S. D. Amussen, A. Seef (goln), *Attending to Early Modern Women* (Newark a Llundain, 1998), tt. 117–54.

[45] Bloch, *Medieval Misogyny*, t. 15.

Ond tra bo yn ei genau chwyth,
Ni dderfydd byth ei thafod.[46]

Ymddengys cwynion yn erbyn y wraig dafodrydd mewn trioedd o'r Oesoedd Canol yn ogystal, er enghraifft: 'Tair anurddas gwraig, bod yn chwedleugar, bod yn achwyngar, a bod yn athrodgar.'[47]

Y rheswm pennaf am y diddordeb yn y glepwraig oedd y gymhariaeth annheg rhwng y ferch siaradus naturiol a'r delfryd tawel, diymhongar. Dyma ddelfryd cwbl ganolog i'r ddadl yn erbyn merched, ac un sy'n tarddu o'r Beibl. Yn llyfr Ecclesiasticus, sy'n cynnig nifer o esiamplau a fabwysiadwyd gan y traddodiad gwrthffeminyddol, dywedir ym mhennod 26, adnodau 14–15: 'Rhodd gan yr Arglwydd yw gwraig ddistaw, a'i henaid disgybledig yn amhrisiadwy. Swyn ar ben swyn yw gwraig wylaidd, a'i henaid diwair yn ddifesur ei werth.' Wrth reswm, nid oedd ymddygiad beunyddiol pob merch yn cyd-fynd â'r delfryd anghyraeddadwy hwn, a theilyngai'r gwrthdaro hwn feirniadaeth yn ôl yr awduron gwrywaidd. Ond yr oedd mwy na hynny wrth wraidd eu cwynion. Nid y ffaith ei bod yn siaradus a boenai'r gŵr, eithr pryderent am yr hyn a ddywedai'r wraig wrth ei chyfeillesau yn eu cyfarfodydd dirgel, caeedig. Ynghlwm wrth y ddelwedd barablus yr oedd y gred bod gwragedd yn rhannu cyfrinachau am eu gwŷr â gwragedd eraill. Nid mewn llenyddiaeth a chelfyddyd yn unig yr amlygai'r pryder hwn ei hun, eithr gwelid ei effeithiau ar y modd y rheolid gwragedd gan gymdeithas. Ys dywed Diane Wolfthal:

> The male fantasy was a wife who would never talk back or talk badly about him. Nor was this simply a fantasy; scolds' bridles, which locked the tongue in place, soon prevented some women from talking at all.[48]

Y mae nodweddion y *gossip* neu'r glepwraig fondigrybwyll i'w gweld yn ymddygiad merched y baledi te Cymraeg. Darlun negyddol o'r parabl a geir ar y cyfan gan na chlyw'r ysbiwyr gwrywaidd ddim ond cleber sarhaus yn erbyn gwŷr a chymdogion; ys dywed Elis y Cowper:

> Gwna yn llawen bob gwr[e]igan fo'n cwynfan mewn cur
> Mi ira eu tafodae i ddweid geirie a'm eu Gwŷr,
> Mi garia newyddion nid trymion bob tro,
> Dof a beieu eu cym'dogion modd cyfion iw co.[49]

[46] *HB*, rhif 526.

[47] Owen Jones, Edward Williams, William Owen Pugh (goln), *Myvyrian Archaiology of Wales* (Dinbych, 1852), t. 823. Cofier, fodd bynnag, i nifer o drioedd y gyfrol hon gael eu llunio gan Iolo Morganwg.

[48] Wolfthal, 'Women's community and male spies', tt. 129–31.

[49] *BOWB*, rhif 746 (Casgliad Bangor xiii, 21).

Difrïodd Lewis Morris sgwrs merched hefyd gan ddefnyddio ei ddychan mileinig i ddangos na pherthynai dim amgenach iddi na chwyno maleisus. Dyma ei ddisgrifiad o baratoadau'r merched ar gyfer eu te wedi iddynt fynychu swper bedydd:

> Y gwragedd hwythau o'r cwr arall a wnaethant Grochaned o Bottes *Tea* Blasus ragorol, ag a roesant yn y dwr i ferwi 4 owns o Eiddigedd, pwys o Falais, Hanerpwys o Gelwydd ag o ddrwg naturiaeth digwilyddtra ag enllib bob un bwys. 7 owns o angharedigrwydd ag angydwybod. Pwys a Haner o anlladrwydd a pheth o bob Llysieuyn da sy'n tyfu yn dre [?] yna ebr D . . . l y dwndwr wrthofi yn y nghlust, oni fydde gymwys enwi'r Pottes yma, Pottes can llysieuyn? Gwedi bawb yfed llwyad o hono, dechreuodd y gwlych weithio i fynu i'w pennau fal Diod newydd, ag anturiodd pawb o honynt Lefaru yn ol ei ràdd, a phawb ar unwaith, fal ag bu'r fath swn dros chwarter awr na chlywsid clychau gwrecsam pad fasent yn y Stafell efo ni . . .[50]

Cwynodd Williams Pantycelyn yntau, mewn dull llawer iawn mwy sobr a difrifol, am y te 'cleberddus' gan gysylltu yfed te â gwragedd annuwiol y byd yn *Drws y Society Profiad* (1777). Meddai wrth ddisgrifio ymddygiad delfrydol gwragedd Methodistaidd:

> addas hefyd yw bod y rheiny hwythau yn hunanymwadol ac yn ostyngedig, gan roi esampl dda i wragedd, yn ddistaw ac yn ofnus, fel y gweddai i rai yn proffesu Efengyl Crist; caru eu gwŷr priod, ac ufuddhau iddynt yn yr arglwydd, heb wisgo yn uchel, yn goeg ac yn falchedd; heb ymddangos yn flysgar, yn chwannog i fwydydd neu ryw ddanteithion; na bod yn awyddus i'r *tea* a'r *coffee* cleberddus, ar ôl arfer gwragedd annuwiol y byd . . . ac anafus yw gweled gwraig pregethwr yn goeg, yn falch, yn llygad drythyll, yn gleberddys, yn fasweddgar, ac yn enllibaidd; yn dwyn newyddion o dŷ i dŷ, o wlad o'r llall, fel *Gazet* tros Satan.[51]

Cyfeiria'r baledi Saesneg hwythau at y sgwrsio o amgylch y bwrdd te wrth i'r gwragedd gyfnewid hanesion '[and] run all their poor neighbours down', ond mewn un faled Gymraeg parabl y merched yw canolbwynt y naratif. Baled ydyw gan Ioan ap Robert, neu John Roberts, Tydu, yn dwyn y teitl 'Ymddiddan rhwng pedair o Wragedd wrth yfed TEA: Ar

[50] Hugh Owen, *The Life and Works of Lewis Morris (Llewelyn Ddu o Fôn) 1701–1765* (Llangefni, 1951), t. 52.

[51] G. H. Hughes, (gol.), *Gweithiau William Williams Pantycelyn*, cyfrol 2 (Caerdydd, 1967), t. 206; E. G. Millward, *Gym'rwch chi Baned?*, Llyfrau Llafar Gwlad (Llanrwst, 2000), t. 20.

Fesur Triban, ar ei Hyd'.[52] A hwythau'n ymlacio ar ôl paratoi'r te, clywn gyngor cyfrwys un o'r gwragedd ar sut i gynilo arian. Er bod yma anogaeth ar i wragedd fagu rhywfaint o annibyniaeth drwy gadw ychydig o incwm y teulu, yn ogystal â chyfrannu ato, dychan mewn gwirionedd sydd wrth wraidd y cyfan. Cawn yma ddisgrifiad o wraig yn twyllo ei gŵr er mwyn cael arian i'w gwario ar ddillad ffasiynol – eitemau a ystyrid yn ofer gan y beirdd. Cwyna'r merched nad yw'r dynion yn gwybod beth yw gwerth, na chost, dillad da, ond bwriad y bardd yw amlygu mor ystrywgar yw merched wrth iddynt roi eu bryd ar beth mor seithug â ffasiwn.

Y mae gan y gwragedd hyn achos dilys yn y bôn, oherwydd yr oedd ganddynt hawl i rywfaint o arian y teulu, ond er eu bod yn cyfrannu at economi'r cartref nid enillent gymaint o arian â'u gwŷr. Yn y ddeunawfed ganrif, nid gwragedd tŷ di-dâl yn unig oedd merched Cymru, ond ymgymerent hefyd â gwaith cyflogedig yn gwehyddu, bragu, gwneud ymenyn ac ati, yn ogystal ag ymgymryd â gwaith mwy corfforol o gwmpas y ffermydd.[53] Ond yr oedd eu cyflogau yn bitw, a dibynnai gwraig ar incwm ei gŵr i'w chynnal ei hun a'i theulu, ac y mae'n annhebyg y byddai fawr o arian yn weddill i'w gwario ar ddillad crand, ffasiynol fel y coronau arian, cadachau sidan, hetiau a 't[h]rimin' a ddisgrifir yn y faled hon.

Nid cydymdeimlo â diffyg rheolaeth y gwragedd dros eu bywydau eu hunain a wna'r bardd yma, eithr darlunio eu cyfrwyster a'u hoferedd. Mewn un pennill manyla un o'r gwragedd ar ei dulliau o dwyllo ei gŵr ynglŷn â phris y dillad a bryn:

> Rhaid twŷllo'r Gwŷr ymhob Bargeinion,
> A d'eud'r ol prynnu Cadach Coron,
> Wrth brynnu Triagl a mân Geriach
> Fe roes y Siopwraig i mi Gadach:
> A d'eud os prynnir werth y Gini,
> Mai pymtheg Swllt yw Prîs y rheini.

Y mae'r pennill hwn yn rhyfedd o debyg i gofnod a ddarganfu Bob Owen yn llyfr cyfrifon siop Penmorfa, y cyfeiriwyd ato eisoes. Dywed i wraig o Fryncir dalu deg swllt am het, sef cyflog tair wythnos, ond bod nodyn gan y siopwr 'To tell husband 3s. 4d.'[54]

Yn y ddau bennill sy'n cloi'r faled, cynigir math o gyfiawnhad dros ymddygiad y gwragedd. Dywed fod cryn bwysau ar boced y fam gan mai ati hi y daw'r plant i ofyn am bopeth, ond tinc drygionus sydd i'r datganiad hy y dylai gwraig dwyllo er mwyn cael yr hyn y mae arni ei eisiau

[52] *BOWB*, ceir dau gopi; rhifau 216 (LlGC) a 253 (LlGC).
[53] Gw. Howell, *The Rural Poor*, t. 145.
[54] D.e., 'Bob Owen yn y Blaenau', 2.

(gan gofio nad yw'r gwrthrychau a ddeisyfa mewn gwirionedd yn angen-rheidiol). Sylwer yn ogystal ar awgrym y bardd wrth gloi iddo glustfeinio, megis yr ysbïwr a ddisgrifiwyd yn gynharach, ar sgwrs y gwragedd wrth eu te:

> Mae Helynt gaeth ar lawer Gwreigan,
> Yn taclio ei Phlant a hithe i hunan;
> At y Fam daw'r Plant i gwyno,
> Pa beth bynnag a fo'n eisio:
> Os eisio Arian yn y Bocced,
> Nid eir at y Tâd gan hyfed.

> Er hyn i gyd, y Gwragedd mwynion,
> Byddwn gefnog, cymrwn Galon;
> Os na chawn o'u bodd Gyfreidie,
> Ni gadwn beth ymhob rhyw Gyfle:
> Dyna glywes i o'r Tesni,
> Fe roed Ffarwel ond cadw'r Llestri.

Adlewyrcha'r faled hon chwilfrydedd yr awdur gwrywaidd ynghylch y gymdeithas ddirgel, fenywaidd, a'i gred mai ymgasglu i fradychu cyfrinach-au am eu gwŷr a wna'r merched. Yn ogystal, cysylltir y ferch ag ymddygiad twyllodrus a chyfrwys – hen briodwedd a briodolir i ferched Efa, ond uniaethir hi hefyd â thwyll ariannol. Dyma ddolen gyswllt gyfarwydd arall i gynulleidfa'r faled gan y gwelid y motiff hwn yn gyson ar lwyfan yr anterliwt. Dyma ferched cryfion a dylanwadol ac er na chymeradwyir yr hyn a ddeisyfa'r gwragedd nac ychwaith eu dulliau o'u cael, drwy eu cyfrwystra llwyddant i gael y llaw uchaf ar eu gwŷr. Onid yw'r disgrifiadau o gyfrwystra'r merched wrth gamarwain eu partneriaid hefyd yn dangos eu clyfrwch ac o ganlyniad, yn awgrymu twpdra neu o leiaf hygoeledd eu gwŷr? Gan y gwragedd y mae'r grym; ond wrth gwrs, nid testun edmygedd yw hynny ym marn y baledwr. Rhywbeth i'w ofni yw'r clyfrwch hwn, ac y mae lleoliad y faled, o amgylch y bwrdd te, yn amlygu mai yno y 'dysga' gwragedd ifainc sut i dwyllo eu gwŷr. Drwy ddychanu'r cynulliad benywaidd hwn, hyrwydda'r baledwr bropaganda isorweddol yn ei erbyn gan amlygu'r perygl y gallai ei beri i awdurdod patriarchaidd.

Gwylltineb Gwragedd

Er mai eu sŵn yw'r nodwedd amlycaf a ddychenir, darlunnir yn ogystal wylltineb gwragedd pan na fo dynion yn bresennol i'w disgyblu. Y mae'r rhan fwyaf o'r baledi'n disgrifio diffyg rheolaeth y gwragedd ar eu tafodau, a dengys ambell un ymateb ffyrnig y gwragedd pan fygythir Morgan

Rondol gan Siôn yr Haidd. Ond mewn tair cerdd fe â'r baledwyr gam ymhellach gan gyflwyno drama o anhrefn llwyr ymysg cynulliad o ferched.

Cyhoeddwyd y faled gyntaf i'w thrafod yn 1787: 'Hanes Dwy Wraig a feddwodd wrth fwytta Bara a Brandi' ar yr alaw 'Cil y Fwyalch' gan fardd anhysbys.[55] Nid oes yma gyfeiriad at yfed te, ond disgrifia achlysur pan ddaw mam a merch at ei gilydd gan fod gŵr y ferch briod oddi cartref. Yr un awyrgylch cynllwyngar sydd i'r faled hon â'r baledi te, ond yn lle mynd ati i baratoi te y maent yn troi'n syth at y botel frandi gan feddwi'n gaib. Cymherir eu hymddygiad ag ymddygiad hoeden wyllt:

> Or diwedd wrth lôwio nhwy aethon mo'r llawen,
> Yn neidio ac yn rhedeg cyn feddwed ar hoeden

Mewn cyfres o olygfeydd comig, stryffagla'r naill i'r gadlas i gysgu heb gerpyn amdani a'r llall i odro lle y canfyddir hi gan ei gŵr. Ni ddisgrifir ymateb y gŵr, eithr fe â ati i hel y ddwy i'r parlwr i gysgu 'yn slefrian a chwrnu'. Y mae'n amlwg, fodd bynnag, i ymddygiad y ddwy godi gwarth andwyol arnynt, fel yr awgryma'r bardd yn y llinellau olaf hyn:

> Ag yno cyn llewygu agoren hwy llygaid,
> Cyn lleted a sache ag arnyn hwy syched,
> Nes delo dydd diben pawb sy'n rhyw dybied,
> Na cherdd hwy'r gwledydd gan gwilydd i gweled.

Adroddwyd yr hanesyn hwn yn gryno a diwastraff ac y mae'r diffyg manylu, o bosibl, yn awgrymu mai adrodd hanes lleol a wna'r bardd, er y gellid dadlau, i'r gwrthwyneb, y disgwylid manylder mewn stori wir. Ni fynegir holl fanylion y stori, megis y lleoliad ac ymateb y gŵr, oherwydd bod y stori efallai eisoes yn gyfarwydd i'r gynulleidfa – nid am mai stori leol ydoedd, ond stori'n perthyn i fformiwla gyfarwydd.

Yn 1790 cyhoeddwyd baled gan John Williams sy'n cyflwyno fersiwn helaethach ar stori debyg. Dyma faled a rydd 'hanes Pacc o Wragedd a feddwodd ar Dea a Brandy' i'w chanu ar yr alaw 'Hau Cyn Dydd'.[56] Deuddeg, nid dwy, o wragedd a heidia i dŷ cymdoges tra bo'i gŵr yn y dafarn (y mae'n debyg), ac fe adroddir y stori mewn penillion byrion syml gyda byrdwn 'ffal lol lo lari' i bob un. Ychwanega hyn at natur ysgafn a direidus y faled o gymharu â phenillion hirion y faled flaenorol. Yn ogystal, y mae mwy o gyfle i gyflwyno naratif dramatig, byrlymus gyda'r mesur syml.

[55] *BOWB*, rhif 450 (Casgliad Bangor vii, 10).
[56] Ibid., rhif 377 (Casgliad Bangor viii, 2).

Wedi paratoi a gweini'r te, dechreua'r merched ar eu sgwrs: 'Rhai yn canmol eu gwyr Anwyl, / A'r llall yn achwyn ar eu orchwyl.' Ond nid eu cleber sydd o ddiddordeb yn y faled hon, eithr eu hymddygiad anystywallt. Fel yn y faled sy'n trafod cynilo arian, arweinir y gymdeithas hon ar gyfeiliorn gan un wraig a fynn gael brandi yn ei the. Datgan gwraig y tŷ nad oes ganddi (fel gwraig barchus) yr un defnyn o'r ddiod gadarn, ond gŵyr y forwyn fod brandi i'w gael ym mocs y gwas a thyrr y clo a dwyn chwe photel oddi yno. Unwaith eto, y mae twyll a dichell yn nodweddu ymddygiad anwaraidd y gwragedd.

Wrth iddynt feddwi, caiff y bardd hwyl ar ddisgrifio eu castiau gwirion, megis y forwyn sy'n taflu'r llestri allan 'trwy ryw dwll', a gwraig y tŷ sy'n cysgu yn y lludw. Yn debyg i'r gerdd flaenorol, tynn gweddill y cwmni amdanynt gan chwyrnu a chysgu'n noethlymun o amgylch y tŷ. I ganol y fath sefyllfa dychwela'r gŵr adref, ac er mai adrodd hanes yn ymwneud â merched a wna'r bardd, y mae'n amlwg mai'r gŵr yw'r ffigwr canolog. Ei awdurdod ef sy'n adfer trefn o fewn y cartref, gan mai cwbl annisgybledig yw ymddygiad y gwragedd pan fo'n absennol. Gallai'r cynulliadau benywaidd gynnig rhywfaint o ryddid i wraig o ddyletswyddau'r cartref ac awdurdod y gŵr, ond unwaith eto, portreedir hwy gan y beirdd fel cymdeithasau peryglus, cudd. Gwrthoda'r forwyn ddatgelu'r hyn a ddigwyddodd y noson honno, sy'n awgrymu natur ddirgel y cynulliad benywaidd ac undod ei aelodau. Ond wrth gwrs, gwyddom ni'n iawn beth a ddigwyddodd, ac felly daw'r gynulleidfa hithau'n rhan o'r ysbïo.

Nid oes dyddiad i'r drydedd faled, ond gan mai Huw Jones yw'r awdur, a chan fod y ddwy faled flaenorol ar y daflen yn adrodd am hanes America, gellir tybio bod hon yn perthyn i flynyddoedd olaf y 1770au.[57] Yn y faled hon, ysleifia pedair gwraig i dŷ ysmyglwr wrth hel gwlân er mwyn ysmygu ac yfed brandi. Unwaith eto, awgryma ymddygiad y gwragedd ddiogi, segurdod a thwyll gan eu bod yn esgeuluso eu dyletswyddau ac yn ymhél â gweithgaredd anghyfreithlon. Y mae'n anghyffredin cael dyn ynghanol yr helbul y tro hwn, ond nid ffigwr awdurdodol megis gŵr ydyw, eithr ysmyglwr.

Wrth 'yfed a helffio' yn ddi-baid, buan y meddwa'r gwragedd yn ulw, ac unwaith eto cyflwynir darlun doniol o'u hymddygiad afreolus:

> Aeth un ar ei thalcen fel tommen i'r tân,
> A'r llall yn palfalu ag yn glynu yn y gwlân,
> Ag un ar ei chefen ae'n lleden i'r llawr,
> A'r llall yn ei fwrw fel cwrw o ben cawr.

[57] Ibid., rhif 683 (LlGC).

Dynion, unwaith yn rhagor, a ddaw i achub y gwragedd hyn gan eu llusgo adref i'w gwelyau, ond ni fanylir ar ymateb y dynion hynny. Fodd bynnag, pan ddeffry'r gwragedd o'u cwsg meddwol, pwysleisir y cywilydd a deimlant:

> Pob un yn prysuro a cheisio troi ei chwtt,
> Yr un fath ar eu damwen a slyfen neu slwtt,
> A'u tafod mewn dirmyg mae yn berig yn bwtt.

Wrth gymharu'r tair baled â'i gilydd, ymddengys fod perthynas agos rhwng y ddwy gyntaf. Yr un yw'r sefyllfa sylfaenol, sef gwragedd yn meddwi yna'n cysgu'n noeth cyn cael eu canfod gan ŵr y tŷ, a'r un yw ymateb cyntaf y gŵr hwnnw. Cred mai gwaith y diafol a wêl o'i flaen:

> Y gŵr yn dwymyn oedd yn Damio,
> Bod y goppa D . . . l ach cippio.

A cheir rhywbeth tebyg yn y dyfyniad hwn o'r faled gyntaf:

> Dae'r gŵr i gyfarfod gwawr hynod ei hunan,
> Meddylie yn ansittiol fod hefo hi satan,
> Ond deallodd yn awchus wrth siarad yn uchel,
> Ei bod hi'n llymeittian neu bwttian o'r Bottel.

Yr un yw ymddygiad y gwragedd meddw ac ymddengys fod yr ail faled yn fersiwn helaethach ar y faled gyntaf. Nid yw'r drydedd faled yn ffitio mor ddestlus i'r un patrwm. Y mae'r cefndir yn gwbl wahanol ac nid oes sôn bod y gwragedd yn tynnu amdanynt, na bod un gŵr yn arbennig yn eu canfod yn feddw. Fodd bynnag, yr un awyrgylch sydd i'r tair baled, yr un ymddygiad anystywallt a geir gan y gwragedd a cheir awgrym yn y drydedd faled hefyd bod angen dyn i adfer y drefn. Ceir enghreifftiau hefyd o wŷr meddw yn cael eu canfod gan eu gwragedd, fel arfer pan ddaw'r gwragedd i'w hel adref o'r dafarn. Fodd bynnag, y mae'r motiff hwn, sef gwylltineb gwragedd, yn adlewyrchu amheuaeth gyffredin am ferched a oedd yn rhydd rhag rheolaeth dynion. Ys dywed E. P. Thompson:

Both sexes might find themselves committed to the house of correction for no more explicit an offence than being 'loose and disorderly persons'. But in backward or 'traditional' areas, women might be presumed to be 'loose and disorderly' if they were working people and if they had no male structure of control and protection.[58]

[58] Thompson, *Customs in Common*, tt. 500–1.

Â'r hanesydd ymlaen i ddyfynnu achos yn 1704 pan gyhuddwyd Joanna a
Mary Box o buteindra gan hwsmon lleol yn Suffolk: 'Joanna and Mary's
mother was married to a chimney sweep but they had split up. This Suffolk
husbandman presumed that he could insinuate that any such masterless
women were whores.' Yn y tair baled, y mae'r beirdd yn ymatal rhag
enwi'r gwragedd a feddwodd rhag codi gwarth arnynt. Wrth gloi'r faled
gyntaf, ni fyn y bardd enwi'r pâr priod dan sylw rhag iddo achosi trwbl
rhyngddynt. Dywed John Williams yntau yn yr ail faled 'n[a]d oes achos
henwi monyn', ac meddai Huw Jones:

> Ni henwa i mor gwragedd rai lluniedd mewn llwyn,
> Oni frochan nhw yn arw lle delw fi ar dwyn,
> Mi ai celaf un diwrnod ar Lân Medd-dod mwyn.

Y mae'n bosibl mai confensiwn barddol yw'r ymatal hwn, ond fe ychwanega
at naws gynllwyngar y baledi. Y mae'r beirdd fel petaent yn rhannu
cyfrinach na ddylid ei lledaenu. Er yr eironi amlwg, gan fod y gyfrinach
bellach yn hysbys i bawb, gallai baledwr da greu'r argraff ei fod yn rhannu
cyfrinach fawr â'i gynulleidfa.

Ai fersiynau ar stori werin boblogaidd yw'r baledi hyn? Yn hytrach na
stori am wragedd lleol, y mae'n bosibl mai adrodd un o straeon gwerin
cyfoes y ddeunawfed ganrif a wnaeth y tri bardd dan sylw. Dyma stori,
wedi'r cyfan, a adlewyrchai ddiddordeb pobl y cyfnod mewn yfed te, chwil-
frydedd ynglŷn â chynulliadau benywaidd, a dehongliad comig o'r hyn a
allai ddigwydd i wragedd afreolus. A dyna gyffwrdd ag un o hanfodion yr
holl faledi te, sef mai baledi doniol ydynt yn anad dim arall. Mynegi
hiwmor a wna'r baledi, a rhaid cofio mai diddanu cynulleidfa oedd eu prif
amcan; ond rhaid gwerthfawrogi, yn ogystal, bod natur yr hiwmor hwnnw
wedi ei gwreiddio, i raddau helaeth, yn y traddodiad gwrthffeminyddol.

Ofergoeliaeth

Y drydedd nodwedd ar ddychan y baledwyr yw gwawdio hygoeledd ofer-
goelus y gwragedd o amgylch y bwrdd te. Mewn nifer helaeth o'r baledi, a
rhai anterliwtiau, cyfeirir at yr arfer cyffredin ymhlith merched o ddweud
tesni, hynny yw, dweud ffortun drwy ddarllen y dail te.

Ni chyflwynir fawr o fanylion ynglŷn â'r tesni ond, ar y cyfan, awgrymir
na pherthyn dim byd rhy sinistr i'r arfer. Nid oes yma gwyno bod gwragedd
yn ymhél â grymoedd dieflig, eithr yn hytrach, ystyrir tesni yn elfen arall o
oferedd yr arfer o yfed te. Gan amlaf, darogan digon diniwed a gynigia'r
gwragedd:

Dechre wnae nhw ddwedyd ffortyn,
Heb osio cilio fel y calyn,
Chwi gewch Newŷdd braf o rywle,
A Llwyth arall o Lythyre.[59]

Llythyr hefyd a welodd Lowri, gwraig y cybydd yn yr anterliwt *Cwymp Dyn* gan Edward Thomas, ymhlith pethau eraill:

Dyma Lûn Llong yn y Gornel yma,
Yn *Heilac*, yn llawn Hwilia:
Daccw bedwar ugain ar dêg ei Gwawr
O Ganans mawr, a Gynna.

Dyma Lûn Arch ac Amdo,
A dyma i ti ryw beth etto:
Ac edrych, Yngeneth, dyma i ti
Lythyr wedi ei lwŷtho.[60]

Ac yn anterliwt Twm o'r Nant, *Pedair Colofn Gwladwriaeth*, cynllwynia Syr Rhys y ffŵl a Gwenhwyfar Ddiog sut i dwyllo merched drwy gynnig iddynt ddaroganau ffafriol. Yn ogystal, dywed Syr Rhys y gall Gwenhwyfar weld yr hyn a fynno yn y dail te, oherwydd bydd y diafol yn gwirio ei geiriau:

A dywedwch, wrth sôn am ryw fenyw fo'n rhanco,
O, fe fydd plentyn siawns i honno,
Ac fe'i temtir i hwrio mewn rhyw le:
Dyna felly'r geiriau'n gwirio.[61]

Ar y llaw arall, yn y faled gan Ioan ap Robert sy'n disgrifio gwragedd yn twyllo eu gwŷr, dangosir mor barod oedd nifer ohonynt i gredu'r hyn a welid yn y dail te. Sonnir am 'dd'wedyd Tesni' a thystiolaeth un wraig am wirionedd y dail.

Er y cysylltiad a wneir yn arferol rhwng merched a'r ocwlt, sylwer mai'r tesni diniwed hwn yw unig nodwedd wrachyddol merched y baledi te hyn. Yn wir, un faled yn unig sy'n ymdrin yn benodol â gwrach, neu ddewines, sef ymddiddan rhwng dau ŵr ynglŷn â dilysrwydd dewines leol yn Nhregaian, Môn. Honnir bod ganddi'r gallu i wella heintiau anifeiliaid a'r ddawn i ddarogan y dyfodol. Dywedir nad mewn llyfrau y cafodd Alis y ddewines

[59] *BOWB*, rhif 377 (Casgliad Bangor viii, 2).
[60] Thomas, *Cwymp Dyn*, t. 43.
[61] G. M. Ashton (gol.), *Anterliwtiau Twm o'r Nant* (Caerdydd, 1964), t. 24.

ei gwybodaeth, eithr gan ddewines arall, Elsbeth o Hirdrefaig, sy'n amlygu parhad traddodiad ar lafar ac etifeddiaeth fenywaidd gwybodaeth wrach-yddol, er bod traddodiad y dyn hysbys hefyd yn amlwg yng Nghymru. Fodd bynnag, mynn un o'r dynion mai o Satan y tarddodd y wybodaeth hon a bod pregethwyr bellach yn condemnio'r fath wragedd. Yr agwedd hon a gefnogir gan y bardd yntau sy'n galw ar ei gyd-brydyddion i gosbi'r ddewines hon ar gân:

> Ertolwg Brydyddion rai mwynion eu mawl
> Offrymwch yn unllais y ddynes i ddiawl,
> Fe ddylid ei chwilio neu [ei] churo hi a chort
> I gael o rai dynion n[] burion ysbort
> Am ei gwaith rhag[] yn gwneud i ddynol ryw
> [] fwy na doniau Duw.[62]

Er nad yw'r baledi te yn mynd ati i drafod y gwrachod hyn yn fanwl, y maent yn dangos y ddolen gyswllt rhwng ofergoeliaeth a merched. Nid y tesni sy'n cael y sylw amlycaf, eithr ynghyd â siarad, hel clecs ac ymddwyn yn afreolus, un ffactor ychwanegol ydyw i brofi mor ofer a gwirion yw partïon te y gwragedd. Crynhoir hyn yn huawdl gan Huw Jones, Llangwm, wrth iddo ymosod, yn rhith yr Hops, ar y te:

> Ow dos i'th grogi i galyn gwragedd,
> Ag i hel cwppane bach,
> A'r gerach sy yn dy gyredd,
> A gyr a chodlia i gario chwedle,
> Y rhai na feddan ddim i wneud ond cywilyddus ddeud celwŷdde,
> A throi'r cwppane tene a'i tanu,
> A'i tine i fynu tôn anfwŷnedd,
> Am gael gwŷbod dwŷsnod desni,
> Ymron ymgrogi bydd y gwragedd,
> Ag yno o'th amgylch bydd y cwest,
> Hên ddeilen hudest ddialedd:
> Pan ddêl y bilie a'r coste i'w castio,
> Gwarth i'w cesio [*darll.* ceisio], gwerthu'r cosyn,
> I dalu'n dila gyfa gofus hynny oedd ofnus,
> Am dy ddefnun – ar gŵr heb wŷbod yn un lle,
> Am hynod ddimme o honyn.[63]

<center>* * *</center>

[62] *BOWB*, rhif 138 (LlGC).
[63] Ibid., rhif 240 (LlGC).

Y mae baledi'r ddeunawfed ganrif yn gyforiog o ferched o bob lliw a llun, a chanai'r baledwyr amdanynt oll â'r un asbri a brwdfrydedd. Yr oedd gan bob baledwr storfa helaeth o gymeriadau, trosiadau a sylwadau sarhaus a choeglyd ar flaen ei fysedd, a'i gamp oedd eu gwau ynghyd o'r newydd bob tro. Ni phylai awch ei gynulleidfa am y rhamant, y cyffro a'r adloniant a gynigiai baledi am ferched, a gwyddai y talai iddo ar ei ganfed roi lle canolog iddynt yn ei *repertoire*.

Un o'r rhesymau dros lwyddiant y baledi hyn oedd y ffaith eu bod yn disgrifio byd y gallai'r gwrandawr neu'r darllenydd uniaethu ag ef. Yr oedd y teulu a rôl y fenyw fel cariad, gwraig a mam o bwys allweddol i gymdeithasau'r ddeunawfed ganrif a chynigiai'r baledi genadwri o blaid y drefn honno, yn ogystal â chynnig rhyddhad rhag tensiynau priodasol ac economaidd drwy gyfrwng eu hiwmor deifiol.

Ni châi'r merched barch a bri diamod gan y baledwyr, felly, eithr yr oeddynt yn aml yn gyffion gwawd ar gyfer pob math o ddibenion. Ac nid dibenion gwrthffeminyddol yn unig oedd y rheini ychwaith, ond drwy gyfrwng delweddau benywaidd negyddol lleisiwyd nifer o gŵynion amrywiol yr oes. Un o brif amcanion y beirdd yn y baledi'n dychanu ffasiwn ac yfed te, er enghraifft, oedd dirmygu arfer y Cymry o efelychu arferion Seisnig yn ogystal â gwneud hwyl ar ben merched balch a siaradus.

Nid casineb tuag at ferched sydd yn y baledi hyn, ond cyffredinoli arwynebol ynglŷn â'r rhyw deg. Dibynna natur y cyffredinoli hwnnw ar is-*genre* y faled yn hytrach na phersonoliaeth y baledwr; mewn cerddi cyngor, gall ddifenwi merched yn enllibus a ffraeth ac, mewn cerddi am lofruddwragedd, gall foesoli'n llym ynghylch pechod. Yr hyn sy'n clymu'r holl gerddi ynghyd yw eithafiaeth a gormodiaith y disgrifio a'r moesoli, a'r elfennau hyn sy'n amlygu'n glir mai cerddi i'w canu'n gyhoeddus a'u gwerthu yw'r baledi hyn.

Nod y datgeiniad mewn ffeiriau, marchnadoedd a thafarndai oedd denu cynifer o bobl ag y gallai i wrando ar ei gân, a phrynu copi ohoni. Gan hynny, dewisai ddatgan baledi ac arddel safbwyntiau gwreig-gasaol a oedd yn sicr o ennyn ymateb ac efallai wrthwynebiad y dorf, er nad oedd ef ei hun yn coleddu'r syniadau hynny o reidrwydd.

Rhan o hiwmor y ddeunawfed ganrif oedd dychanu a bychanu merched, ac yr oedd, fel y mae hyd heddiw, yn bwydo ar y rhagfarnau ystrydebol yn erbyn y rhyw fenywaidd. Ond yn ogystal â sarhau merched, yr oedd yn arfer gan y beirdd hefyd i fawrygu'r ferch Gristnogol, y fam a'r wraig rinweddol. Nid un agwedd sefydlog a geir yn y baledi, ond safbwyntiau sy'n adlewyrchu'r dylanwadau amrywiol a fu wrthi'n siapio diwylliant poblogaidd y cyfnod, o symboliaeth grefyddol i lenyddiaeth wrthffeminyddol a phryderon moesol ac economaidd. O ganlyniad, nid oes prinder amrywiaeth yn y delweddau benywaidd o'r ferch yn y ddeunawfed ganrif, ac y mae gallu'r baledi i gymell adwaith mor fyw ag erioed.

LLYFRYDDIAETH

Ffynonellau Cynradd

(a) Llawysgrifol – Casgliad Llyfrgell Genedlaethol Cymru

NLW 9, tt. 51, 167, 544; 9B, tt. 390–1; 19, tt. 217, 220; 832, t. 108.
Cwrtmawr 120A (1744); 204B, t. 54; 209, tt. 9, 33.
Llanstephan 182, 11, t. 22.
Peniarth 239, t. 306.

(b) Print[1]

Almanac Cain Jones (Amwythig, 1783).
Almanac John Prys (1775).
Ashton, G. M. (gol.), *Anterliwtiau Twm o'r Nant* (Caerdydd, 1964).
Bell, G. H., *The Hamwood Papers of the Ladies of Llangollen and Caroline Hamilton* (Llundain, 1930).
Casgliad Baledi Bodleian (Llyfrgell Bodleian, Rhydychen), casgliad electronig: *www.bodley.ox.uk/ballads*.
Casgliad Llyfrgell Prifysgol Cymru, Bangor o Faledi (Llyfrgell y Brifysgol, Bangor).
Casgliad Salisbury o Faledi (Llyfrgell Prifysgol Caerdydd).
Chappell, William ac Ebsworth, J. W. (goln), *The Roxburghe Ballads*, 9 cyfrol (Llundain 1871–99).
Chester Chronicle
Child, F. J. (gol.), *English and Scottish Popular Ballads*, 5 cyfrol (Efrog Newydd, 1956).
Clark, Andrew (gol.), *Shiburn Ballads* (Rhydychen, 1907).
Davies, J. H., *A Bibliography of Welsh Ballads Printed in the Eighteenth Century* (Llundain, 1911).
Ebsworth, J. W. (gol.), *The Bagford Ballads: Illustrating the Last Years of the Stuarts*, 2 gyfrol (Hertford, 1878).
The Euing Collection of English Broadside Ballads in the Library of the University of Glasgow (Glasgow, 1971).

[1] Testunau printiedig a golygiadau o bob cyfnod.

221

Fawcett, F. B. (gol.), *Broadside Ballads of the Restoration Period: From the Jersey Collection known as the Osterley Park Ballads* (Llundain, 1930).

Foulkes, I., *Gwaith Thomas Edwards* (Lerpwl, 1889).

Gill, Roma (gol.), *The Complete Works of Christopher Marlowe*, cyfrol II (Rhydychen, 1990).

Holloway, John a Black, Joan (goln), *Later English Broadside Ballads* (Llundain, 1975).

Hope, W., *Cyfaill i'r Cymro* (Caer, 1765).

Howells, Nerys, *Gwaith Gwerful Mechain ac Eraill*, Cyfres Beirdd yr Uchelwyr (Aberystwyth, 2001).

Hughes, G. H. (gol.), *Gweithiau William Williams Pantycelyn*, cyfrol 2 (Caerdydd, 1967).

Hughes, Jonathan, *Bardd a Byrddau* (Amwythig, 1778).

Johnston, D. R., *Canu Maswedd yr Oesoedd Canol* (Caerdydd, 1991).

Jones, Daniel, *Cynulliad Barddorion i Gantorion* (Croesoswallt, 1790).

Jones, Emyr Ll. (gol.), *Tri Chryfion Byd* (Llanelli, 1962).

Jones, Huw a Cadwaladr, Siôn, *Y Brenin Dafydd* (d.d.).

Jones, Robert, *Drych yr Amseroedd*, gol. G. M. Ashton (Caerdydd, 1958).

Jones, Tegwyn (gol.), *Tribannau Morgannwg* (Llandysul, 1976).

Lake, A. Cynfael (gol.), *Anterliwtiau Huw Jones o Langwm* (Cyhoeddiadau Barddas, 2000).

Lloyd, Nesta (gol.), *Ffwtman Hoff: Cerddi Richard Hughes Cefnllanfair* (Cyhoeddiadau Barddas, 1998).

Logan, W. H. (gol.), *A Pedlar's Pack of Ballads and Songs* (Caeredin, 1869).

The Madden Collection of Ballads (Llyfrgell Prifysgol Caer-grawnt).

Millward, E. G. (gol.), *Blodeugerdd Barddas o Gerddi Rhydd y Ddeunawfed Ganrif* (Llandybïe, 1991).

O'Lochlainn, Colm, *Irish Street Ballads* (Dulyn, 1956).

Parry, Thomas (gol.), *Gwaith Dafydd ap Gwilym* (3ydd arg., Caerdydd, 1996).

Parry-Williams, T. H., *Llawysgrif Richard Morris o Gerddi* (Caerdydd, 1931).

——, *Canu Rhydd Cynnar* (Caerdydd, 1932).

——, *Hen Benillion* (3ydd arg., Llandysul, 1965).

Pennant, Thomas, *A Tour in Wales*, cyfrol II (adarg., Wrecsam, 1991).

Pugh, Edward, *Cambria Depicta* (Llundain, 1816).

Saer, D. Roy, *Caneuon Llafar Gwlad* (Caerdydd, 1974).

Salopian Journal, and, Courier of Wales.

Shrewsbury Chronicle

Thomas, Edward, *Cwymp Dyn* (Caerlleon, d.d.).

Wynne, Ellis, *Gweledigaethau'r Bardd Cwsg*, gol. Patrick J. Donovan a Gwyn Thomas (Llandysul, 1998).

Ffynonellau Eilaidd

Aaron, Jane, *Pur fel y Dur: Y Gymraes yn Llên Menywod y Bedwaredd Ganrif ar Bymtheg* (Caerdydd, 1998).

Amussen, S. D. a Seef, A. (goln), *Attending to Early Modern Women* (Newark a Llundain, 1998).

Andersson, Bonnie S. a Zinsser, Judith P., *A History of Their Own: Women in Europe from Prehistory to the Present*, cyfrol 1 (Llundain, 1988).

Ap Huw, Maredudd, 'Elizabeth Davies: "*Ballad Singer*"', *Canu Gwerin*, 24 (2001), 17–19.

Ashton, G. M., 'Bywyd a Gwaith Twm o'r Nant a'i le yn Hanes yr Anterliwt' (traethawd MA, Prifysgol Cymru, Caerdydd, 1944).

Beattie, J. M., *Crime and the Courts in England 1660–1800* (Rhydychen, 1986).

Betts, Sandra (gol.), *Our Daughters' Land: Past and Present* (Caerdydd, 1996).

Blamires, Alcuin (gol.), *Woman Defamed and Woman Defended: An Anthology of Medieval Texts* (Rhydychen, 1992).

——, *The Case for Women in Medieval Culture* (Rhydychen, 1997).

Bloch, R. H., *Medieval Misogyny* (Chicago a Llundain, 1991).

Brant, Clare a Purkiss, Diane (goln), *Women, Texts, and Histories 1575–1760* (Llundain, 1992).

Breward, Christopher, *The Culture of Fashion: A New History of Fashionable Dress* (Manceinion ac Efrog Newydd, 1995).

Brown, Peter, *In Praise of Hot Liquors: The Study of Chocolate, Coffee, and Tea-Drinking 1600–1850* (Caerefrog, 1995).

Brumberg, Joan Jacobs, *Fasting Girls: The Emergence of Anorexia Nervosa as a Modern Disease* (Cambridge, Mass., a Llundain, 1988).

Burke, Peter, *Popular Culture in Early Modern Europe* (Aldershot, 1988).

Y Bywgraffiadur Cymreig hyd 1940 (Cymdeithas y Cymmrodorion, Llundain, 1953).

Cartwright, Jane, *Y Forwyn Fair, Santesau a Lleianod: Agweddau ar Wyryfdod a Diweirdeb yng Nghymru'r Oesoedd Canol* (Caerdydd, 1999).

Conran, Anthony, 'The lack of the feminine', *New Welsh Review*, 17 (1992), 28–31.

Constantine, Mary-Ann, *Breton Ballads* (Aberystwyth, 1996).

—— a Porter, Gerald, *Fragments and Meaning in Traditional Song: From the Blues to the Baltic* (Rhydychen, 2003).

Cressy, David, 'Gender trouble and cross-dressing in Early Modern England', *Journal of British Studies*, 35 (1996), 438–65.

Curtis, Kathryn, Haycock, Marged ac ap Hywel, Elin (goln), *Merched a Llenyddiaeth, Rhifyn Arbennig o'r Traethodydd*, CXLI (Ionawr 1986).

Charnell-White, Cathryn, 'Marwnadau Pantycelyn a pharagonau o'r rhyw deg', *Tu Chwith*, 6 (Hyd. 1996), 131–41.

——, 'Alis, Catrin a Gwen: tair prydyddes o'r unfed ganrif ar bymtheg. Tair chwaer?', *Dwned*, 5 (1999), 89–104.

——, 'Barddoniaeth ddefosiynol Catrin ferch Gruffudd ap Hywel', *Dwned*, 7 (2001), 93–120.

Cheesman, Tom, *The Shocking Ballad Picture Show: German Popular Literature and Cultural History* (Rhydychen a Providence, 1994).

Chotzen, T. M., 'La "Querelle des Femmes" au Pays de Galles', *Revue Celtique*, 48 (1931), 42–93.

D.e., 'Bob Owen yn y Blaenau yn trafod merched yr oes o'r blaen', *Y Rhedegydd* (8 Chwefror 1951), 1–2.

Daniel, D. R., 'Gaunor Bodelith', *Cymru*, 38 (Chwefror 1910), 117–20; (Mawrth 1910), 169–72.

Dekker, Rudolf M. a Van de Pol, Lotte C., *The Tradition of Female Transvestism in Early Modern Europe* (Llundain, 1989).

Dugaw, Dianne, *Warrior Women and Popular Balladry 1650–1850* (Caergrawnt, 1989).

Emmerson, Robin, *British Teapots and Tea Drinking* (Llundain, 1992).

Emsley, Clive, *Crime and Society in England 1750–1900* (Llundain ac Efrog Newydd, 1996).

Entwistle, William, *European Balladry* (Rhydychen, 1939).

Erickson, Carolly, *The Medieval Vision* (Efrog Newydd, 1976).

Evans, G. G., 'Yr Anterliwd Gymraeg' (traethawd MA, Prifysgol Cymru, Bangor, 1938).

——, 'Yr Anterliwt Gymraeg', *Llên Cymru*, 1 (1950–1), 83–96.

——, *Elis y Cowper*, Llên y Llenor (Caernarfon, 1995).

Evans, H. M., 'Iaith a Ieithwedd y Cerddi Rhydd Cynnar' (traethawd MA, Prifysgol Cymru, Aberystwyth, 1937).

Evans, John, 'Oriau hamddenol gyda beirdd hen a diweddar Cymru', *Y Traethodydd*, IX (1853), 265–90.

Gardiner, Eileen, *Medieval Visions of Heaven and Hell* (Efrog Newydd a Llundain, 1993).

Gowling, Laura, 'Secret births and infanticide in seventeenth-century England', *Past and Present*, 156 (1997), 87–115.

Green, Jennifer, *The Morning of her Day* (Llundain, 1990).

Gruffydd, Eirlys a Gruffydd, Ken Lloyd, *Ffynhonnau Cymru*, cyfrol 2, Llyfrau Llafar Gwlad (Llanrwst, 1999).

Haycock, Marged, 'Merched drwg a Merched da: Ieuan Dyfi v. Gwerful Mechain', *Ysgrifau Beirniadol*, 16 (Dinbych, 1990), 97–110.

Hill, Bridget, *Eighteenth-century Women: An Anthology* (Llundain, 1984).

——, *Women, Work and Sexual Politics in Eighteenth-century England* (Llundain, 1994).

Hines, John, *The Fabliau in English* (Llundain ac Efrog Newydd, 1993).

Hoffer, Peter a Hull, N. E. H., *Murdering Mothers: Infanticide in England and New England 1558–1803* (Efrog Newydd, 1984).

Holdsworth, C. J., 'Visions and visionaries in the Middle Ages', *History*, 48 (1963), 141–53.

Howell, David W., *The Rural Poor in Eighteenth-century Wales* (Caerdydd, 2000).

Howse, W. H., 'A gravestone at Presteigne and its story', *Radnorshire Society Transactions*, 8 (1943), 60–4.

——, 'A story of Presteigne', *Welsh Review*, 5 (1946), 198–200.

Hull, Suzanne W., *Chaste, Silent and Obedient: English Books for Women 1475–1640* (San Marino, 1982).

Hume, Robert D., 'Marital discord in English comedy from Dryden to Fielding', *Modern Philology*, 74 (1976–7), 248–72.

Ifans, Rhiannon, 'Celfyddyd y cantor o'r Nant', *Ysgrifau Beirniadol*, 21 (Dinbych, 1996), 120–46.

——, '*Cân di bennill . . .?': Themâu Anterliwtiau Twm o'r Nant* (Aberystwyth, 1997).

Jackson, Mark, *New-born Child Murder: Women, Illegitimacy and the Courts in Eighteenth-century England* (Manceinion, 1996).

Jenkins, G. H., 'Popular beliefs in Wales from the Restoration to Methodism', *Bulletin of the Board of Celtic Studies*, 27 (1976–8), 440–62.

——, *Literature, Religion and Society in Wales, 1660–1730* (Caerdydd, 1978).

——, *Geni Plentyn yn 1701: Profiad 'Rhyfeddol' Dassy Harry* (Caerdydd, 1981).

——, *Cadw Tŷ Mewn Cwmwl Tystion* (Llandysul, 1990).

——, (gol.), *Y Gymraeg yn ei Disgleirdeb* (Caerdydd, 1997).

Jenkins, Nia Mai, '"A'i Gyrfa Megis Gwerful": bywyd a gwaith Angharad James', *Llên Cymru*, 24 (2001), 79–112.

Johnston, D. R., 'The erotic poetry of the *Cywyddwyr*', *Cambridge Medieval Celtic Studies*, 22 (Gaeaf 1991), 63–94.

Jones, David J. V., *Rebecca's Children* (Rhydychen, 1989).

Jones, Emyr Wyn, *Ymgiprys am y Goron* (Dinbych, 1992).

Jones, Ffion, 'Pedair Anterliwt Hanes' (traethawd Ph.D., Prifysgol Cymru, Bangor, 1999).

Jones, Francis, *The Holy Wells of Wales* (Caerdydd, 1954).

Jones, Hefin, 'Cân newydd Bardd y Gwagedd', *Canu Gwerin*, 13 (1990), 38–45.

Jones, Owen, Williams, Edward a Pughe, William Owen (goln), *The Myvyrian Archaiology of Wales* (2il arg., Dinbych, 1870).

Jones, R. M., *Llên Cymru a Chrefydd* (Abertawe, 1977).

——, *Cyfriniaeth Gymraeg* (Caerdydd, 1994).

Jones, Rhian Eleri, 'Pregethau Print y Ddeunawfed Ganrif' (traethawd Ph.D., Prifysgol Cymru, Aberystwyth, 1999).

Jones, Vivien (gol.), *Women and Literature in Britain 1700–1800* (Caergrawnt, 2000).

Keeble, N. H. (gol.), *The Cultural Identity of Seventeenth-century Women: A Reader* (Llundain, 1994).

Kermode, Jenny a Walker, Garthine (goln), *Women, Crime and the Courts in Early Modern England* (Llundain, 1994).

King, Walter J., 'Punishment for bastardy in early seventeenth-century England', *Albion*, 11 (1978), 130–51.

Klein, Lawrence E., 'Gender and the public/private distinction in the eighteenth century', *Eighteenth-century Studies*, 29 (1995–6), 97–109.

Kord, Susanne, 'Women as children, women as childkillers: poetic images of infanticide in eighteenth-century Germany', *Eighteenth-century Studies*, 26 (1992–3), 449–66.

Lake, A. Cynfael, 'Puro'r Anterliwt', *Taliesin*, 84 (Chwefror/Mawrth, 1994), 30–9.

Laver, James, *Costume and Fashion: A Concise History* (Llundain, 1996).

Lord, Peter, *Delweddu'r Genedl* (Caerdydd, 2000).

Lloyd-Morgan, Ceridwen, 'Oral composition and written transmission: Welsh women's poetry from the Middle Ages and beyond', *Trivium*, 26 (1991), 89–102.

——, 'Ar glawr neu ar lafar: llenyddiaeth a llyfrau merched Cymru o'r bymthegfed ganrif i'r ddeunawfed', *Llên Cymru*, 19 (1996), 70–8.

——, 'The "Querelles des Femmes": a continuing tradition in Welsh women's literature', yn Jocelyn Wogan-Brown (gol.), *Medieval Women: Texts and Contexts in Late Medieval Britain. Essays for Felicity Riddy* (Turnhout, 2000), tt. 101–14.

MacCurtain, Mary ac O'Dowd, Mary (goln), *Women in Early Modern Ireland* (Caerdydd, 1991).

MacFarlane, Alan, 'Illegitimacy and illegitimates in English history', yn P. Laslett, K. Oosterveen a R. M. Smith (goln), *Bastardy and its Comparative History* (Llundain, 1980), tt. 71–85.

Malcolmson, R. W., 'Infanticide in the eighteenth century', yn J. Cockburn (gol.), *Crime in England, 1550–1800* (Princeton, 1977), tt. 187–209.

McDowell, Paula, *The Women of Grub Street: Press, Politics and Gender in the London Literary Marketplace 1678–1730* (Rhydychen, 1998).

McLynn, Frank, *Crime and Punishment in Eighteenth-Century England* (Llundain ac Efrog Newydd, 1989).

Millward, E. G., 'Delweddau'r canu gwerin', *Canu Gwerin*, 3 (1980), 11–21.

——, 'Gwerineiddio llenyddiaeth Gymraeg', yn R. Geraint Gruffydd (gol.), *Bardos* (Caerdydd, 1982), tt. 96–110.

——, *Gym'rwch chi Baned?*, Llyfrau Llafar Gwlad (Llanrwst, 2000).

Morgan, Gerald, 'Women in Early Modern Cardiganshire', *Ceredigion*, 13, rhif 4 (2000), 1–79.

Morgan, Mihangel, 'Ellis Wynne, Kafka, Borges', *Llên Cymru*, 20 (1997), 56–61.

Muir, Edward, *Ritual in Early Modern Europe* (Caer-grawnt, 2003).

Nunn, Joan, *Fashion in Costume 1200–2000* (Llundain, 2000).

Nussbaum, F. A., *The Brink of all we Hate: English Satires on Women 1660–1750* (Kentucky, 1984).

O'Connor, Anne, *Child Murderess and Dead Child Traditions* (Helsinki, 1991).

Owen, Dafydd, *I Fyd y Faled* (Dinbych, 1986).

——, 'Y Faled yng Nghymru' (traethawd M.Phil., Prifysgol Cymru, Bangor, 1989).

Owen, Hugh, *Life and Works of Lewis Morris (Llewelyn Ddu o Fôn) 1701–1765* (Llangefni, 1951).

Pacheo, Anita (gol.), *Early Women Writers: 1600–1720* (Efrog Newydd, 1998).

Parris, Patricia, 'Mary Morgan: contemporary sources', *Radnorshire Society Transactions*, 53 (1983), 57–64.

Parry, Thomas, *Baledi'r Ddeunawfed Ganrif* (Caerdydd, 1986).

Parry-Jones, Lilian, 'Astudiaeth o Faledi Dafydd Jones, Llanybydder – eu cefndir a'u cynnwys' (traethawd M.Phil., Prifysgol Cymru, Llanbedr Pont Steffan, 1989).

Pedr, Ioan, 'Y Bardd o'r Nant a'i waith', *Y Traethodydd*, XXIX (1875), 212–41.

Prior, Mary (gol.), *Women in English Society 1500–1800* (Llundain ac Efrog Newydd, 1991).

Reay, Barry, *Popular Cultures in England 1550–1750* (Llundain ac Efrog Newydd, 1998).

Rees, Brinley, *Dulliau'r Canu Rhydd 1500–1650* (Caerdydd, 1952).

Reeves, James, *The Idiom of the People* (Llundain, 1958).

——, *The Everlasting Circle* (Llundain, 1960).

Roberts, Enid, *Braslun o Hanes Llên Powys* (Dinbych, 1965).

Roberts, Michael a Clarke, Simone (goln), *Women and Gender in Early Modern Wales* (Caerdydd, 2000).

Roberts, Michael, '"Words they are women, and deeds they are men": images of work and gender in Early Modern England', yn Charles Linsey a Lorna Dyffin (goln), *Women and Work in Pre-Industrial England* (Llundain, 1985), tt. 126–60.

Rogers, Pat, *Literature and Popular Culture in Eighteenth-century England* (Sussex a New Jersey, 1985).

Rosser, Siwan, 'Golwg ar Ganu Rhydd Jonathan Hughes o Langollen, 1721–1805' (traethawd M.Phil., Prifysgol Cymru, Aberystwyth, 1998).

Rowlands, John (gol.), *Dafydd ap Gwilym a Chanu Serch yr Oesedd Canol* (Caerdydd, 1975).

Schmitz, Götz, *The Fall of Women in Early English Narrative Verse* (Caergrawnt, 1990).

Shepard, Leslie, *The Broadside Ballad* (Llundain, 1962).

Smeed, J. W., *Faust in Literature* (Llundain, 1975).

Spufford, Margaret, *Small Books and Pleasant Histories: Popular Fiction and its Readership in Seventeenth-century England* (Llundain, 1981).

Staves, Susan, 'British seduced maidens', *Eighteenth-century Studies*, 14 (1980–1), 109–34.

Still, J., a Worton, M. (goln), *Textuality and Sexuality* (Manceinion, 1993).

Suggett, Richard, 'Slander in Early-Modern Wales', *Bwletin y Bwrdd Gwybodau Celtaidd*, 39 (1992), 119–53.

Symonds, Deborah, *Weep not for me: Women, Ballads, and Infanticide in Early Modern Scotland* (Pennsylvania, 1997).

Thomas, Gwyn, *Y Bardd Cwsg a'i Gefndir* (Caerdydd, 1971).

Thomas, Keith, *Religion and the Decline of Magic* (Llundain, 1997).

Thompson, E. P., *Customs in Common* (Llundain, 1993).

Thompson, Stith ac Arne, Anti, *The Types of Folktale* (Helsinki, 1928).

Thompson, Stith, *Motif-Index of Folk-Literature* (Copenhagen, 1955).

Thurston, Herbert, *The Physical Phenomena of Mysticism* (Llundain, 1952).

Tooley, Michael, *Abortion and Infanticide* (Rhydychen, 1983).

Vandereycken, W. a Van Deth, Ron, *From Fasting Saints to Anorexic Girls: The History of Self-starvation* (Llundain, 1994).

Walker, D. P., *The Decline of Hell* (Llundain, 1964).

Walker, Julia M., *Medusa's Mirrors: Spencer, Shakespeare, Milton and the Metamorphosis of the Female Self* (Newark a Llundain, 1998).

Walker, Nigel, *Crime and Insanity in England*, cyfrol 1, *The Historical Perspective* (Caeredin, 1968).

Wheelwright, Julie, *Amazons and Military Maids: Women who Dressed as Men in the Pursuit of Life, Liberty and Happiness* (Llundain, 1990).

White, Eryn, '"Myrdd o Wragedd": Merched a'r Diwygiad Methodistaidd', *Llên Cymru*, 20 (1997), 62–74.

——, *Praidd Bach y Bugail Mawr* (Llandysul, 1995).

Wilcox, Helen (gol.), *Women and Literature in Britain 1500–1700* (Caergrawnt, 1996).

Williams, William, 'Gweledigaetheu y Bardd Cwsc – A Bibliography', *Journal of the Welsh Bibliographical Society*, 4 (1932–6), 199–208.

Wright, E. Gilbert, 'A survey of parish records in the diocese of Bangor', *Trafodion Cymdeithas Hynafiaethwyr a Naturiaethwyr Môn* (1959), 44–52.

Wrightson, Keith, 'Infanticide in earlier seventeenth-century England', *Local Population Studies*, 15 (1975), 10–22.

——, 'Infanticide in European history', *Criminal Justice History*, 3 (1982), 1–20.

Young, Douglas M., *The Feminist Voices in Restoration Comedy* (Lanham, 1997).

Zaleski, Carol, *Otherworld Journeys: Accounts of Near-Death Experience in Medieval and Modern Times* (Efrog Newydd a Rhydychen, 1987).

MYNEGAI

230